세 번째 시선

세 번째 시선

자유로운 그림 보기를 위한 지침서

황원철 지음

바른북스

In memories of

9401

보이지 않는 것을 그리고
그리지 않은 것을 보기

눈은 압도적인 감각기관입니다. 사람의 다른 감각기관 그 어느 것
도 눈만큼 많은 정보를 생산하지는 못하지요. 눈이 절대적으로 많은
양의 정보를 생산하는 만큼 이성적 인식과 감성적 인식 모두 시각에
의존합니다. 일종의 기억 재활성화라 할 수 있는 꿈 역시 시각에 의존
합니다. 꿈을 꾸는 동안 사람의 시각 정보는 장기적 기억으로 통합되
어 가는데 이때 뇌의 시각피질은 깨어 있을 때 만큼이나 활성화됩니
다. 시각을 경험한 후천적 시각장애인의 꿈은 시각 정보로 구성되지
만 시각 경험이 전혀 없는 선천적 시각장애인의 꿈은 시각적 요소 대
신 청각, 후각, 촉각 등 시각 이외의 감각으로 구성됩니다. 이러한 사

실로 시각 정보의 압도적 지위를 다시 한번 확인할 수 있습니다.

　인류는 오랜 세월 동안 인간의 감각을 대상으로 하는 문화를 만들어 왔습니다. 인간의 많은 창조적 문화 활동 역시 시각과 강하게 연결됩니다. 시각을 중심으로 한 창조적 활동의 양이 절대적으로 많기도 하려니와 시각이 아닌 다른 감각의 고유한 창조적 활동도 시각의 영향을 크게 받았습니다. 보이는 것과 존재하는 것이 등치될 정도로 우월적 지위를 가지고 있는 시각 때문에 다른 감각들도 시각으로 수렴되는 것입니다. 시각 이외의 모든 감각기관은 기호로서 혹은 은유로서 시각화Visualization됩니다. 심지어 여러 종류의 공감각Synesthesia들 대부분도 최종적으로는 시각으로 회귀하는 경향성을 가집니다. 시각 이외 감각기관들의 신호가 처리되는 과정에서 다량의 시각 정보가 혼입되고 시각 문법으로 통합되기 때문이지요. 역설적이게도 인간 시각은 지나치게 확대된 역할 때문에 독립적인 자기 위치를 스스로 잃어버린 것입니다.

　미술의 역사는 눈의 우월적 지위에 대한 저항의 과정이었습니다. 인간 시각을 다른 쓸모, 다른 목적, 다른 기술, 다른 부담, 다른 역할, 다른 임무로부터 해방시키는 것이 미술사의 골간이라고 할 수 있습니다. 보이는 대로 그리는 것이 마치 순수한 시각 감각의 명령을 따르는 행위인 것으로 착각하던 시기도 있었습니다. 하지만 그릴

것을 주목하고 선택하는 행위 자체가, '보이는 대로'를 구현하는 기술 그 자체가 이미 관습과 교조라는 사실을 결국 깨닫게 되었지요.

눈은 너무 많은 일을 해왔습니다. 혁신적 미술가들은 눈으로 하여금 유전적, 역사적 부담에서 벗어나게 해주려 투쟁해 왔습니다. 개체를 혹은 그 개체의 다른 감각을 모두 이끌고 가야 한다는 눈의 그 엄청난 부담을 덜어주면 어떤 일이 생길까요? 자유를 얻은 눈은 전혀 새로운 것을 보게 됩니다. 그렇게 눈이 달라지면 다시 그림도 달라집니다. 비로소 인간은 진화의 관성을 건너고 강요된 감동을 넘어서 세 번째 시선을 얻을 수 있게 됩니다.

어쩌면 세 번째 시선, 눈의 자유는 불가능할지도 모릅니다. 전족처럼 억눌리고 비틀린 우리의 눈이 익숙함이라는 무서운 굴레에서 탈피할 수 있을지 조금 회의적이기도 합니다. 차라리 '눈의 붕괴'야말로 세 번째 시선의 획득을 가능케 하는 유일한 길이 될지도 모르겠습니다. 두렵지만 한편으로 다행스러운 것은 붕괴의 징조가 조금씩 나타나고 있습니다. 조만간 사진기보다 더 큰 눈에 대한 도전이 도래할 것 같습니다. 사람의 그림이 그저 하나의 미술 장르로 축소되는 시기를 두고 하는 말입니다.

오랜 모험 끝에 보이지 않는 것을 그리고 그리지 않는 것을 보는 것이 미술이라는 결론에 도달했습니다. 지적 권위와 허영에서 벗어

나 이 결론을 얻기까지 꽤나 많은 시간이 필요했습니다.

그렇지만 아직도 이 글이 '애써 만든 삼각형 바퀴'에 불과하지 않을지 두려움이 큽니다.

2024년 8월 1일 황원철

목차

1 | 알 수 없는
그림을 위한 변명

눈과 진화 관성
—

인간의 눈, 시각 체계는 진화의 오랜 여정 속에서 생존에 필수적인 기능을 중심으로 발달해 왔다. 먹이와 포식자를 구분하고, 위험 요소를 감지하며, 환경의 패턴을 인식하는 일은 눈의 가장 근원적이고 실존적인 역할이었다. 우리의 뇌는 망막에 맺힌 빛의 파편을 끊임없이 기억 속 이미지와 대조하며, 이를 통해 세계를 분절하고 의미를 부여해 왔다. 시각은 인류의 생존 확률을 높이는 결정적 무기였고, 그렇기에 유사성과 차이, 대칭과 비례를 민감하게 감지하는 방향으로 정교하게 진화했다.

하지만 이 견고하고 정밀한 시각의 체계는 예술의 감상이라는 인

세 번째 시선

지적 사치 앞에서 종종 난관에 봉착한다. 특히 추상 미술이라는 전위적 실험 앞에서 우리의 눈은 혼란과 당혹감에 휩싸이곤 한다. 미술관의 벽에 걸린 작품 앞에서 '대체 이것이 무엇을 그린 것이지?'라는 의문은 관람객들의 뇌리를 떠나지 않는다. 화가가 포착한 세계가 우리의 일상적 인식 지평과 쉽게 조응하지 않을 때, 감상자들은 불안과 좌절에 사로잡힌다. 작품의 제목이 구체적인 사물을 지시한다면 그나마 위안을 얻을 수 있다. 캔버스 위에서 지칭된 대상을 찾아 헤맬 수 있는 핑계라도 구할 수 있기 때문이다. 하지만 제목이 모호한 추상명사이거나 최악의 경우 '무제Untitled'라는 '최소한의 힌트'조차 거부하는 선언과 마주친다면, 방황은 서늘한 공포로 바뀐다. 등대를 잃은 시선은 난파선처럼 화면 위를 표류한다. 자신이 알고 있는 형상의 부스러기나마 발견하려는 절박한 의지로 선과 색의 우연적 배치를 훑어내지만, 그것은 실체 없는 유사성의 그림자를 쫓는 헛된 몸부림에 불과할 때가 많다.

구름, 바위 심지어 음식에서 사람의 얼굴이나 동물 형태를 발견하는 등 인간의 뇌가 부분적인 정보에서 친숙한 패턴을 인식하는 파레이돌리아Pareidolia 현상은 우리 안에 잠복해 있는 진화의 생물학적 유산, 즉 생존 본능이 시각 체험의 무의식적 토대로 작동하고 있다는 증거다. 수렵과 채집이라는 원시적 과제 앞에서 결정적 생존 기술이었던 패턴 인식과 대상 분별의 습성이 미술 감상의 심미적 영역에서도 그대로 발동하는 것이다. 프레임 속에 갇힌 시각적 자극은 본능적으로 기억 속 형상을 불러내어 유사성을 확인받으려 한다. 직

관에 호소하려는 대칭, 균형, 비례 등 게슈탈트적 원리의 작동을 갈망한다.

태고의 수렵 인류가 동굴 벽화에 사냥감의 모습을 재현한 이래, 고대에서 르네상스, 바로크에 이르는 미술사의 거대한 흐름은 '미메시스Mimesis'와 '내러티브Narrative'의 전통을 공고히 해왔다. 보이는 세계의 모방과 환영, 그리고 시각 너머 관념의 구현이라는 재현의 오랜 관습은 우리의 인식 체계를 일정한 방향으로 길들이고 제한해온 셈이다. 하지만 현대 미술은 이러한 전통적인 재현의 질서에 대한 과감한 반란의 역사이기도 하다.

19세기 후반 사실주의에 도전장을 내민 인상파는 빛과 색채의 순간적 현현에 몰두하여 고정된 형태의 환영을 해체했고, 야수파는 원시적인 생명력을 발산하는 격정적 붓질로 대상의 내적 역동성을 포착하려 했다. 입체파는 원근법이라는 이데올로기를 조롱하듯 대상의 균질적 공간을 분쇄하여 재조립하는 해체의 실험을 감행했으며, 추상 미술은 결국 재현 대상 자체를 배제하고 순수한 조형 언어의 자율성을 구현하기에 이른다.

이러한 전복적 실험의 행로 앞에서 우리의 눈은 표류와 난파를 거듭한다. 주체와 객체, 존재와 부재, 의미와 무의미의 경계가 순간적으로 무너지는 낯선 시각의 풍경은 전통적 감상의 방식론으로는 쉬이 붙잡을 수 없는 도전이다.

관성적 시각과의 결별

—

이 같은 혼돈과 불가해성의 심연을 항해하기 위해서는 애초에 시각 행위 자체를 근본적으로 재사유할 필요가 있다. 우리는 팽팽하게 고정된 응시의 좌표, 즉 대상을 분별하고 확정된 의미를 추출하려는 오랜 습속의 관성에서 탈주할 준비가 되어 있어야 한다. 무너지고 생성되기를 반복하는 이미지의 운동 그 자체를 따라가는 유동하는 눈, 기하학적 질서 너머 비정형의 역동성에 몸을 맡기는 유희하는 눈, 가시적 시현 자체를 의심하고 부재의 흔적을 상상하는 이단의 눈을 획득해야 한다. 추상이 열어젖힌 이 낯선 시각의 모험은, 존재론적 위계와 통념의 질서에 도전하는 지적 자유의 한 형식이다. 그것은 보이지 않는 것을 보고, 보이는 것을 해체하며, 현실에 잠재된 무한한 변용의 가능성을 해방시키는 상상력의 무정부적 유희인 것이다.

물론 이는 관성에 도전하는 고통스러운 사유의 과정일 수밖에 없다. 낯익은 질서에서 이탈하여 혼돈의 한가운데로 자신을 던지는 용기는 쉽게 얻어지는 것이 아니다. 오랜 세월 패턴화된 인식의 장벽을 무너뜨리고 무한히 열린 감각의 지평으로 스스로를 디자인하는 모험은 진화가 각인한 위험 회피의 본능을 거스르는 험난한 자기 초월의 여정이다. 하지만 우리가 알고 있는 세계 이면에 잠복해 있는 미지의 가능성, 아직 현실화되지 않은 이미지의 우발적 생성을 포착하는 상상의 유희는 인간 정신의 고귀한 특권이 아닐까. 그 창조적 도전 속에서 우리는 진화의 한계를 넘어, 안주했던 인식과 감각의

한계를 허물고 무한한 미적 자유의 신세계로 무한정 확장될 수 있을 것이다. 따라서 우리는 추상 미술과의 조우가 던지는 불편함과 낯섦의 고투 속에서, 인류의 위대한 진화적 유산이 가진 역설과 모순을 발견하게 된다. 생존을 위해 세련되게 특화된 우리의 시각 체계가 예술적 상상력의 자유로운 발현 앞에서는 때로 걸림돌이 된다는 아이러니 말이다. 패턴을 읽고 형상을 분별하는 오랜 습관이 미지의 이미지와의 조우를 가로막는 장애물로 기능한다는 역설. 하지만 이 역설의 지점이야말로 현대 미술이 열어젖힌 새로운 미학의 출발점이 아닐까. 진화의 산물인 우리의 눈과 뇌가, 스스로를 낯설게 하고 미지의 감각으로 재창조하는 모험. 주어진 현실의 질서에 순응하는 고분고분한 이미지의 노예가 아니라, 현실을 반란하고 실재를 재발명하는 이미지의 주권자가 되는 일. 그것이야말로 현대 미술이 인류에 던지는 성찰의 화두이자, 자유의 선언이 아닐까.

우리는 추상이 열어젖힌 낯선 시각의 풍경 앞에서, 생존의 진화가 우리에게 선사한 강력하고도 한정된 감각의 한계를 자각하게 된다. 하지만 동시에 그 한계를 넘어서는 정신의 무한한 역능 또한 발견하게 된다. 보이는 것을 보는 수동적 안일함을 넘어, 보이지 않는 것에 이름을 부여하는 창조의 모험. 주어진 세계에 안주하지 않고, 부재하는 이미지의 현시를 통해 세계를 재발명하는 무한한 상상. 추상은 우리에게 이 자유의 가능성을 제시한다. 진화가 가장 먼저 부여한 감각에서 다시 한번 '진화'할 때다.

세 번째 시선

2 | 미술관의
보그병신체

큐레이션 텍스트

—

미술 작품 전시 공간 입구에 가면 전시 기획과 작품에 관한 소개 글을 만날 수 있다. 이 글을 큐레이션 텍스트라고 부른다. 큐레이션 텍스트는 미술관이나 박물관에서 전시를 기획하고 작품을 소개하는 글로 전시 도록, 작품 설명 패널, 브로슈어 등 다양한 형태로 제시된다. 큐레이션 텍스트는 작품의 배경과 맥락, 주제와 의미를 설명함으로써 관람객의 이해를 돕는 역할을 한다. 나아가 전시의 전체적인 흐름을 구축하고 개별 작품 간의 연결 고리를 만들어 전시를 하나의 기획물로 완성하는 데 기여한다. 큐레이션 텍스트를 작성할 때에는 쉽고 명료한 언어를 사용하는 것이 바람직하다. 전문적이고 이론적

인 용어의 남용은 감상자와의 소통을 오히려 방해한다. 동시에 작품의 고유 가치와 의미를 왜곡하지 않는 선에서 해석과 설명이 이루어져야 한다. 큐레이터의 역할은 작품에 대한 권위적 해석을 제시하기보다 관람객 스스로 작품을 탐구하고 이해할 수 있도록 안내하는 데 있다. 또한 전시 기획 단계에서부터 개별 작품에 대한 설명이 전시의 전체적인 맥락에서 연결될 수 있도록, 체계적이고 정합적인 서사 구조로 작성되는 것이 바람직하다.

현대 미술에서의 큐레이션 텍스트는 전통적인 작품의 경우와 사뭇 다른 양상을 보인다. 현대 미술 작품 자체가 매체, 장르, 형식에 있어 훨씬 다양하고 실험적이기에, 이를 설명하고 해석하는 글쓰기는 매우 도전적인 일이 될 수밖에 없다. 작품의 기법이나 도상을 풀이하는 것을 넘어, 작품의 개념과 콘텍스트, 담론적 지평을 적극적으로 해석하고 재맥락화하는 일은 위험한 일이기도 하다. 현대 미술에서는 전시 그 자체가 하나의 창작적 실천이자 담론 생산의 장으로 여겨지는 경향이 있다. 큐레이터는 단순히 작품을 선별하고 배치하는 것을 넘어, 전시를 통해 새로운 의미와 가치를 창출하는 주체가 되기도 한다. 이에 따라 큐레이션 텍스트 역시 전시의 핵심 개념과 주제를 선명하게 전달하고, 관람객이 능동적으로 해석하고 사유할 수 있도록 유도하는 역할을 담당한다.

'보그병신체'

—

그러나 현실은 사뭇 다르다. 큐레이션 텍스트는 미술관에서 관람객의 마음을 불편하게 하는 가시 같은 존재가 되어가고 있다. 많은 경우 전시서문과 작품해설문은 난해한 표현과 고의적 무성의로 가득하다. 이 같은 텍스트는 작가와 작품에 대한 예의 또는 전시 공간의 정서적 '드레스 코드'를 따르려는 노력으로 전시서문과 작품해설을 꼼꼼히 읽어보려는 성의 있는 관람객을 소외시킨다. 미술 재료나 기법의 명칭 혹은 작가와 작품과 연관된 역사적 사실은 비록 익숙하지는 않더라도 미술이 아닌 다른 모든 산업, 예술, 학문 분야에서 빈번하게 발생하는 일이니 관람객 역시 있음 직한 일로 여겨 과히 문제 삼지 않는다. 단지 글쓴이의 친절이 아쉬울 따름이다. 그러나 고유명사나 개별 사실이 아닌 작품과 작가에 대한 평가에 등장하는 난해한 표현은 다른 문제다. 애초에 전시서문과 작품해설은 그림 감상에 대한 관심 자원 투자가 보수적인 사람을 위해 작성된 것이다. 따라서 작품의 메타데이터부터 일체의 텍스트는 시각 예술 감상의 전면에 등장하지 말아야 한다는 주장과 상관없이 적어도 전시서문과 작품해설은 평범하게 작성되어야 한다. 그럼에도 불구하고 일부 큐레이터들은 자신의 해석을 과시하고 언어로 전시의 권위를 높이기 위해 어려운 표현을 사용하고 있다. 어쩌면 '어렵다'라는 표현보다는 글쓴이들 동네에서만 사용되는 일종의 방언이라고 말하는 것이 좋겠다. 그들의 표현을 어렵다고 평하는 것 자체가 그들의 얄팍한 의

도를 용인해 주는 것이기 때문이다.

'업계의 방언'을 과다하게 사용하며 어렵게 작성된 텍스트는 특정 엘리트 계층에게만 접근을 가능하게 만드는 결과를 초래할 수 있다. 이러한 엘리트주의는 '미술 시장'의 대중화는 '미술의 대중화'가 아니라 오히려 미술 엘리트주의로 가능하다는, 럭셔리 브랜드의 마케팅 전략의 차용이라는 의심을 더욱 굳게 만든다. 또한 평론가와 큐레이터의 주관과 해석이 지배적인 텍스트는 감상자들이 작품 경험을 제한하고 왜곡하여 감상자의 독자적인 시각 경험 축적과 해석을 방해하는 최악의 결과로 이어진다.

패션업계에서 만연했던 보그병신체가 문제가 된 것은 단지 우리말을 사용하지 않아서가 아니다. 개념의 범위가 한글과 정확하게 일치하는 외국어 단어 쌍을 찾는 것이 불가능한 경우가 적지 않다는 것도 인정한다. 글을 알아보기 쉽게 작성하지 않기 때문만도 아니다. 보그병신체를 사용하는 것이 '병신 짓'인 이유는 그들이 얻고자 하는 권위가 '다른 언어'의 구사로 가능해지는 시대가 아닌 까닭이다. 용례가 드물고 제한된 그룹 안에서만 사용되며 해석의 여지가 많은 언어를 사용하여 스스로 구분 지으려는 시도는 오히려 읽는 이들에게 무지함의 증거로 보이는 시대에 살고 있기 때문이다. 그렇다면 큐레이션 텍스트가 '보그병신체'가 되어가는 이유는 무엇일까?

그림 앞의 글, 그림 뒤의 글

—

감상자를 지원하는 도구로 미술 텍스트의 필요성을 전면적으로 부정할 생각은 없다. 그러나 텍스트는 미술 작품을 위한 '보조적 도구'일 따름이다. 미술은 근본적으로 언어나 텍스트와는 다른 고유한 표현 방식을 지닌 시각 매체이다. 따라서 미술 작품의 감상에 있어서는 무엇보다 작품 그 자체에 대한 직접적인 시각 경험이 우선되어야 한다는 것이 나의 확고한 미학적 소신이다. 미학을 '감성적 인식의 학문'으로 정의하고 예술이 우리에게 감각과 감성을 통해 진리를 전달한다는 '멋진' 주장을 펼친 바움가르텐의 미학이나 '사물 그 자체로 돌아가라'는 모토 아래 대상에 대한 직관적 통찰을 강조한 현상학자 후설의 주장, 예술 작품을 '존재의 진리가 드러나는 사건'으로 칭하고 작품 감상에서 작품과의 직접적 대면을 통한 '존재의 깨어남'을 강조한 하이데거, 인간의 근원적 실재는 몸의 지각에 있기 때문에 개념적 인식 이전에 원초적 지각을 불러일으키는 예술 작품에 대한 신체적 경험이 중요하다고 주장한 메를로퐁티, 시각 이미지가 언어로 온전히 치환될 수 없는 독자적 의미 영역을 지님을 밝힌 롤랑 바르트, 회화의 본질을 '순수한 시각성'에서 찾은 그린버그 등 학자들의 주장을 내 소신의 근거로 제시한다면 지나친 비약일까?

신경학적 연구 결과를 차용해서 이 믿음을 조금 더 보강해 보자. 시각 경험과 텍스트 경험은 신경학적으로 상당히 다른 과정을 거치게 된다. 시각 경험과 텍스트 경험은 뇌의 서로 다른 영역들이 관여

하는 과정이기 때문이다. 우선 시각 경험은 후두엽의 시각 피질에서 주로 처리된다. 망막으로 들어온 시각 정보가 시신경을 통해 뇌로 전달되면, 우선 시각 피질에서 기본적인 시각 특징들이 분석된다. 이후 고차 시각 피질에서는 윤곽, 형태, 깊이 등 더욱 복잡한 시각 정보가 처리되며, 이는 측두엽의 하측두엽에서 물체 인식으로 이어진다. 한편 텍스트 경험, 즉 읽기와 관련된 과정은 뇌의 더욱 광범위한 영역들을 활성화시킨다. 물론 시각 피질이 글자의 시각적 형태를 처리하는 데 관여하지만, 이는 읽기 과정의 일부일 뿐이다. 브로카 영역과 베르니케 영역으로 알려진 뇌의 언어 관련 부위들이 텍스트의 이해와 해석에 결정적인 역할을 한다. 또한 전두엽은 언어 정보의 통합과 추론, 작업 기억 등 읽기의 고차원적 기능을 담당한다. 특히 텍스트 이해에는 의미 처리가 필수적인데, 이는 측두엽과 두정엽의 연합 피질에서 이루어진다. 개별 단어들의 의미가 통합되어 문장과 단락, 나아가 글 전체의 의미가 구성되는 것이다. 이 과정에는 언어 정보뿐 아니라 개인의 경험, 기억, 정서 등이 복합적으로 관여하게 되는데, 이는 시각 경험에 비해 훨씬 다층적이고 추상적인 인지 과정이라 할 수 있다. 요컨대 시각 경험은 주로 시각 피질을 중심으로 한 지각 과정인 반면, 텍스트 경험은 언어와 의미 처리를 위한 뇌의 다양한 영역들을 아우르는 복합적 인지 과정이다. 물론 두 경험 모두 궁극적으로는 뇌의 연합 피질에서 다양한 감각 정보와 기억, 정서 등을 통합하여 주관적 경험으로 구성된다는 점에서는 유사하다. 그러나 처리 과정에 관여하는 신경 기제의 차이로 인해, 시각 경

험과 텍스트 경험은 분명 구별되는 신경학적 실체라고 볼 수 있다.

따라서 시각 예술로서의 미술 작품은 본질적으로 텍스트와는 다른 고유한 감각적, 지각적 경험을 제공하는 매체라 할 수 있다. 작품의 시각적 형태, 색채, 질감 등은 언어로 환원되기 이전의 직접적이고 즉각적인 감성을 환기시키는 요소들이다. 반면 그림에 부수되는 제목이나 설명 텍스트 등은 이러한 시각 경험에 후행하는 부차적 정보에 해당한다. 물론 이는 작품의 이해나 해석에 일정 부분 기여할 수 있지만, 그림 자체가 주는 감각적 경험과 미감을 대체할 수는 없다. 그러므로 미술 작품의 감상에 있어서는 무엇보다도 '보는 행위'의 순수성과 자율성이 보장되어야 한다. 작품 자체에 내재한 힘을, 시각을 통해 몸으로 직접 느끼고 받아들이는 것, 이것이 예술 감상의 본령이자 미학적 본질이기 때문이다. 그림에 대한 텍스트의 과도한 개입은 이러한 직접적 시·지각의 과정을 방해하고, 관람객 나름의 감상과 해석의 자유를 제한할 수 있다. 결국 시각 예술에 있어 그림과 텍스트의 관계는 신중하게 조정될 필요가 있다. 작품에 대한 설명이나 해설은 가능한 한 간결하고 절제된 형태로 제공되는 것이 바람직하다. 그리고 그 어떤 텍스트도 작품 자체가 발산하는 독자적 아우라와 의미를 압도해서는 안 될 것이다. 시각 예술은 그 시각성 자체로 고유한 언어를 말하고 있기에, 우리는 일차적으로 '보는 행위'에 충실함으로써만 그 본연의 메시지에 다가갈 수 있기 때문이다. 시각 예술로서의 미술은 언어나 텍스트와는 별개의 지평 위에서 성립하는 미학적 경험의 고유한 영역이라 할 수 있다. 물론 큐레이

션 텍스트를 비롯한 미술 언어는 분명 작품의 이해와 수용에 유의미한 기여를 한다. 그러나 그것은 어디까지나 작품 감상을 위한 보조적 수단이지, 결코 작품 그 자체를 대체할 수는 없다. 오히려 지나친 언어적 설명은 관람객의 자유로운 시각적 탐구를 방해하고, 작품이 환기하는 직접적 감성을 희석시킬 우려마저 있다. 따라서 나는 미술관에서의 작품 감상에 있어, 작품 전면에 언어와 텍스트가 직접적으로 개입하는 것에 대해서는 유보적일 수밖에 없다. 작품 앞에 선 관람객에게는 오로지 주어진 시공간 속에서 작품과 직접 대면하고 소통할 수 있는 자유가 최대한 보장되어야 할 것이다.

내가 끝없이 작가를 제외한, 모든 미술 참여자들을 의심하는 이유는 그들이 선의의 거간을 핑계 삼아 무기 삼아 감상자와 작가 사이를 이간질한다는 생각 편견이기를 바라는 때문이다. 텍스트를 그림 앞에 세우는 그리하여 언어의 힘으로 그림을 뒤로 물리고 작가를 넘어서는 권위를 획득하려는, 개인의 욕망을 넘어서 관행으로 이어지고 거대한 미술 권력으로 등장한 그들만의 언어적 변태의 결과가 미술관의 '보그병신체'가 아닐까? 이미지를 궁극적으로 텍스트로 대체하려는 것이 아니라면, 기호학적 환원주의라는 평가가 부당하다고 생각한다면 그림과 시각의 중간에 개입하려는 시도는 중단되어야 한다.

3 | 지친 눈을 위한 위로

시각의 속박

—

눈을 뜨는 순간부터 잠들기 전까지 우리는 끊임없는 시각 자극의 홍수 속에 살아간다. 거리의 광고판, 건물의 네온사인, 지하철의 사이니지 등 우리의 시선이 닿는 거의 모든 곳에는 이미 누군가가 계획하고 설계한 시각적 메시지들이 포진해 있다. 그렇다면 우리는 과연 우리가 보는 것을 스스로 선택하고 있다고 말할 수 있을까?

무엇을 보고 무엇을 보지 않을 것인지, 그것을 결정하는 주체가 자기 자신이라는 믿음은 허망하다. 우리의 시선을 사로잡는 수많은 이미지들은 우리의 의지와는 무관하게 이미 그 자리에 존재하고 있다. 벽지의 패턴, 조명의 파장, 창밖 건물의 간판 색, 비누 거품의 크

기, 고양이의 털, 스마트폰 디스플레이의 반사율, 택배 송장 스티커의 크기 등 현재 우리의 망막을 향해 광자를 발산하는 모든 것들의 속성은 우리의 의지와 무관하게 결정되어 있다. 보는 행위를 전면적으로 거부하고 눈을 감지 않는 한, 우리가 직접 결정할 수 있는 시각적 경험은 극히 드물다. 이러한 상황은 우리의 시각적 자율성을 심각하게 제한하고 있다. 우리는 더 이상 능동적인 관찰자가 아니라, 수동적인 수용자로 전락하고 있는 것이다. 이는 시각적 피로라는 불편함을 넘어 우리의 인식과 사고, 나아가 존재 방식 자체에 깊은 영향을 미치고 있다. 우리가 보는 것이 우리의 생각을 형성하고, 그 생각이 다시 우리의 행동을 결정한다는 점에서 시각적 속박은 우리의 삶 전반에 걸친 자율성의 위기로 이어질 수 있다. 따라서 '본다'는 행위의 원래 의미를 다시 살려내고 우리의 시각 경험에 대한 주체성을 회복해야 한다.

주의력 쟁탈 전쟁

—

우리 눈의 좁은 입구는 치열한 경쟁의 장이 되고 있다. 제한된 인간의 주의Attention를 획득하기 위해, 정교한 시각 전략을 구사하는 이들이 경쟁적으로 자극을 가하고 있다. 이는 비단 상업적 목적의 광고에만 해당되는 이야기가 아니다. 보다 넓은 의미에서 감각적 신호 일반을 살펴본다면, 유리한 위치를 선점하고 그에 따른 이득을

세 번째 시선

독점하기 위해 감각 신호를 활용한 치열한 각축은 이미 오래전 진화의 역사에서부터 시작되었다. 현대 사회에서 인간의 주의를 사로잡기 위한 시각 획득 경쟁은 가용한 모든 기술적 수단을 동원하는 극한의 양상을 보이고 있다. 때로는 현란함으로, 때로는 단순함으로, 때로는 색채를, 때로는 모노크롬을, 때로는 움직임을, 때로는 정지된 이미지를 활용하여 우리의 시선을 유인한다. 때로는 극사실적인 컴퓨터 그래픽으로, 때로는 손으로 제작한 거친 질감의 이미지로 우리의 감각을 자극한다. 이 치열한 시각 각축이 초래하는 부수적 피해는 고스란히 개인의 정신적 자율성 잠식으로 나타난다.

인간의 인지 체계가 끊임없이 쇄도하는 방대한 양의 시각 정보를 의식적으로 처리하는 데에는 한계가 있다. 의식의 문턱에 도달하지 못한 시각 자극들은 무의식적이고 자동화된 과정을 통해 뇌에 각인된다. 그러나 무의식적 지각이 의미 있는 미적 경험으로 승화되기 위해서는 의식적 주의Attention의 개입과 인지적 해석 작용이 필수적이다. 문제는 현대인들이 일상적으로 직면하는 시각적 자극의 양과 강도가 이미 개개인의 의식적 처리 능력의 한계를 넘어섰다는 데 있다. 이로 인해 우리의 주의는 분절되고, 심도 있는 몰입과 예술적 교감의 경험은 요원해지고 있다. 이러한 감각의 과잉이 과연 우리의 미적 감수성을 제고하고 있는지에 대해서는 의문을 제기하지 않을 수 없다. 오히려 우리의 심미안은 점차 둔화되어 가고, 능동적이고 주체적인 예술적 경험은 요원해지는 것은 아닌가 하는 우려를 지울 수 없다. 자극의 양적 증가가 곧 의미 있는 경험의 질적 심화로 이어

지지 않는다는 점을 인식해야 한다. 오히려 난무하는 영상과 음향의 파편 속에서 지각의 섬세함은 마모되어 간다. 우리는 감성의 표층을 떠다니며 영원한 현재에 갇혀, 존재에 대한 근원적 물음에서 멀어지고 있다. 우리에게는 이 주의력의 전쟁터에서 벗어나, 진정한 미적 경험을 위한 새로운 전략이 필요하다. 시각적 자극을 거부하는 것이 아니라, 그것을 비판적으로 수용하고 재해석할 수 있는 능력을 기르는 것을 의미한다. 이를 통해 우리는 주체적인 시각 경험을 회복하고, 더 깊이 있는 미적 감수성을 키워나갈 수 있을 것이다.

실재의 상실과 시뮬라크르의 세계

—

이미지가 범람하는 세계 속에서 현대인은 실재Real를 변별하고 체험하는 능력을 상실해 가고 있다. 시뮬라크르Simulacre의 세계에서 우리는 실재와 허상, 진품과 모조품을 식별할 수 있는 감각을 박탈당했다. 현실과 가상을 구분하지 못하는 문제를 넘어서, 우리의 인식 체계와 가치 판단의 근간을 뒤흔드는 심각한 현상이다. 시뮬라크르 현상은 현대 예술계에서 특히 두드러지게 나타난다. 작품의 가치는 더 이상 내재적 예술성이 아닌, 희소성과 상품성에 의해 좌우되는 경향이 강해졌다. 작품에 대한 미학적 판단은 작품 자체의 조형적 완성도보다는 작가의 유명세나 언론의 주목도 같은 외재적 요인에 의해 좌우된다. 이는 예술 작품의 본질적 가치와 그것을 감상

하는 우리의 능력 사이에 깊은 간극을 만들어 내고 있다. 이러한 현상은 예술 작품의 생산과 수용 과정 전반에 걸쳐 나타난다. 예를 들어, 디지털 기술의 발달로 인해 원본과 복제본의 경계가 모호해지면서, 작품의 '진정성'이라는 개념 자체가 도전받고 있다. 또한 소셜미디어를 통해 유통되는 이미지들은 맥락 없이 소비되며, 이는 작품에 대한 깊이 있는 이해와 감상을 방해한다. 더불어 예술 시장의 상업화는 작품의 가치를 금전적 가치로 환원시키는 경향을 강화한다. 예술 작품은 때로 그 자체의 미적 가치보다는 투자 대상으로서의 가치에 의해 평가되기도 한다. 이는 예술의 본질적 목적과 기능을 왜곡시키는 결과를 낳는다. 이러한 상황에서 우리는 진정한 예술적 경험이란 무엇인지에 대해 근본적인 질문을 던져야 한다. 시뮬라크르의 세계에서 '진짜'와 '가짜'를 구분하는 것은 무의미할 수 있다. 그보다는 우리가 경험하는 예술이 우리의 삶과 어떻게 연결되며, 어떤 의미를 만들어 내는지를 고민해야 한다. 예술가들 역시 이러한 현실에 대응하여 새로운 표현 방식을 모색해야 한다. 단순히 시각적 자극을 생산하는 데 그치지 않고, 관객들로 하여금 실재와 허상의 경계에 대해 사유하게 만드는 작품들이 필요하다. 디지털 기술을 활용하면서도 그것의 한계를 비판적으로 드러내는 작품, 또는 일상적 사물을 새로운 맥락에 위치시켜 우리의 지각 방식에 의문을 제기하는 작품이 필요하다. 결국 시뮬라크르의 세계에서 우리에게 필요한 것은 더욱 예리한 비평적 시선이다. 넘쳐나는 이미지들 사이에서 의미 있는 것을 찾아내고, 그것을 통해 우리의 삶과 세계에 대한 새로운 통

찰을 얻을 수 있는 능력이 요구된다.

예술가의 딜레마 : 생존과 창작 사이
—

작가는 시장의 요구와 대중의 기호를 어디까지 수용할 것인지 매우 구체적인 답변을 내놓아야 한다. 잦은 빈도로 창작은 내적 동기에 따른 예술적 탐구가 아닌, 주목을 끌기 위한 전략적 행위로 변모해 가는 경향이 있다. 첨단 기술을 활용해 감각적 자극을 극대화하고, SNS를 통해 자신을 적극적으로 노출시키는 것이 예술가의 생존을 위한 필수적 전략으로 자리 잡았다. 이는 예술가들에게 심각한 딜레마를 안겨준다. 한편으로는 자신의 예술적 비전과 진정성을 지키고 싶은 욕구가 있고, 다른 한편으로는 현실적인 생존과 인정에 대한 욕구가 있다. 이 두 가지 욕구 사이에서 균형을 잡는 것은 결코 쉬운 일이 아니다. 예술가들은 점점 더 '관심 경제Attention Economy'의 논리에 휘말리고 있다. 소셜미디어의 '좋아요' 수, 전시회 관람객 수, 작품 판매량 등이 작품의 가치를 측정하는 척도가 되어버린 현실에서, 예술가들은 끊임없이 자신의 존재감을 드러내야 한다는 압박에 시달린다. 이는 때로 작품의 본질적 가치보다는 홍보와 마케팅에 더 많은 에너지를 쏟게 만드는 결과를 낳는다. 더불어 예술 시장의 상업화는 예술가들로 하여금 '팔리는' 작품을 만들어야 한다는 압박을 가중시킨다. 이는 때로 예술가의 창의성과 실험 정신을 제한하

는 요인이 될 수 있다. 새롭고 도전적인 시도들은 종종 상업적 실패의 위험을 동반하기 때문이다.

그러나 이러한 현실 속에서도 많은 예술가들은 자신만의 예술적 비전을 지키기 위해 분투하고 있다. 일부 작가들은 상업적 성공과 예술적 진정성 사이의 균형을 모색하며, 대중의 취향을 고려하면서도 자신의 예술적 메시지를 전달하는 방법을 찾아가고 있다. 또 다른 이들은 주류 시장의 압박에서 벗어나 대안적인 예술 실천을 모색하기도 한다. 예술가의 역할은 단순히 아름다운 것을 만들어 내는 데 그치지 않는다. 그들은 우리 사회의 가치관과 인식의 틀을 확장하고, 새로운 시각을 제시하는 역할을 한다. 따라서 예술가들이 시장의 논리에 전적으로 굴복하지 않고 자신의 예술적 비전을 지켜나갈 수 있는 환경을 만드는 것은 매우 중요하다. 이를 위해서는 예술가 개인의 노력뿐만 아니라 사회적 차원의 지원과 인식 변화가 필요하다. 예술의 가치를 단기적인 경제적 성과나 대중적 인기로만 판단하지 않는 문화적 성숙이 요구된다. 또한 다양한 예술적 실험과 도전을 장려하고 지원하는 제도적 장치도 마련되어야 할 것이다. 결국 예술가의 딜레마는 우리 사회가 예술을 어떻게 바라보고 있는지, 그리고 어떤 가치를 중요하게 여기는지를 보여주는 거울이다. 예술가들이 진정성 있는 창작 활동을 지속할 수 있는 환경을 만드는 것은 단순히 예술계의 문제가 아니라, 우리 사회의 문화적 다양성과 창의성을 지키는 일이다.

미술관 : 예술 공간에서 소비 공간으로

—

현대의 미술관과 전시장 또한 이러한 대중문화의 풍조를 그대로 반영하는 공간이 되어가고 있다. 한때 예술 작품과 관람객 간의 깊이 있는 만남이 이루어지던 성소聖所와도 같았던 미술관은 이제 엔터테인먼트와 소비의 논리에 점령당하고 있다. 유명 작가의 이름을 앞세운 블록버스터 전시는 마치 테마파크를 방불케 한다. 이러한 전시들은 종종 작품의 예술적 가치나 문화적 중요성보다는 '스펙터클'을 강조한다. 거대한 설치미술, 화려한 멀티미디어 작품, 관객 참여형 이벤트 등이 주를 이루며, 이는 때로 작품 자체에 대한 깊이 있는 감상을 방해하는 요소가 되기도 한다. 더욱 우려스러운 것은 관람객들의 변화다. 많은 관람객들은 작품이 자아내는 미학적 감동보다는 유명 작품을 배경으로 인증샷을 남기고 기념품점에서 관련 상품을 구매하는 데 더 많은 관심을 보인다. 예술 감상이 단순히 '가봤다'는 경험의 증명이나 소셜미디어상의 과시로 축소되는 현상이 빈번히 발생하고 있는 것이다. 전시 해설서나 오디오 가이드에 의존해 정보를 수동적으로 습득하는 것이 감상 행위의 주를 이루고 있다. 이는 물론 작품에 대한 이해를 돕는 측면이 있지만, 동시에 관객 스스로가 작품을 면밀히 관찰하고 성찰하며 능동적으로 의미를 만들어 가는 예술적 교감의 과정을 방해할 수 있다. 미술관의 운영 방식 또한 변화하고 있다. 많은 미술관들이 재정적 압박으로 인해 더 많은 관람객을 유치하고 수익을 창출해야 하는 상황에 놓여 있다. 이는 때

로 예술적 가치보다는 대중적 인기나 상업성을 우선시하는 전시 기획으로 이어진다. 기념품점, 카페, 레스토랑 등 부대시설의 확충도 이러한 맥락에서 이해할 수 있다. 물론 이러한 변화가 반드시 부정적인 것만은 아니다. 미술관의 대중화는 더 많은 사람들에게 예술을 접할 기회를 제공한다는 점에서 긍정적인 측면도 있다. 또한 새로운 기술을 활용한 전시 방식은 관람객들에게 새로운 형태의 예술 경험을 제공할 수 있다.

문제는 이러한 변화 속에서도 미술관 본연의 기능과 가치를 유지하느냐에 달려 있다. 미술관은 여전히 예술 작품과 관람객 사이의 의미 있는 만남이 이루어지는 공간이어야 한다. 따라서 대중성과 예술성, 엔터테인먼트와 교육, 상업성과 공공성 사이의 균형을 찾는 것이 현대 미술관의 최우선 과제라고 할 수 있다. 이를 위해서는 미술관 운영자들의 노력뿐만 아니라 관람객들의 인식 변화도 필요하다. 미술관을 단순한 여가 공간이 아닌 문화적 경험과 성찰의 장으로 인식하고, 보다 능동적이고 모험적인 태도로 작품을 감상하려는 노력이 요구된다. 결국 미술관의 미래는 우리가 예술을 어떻게 바라보고, 어떤 가치를 부여하는가에 달려 있다. 미술관은 소비와 엔터테인먼트의 논리에 함몰되지 않으면서도, 동시대의 문화적 요구를 수용할 수 있는 절묘한 자기 위치를 찾아야 한다.

깨어 있는 눈의 필요성

—

이러한 상황에서 관람자 개개인의 시각적 해독 능력Visual literacy 을 평가 및 점검할 필요가 있다. 시각적 자극의 홍수 속에서도 의식적으로 저항하며, 가치 있는 예술적 경험의 물꼬를 틔울 수 있어야 한다. 이는 단순히 많이 보는 것이 아니라, 어떻게 보는가의 문제다. 시각적 해독 능력이란 단순히 이미지를 인식하고 이해하는 것을 넘어선다. 그것은 이미지의 맥락을 파악하고, 그 이면에 숨겨진 의미를 읽어내며, 나아가 비판적으로 사고할 수 있는 능력을 의미한다. 우리는 매일 수많은 시각적 메시지에 노출되고 있으며, 이들을 제대로 이해하고 평가할 수 있어야 정보의 홍수 속에서 주체성을 잃지 않을 수 있기 때문이다. 예술 작품 앞에서 성급한 판단을 유보하고, 겉으로 보이는 것의 이면에 감추어진 심층의 의미를 직관할 수 있는 예지를 길러야 한다. 이는 단순히 작품의 표면적 아름다움이나 기술적 완성도를 넘어, 작품이 전달하고자 하는 메시지, 작가의 의도, 그리고 그것이 우리 삶과 어떻게 연결되는지를 파악하는 능력이다. 가시적인 것 너머에 있는, 포착하기 어려운 실재와의 조우가 이루어져야 한다. 이것이야말로 진정한 의미의 예술적 경험이며, 예술을 통해 우리의 실존을 되돌아보는 계기가 될 수 있다. 예술 작품은 단순한 시각적 대상이 아니라, 우리의 사고와 감성을 자극하고 확장시키는 매개체가 되어야 한다. 이를 위해서는 개인적 차원의 노력뿐만 아니라 사회적, 교육적 차원의 접근도 필요하다. 학교에서의 미술 교육은 단

순히 기술을 가르치는 것을 넘어, 비판적 시각을 기르고 다양한 예술 형식을 경험할 수 있는 기회를 제공해야 한다. 미술관과 갤러리는 작품에 대한 깊이 있는 이해를 돕는 프로그램을 개발하고, 관람객과 작품 사이의 의미 있는 상호작용을 촉진해야 한다. 또한, 미디어 리터러시 교육의 일환으로 시각적 해독 능력을 향상시키는 노력도 필요하다. 디지털 시대에 범람하는 이미지들을 비판적으로 바라보고, 그 속에서 의미 있는 정보를 선별해 낼 수 있는 능력은 현대인에게 필수적인 소양이 되었다. 깨어 있는 눈을 가진다는 것은 단순히 잘 보는 것이 아니라, 보는 행위 자체에 대해 성찰할 수 있는 능력을 의미한다. 우리가 무엇을, 어떻게, 왜 보는지에 대한 인식이 필요하다. 이를 통해 우리는 수동적인 시각 정보의 수용자에서 벗어나, 능동적이고 창조적인 의미 생산자로 거듭날 수 있을 것이다. 결국 깨어 있는 눈의 필요성은 예술 감상의 영역을 넘어, 우리가 세상을 어떻게 인식하고 이해하는지에 대한 근본적인 질문과 맞닿아 있다. 이는 우리의 삶의 질과 깊이를 결정짓는 중요한 요소가 될 것이다.

예술의 본질을 향한 여정

—

예술은 기술의 신봉자가 되어서는 안 된다. 최첨단 미디어의 화려한 겉모습에 매몰되어서는 안 된다. 예술의 본령은 일상에 파묻힌 우리의 감각을 일깨우고, 진정한 아름다움의 현시를 통해 삶의

능동성과 주체성을 일깨우는 데 있다. 예술은 자본의 지배로부터 자유로운 인간 본연의 영역이며, 우리를 세속의 족쇄로부터 해방시켜야 한다. 현대 사회에서 예술은 종종 기술과 밀접하게 연관되어 있다. 디지털 아트, 가상 현실VR 작품, 인공지능을 활용한 창작 등 새로운 기술은 예술의 표현 영역을 확장시키고 있다. 이러한 기술적 진보는 분명 예술계에 새로운 가능성을 열어주고 있다. 그러나 우리는 이 지점에서 예술의 본질에 대해 다시 한번 생각해 볼 필요가 있다. 기술은 도구일 뿐, 그 자체가 목적이 되어서는 안 된다. 아무리 화려하고 정교한 기술이라도, 그것이 인간의 감성을 울리고 삶의 의미를 탐구하는 데 기여하지 못한다면 그것은 단지 공허한 스펙터클에 불과할 것이다. 예술의 진정한 가치는 기술의 첨단성이 아니라, 그것이 전달하는 메시지와 불러일으키는 감동에 있다. 예술의 참된 사명은 성찰로 우리를 초대하는 데 있다. 일상의 무감각 속에서 우리의 감각을 일깨우고, 당연하게 여겼던 것들에 대해 의문을 제기하며, 세계를 새로운 눈으로 바라볼 수 있게 하는 것이 예술의 역할이다. 이는 때로 불편하고 도전적일 수 있지만, 바로 그 불편함과 도전성이 우리를 성장시키고 확장시키는 원동력이 된다. 더불어 예술은 우리 삶의 능동성과 주체성을 일깨우는 역할을 해야 한다. 수동적인 소비자가 아니라 능동적인 참여자로서, 작품과 상호작용 하며 자신만의 의미를 만들어 가는 과정이 중요하다. 이는 예술 감상에만 국한되지 않고, 우리 삶 전반에 걸쳐 주체적이고 창의적인 태도를 기르는 데 도움을 줄 수 있다. 예술은 또한 자본의 지배로부터 자유로

운 인간 본연의 영역이어야 한다. 물론 현실적으로 예술도 경제적 조건에서 완전히 자유로울 수는 없다. 그러나 예술의 가치를 오직 시장의 논리로만 판단하려는 시도는 경계해야 한다. 예술은 때로 비효율적이고, 비생산적이며, 비합리적일 수 있다. 그러나 바로 그러한 특성이 우리를 일상의 논리에서 벗어나 새로운 가능성을 상상하게 만든다. 결국 예술의 본질을 향한 여정은 우리 자신의 본질을 향한 여정이기도 하다. 예술을 통해 우리는 자신의 내면을 들여다보고, 타인과 소통하며, 세계와의 관계를 재정립할 수 있다. 이는 단순한 미적 체험을 넘어, 우리의 존재 방식 자체에 대한 근본적인 질문으로 이어진다. 이러한 맥락에서 예술가의 역할은 더욱 중요해진다. 예술가는 단순히 아름다운 대상을 만드는 사람이 아니라, 우리 사회의 가치관과 인식의 틀을 확장하고 새로운 시각을 제시하는 선구자가 되어야 한다. 그들의 작품을 통해 우리는 세상을 새롭게 바라보고, 우리 자신과 사회에 대해 다시 생각해 볼 수 있는 기회를 얻게 되는 것이다.

새로운 시각 언어의 모색

—

시각 피로 시대에 화가는 과연 무엇을 해야 하는가? 이미지 엔지니어링의 감각적 과잉에 함몰되지 않으면서, 예술 고유의 미학적 가치를 현시할 수 있는 창의적 돌파구는 어떻게 모색해야 하는가? 이는 현대 예술가들이 직면한 가장 큰 도전 중 하나다. 자극적이고 대

규모적인 도시 환경의 시각 이미지와 정면으로 경쟁하기보다는, 그러한 이미지의 전쟁 속에서도 창조적 미술 공간을 발견해 내는 예술적 비전을 제시하는 것, 그 험난한 일이 지금 시대 예술가에게 주어진 시대적 과제일 것이다. 이는 단순히 새로운 기술이나 매체를 활용하는 것을 넘어, 근본적으로 새로운 시각 언어를 개발하는 것을 의미한다. 이미지 엔지니어링은 감각을 사로잡고 주의를 유인하는 데에는 매우 효과적이다. 그러나 그것이 예술이 지향해야 할 가치를 담아내고 있는지 동의하기는 어렵다. 감각적 자극을 넘어, 인간 실존의 본질을 인식하고 존재의 의미를 탐문하는 것, 그것이야말로 예술이 추구해야 할 근본적 목표일 것이다. 예술가는 이미지 엔지니어링과 동일한 언어를 구사하기보다, 그것을 비평적으로 성찰하고 대안적 시각 언어를 모색해야 한다. 이는 쉽지 않은 과제다. 자본의 논리에 예속되지 않으면서도 동시대의 감수성과 조우할 수 있는 창의적 표현을 개발해야 하는 것, 시각 이미지의 홍수 속에서 예술가에게 요구되는 것은 자신만의 독창적 예술 언어와 미학적 원칙을 확립하는 것이다. 동시대를 예민하게 포착하고, 그것을 개성적 시각 언어로 구현해 내는 것, 내적 필연성에 충실하면서도 타자와의 교감을 잃지 않는 것, 엔지니어링 이미지의 세계를 가로지르며 인간 실존의 진실한 면모를 포착해 내는 것, 이것이 예술가에게 요구되는 극악한 난이도의 미학적 역량이자 비판적 기조일 것이다. 새로운 시각 언어는 단순히 '새로움'만을 추구해서는 안 된다. 그것은 우리 시대의 복잡성과 모순을 담아내면서도, 인간의 보편적 경험과 감성에 호소할

수 있어야 한다. 때로는 침묵으로, 때로는 최소한의 표현으로, 때로는 일상적 사물의 재배치를 통해 우리의 인식을 흔들고 새로운 시각을 열어주는 것, 그것이 바로 새로운 시각 언어가 지향해야 할 방향일 것이다. 보이지 않는 것을 환기시키고, 들리지 않는 것에 귀 기울이게 하는 역설의 힘, 그것이 예술이 열어젖힐 수 있는 독보적 지평일 것이다. 이는 단순히 시각적 충격이나 새로움을 추구하는 것이 아니라, 우리의 감각과 인식의 지평을 확장시키는 일이다. 마지막으로, 예술가들은 자신의 작업이 단순한 개인적 표현을 넘어 사회적, 문화적 의미를 가질 수 있음을 인식해야 한다. 새로운 시각 언어의 모색은 단순히 미학적 실험에 그치는 것이 아니라, 우리 사회의 가치관과 세계관을 재구성하는 중요한 문화적 작업이 될 수 있다. 지친 눈을 씻으며 기다리는 누군가가 있다는 이야기를 저기 지치지 않고 분투하는 작가에게 해주고 싶다. 이 말은 단순한 위로를 넘어, 예술의 사회적 역할과 책임에 대한 깊은 통찰을 담고 있다. 새로운 시각 언어를 통해 우리는 세상을 새롭게 바라보고, 더 나은 미래를 상상할 수 있게 될 것이다. 이것이 바로 현대 예술가들이 추구해야 할 궁극적인 목표일 것이다.

4 | 전시는 권력이다

전시는 어떻게 시작되었는가?

—

그림 전시는 꽤나 근대적인 개념이다. 그림의 깊은 역사에 비해 전시는 극히 최근에 시작된 문화다. 대부분 인류 역사 기간 동안 미술품의 제작, 배치, 감상은 주로 개인이나 특정 집단 내에서 이루어지는 사적 행위였다. 고대 이집트에서는 파라오의 무덤을 장식하기 위해 미술품이 제작되었고, 중세 유럽에서는 교회나 귀족들이 예술 작품을 주문하고 소유했다. 이러한 작품들은 제한된 공간에서 소수의 사람에게만 허용되었다. 지금은 누구나 그 작품들을 볼 수 있지만 동시대였다면 우리 100명 중 99명은 그 존재조차도 알기 어려웠을 것이다. 미술품을 접할 수 있는 기회가 주어진 경우에도, 그것

은 주로 권력자의 지배 이념을 위한 일종의 제례Ritual용 장치로 기능했을 따름이다. 민중 혁명과 계몽주의 시대를 거치면서 그림은 점차 대중의 영역 이동한다. 왕과 귀족이 거주하던 공간이 민중 권력의 승리를 기념하는 문화 전리품 전시 공간으로 선택된 것은 지극히 당연한 결과다. 프랑스 대혁명 이후 루브르를 비롯한 절대 군주의 사적 공간이었던 곳이 모든 시민에게 개방됨으로써, 예술은 더 이상 특권 계급의 전유물이 아닌 대중의 소유로 변화했다. 18세기, 유럽 국가들의 식민지 문화재 약탈이 본격화되고 약탈 문화재의 보관과 전시 장소로 박물관이 선택된 것은 그들의 집단적 사고의 큰 줄기가 '박물관은 승리의 기념공간'이라는 믿음으로 연결되어 있기 때문이다. 오리엔탈리즘에 뿌리를 둔, 이국 문물에 대한 지적 욕구와도 닿아 있는 것도 사실이지만 유럽 각국 이 박물관의 규모를 두고 경쟁까지 벌인 것은 박물관이 권력의 크기와 견고함을 상징하는 것이기 때문이었다.

시민 혁명을 통한 권력 구조의 변화라는 역사적 경험의 차이, 제국주의 시대 국제 정치 상황, 예술에 대한 인식론상의 근본적 차이 때문에 아시아 국가에서의 박물관은 유럽과 전혀 다른 성장 경로를 가질 수밖에 없었다. 대한제국 황실 소유물이 왕가의 생활 공간에서 다중을 위한 전시 공간으로 이전된 것은 1902년의 '황실 박물관'으로 이는 당시 대한제국으로의 국체 변화에 따라 '개화'를 표명하기 위한 의도적 조치로 시민 혁명과는 거리가 멀었다. 또한 일본의 영향도 크게 작용하였는데 일본이 개항 후 스스로 아시아인임을 거부

하고 서양인이 되고자 했던 점을 고려하면 한국에 대한 일본의 영향력이 어떤 방향으로 작용하였는지 쉽게 짐작할 수 있다.

조선의 미술품 전시

—

조선 시대의 미학적 전통과 관습은 '전시'라는 개념과 다소 거리가 있어 보인다. 조선의 서화 문화는 개인적이고 사적인 영역에서 향유되는 경우가 많았기 때문이다. 미약하나마 조선 시대에도 근대적 전시 문화와 맥락상 공통점을 공유하는 집단적 그림 감상 및 공유의 관행이 있었다. 조선 문인들 사이에서 성행했던 '아회雅會'는 서화를 모아 감상하고 평가하는 모임이었다. 아회에서 참여자들이 각자 소장한 서화를 들고나와 함께 감상하고 토론하였던 것은 그림을 공적인 장에서 향유하는 하나의 방식이었다고 할 수 있다. 아회에서 벌어지는 예술적 담론과 평가, 작품의 교환 등은 현대 미술계의 문화와 어느 정도 유사성을 가지고 있다. 그러나 아회는 동시대 작가들 간의 교류이자 문인 계층 내부의 모임이었다는 점에서 근대적 의미의 전시와는 차이가 있다. 현대 전시가 불특정 다수의 대중을 대상으로 하는 열린 행사라면, 아회는 제한된 네트워크 안에서 이루어지는 폐쇄적 성격의 모임이다. 또한 아회에서의 작품 교환이나 거래는 공개된 상업 유통망으로 발전하지는 않았다는 점에서도 오늘날의 전시나 미술 시장과는 다르다.

반면 대중적 접근을 전제로 했다는 점에서 조선 후기의 풍속화는 독특한 위치를 차지한다. 그러나 이를 근대적 전시와 연결시키는 것 역시 무리라는 의견이 지배적이다. 풍속화는 당대의 생활과 풍류를 기록한 일종의 다큐멘터리로 불특정 다수에게 공개 전시되는 작품은 아니었기 때문이다. 풍속화는 시대를 반영하되 대중과의 직접적 소통보다는 화가 개인의 관찰과 기록에 초점이 맞춰져 있었다. 의궤와 같은 왕실 행사를 기록한 그림이나 궁중 장식화 역시 국가나 왕실이라는 공적 주체에 의해 제작, 전시되었다는 점에서 주목할 만하지만, 이는 어디까지나 특정 계층을 위한 그림이었고 대중을 대상으로 한 전시는 아니었다.

　사랑방 같은 공간 역시 준공적 성격을 띠고는 있으나 기본적으로는 사적 영역에 속하는 곳이었다. 결과적으로 조선 시대의 미술 문화는 작가와 수용자 간의 거리가 가깝고, 그림이 개인적 취향과 교양의 차원에서 향유되는 경우가 많았다. 이는 작품을 공공장소에 내걸고 대중과의 소통을 지향하는 근대 전시 개념과는 분명한 차이가 있는 지점이다. 조선의 그림 문화는 사회 전반의 계층구조와 문화적 관습을 반영하고 있었던 것이다. 그럼에도 조선인들이 그림을 통해 미적 체험을 공유하고 소통하려 했던 태도 자체는 오늘날 전시 문화의 정신과 어느 정도 접점을 가진다. 또한 조선 시대 회화에서 강조된 여백과 함축, 감정의 표현은 현대 미술의 감상 태도와도 일정 부분 공명한다. 단순히 재현된 대상을 넘어 화가의 정신과 마음을 읽어내고, 여백 속에서 무한한 상상력을 불러일으키는 것. 이는 오늘날 미술관에

서 작품을 마주하는 관람객의 자세와도 맞닿아 있는 부분이다.

루브르와 조선총독부

—

1789년 프랑스 대혁명이 발발하자 루브르 궁전은 혁명 정부에 의해 접수되었다. 당시 루브르 궁전에는 이미 부르봉 왕조에 의해 수집된 상당한 양의 미술품 컬렉션이 존재했다. 1791년 8월 26일, 혁명 정부는 '루브르 궁전을 미술관으로 사용할 것'을 법령으로 공포했는데, 이 법령에는 '루브르 궁전은 국민을 위한 미술관으로서, 과거 왕실의 소유였던 미술품들을 전시하여 국민 모두가 향유할 수 있도록 한다'는 내용이 담겨 있었다. 이후 미술관으로서의 기능을 수행하기 위한 대규모 개조 작업과 함께, 혁명 과정에서 몰수된 귀족들의 미술품 컬렉션을 루브르로 이전하는 작업이 병행되었다. 1792년 8월 10일의 튈르리 궁전 습격 사건은 프랑스 혁명의 절정으로, 루브르 궁전은 왕정이 무너진 궁전에 새로운 공화정 시대의 미술관이 들어선 상징적 공간이 되었다. 1793년 8월 10일, 루브르 미술관은 마침내 일반 대중에게 공개되었다. 개관 당시 전시된 작품은 537점이었으며, 입장은 무료였고 일요일과 공휴일에는 누구나 출입할 수 있었다. 이는 과거 왕실 컬렉션을 귀족들만 감상할 수 있었던 것과 대비되는 혁명적 변화였다. 이후 1794년에는 '프랑스 미술 특별전시실'이 마련되어 민족국가 정체성 형성에도 기여한다. 이러한 루브르

미술관의 설립 과정에는 혁명 정부의 다양한 의도와 목적이 담겨 있었다. 우선 혁명 정부는 루브르를 통해 구체제 타도와 공화정 수립이라는 혁명의 성과를 보여주려 했다. 루브르 미술관의 설립은 혁명의 정당성 확보, 계몽주의 실천, 문화적 패권 과시, 국가 정체성 재정립 등을 위한 일련의 정치적 기획이었던 것이다.

우리나라의 근대화 과정에서 대한제국 역할은 민족적 자긍심과 상관없이 크다고 평가하기 어렵다. 대한제국이 그 성립 초기에 열강의 간섭에서 벗어나 주체적 경장을 추구하려 했던 노력은 큰 결실로 이어지지 못했다. 제도로서의 박물관과 미술관의 시작을 일본 제국주의 강점기에서 찾을 수밖에 없는 것은 우리나라 봉건체제 붕괴가 우리 민중이 아닌 일본 제국주의에 의해 이루어진 까닭이다. 일본 제국주의에 의한 우리나라 유물과 미술품의 근대적 제도화 과정은 따라서 우리나라 예술의 특징에 기초한 자생적 발전을 고려하지 않았다. 한국 전쟁과 장기간 지속된 군사정권 과정은 미술 전시 문화의 자기 논리를 확보하는 데 완벽한 실패로 이어진다. 따라서 서구적 역사 구조에 근거하여 수립된 미술관의 표준적 개념이 그대로 우리나라에 적용되는 것은 현실적으로 가능한 일이 아니다.

대한민국 최대, 최고 박물관인 '국립중앙박물관'은 모순적이게도 상당 기간 동안 조선총독부 건물에 자리 잡고 있었다. 프랑스 사례처럼 반식민지 투쟁 승리의 공간으로 조선총독부 건물을 선택한 것이라면 해방 직후 입주했겠지만 국립중앙박물관이 조선총독부 건물로 이전한 것은 1986년이었다. 해방 직후 벌어진 미군 군정과 한국

전쟁 등의 특수한 상황을 고려해도 차이가 사라지지는 않는다. 별도의 국립중앙박물관 건축이 결정된 것은 조선총독부 건물을 해체하기로 결정한 이후의 일이다. 1995년 조선총독부 건물 해체 후 현재 국립중앙박물관 건물이 완공되는 2005년까지 까지 대부분의 국가 최고 유물과 작품들은 창고 신세를 져야만 했다. 해방 후 무려 60년이 지나고 나서야 겨우 제대로 된 국가 박물관을 가지게 된 것은 되돌아볼 일이다.

미술관으로 간 그림
—

미술관의 정치적 맥락과 상관없이 근대적 전시 문화는 예술 작품의 의미와 가치에 근본적인 변화를 가져왔다. 전통 사회에서 예술 작품은 대개 특정한 기능과 용도를 위해 제작되었다. 신전의 제단화, 궁정의 초상화, 교회의 성화 등은 모두 제의적, 정치적, 종교적 목적에 봉사하는 도구였다. 그러나 박물관에 들어선 작품은 이러한 본연의 기능에서 벗어나 순수한 조형적 가치 그 자체로 인식되기 시작한다. 신상神像은 신성한 대상에서 미적 오브제로, 제단화는 예배의 매개에서 회화적 구성으로 탈바꿈한다. 이는 곧 작품이 제작 당시의 시공간을 초월하여 보편적이고 자율적인 예술로 거듭나는 변모를 의미한다. 특히 박물관은 서로 다른 시대와 문화권의 작품들을 한데 모아 동시에 조망하게 함으로써, 개별 작품을 특정 양식의

사례가 아닌 '하나의 보편 예술'로 인식하게 만든다. 아프리카 가면과 르네상스 초상화, 고대 그리스 조각과 인상주의 풍경화가 박물관이라는 동일한 공간 안에 자리할 때, 우리는 그것들 간의 조형적 친연성과 미학적 보편성을 발견하게 된다. 개별성을 넘어선 '예술'이라는 관념, 보편적 조건으로서의 '미美'에 대한 믿음이 바로 박물관을 통해 구현된 혁명적 전환이었다. 물론 이러한 변모가 작품의 역사성과 맥락을 완전히 지워버리는 것은 아니다. 역으로 작품이 담고 있는 시대정신과 문화적 배경이 보편성을 획득하는 토대가 된다고 볼 수 있다. 그럼에도 분명한 점은 근대 미술관과 전시 문화를 통해 예술이 전례 없는 방식으로 자유로워졌다는 사실이다.

미술관 밖에서 자기 위치를 가지고 있던 작품들이 미술관으로 이동한 경우와 애초에 미술관을 목표로 제작된 작품에 대한 해석은 물론 다를 수 있다. 즉, 미술관 등장 이후의 작품들도 유사한 맥락의 전환이 발생하는지는 새롭게 조명해야 할 문제다. 현대 작가들 대부분은 애초에 전시를 염두에 두고 작업하는 경우가 많다. 따라서 작품은 처음부터 하나의 '예술 작품'으로 기획되며, 전시장에서 관객과의 소통을 전제로 제작된다. 이때 미술관은 단순히 작품을 수용하는 공간이 아니라 작품의 일부로 기능하게 된다. 미술관에서 서로 다른 작가와 사조의 작품들이 한데 어우러지며 예기치 못한 대화를 만들어 내는 점은 여전히 유효하다. 현대 미술에서는 매체와 장르의 구분이 모호해졌기에, 회화와 조각, 설치와 퍼포먼스 등 이질적인 작품들의 조우는 더욱 흥미로운 해석의 여지를 낳는다. 현대 작가들은

적극적으로 작품의 역사적, 사회적 맥락을 강조하는 경향이 있으며, 미술관 밖의 일상적 현실을 작품 속으로 끌어들이곤 한다. 개념 미술이나 행위 예술에서 작품은 물리적 실체라기보다는 하나의 '사건'에 가까운데, 이는 전통적인 의미의 예술 개념을 넘어선다. 작품의 '일회성'과 '현장성'을 중시하는 랜드 아트, 퍼포먼스 아트 등 현대 미술은 특정한 시공간 안에서 일어나는 일시적 사건이며, 사진이나 영상으로 기록되지 않는 한 반복 불가능하다. 따라서 전통적 미술품이 미술관에서 획득하게 되는 '영원한 현재성'은 쉽게 소멸된다. 한편 디지털 기술의 발전은 예술 작품의 존재 방식과 감상 방식에 격변을 가져왔다. 디지털 복제나 디지털 시현을 전제로 제작되는 작품은 전시의 기존 개념을 한 번 더 크게 흔들어 놓는다. 이는 작품을 물성에서 완벽하게 이탈시키는 행위다. 전통적인 예술 작품은 물리적 실체를 전제로 한다. 캔버스에 놓인 물감, 대리석을 깎아 만든 조각상 등 작품은 유일무이한 원본으로서의 아우라를 지닌다. 그러나 디지털 작품은 데이터의 집합으로 존재한다. 원본성이라는 개념은 더 이상 존재하지 않는다. 이는 미술관과 전시의 존재 이유 자체를 흔드는 변화다. 디지털 작품은 웹사이트나 가상 현실 플랫폼상에서 전 세계 관객들에게 동시다발적으로 전시·시현될 수 있다. 감상자는 물성과 원본을 전제로 하는 미술관을 찾지 않고도 언제 어디서든 작품을 감상하고 상호작용 할 수 있다. 이 변화는 예술의 민주화를 가속한다.

한때 혁명의 전당이었던 미술관이라는 물리적 공간의 제약에서 벗어나, 보다 많은 이들이 예술을 향유할 수 있는 기회가 열리는 것

이다. 또한 관객은 더 이상 수동적 감상자에 머물지 않는다. 디지털 인터페이스를 통해 작품의 일부가 되고, 작가와 실시간으로 교감한다. 디지털 작품에 억지로 원본성과 소유 관계를 부여하려는 NFT Non Fungible Token 기술은 그래서 진보적이지 않다. 기존의 미술관이 사라지고 대체된다는 주장은 아니다. 전통적 예술 체험과 물성과 아우라를 지닌 작품과의 만남이 주는 경험은 그 자체로 존재할 것이다. 말똥 냄새와 먼지를 감수하고 승마를 즐기는 사람이 자동차를 거부하지 않는 것과 같은 이치다.

전시 권력

—

박물관 Museum 과 미술관 Gallery 을 개념적으로 명쾌하게 구분하기는 어렵다. 그 둘은 여러 종류 속성의 스펙트럼 양단에 위치한다. 설립 과정과 소유 관계에서 공적인지 사적인지, 전시물의 종류와 가치에 있어서 역사적 맥락이 강조되는지 예술적 맥락이 강조되는지, 현재적 역할과 활동이 기념 Memorial 중심인지 프로모션 Promotional 중심인지 등에 따라 명명하는 경향으로 판단할 수 있을 따름이다. 오늘날 미술관이 맞닥뜨린 위기는 미술관의 확장을 우연한 기회에 발견될지도 모를 새로운 다빈치나 고흐의 작품 출현에만 의존할 수 없다는 데 있다. 새로운 작가의 새로운 작품과 새로운 욕망을 결합시키지 않으면 미술관은 살아남을 수 없다.

미술관은 길게는 대략 200년 기간 동안 막강한 예술 권력을 구축해 왔다. 미술관이 가지고 있는 가장 커다란 권력은 다빈치의 모나리자를 선두로 한 길고 긴 회랑의 끝자리를 어떤 작품에게 허락할 것인가를 결정하는 힘에서 나온다. 미술가의 이력서를 가장 빛나게 하는 항목은 자신의 작품이 걸렸던 미술관의 이름이다. 2018년 발표된 노스이스턴대학의 얼베르트라슬로 버러바시 Albert-László Barabási 교수의 논문 Quantifying reputation and success in art에 따르면 작가의 성공은 작가의 첫 전시회가 개최된 장소가 어디냐에 따라 결정된다고 한다. 조사 결과 구겐하임 등 명망 높은 미술관에서 전시한 작가의 10년 후 경력 유지 확률은 39%였고 최고가 평균은 19만 달러였던 반면, 그렇지 않은 작가는 14%와 4만 달러에 그쳤다.

전시가 권력이 되는 명확한 실증은 권력 행사의 공정성에 대한 의심에 불을 지핀다. 때문에 미술관은 공정성과 투명성을 확보하기 위해 노력하고 있음을 강조한다. 작품 선정 기준을 명문화하고, 심사과정을 투명하게 공개하는 것이 그 일환이다. 나아가 다양한 배경과 세대의 작가를 고르게 선정함으로써 균형 잡힌 시각을 제시하고자 한다. 특정 장르나 사조에 편중되지 않도록 주의를 기울이며, 신진 작가에게도 발표의 기회를 제공하려 노력한다. 그러나 이러한 일련의 과정만으로 미술관과 박물관의 이상을 완벽히 구현하고 있다고 보기는 어렵다. 오히려 더 많은 문제점이 지적되고 있는 것이 사실이다. 무엇보다 제도화된 절차가 지나치게 형식적이고 관료주의적이라는 비판이 제기된다. 복잡하고 경직된 규칙으로 인해 참신하

고 실험적인 시도가 걸러지는 경우가 비일비재하다. 심사 과정에서도 평가 기준이 모호하거나 주관적 판단이 개입될 여지가 크다. 큐레이터 개인의 취향이나 선입견이 작용할 수 있으며, 심사위원들 간의 이해관계가 얽히면서 공정성이 훼손될 수 있다. 다양성의 문제역시 뼈아프다. 미술관과 박물관이 표면적으로는 다양한 작가와 작품을 선보이려 애쓰지만, 실상은 유명 작가와 상업성 높은 작품에편중되는 경향이 있다. 기관의 명성과 수익성을 우선하다 보니 대중적 인기에 영합하게 되고, 소수자와 비주류 예술가들은 여전히 소외될 수밖에 없다. 이는 예술계 내부의 위계와 권력 구조를 그대로 반영하는 결과로 볼 수 있다.

이러한 문제는 특정한 국가만의 문제가 아니다. 우리나라도 예외는 아니다. 국립현대 미술관은 특정 작가의 특별전을 개최하면서 특혜 논란에 휩싸인 바 있다. 유명 작가의 전시를 선호하고, 정부 기관으로서의 한계를 드러냈다는 지적도 받았다. 또한 국립중앙박물관의 경우 소장품 수집 과정에서 가품 논란이 일기도 했다. 이는 전문성과 진정성에 대한 의구심을 낳았고, 공공 기관으로서의 신뢰를 떨어뜨리는 계기가 되었다. 전시 기획 과정에서 정치적 압력이나 외부후원사의 개입이 있었다는 의혹이 제기되기도 한다. 독립성과 자율성이 보장되어야 할 예술 기관이 권력이나 자본에 휘둘리는 모습은실로 우려스럽다. 이러한 우려를 불식시키기 위한 조치들은 오히려미술관의 역할을 퇴행시킨다. 투명성과 공정성 훼손 사고에 대한 대책으로 도입되는 소위 '재발방지대책'이 공정성과 투명성을 제대로

보장할 수 없어서가 아니다. 망가진 공정성이나 투명성보다 더 안타까운 것은 예술에 대한 관료적 시스템이 오히려 예술의 미술관 진입을 근본적으로 봉쇄하는 것은 아닌가에 대한 우려 때문이다. 행정 서식을 채울 수 있는 작가의 이력과 순치된 행동은 많은 경우 혁신적 예술을 하수구로 흘려보내기 때문이다.

5 | GUI는 예술이
될 수 있는가?

소프트웨어가 빚어내는 세상

—

현재 우리들의 망막으로 쏟아져 들어오는 막대한 양의 시각 자극의 중 상당 부분은 소프트웨어가 생산해 낸 결과다. 길거리의 간판, 도로 위 자동차의 형상, 영화 속 CG, 방안 벽지의 패턴, 몸에 걸친 패브릭의 짜임새, 길거리 건물의 외관 등 거의 모든 것들의 형상은 소프트웨어가 생산해 낸 형상이다. 물론 지금 나열한 것들은 시각 디자인 공정의 일부에 소프트웨어가 개입한 경우이므로 소재의 물성 혹은 인간 노동으로의 복귀 가능성이라는 측면에서 순수하게 소프트웨어만의 것이라고 할 수는 없다. 그러나 여기에 나열한 주변의 것들보다 더 많은 시각 자극은 순수하게 소프트웨어에 의해 생성

되고 있다. 우리의 시각 자극 총량 중 점점 더 많은 비중을 차지하는 컴퓨터나 스마트폰 디스플레이에서 보는 일체의 것들은 전적으로 소프트웨어가 생산한 것이다. 모니터 위의 꽃 사진이나 사람 얼굴 사진도 이미지가 획득되는 순간부터 이미 광학적 특성보다는 계산이 개입된 소프트웨어의 규정력이 지배한다.

소프트웨어가 생산하는 디스플레이상의 각종 시각 자극 중에는 인간 인식과 행동을 규정하고 유도하는 장치가 들어 있는데 우리는 이를 그래픽 유저 인터페이스Graphic User Interface라고 부른다. 디지털 시대 GUI는 인간 의사결정과 행동의 상당한 순간을 담당한다. 법률적 의사결정, 자금거래 확인, 주문 확정, 인간관계의 결정 등 매우 민감하고 중요한 인간 행동의 최종 순간에 GUI가 등장한다. GUI는 고도의 공학적 기법을 통해 생성되는 이미지다. 그러나 이를 공학적 기능으로만 바라볼 수는 없다. GUI 시각 신호 생성이나 구조를 담당하는 알고리즘, GUI를 통해 관철하려는 제공자의 숨은 의도는 공학적일 수 있지만 이의 인식은 인간의 미적 감각과 관련된다. GUI와의 일상적 교감을 통해서 생성되는 시각적 경험은 그 절대적인 노출량과 더불어 인간의 미적 경험에 영향을 주지 않을 도리가 없다.

GUI의 회화성과 미학적 평가
—

GUI의 시각적 지배력은 GUI의 예술 지위 획득 가능성 탐구 필요

성을 제기한다. GUI가 회화적 지위를 획득 가능성을 탐구하고 정당화하기 위해서는 다양한 미학적, 철학적 관점에서의 깊이 있는 분석이 필요하다. 전통적인 회화가 색과 형태, 구도 등의 시각적 요소들을 통해 감상자에게 시각적 즐거움을 제공하듯이, GUI 역시 이러한 요소들을 조화롭게 구성하여 사용자에게 심미적 영향을 준다. GUI 디자인은 단순히 기능적 요구를 충족시키는 것을 넘어, 아름다움과 조화를 추구하며, 이를 통해 사용자에게 심미적 즐거움을 제공한다. 이미 GUI는 문화적 아이콘으로서의 지위를 획득하고 있다. 특정 시대의 GUI 디자인은 그 시대의 기술적, 문화적 혁신을 상징하는 아이콘으로 자리 잡는다. 애플의 초기 GUI는 디지털 혁명의 상징으로, 윈도우의 GUI는 대중화된 컴퓨팅의 아이콘으로 인식된다. 이러한 디자인들은 단순한 기술적 산물을 넘어, 그 시대의 문화와 역사를 반영하며 중요한 문화적 의미를 지닌다.

GUI는 현실과 가상의 경계를 모호하게 만든다. 보드리야르의 시뮬라크르와 하이퍼리얼리티의 개념은 GUI의 실제 세계 모방과 가상 공간에서의 새로운 현실 창조를 성공적으로 해석한다. GUI가 조성하는 디지털 환경은 우리가 현실 속에 있는 것처럼 느끼게 만들며, 이는 하이퍼리얼리티의 개념과 맞닿아 있다. 물리적인 현실과 가상 현실을 넘나들며 새로운 경험을 하게 된다. 한때 아이폰 GUI의 기초를 이룬 스큐어모피즘Skeuomorphism은 그 강력한 사례다. 이는 GUI가 단순한 기능적 인터페이스를 넘어, 새로운 존재 방식을 탐구하고, 우리의 일상적인 인식을 확장시키는 역할을 하고 있음을 뜻

한다. GUI는 또한 예술적 표현의 수단이 된다. 디자이너들은 GUI를 통해 창의성과 개성을 표현하며, 사용자와의 감정적 교감을 이루려 한다. 특정 아이콘이나 인터페이스 요소의 미세한 색깔, 정교한 곡선, 반응 속도, 레이아웃 등의 사용자 감정적 반응 유발과 의미를 전달하는 방식은 회화의 그것과 유사하다.

감상과 비평 대상으로서의 GUI 역시 중요한 요소이다. 디자인 커뮤니티에서는 GUI 디자인에 대해 활발한 논의와 비평이 이루어지며, 이는 전통적인 예술 작품에 대한 비평과 유사한 방식으로 진행된다. 디자인 어워드에서 GUI 디자인이 수상하거나, 디자인 관련 출판물에서 평가되는 사례는 GUI가 단순한 도구를 넘어 예술적 평가의 대상으로 인정받고 있음을 보여준다. 일반 사용자들 사이에서도 GUI 디자인에 대한 감상과 비평이 이루어지며, 이는 GUI의 미적 가치를 확인하는 중요한 지표가 된다.

GUI는 단순히 정보를 전달하는 수단이 아니라, 우리의 사고와 생활 방식을 근본적으로 변화시키는 중요한 매체이다. 우리는 이제 화면 속에서 다양한 아이콘과 인터페이스를 통해 세상을 인식하고, 서로 소통하며, 일을 처리한다. 이러한 경험은 우리의 인식과 행동에 깊은 영향을 미친다. GUI 디자인에 대한 학술적 연구는 GUI의 미적, 문화적, 예술적 가치를 분석하고 평가하는 데 중요한 자료를 제공한다.

철학적 관점에서 GUI의 의미와 가치를 논의하는 것은 GUI가 현대 사회에서 가지는 존재 방식을 이해하는 데 도움이 된다. 마지막

으로, 기술과 예술의 융합이라는 관점에서 GUI를 평가할 필요가 있다. GUI 디자인은 기술적 혁신과 예술적 가치를 융합하여 새로운 형태의 예술적 표현을 가능하게 한다. 멀티미디어 아트와의 연관성도 GUI의 예술적 가치를 증대시키는 중요한 요소이다. GUI는 단순한 기술적 도구를 넘어, 예술적 창작물로서의 지위를 획득하고 있으며, 이는 현대 사회에서 디지털 예술의 중요성을 잘 보여준다.

GUI와 문자

—

GUI와 언어, 특히 문자의 차이는 그것들이 의미를 구성하고 전달하는 방식의 근본적 차이에서 비롯된다. 문자 언어는 기표와 기의의 자의적 결합을 통해 의미를 생성하는 추상적이고 관습적인 기호 체계이다. 언어가 현실을 지시하고 재현하는 것은 오로지 기호적 차원에서 이루어진다. 반면 회화는 시각 이미지의 유사성과 재현성을 매개로 의미를 구현한다. 대상과 이미지 사이의 직관적 유사성은 회화적 의미 작용의 토대가 된다. 이에 비해 GUI는 언어와 회화의 속성을 모두 지니면서도, 그 이상의 독특한 의미 작용 방식을 보여준다. GUI는 아이콘, 메뉴, 버튼 등 시각적 요소와 함께 텍스트, 레이블 등 언어적 요소를 포함한다. 그러나 GUI에서 의미의 전달은 단순히 시각 기호와 문자 기호의 조합으로 환원될 수 없다. 오히려 GUI는 그러한 복합 양식적Multimodal 요소들의 배치와 연계를 통해 직관

적이고 상호작용적인 의미 경험을 창출한다. 무엇보다 GUI는 사용자의 신체적 행위를 통해 비로소 의미가 실현되는 역동적 구조를 지닌다. 아이콘을 클릭하거나, 메뉴를 선택하거나, 화면을 스크롤하는 행위는 단순히 정보를 입력하고 지시하는 수단이 아니다. 그것은 인터페이스를 매개로 사용자가 시스템과 상호작용 하며 능동적으로 의미를 구성해 가는 과정이다. 이러한 신체화된 상호작용성은 GUI 경험을 기호 작용의 추상적 과정이 아닌 실존적 의미 생성의 장으로 변모시킨다. 나아가 GUI는 시각과 청각, 촉각 등 다양한 감각 양식을 아우르는 복합적 경험을 제공한다. 그래픽 요소의 시각적 질감, 사운드 효과와 음성 안내, 터치스크린과 햅틱 반응 등은 GUI 경험을 시각 중심적 패러다임을 넘어 다감각적 총체로 확장한다. 이는 GUI가 단순한 정보 전달 수단을 넘어 감성적, 미적 자극을 생성하는 복합 양식적 구성물임을 방증한다. 이처럼 GUI는 기호와 재현을 넘어 사용자의 지각과 신체, 행위를 아우르는 통합적 의미 경험을 구현한다. 그것은 언어의 관습성과 회화의 재현성을 넘어, 인터페이스를 매개로 사용자와 시스템, 나아가 사용자와 세계를 연결하는 역동적 의미 생성의 장이다.

따라서 GUI를 기호학이나 재현 이론의 틀로 환원하여 설명하려는 시도는 그것의 고유한 미학적 특성을 간과할 위험이 있다. 오히려 GUI의 의미 작용 방식은 현상학적 관점에서 사용자의 능동적 지각과 신체 개입, 감각적 경험의 과정으로 이해되어야 한다. 이는 GUI가 단순한 도구나 기술이 아니라 인간과 세계의 관계를 재구성하는

문화적 구성물로서 조명되어야 함을 시사한다. GUI의 미학은 궁극적으로 디지털 매체가 인간의 감성과 인지, 경험 방식을 어떻게 변화시키는지, 그리고 그러한 변화가 주체성과 현실 인식에 어떤 영향을 미치는지 질문하게 한다. 이러한 물음은 GUI 분석을 기술 결정론이나 도구주의를 넘어 비판적 미디어 이론의 지평으로 이끈다. GUI의 의미 작용 방식에 대한 심층적 이해는 디지털 시대 인간 경험의 조건을 성찰하는 토대가 될 것이다.

회화 지위 획득의 가능성과 한계
—

GUI의 회화적 지위를 탐구하는 작업은 무엇보다 예술 개념 자체의 혁신하는 계기로 작용한다. 전통적으로 회화는 작가에 의해 창조되고 완성된 작품을 감상자가 일방적으로 수용하는 예술 형식으로 간주되었다. 작품은 창작 행위를 통해 고정된 가치와 의미를 부여받으며, 감상자는 그러한 작품의 권위에 수동적으로 반응하는 존재로 상정된다. 이러한 전통적 회화관은 창작자와 감상자, 주체와 객체가 엄격히 구분된다. 반면 GUI는 사용자의 적극적 개입과 참여를 필수 불가결한 요소로 전제한다. GUI의 의미와 가치는 사용자의 선택과 행위를 통해 비로소 구현되며, 따라서 작품은 고정되고 완결된 실체라기보다 사용자와의 상호작용 속에서 유동하는 과정이자 사건에 가깝다. 이는 전통적 회화에서의 수동적 감상 개념을 넘어, 능동적

이고 창조적인 참여의 미학을 제시한다. GUI 사용자는 작가가 부여한 의미를 수용하는 관객이 아니라, 작품의 의미 생성 과정에 적극 관여하는 공동 창작자로서 위상을 갖는다. 이러한 맥락에서 GUI는 예술가와 감상자 사이의 위계를 해체하고, 예술 생산과 수용의 경계를 모호하게 만든다. 이는 예술 작품의 고유성과 권위에 대한 전통적 관념에도 도전한다. 전통적 회화는 예술가의 독창적 표현을 담은 일회적 결과물로서 희소성과 유일무이성의 가치를 부여받는다. 그러나 GUI는 사용자의 개별적 사용 행위를 통해 매번 새로운 의미 구성과 경험을 생성한다. 작품은 예술가에 의해 완성되는 것이 아니라 무한한 사용자와의 상호작용을 통해 지속적으로 생성되고 진화한다. 동일한 인터페이스도 사용 주체와 상황에 따라 매번 다른 의미 작용을 일으킬 수 있다. 이는 예술 작품을 고정된 대상이 아닌 열린 텍스트이자 수행적 사건으로 인식하게 하며, 예술적 생산을 완료가 아닌 과정으로 사유하게 한다. 더 나아가 GUI는 특정한 사회·문화적, 기술적 배경하에서 형성되고 유통되는 맥락적 산물이다. GUI의 구조와 기능, 시각 양식 등은 주어진 시대의 테크놀로지 수준과 인터페이스 관습, 더 나아가 이용자들의 미적 취향과 문화적 성향을 반영한다. 따라서 GUI를 이해하기 위해서는 그것이 형성되고 소비되는 사회·문화적 토대에 대한 비판적 성찰이 요구된다. 이는 예술을 자율적이고 보편적인 영역으로 상정하는 모더니즘적 예술관과 달리, 예술 생산과 해석이 사회적 조건과 역학에 의해 매개됨을 인정하는 포스트모더니즘적 관점과 궤를 같이 한다.

GUI의 다양한 표현 양식과 문화적 함의를 탐구하는 작업은 테크노컬처의 미학을 규명하는 동시에, 그것의 이데올로기적 효과와 사회적 실천을 비판적으로 고찰하는 계기가 될 수 있다. 그러나 GUI를 회화의 지위로 간주하는 관점은 한계 또한 내포하고 있다. 우선 GUI는 기본적으로 특정 소프트웨어의 기능과 정보 구조를 시각적으로 구현하기 위한 수단이다. 따라서 GUI 디자인은 심미적 잠재력에도 불구하고 도구적 효율성과 최적화의 요구에서 자유로울 수 없다. 인터페이스는 사용자의 직관적 이해와 숙달된 조작을 보장해야 하므로, 지나친 실험성이나 모호성은 오히려 사용성을 저해하는 요인이 될 수 있다. 이는 표준화되고 관습화된 인터페이스 규약을 탈피하기 어렵게 만드는 제약으로 작용한다. 나아가 GUI는 소프트웨어의 기술적 한계에 종속되어 구현 가능한 표현의 범위와 수준이 제한될 수밖에 없다. 결국 GUI 디자인은 예술적 상상력의 자유로운 구현이라기보다 주어진 조건하에서 최선의 해법을 모색하는 문제 해결의 과정에 가깝다. 또한 GUI를 회화로 간주하는 시도 자체가 회화의 개념을 지나치게 확장하여 예술로서의 고유한 정체성을 퇴색시킬 우려가 있다. GUI가 회화의 특정한 속성들, 이를테면 평면성, 조형성, 시각전달성 등을 차용한다고 해서 그것이 곧 회화 예술로서의 지위를 담는다고 보기는 어렵다. GUI는 여전히 예술 작품과 구별되는 사용 대상이자 기능 도구로서의 위상을 갖는다. 인터페이스의 상호작용성이 감상자의 참여를 촉발한다 하더라도, 그것은 어디까지나 소프트웨어라는 구조화되고 목적화된 시스템 내에서의 제한적 참여에

그친다. 따라서 GUI의 심미적 영향력을 인정하면서도, 그것을 예술의 틀로 환원하여 설명하려는 오류를 경계해야 한다. 이는 GUI의 미학적 잠재력에 주목하되, 그것이 기존의 예술 형식과 변별화되는 고유한 문화적 지위와 의미망을 지님을 인식할 것을 요청한다.

GUI는 전통적인 회화의 대안이나 대체물이라기보다, 예술-기술-일상의 복합적 관계 속에서 출현한 새로운 문화적 구성물로 사유되어야 한다. 인터페이스라는 형식을 통해 기술 환경이 인간의 지각과 미적 경험에 개입하고 문화적 의미 구성에 관여하는 방식, 그리고 그러한 양상이 주체성의 형성과 사회적 관계의 재편에 미치는 효과 등을 다각도로 탐색할 필요가 있다. GUI에 관한 논의는 단순히 예술 개념을 확장하는 문제가 아니라 인간-기술-사회의 새로운 관계 양상을 조명하고 비판적으로 성찰하는 계기가 되어야 할 것이다.

6 | 모니터 속의 그림 :
미술관에 가지 않아도 괜찮을까?

시각 경험의 고립

—

그림을 감상하는 행위 안에는 사실 여러 가지 감각 경험이 뒤섞여 있다. 도록과 비평 글들조차 프레임 안의 그림만을 싣고 평가하지만 현장에서 경험하는 그림은 프레임 안에만 머무르는 것이 아니다. 차를 타거나 때로는 비행기를 타고 그림이 걸려 있는 곳까지 이동하는 모든 과정, 전시 공간의 천장 높이, 바닥재가 만들어 내는 발걸음 소리, 다른 관람객의 목소리, 방금 지나쳐간 낯선 사람의 체취와 향수, 그림을 비추는 조명, 옆 그림과의 거리, 관람객의 붐비는 정도, 다음 일정까지 남은 시간, 심지어 전시 공간의 냄새까지 아니 어쩌면 스스로 인지하지도 그리하여 나열하지도 못하는 더 세밀한 감

각들까지 모두 종합된 경험이다. 그러나 궁극의 그림 경험이란 다른 감각의 개입을 온전히 덜어내는 과정이다. 내 시야를 그림의 디멘션과 일치되도록 리스케일링하여 다른 시각 요소의 개입을 차단해야 한다. 액자와 조명이 빚어내는 착시에서 벗어나야 한다. 지나쳐 온 다른 그림의 강렬한 색 때문에 내 눈의 원추세포가 겪고 있는 색 피로Color fatigue를 해소해야 한다. 작가에 대한 선행지식이 그림에 형성한 선입견을 걷어내야 하며 작품 옆 캡션에 씌어 있던 작품 제목이 지시하는 이미지를 머리에서 지워야 한다. 지식과 경험을 배제하고 내 신경계의 부하를 소비하는 일체의 다른 감각을 차단한 가운데 온전히 그림과 내 눈이 만나도록 해야 순수한 그림 감상이 가능해진다.

그림 재현의 정확성

—

그림의 전시 공간으로부터의 영향을 완전히 배제하는 상황의 극단성을 좀 더 진전시켜 보자. 그림 외적인 감각요소를 완전히 배제한다면, 그림의 시각적 요소만을 추출하여 시각에 전달할 수 있다면 그림 감상을 전자적 디스플레이로 대체할 수 있을까? 앞선 전제대로 전시 공간이 제공하는 일체의 공간감을 제외한다면 제기되는 반론은 디스플레이의 시각전달이 동등하지 않다는 점일 것이다. 디스플레이가 전달하는 그림의 시각 자극과 감상자의 맨눈이 동일 공간의 그림으로부터 얻게 되는 시각 자극은 동일하지 않다는 주장은 과연

세 번째 시선

타당할까? 우선 정밀도에 관한 차이가 있는지 살펴보자. 디스플레이는 기본적으로 격자로 배치된 소자를 이용하여 실제 이미지를 근사한다. 실제 이미지의 격자 구조로의 근사 과정에서 인지 가능한 오차가 발생하는지를 판단하는 것이 정밀도 평가의 핵심이다. 연구 결과에 따르면 인간 시각 해상도는 중심 시야에서 약 1분각Arc minute으로 알려져 있다. 이는 한 눈의 시력으로 약 60 사이클/도Cycles Per Degree, CPD 또는 30 줄무늬 한 쌍/도Pair of lines per degree에 해당한다. 이는 격자 구조를 가진 디스플레이의 측정단위인 도트피치Pixel Pitch로 환산하면 사람의 눈은 일반적으로 약 300픽셀/인치PPI 이상에서 개별 픽셀을 구별하지 못한다. 4K 해상도를 가진 55인치 이상 디스플레이의 경우 2.5~3m 밖에서 바라보면 픽셀을 구별하는 것은 거의 불가능하다. 만약 8K 해상도라면 픽셀 구분이 가능한 거리는 큰 폭으로 줄어들게 된다. 스티브 잡스가 아이폰 4 제품 발표 시 '레티나 디스플레이'라는 명칭으로 326PPI 디스플레이를 소개하며 이렇게 말한다.

"It turns out that there is magic number right around 300 pixels per inch that when you hold something around 10 or 12 inches away from your eyes, is the limit of the human retina to differentiate the pixels and so they're so close together when you get at this 300 pixels per inch threshold that all the sudden

things start to look like continuous curves like text looks like you've seen it in a fine printed book unlike you've ever seen on an electronic display before."

결론적으로 현재 디스플레이 기술은 거의 대부분 인간 시각 능력의 한계를 훨씬 넘어서는 정밀도를 가지고 있다.

그렇다면 '색채'의 재현은 어떠한가? 디스플레이가 실제 색채를 모두 구현할 수 있는가? 디스플레이의 색 재현 능력은 인간이 구분할 수 있는 색채의 정밀도를 넘어설 수 있는가? 인간 시각에 관한 연구 결과에 따르면 인간의 눈은 세 가지 색상빨강, 녹색, 파랑에 민감한 원추세포Cone Cells를 사용하여 색을 인식한다. 이를 통해 다양한 색상, 채도, 명도를 구분하는데 평균적으로 인간의 눈은 약 100만 가지 이상의 색을 구분할 수 있다. 반면 상업용 디스플레이가 표현할 수 있는 색 영역Color Gamut은 12비트 컬러 코딩의 경우 표현 가능한 색의 개수는 68,719,476,736개로 인간 시각의 능력을 넘어선다. 물론 색채의 정확성이 표현 가능한 색의 가짓수만으로 결정되는 것은 아니다. 색 정확도Color Accuracy와 색 일치도Color Matching 또한 중요하다. 현대 디스플레이들은 색의 정확성을 측정하는 CIE ΔE델타 E 값은 1 이하로 인간의 눈의 식별 역량을 크게 상회한다. 물론 디스플레이의 광원 자체의 한계로 '모든' 색을 재현하지는 못한다. 일부 자연광에서 볼 수 있는 일부 색상은 디스플레이로 재현하기 어렵다고 알려져 있다. 그러나 이 문제는 화가의 안료 선택 과정, 안료 자

체와 바인더의 색 왜곡, 바인더의 화학적 혹은 물리적 변성, 이물질로 인한 그림 표면의 빛 난반사, 그림 조명의 오차를 고려할 때 인간 시각 정확성의 우위를 뜻하지는 않는다.

　색채에 영향을 주는 또 다른 요소는 그림 표면의 질감이다. 서포트의 종류에 따라 차이는 있겠지만 가장 대표적으로 그림 표면에 질감을 발생시키는 그림 유형은 임파스토Impasto 기법의 유화다. 임파스토 기법의 그림은 서포트 자체의 표면 질감과는 비교할 수 없을 정도로 그림 표면에 요철과 굴곡을 남긴다. 평면이라는 그림의 기본 전제를 넘어서 3차원적 효과를 목표로 한 그림이라고 해도 틀리지 않을 정도로 물감의 볼륨감을 표현 요소로 사용했기 때문에 임파스토 그림은 시각視角, Perspective에 따라 다른 시각 경험을 하게 된다. 그러나 광학 원리를 고려할 때 임파스토 효과가 의미를 가지기 위해서는 눈과 그림 사이의 거리가 일정 수준 이하가 되어야 한다. 임파스토 기법을 사용한 그림의 3차원적 특성이 시각 정보로 유의미하기 위한 거리를 계산해 보자. 인간의 눈은 일반적으로 1분각1/60도 정도의 시각적 분해능을 가지고 있으므로 인간의 눈은 약 0.017도1/60도 각도의 차이를 구분할 수 있다. 따라서 물감 덩어리의 높이가 10mm일 경우 그림과 눈의 거리 최댓값은 33.78m가 된다. 벽화가 아닌 이상, 대표적인 거대작품인 렘브란트의 '야경꾼'도 감상자와의 거리가 33.78m를 넘지는 않는다. 임파스토 기법을 자주 사용한 대표적 화가인 반 고흐 작품의 물감 덩어리 높이는 3mm를 넘지 않는다. 평균적인 임파스토 기법의 그림에서 물감의 높이는 1~3mm

수준이다. 물감 덩어리 높이가 2mm라면 식별 가능한 그림과 눈의 거리는 6.76m로 크게 줄어든다. 그림과 눈의 거리가 6.76m를 초과한다면 2mm의 물감 높이 물감 덩어리에서 입체감을 느끼지 못한다는 뜻이다. 그림의 물리적 표면 질감도 시각적 정보로서 의미는 매우 제한적이며 디지털 디스플레이와의 차이를 만들어 내는 데 유효한 요소라 하기 어렵다고 할 수 있다. 특히 그림 감상이 세밀한 지역적 특성의 관찰보다는 전역적 감각에 더 가깝다는 점을 고려하면 질감의 차이는 더욱 제한된다. 임파스토 같은 물감의 거친 질감이 현장 감상만이 가지는 특징이라는 주장은 감상 거리로 인하여 3차원성이 상실된다는 입장 이외에 다른 여러 가지 측면에서도 배척된다. 우선 물감의 3차원적 돌출을 관찰할 수 있는 각도는 매우 다양하지만 감상자가 확인할 수 있는 각도는 극히 제한적이다. 이론적으로 평면에 돌출된 물감의 덩어리를 조망하는 시각은 반구 표면의 3차원 좌표가 가지는 각도로 다양하게 존재한다. 따라서 감상자가 확인할 수 있는 3차원 시각은 극히 제한되며 그림을 본 모든 사람은 서로 다른 시각에서 그림을 보았을 가능성이 높다. 따라서 이 중 특정한 각도에서 획득된 이미지를 표시하는 디스플레이는 수많은 서로 다른 각도의 이미지 중 하나이므로 현장 감상자가 본 그림과 역설적으로 같다고 할 수 있다. 오히려 3차원 이미지 획득 및 재현 기술을 활용한다면 디스플레이에서의 그림 감상은 가능한 모든 각도에서의 그림 재현이 가능하므로 현장에서의 그림과 다르다는 주장은 설득력이 없다.

디스플레이의 한계에 관한 또 다른 지적 사항은 그림의 크기에 관한 것이다. 전시 공간에서 가장 결정적인 그림의 물리량은 어쩌면 그림의 크기일 것이다. 따라서 디스플레이 크기에 맞게 그림을 리스케일링하는 것은 앞서 살펴본 디스플레이 기술의 정밀도와는 전혀 다른 문제다. 인간 시각의 최대치를 넘어서는 그림의 경우 리스케일링으로 인한 시각 정보는 큰 차이를 발생시킨다. 그림의 크기가 인간 시야를 넘어설 경우 그림 정보는 눈의 움직임이라는 추가 변수를 가지게 된다. 눈의 시야를 넘어선 그림은 그림 자체가 제공하는 물리적 몰입감Immersion을 제공하는데 이는 전시 공간이 제공하는 공간감과는 별개의 것이다. 따라서 디스플레이의 물리적 크기가 감상의 동일성 유지를 위한 조건이 되는 상황이 발생한다. 현대 디스플레이 기술은 그 크기에 거의 한계가 없다고 할 수준에 도달했다. 3m 거리에서 인간의 시각을 가득 채우는데 필요한 디스플레이 크기는 약 156인치이며 이는 소비자용 제품으로 출시된 OLED 몇 장으로 충분히 제작 가능한 크기다. 엄청난 몰입감으로 유명한 라스베이거스에서 'Shpere'의 구형 디스플레이는 그 직경이 약 157m, 높이가 약 112m에 달한다. 면적은 무려 54,000m²에 달하며 16K의 해상도를 자랑한다. 좌우 180도, 상하 135도로 알려져 있는 인간 최대 시각을 훌쩍 뛰어넘는 360도에 달하는 상하좌우 시야각을 가지고 있는 'Shpere'는 최대 2만 명에게 경이적 시각 경험을 제공한다.

그림 재현의 미래

—

디스플레이 기술은 지속적으로 발전하고 있다. 소자 기술의 발전
과 별도로 눈의 특성을 고려하여 소자의 효과를 극대화하는 기술이
정교화되고 있다. 최근 발표되는 VR/AR 헤드셋의 성능은 디스플레
이만의 개선으로 가능해진 것이 아니다. 고글 형태의 VR/AR 헤드
셋에 장착된 시선 추적Eye tracking 엔진과 소프트웨어는 헤드셋 내
부 디스플레이의 한계를 넘어서는 핵심 역할을 담당하고 있다. 이미
오래전부터 VR/AR 디바이스의 핵심 응용 분야로 '미술관'이 거론된
것은 결코 특이한 일은 아닐 것이다. 전시 공간의 '지나친' 공간 감각
이 그림 감상의 피난처가 필요한 상황에 이르렀다. 작가들로부터 심
지어 그림으로부터 유리되는 수준을 넘어 그들을 볼모로 삼아 괴물
이 되어버린 전시 비즈니스는 미술관을 동물원으로 만들어 버렸다.
불행하게도 그림 전시 공간이 제공하는 종합적 공간 감각이 그림 감
상에서 분리되어야 한다는 주장을 거둘 생각은 없지만 현실적으로
가능할 것인지도 의문이다. 디스플레이 앞에서는 또 다른, 디스플레
이가 위치한 공간이 제공하는 공간감이 있으니 말이다.

세 번째 시선

7 | 거울 그리고 두 개의 시선

거울 속 욕망

—

거울은 타인 시선의 시뮬레이터다. 타인 시선의 다양한 각도를 거울의 이동성을 이용하여 혼자서 확인할 수 있다. 거울은 내가 바라보는 나와 다른 사람이 바라보는 나의 관계를 인식하게 만든다. 거울은 인간의 인식 수준을 크게 발전시키는 중요한 도구다. 나르시스의 신화보다 더 먼 옛날, 수만 년 전의 인류 조상에게서 발견된 다양한 형태의 자기 치장은 거울을 통해 자신의 모습을 비춰보는 행위와 밀접한 심리적 연관성을 가지고 있다. 이 두 행위는 모두 '자기인식Self-awareness'과 '자기표현Self-expression'이라는 심리적 기제와 깊이 연결되어 있기 때문이다.

거울은 욕망을 자극한다. 거울은 나를 관찰하는 방법이기도 하지만 내 이미지의 주관적 선택이라는 욕망을 불러일으킨다. 이 욕망은 내 이미지를 선택하거나 변조하도록 나를 자극한다. 내가 나를 보지 못한다면 나는 나의 모습을 선택하지도 조작하지도 못한다. 애초에 조작의 동기와 욕망이 발생하지도 않는다. 내가 나의 모습을 보았을 때 비로소 나는 나의 모습을 결정할 수 있다. 내가 결정하는 나의 모습은 나 이외에 나를 이미 보고 있었던 사람에게 보여지는 나를 어떻게 조작할 것인지를 결정하는 것이다. 거울 속의 나를 바라보는 나는 조작된 목표 이미지를 현재의 모습과 중첩시킨다. 거울 속의 현재 모습과 목표 이미지를 근사시키는 물리적 행동이 화장과 치장이다. 화장과 치장은 타인의 시선에 대한 최대한의 인식 결과를 기초로 내가 선택한 나의 이미지를 구현하는 과정이다. 자화상은 목표 이미지로 변조된 나를 고정하고 지속시키는 가장 효과적인 방법이다. 자화상을 위해 거울 앞에서 자신을 마주하는 순간, 예술가는 자신에 대한 이해와 타자의 시선 사이의 긴장을 경험한다. 이는 자화상 속에 담긴 자아의 복잡성이며, 그 과정에서 예술가는 목표 이미지의 유효성을 끊임없이 검증한다. 예술가는 거울을 통해 자신을 응시하며, 자신의 모습을 구성하는 주체이자 동시에 타인의 시선을 의식하는 객체가 된다. 이중적인 시선 속에서 예술가는 자신을 다시 정의하고, 타인에게 보여질 자신을 재창조한다. 완성된 자화상은 단순한 자기표현이 아닌, 타인의 시선을 통해 재해석된 자아의 상징으로, 보는 이로 하여금 나와 타인의 시선이 교차하는 지점에서 새로운 의미를 발견하게 한다.

카메라 앞에서

—

사진의 등장으로 회화는 새로운 살길을 찾아야 했다. 현실을 재현하고 해석하는 독보적 지위를 사진에게 내어준 회화는 단순한 재현의 기능에서 벗어나 보다 주관적이고 추상적인 표현의 장으로 이동한다. 긍정적으로 표현하자면 사진은 회화에게 표현의 자유를 부여하였고 화가에게는 새로운 시각적 가능성을 열어주었다. 사진은 자화상의 역사에도 변화를 요구했다. 전통적 자화상은 화가가 거울 속 자신의 모습을 오랜 시간에 걸쳐 관찰하고, 이를 통해 자신의 대안적 모습을 표현하는 과정이었다. 이 과정은 화가의 주관적 해석과 심리적 갈등을 반영하며, 깊은 예술적 성찰을 요구한다.

카메라를 통한 자화상, 즉 셀피는 이와는 본질적으로 다른 경험을 제공한다. 누군가가 나를 촬영해 주는 것과 내가 직접 나를 촬영하는 것은 근본적인 차이를 지닌다. 타인에 의해 촬영된 사진은 촬영자의 시선과 해석이 반영된 결과물이다. 이는 누군가에게 나의 초상화를 그려달라고 요청하는 것과 유사하다. 타인이 나를 그리는 과정, 타인이 나를 촬영하는 과정에는 내가 아닌 타인의 해석과 주관이 개입된다. 반면, 셀피는 내가 직접 나를 촬영함으로써 나의 시선과 타인의 시선을 동시에 통합하는 과정이다. 내가 거울을 통해 나를 바라보며, 동시에 그 모습을 그림으로 그리는 것과 같다. 셀피를 통해 나는 나를 이상적으로 표현하려는 욕망과 타인의 시선을 의식하며 그 욕망을 조작하려는 시도를 동시에 경험하게 된다. 이는 자

아를 표현하는 과정에서 주체성과 객관성, 그리고 타자의 시선이 복잡하게 얽히는 새로운 형태의 예술적 행위이다.

셀피의 역사 안에는 카메라의 기술적 변화에 따라 나타나는 절묘한 맥락의 변화가 숨겨져 있다. 거울과의 결합에서 거울로부터의 이탈이 바로 그것이다. 카메라 렌즈가 직접 나를 향한 상태에서 촬영하는 셀피와 거울을 통해 촬영하는 셀피는 각각 등장하는 자아와 자아 인식에 중요한 차이를 만들어 낸다. 비비언 마이어의 셀피는 거울 속의 나를 촬영한다. 여기에는 거울 속의 나, 그것을 바라보는 나의 시선, 그리고 타인의 시선을 대리하는 카메라 렌즈의 시선이 동시에 존재한다. 이러한 다층적인 시선의 교차는 자아를 복합적으로 이해하고 표현하는 과정을 나타낸다. 거울 속의 나를 통해, 나는 나 자신을 바라보는 동시에 타인의 시선을 끌어들이며 그 시선에 따라 나를 조작한다. 내 눈은 거울 속의 나와 렌즈 속의 누군가를 동시에 조작하는 것이다. 이는 자아 인식과 타자의 시선 사이의 미묘한 균형을 반영한다.

Computational Selfie

—

반면, 거울을 통하지 않고 카메라 렌즈가 나를 직접 바라보도록 한 채 촬영하는 셀피는 두 단계로 나뉜다. 첫째, 거울을 통하지 않은 셀피는 렌즈의 시선과 타인의 시선이 동기화되어, 내가 나를 선택하

기 어려운 상태가 된다. 이 경우, 나는 카메라 렌즈를 통해 타인의 시선을 직접적으로 받아들이게 되고, 이는 내가 나를 인식하고 선택하는 과정에 혼란을 야기할 수 있다. 나의 모습을 선택할 수 없거나, 선택하더라도 의도와 다르게 작동할 위험을 감수해야 한다. 현대의 스마트폰은 두 개의 시선을 가지고 있으며, 거울과도 통합된다. 스마트폰은 이전의 카메라와 달리 렌즈의 시선과 거울을 통합시켜, 나를 바라보는 타인의 시선을 쉽게 일치시킬 수 있다. 이를 가능하게 한 스마트폰의 '전면카메라'가 최초 스마트폰에서부터 등장한 것은 아니다. 아이폰도 네 번째 제품인 2010년의 아이폰 4에 이르러서야 전면카메라가 장착되었다. 최초의 전면카메라 전화기는 2003년으로 거슬러 올라가며 소니-에릭슨의 Z1010가 그 효시라 하겠다. 다만 이는 예외적인 경우로 전면카메라가 일반화된 것은 2010년 이후다 이는 내가 나를 조작하고 선택하는 과정을 단순화시키며, 타인의 시선을 더 쉽게 반영하게 한다. 스마트폰을 통한 셀피는 거울 속의 자신을 바라보는 것과 같은 방식으로, 내가 나를 보면서 동시에 타인의 시선을 상상하고 그에 맞추어 나를 표현하는 과정이다.

　　스마트폰에서의 셀피는 시각의 교차보다 더 강력한 미학적 변화 잠재력을 가지고 있었다. 스마트폰에 잠재된 셀피의 미학적 변혁은 스마트폰의 연산 능력에 의한 것이다. 셀피는 이제 컴퓨팅 사진Computational Photography로서 기존의 거울과 자화상, 심지어 전통적 사진Optical Photography까지 수학적 조작성Programmability을 가지게 됨을 뜻한다. 거울을 바라보며 내가 선택하는, 타인의 시선을 바탕으로 내가 선택하는 나의 모습은 '레디 메이드 알고리즘Ready-

made Algorithm'으로 대체된다. 소위 '사진 필터'는 나의 이미지 상상을 대신한다. 화장, 치장 혹은 자화상으로 선택하고 조작하는 나의 목표 이미지는 내 안에 암묵적으로 들어 있었다. 이제 '사진 필터'는 더 이상 암묵적이지 않다. '사진 필터'는 대규모로 유통되며 글로벌 평가 대상이 된다. 이러한 변화는 현대의 자아 표현 방식에 깊은 영향을 미친다.

전통적인 자화상은 화가의 깊은 성찰과 주관적 해석을 통해 자아를 표현했다. 이는 오랜 시간에 걸쳐 자신을 관찰하고, 그 과정에서 발견한 내면의 진실을 담아내는 작업이었다. 자화상은 단순한 외형의 묘사에 그치지 않고, 화가의 내면세계와 그 심리적 갈등을 표현하는 예술적 도구였다. 이러한 과정을 통해 화가는 자신을 더욱 깊이 이해하고, 자아를 재발견하는 기회를 가졌다. 거울과 캔버스에 시선을 분산해야 하며 수채, 유채, 조각 등 매체와 상관없이 상당한 시간이 필요한 만큼 물리적 제약에 의한 피할 수 없는 과정일 수도 있다. 반면, 현대의 셀피는 즉각적이다. 내가 생각하는 목표 이미지의 조합의 제작도 즉각적이다. 이의 반영도 즉각적이다. 공인된 그리하여 안전한 목표 이미지들이 무엇인지도 즉각 확인할 수 있다.

이렇게 셀피는 디지털 필터를 통해 빠르게 이상적인 이미지를 생성하며, 개인이 자신의 모습을 조작하고 선택하는 과정을 단순화한다. 이러한 즉시성은 당연히 자아 표현의 심도와 성찰을 희생시킨다. 셀피의 즉각성과 0에 수렴하는 비용은 사회적 승인과 타인의 인정을 추구하는 경향을 강화시킨다. 그리는 능력과 그려야 할 이미지

상상력을 모두 외부에 의존하게 된다. 셀피는 개인의 자아 표현을 민주화하는 동시에, 획일화된 미적 기준을 강화하는 역설을 안고 있다. 이는 자아의 독창성과 개성을 감소시키고, 끊임없이 타인의 인정을 추구하는 악순환을 초래할 위험이 있다. 결론적으로, 셀피와 디지털 기술의 발전은 자아 표현의 본질에 큰 변화를 가져왔다. 전통적인 자화상이 깊은 성찰과 주관적 해석을 통해 자아를 표현했다면, 현대의 셀피는 디지털 기술과 사회적 미적 기준을 반영하여, 보다 즉각적이고 표준화된 자아 표현을 가능하게 한다.

8 | 화가의 깃발

선언하는 화가

—

 현상은 본질을 숨긴다. 21세기 국제 정치의 방향을 뒤흔든 유럽 정치 우경화의 단초는 지중해 동부 시리아 난민의 유럽 유입이다. 시리아에서 대량의 난민이 발생한 것은 아사드 정권의 민주화 요구 묵살과 이슬람 종파 간의 갈등이라고 알려져 있다. 그러나 이는 또 다른 현상일 따름 본질적 원인과는 거리가 멀다. 시리아 난민 발생의 원인은 시리아 농토의 급격한 사막화와 이에 따른 시리아 내부의 인구 압력에서 찾는 것이 옳다. 국제식량농업기구FAO와 세계은행World Bank의 통계에 따르면 2006년부터 대규모 난민 발생이 시작된 2011년까지 시리아 내 농토의 30% 이상이 황폐화되었다. 시리

세 번째 시선

아 농토가 짧은 시간 안에 대규모로 사막화된 것은 글로벌 기후 변화의 재앙적 영향으로 평가된다. 유럽을 비롯한 선진국들이 오랜 세월 동안 배출한 막대한 탄소가 결국 난민이라는 다른 모습으로 되돌아간 것이다.

미술가들이 하나의 그룹을 결성하여 어떤 예술을 추구할 것인지 예술의 방향을 결정 결의하거나 '선포'하는 일은 일찍이 없었던 일이다. 설사 집단적으로 공유하는 예술적 경향과 현상이 존재한다 하더라고 굳이 '선언문'을 작성하고 집단과 그룹을 형성하는 일은 이전에 없었던 일이다. '미술 운동Art Movement'이라고 불리는 이들의 행동은 사전적으로는 이전의 예술적 관습과 가치관에 대한 반항 또는 새로운 예술적 표현 방식을 추구하는 활동이라고 정의된다. 이러한 미술 운동의 시초는 인상주의 화가들이 1874년 파리에서 개최한 그들만의 전시회로 알려져 있다. 이들이 내세운 '운동'의 이유는 변화된 환경하에서 이들이 공유하는 집단적인 미술 정체성을 확립하고 그들이 당면한 사회적, 문화적 문제에 대응하며, 예술을 통해 변화를 이끌어 내려는 것이었다. 그렇다면 이 시기, 그들이 하나의 집단을 형성하고 새로운 지향을 수립한 이면의 이유, 본질은 무엇일까?

그들의 '운동' 이면을 정확하게 밝혀내기 위해서는 그들이 미술가로 살고 있었던 시기를 되돌아볼 필요가 있다. 19세기 프랑스는 산업혁명으로 인한 사회경제적 변화와 함께 극단적인 정치적 격변이 지속되는 시기였다. 나폴레옹의 등장과 몰락, 왕정과 공화정의 교차, 봉건적 경제 질서와 공산주의 이념의 공존, 유럽 패권국에서 비

스마르크에 의한 국가적 치욕까지 극단적 정치 환경을 경험하던 시기다. 그러나 프랑스 미술은 '살롱'에 의한 지배가 지속되고 있었다. 루이 14세 시기인 1667년에 시작된 살롱은 프랑스 왕립미술아카데미가 주관한 공식 미술 제도로 국가가 후원하는 미술 교육기관이자 관료제적 조직이었다. 프랑스 화단에서 압도적 권위를 지닌 살롱에서의 입선은 화가로서의 지위가 공적으로 인정됨을 의미했고 명성과 부를 보장했다. 나아가 살롱은 '좋은 그림' 나아가 그림 자체를 결정하는 권력기관이라 할 수 있었다. 신고전주의, 사실주의 등의 양식이 정립되고 유행하게 만든 것은 바로 아카데미의 영향력이었다. 아카데미는 '화가'라는 '라이센스'를 부여하는 교육기관으로 공식적인 화법과 양식을 가르쳤고, 심사를 통해 이를 강제하는 방식으로 영향력을 행사했다. 전통적인 역사화, 종교적 알레고리 등 고전적 소재와 사실적 묘사, 정제된 구도와 채색이라는 아카데미의 '그림 공식'을 따르지 않을 경우 전시 기회 자체를 잃게 될 수도 있었기에 예술가들로서는 아카데미즘의 기준에 맞출 수밖에 없는 구조였다. 살롱에서 메달을 받느냐 못 받느냐의 문제는 작품 판매와 직결되는 문제였다. 메달을 따야 부유한 고객들에게 주목주문받을 수 있었고, 국가의 후원도 기대할 수 있었다. 반면 낙선 시에는 평단의 관심에서 멀어지게 되고 경제적 어려움에 처할 수밖에 없었다. 이처럼 살롱은 화가의 경제적 성패를 좌우하는 절대적 권력을 쥐고 있었던 것이다.

경제적 토대의 변화와 새로운 계급의 등장, 제2제정 시기 프랑스 도시 환경 발전에 따른 프랑스인들의 미의식 변화 및 미술 수요 계

충의 변화는 새로운 미술 시장구조를 발생시켰다. 특히 '화상'이라는 새로운 미술 유통 구조는 미술가들의 생존 방식에 상당한 변화를 가져왔다. 화상은 미술가들과 수요자를 연결하는 중개인으로서 미술 시장에 큰 영향력을 발휘하기 시작한다. 화상 시스템의 등장은 젊은 예술가들에게 새로운 기회를 제공했다. 새로운 미의식으로 무장한 선구적 화상들은 인상파를 비롯한 전위 예술가들의 작품을 적극 발굴하고 홍보하며 이들의 작품을 대중에게 알리는 데 크게 기여했다. 화상은 개인전 개최, 해외 전시 주선, 화집 출판 등 다양한 방식으로 예술가들의 작품을 알리고 판매했다. 이는 살롱이라는 단일 창구에만 의존하던 기존의 방식에서 벗어나, 복수의 전시와 유통 경로를 개척한 것이다. 인상파 화가들처럼 살롱의 벽에 가로막힌 예술가들에게는 새로운 생존 수단으로 다가온 셈이다.

하지만 동시에 이런 변화는 예술가들을 시장의 흐름을 전적으로 수용해야만 하는 상황으로 내몰았다. 화상과의 계약 관계, 수요자의 취향 등 상업적 요인이 예술 창작에서 살롱의 위치를 대체해 가기 시작했으며 예술 이념과 상업주의 사이의 긴장을 촉발시켰다. 화상과 살롱으로 대표되는 신구 유통 구조의 병존은 예술가의 생존 방식에 매우 복합적인 영향을 끼쳤다고 볼 수 있으며 권위에 도전할 수 있는 가능성과 시장 예속으로부터의 위험이 동시에 대두되는 복잡한 상황을 조성한 것이다.

화가들의 집단적 '운동'을 촉발한 또 다른 원인은 그림 재료에 대한 접근성과도 맞닿아 있다. 19세기 합성안료가 개발되면서 다양하

고 선명한 색상의 안료를 손쉽게 구할 수 있게 되었다. 인상파 특유의 밝고 가벼운 색채를 가능케 한 코발트블루, 크롬옐로, 에메랄드그린 등 새로운 안료가 인공적으로 합성된 것이다. 합성안료를 비롯한 금속 튜브, 접이식 이젤, 상자형 팔레트 등 휴대성을 강화한 새 그림 도구와 재료의 대량 생산은 가격 하락으로 이어졌고, 미술 용품은 전문 화가가 아닌 일반인들에게도 널리 보급되기 시작했다. 이 같은 미술 재료의 보편화는 인상파의 혁신적 화풍을 뒷받침한 물적 토대였다고 볼 수 있으며 선명한 색채의 구사, 옥외 제작, 속도감 있는 터치 등 인상주의의 특징은 재료 진보의 직접적 결과물이었다. 미술의 대중화는 아카데미즘에서 벗어난 새로운 미술 양식에 대한 수요 기반을 형성하는 데 기여했고 인상파를 비롯한 전위 예술가들이 기성 화단과 다른 방식으로 생존할 수 있는 토대가 되었다. 미술 재료에 대한 대중적 접근성 강화는 인상파 화가들이 기성 살롱 작가 이외에 신흥 미술가들과도 경쟁해야 하는 상황을 초래한 것이다.

즉, 미술가들이 진영을 형성하고 미술 운동을 추진한 것은 그들 진영의 미학적 이념 체계를 수립하여 기성 미술 권력과 신흥 미술 시장권력을 동시에 견제하기 위한 것이라고 해석할 수 있다. 그들이 내세운 표면적인 미학 이념 이면에 그들의 실존적 이해가 숨겨져 있음을 애써 부정할 이유는 없다. 그들이 내세운 그 '운동'의 지향이 거짓이라거나 가치가 없다고 주장할 수는 없기 때문이다. 우리가 예술가들에 대해 가지는 하나의 편견 나아가 폭력은 예술가들의 생존, 경제적 실리 추구에 대한 입장이다. 거액의 경매가에 대한 보도에 해당

작품이나 작가에 대해서는 일종의 경외감을 품으면서도 작가의 서사에 극단적 가난과 고통이 포함되기를 기대한다. 정치적 탄압과 경제적 궁핍을 비롯하여 재앙에 가까운 극단적 역경을 예술가라면 응당 거쳐야 할 과정 혹은 예술가가 되기 위한 자격 요건쯤으로 여긴다. 예술가의 표현의 자유는 표현을 위한 도구 획득에 대한 제한을 해제하는 것부터 포함되어야 하며 이를 제도와 후원에 의존하지 않는 시도는 옹호되어야 하기 때문이다.

선언문 과잉의 시대
—

인상주의에서 시작된 미술가들의 진영 형성, 집단적 창작 방향의 선언은 20세기에 접어들어 과잉 양상을 보이기 시작한다. 특히 1910년대와 1920년대에 수많은 아방가르드 예술 운동이 등장하면서 선언문 발표가 유행처럼 번지기 시작한다. 1909년 이탈리아 시인 마리네티가 파리에서 발표한 〈미래주의 선언〉은 회화, 조각, 건축 등 다방면에 걸친 전위예술 운동의 신호탄이 되었다. 이어 미래파 화가들도 〈미래주의 화가 선언〉, 〈미래주의 조각 선언〉 등을 연이어 발표하며 회화와 조각 분야의 방향을 명시적으로 주장한다. 1910년대에 접어들어서 표현주의, 입체파, 추상 미술, 데 스틸 등 다양한 사조들이 각각의 선언문을 통해 자신들의 예술 지향을 주창한다. 칸딘스키, 마르크에 이어 피카소와 브라크 등 입체파도 '선

언' 대열에 합류한다. 러시아의 말레비치는 1915년 〈절대주의 선언〉을 통해 순수 추상을 주창했고, 반 두스뷔르흐 등 데 스틸 화가들은 1918년 〈데 스틸 선언〉에서 기하학적 추상을 제창한다. 또한 다다이스트들은 1910년대 중반부터 취리히, 베를린, 파리, 뉴욕 등지에서 수차례에 걸친 선언문을 발표하며 부조리한 반예술 정신을 표방한다. 이처럼 20세기 초 약 20여 년의 시기 동안 쏟아져 나온 일련의 선언문들은 전통미학의 탈피와 새로운 표현 언어를 모색하는 아방가르드 정신의 발현으로 이해할 수 있다. 이 격동하는 '선언 시대'에 예술은 급진적 혁신 의지를 드러내는 일종의 '격문'을 통해 자신을 규정하고 동시대인들에게 선동하는 일종의 사회적 실천으로 변모해 갔다.

그러나 이 시기 선언문의 범람은 이념의 과잉 현상으로 볼 수 있다. 상당수 선언문은 지나치게 추상적이고 자의적인 내용을 담고 있었으며 선언 그 자체가 목적인 양 예술 행위보다 우선시되는 경향도 있었다. 선언문이라는 언어에, 추상적 문장 몇 개에 화가의 예술적 지향을 담아내고 서로 동의할 수 있다는 것은 애초에 가능한 일이 아니었다. '그리기 전에 선언문부터 인쇄'하는 태도는 결과적으로 참여한 작가들의 예술 자율성을 저해하고 미술을 이념의 도구로 전락시키는 결과로 이어질 수도 있었다. 참여하고 동의하는 이들의 '세 과시'를 통해 미술 시장의 시선을 집중시키고 평론가들의 비평에 사전적인 방파제를 구축하며 경쟁하는 그룹을 뒤떨어진 것으로 몰아가는 데는 그림보다 글이 더 효과적이라는 일종의 전술적 선택이기도 하다. 굳이 긍정적인 측면을 찾자면 물론 20세기 초 일련의 선언

문들이 동시대 미술의 지평을 확장하고 새로운 예술 언어를 개척하는 데 크게 기여했다는 점을 들 수 있다. 그럼에도 불구하고 선언 과잉 속에서 그것이 오히려 예술의 창조성을 억압하는 또 다른 분파적 권위로 작용했음은 부정하기 어렵다. 결국 선언문은 예술 실천을 담보하는 이정표일 뿐, 그 자체로 예술이 될 수 없다.

깃발만 나부껴

—

20세기 초 예술 운동의 선언문 과잉 현상은 제2차 세계대전을 거치며 쇠퇴하기 시작한다. 난무하는 '선언'에 대한 미술계의 피로감과 함께 예술 시장의 상업화와 새로운 예술 사조 등장 등이 주된 원인으로 지목된다. 전후 냉전 시기에 각광 받은 추상표현주의는 형이상학적 관념보다 자유로운 표현 자체에 천착하는 경향을 보였다. 이들에게 예술은 선언이 아닌 행위였으며 이후 순수 조형성을 탐구한 모더니즘 미술로 이어지며, 결과적으로 언어 중심적 아방가르드 예술과는 완전히 다른 방향을 제시했다. 1960년대 이후 포스트모더니즘 사조는 모더니즘의 형식주의에 반기를 들면서도 동시에 아방가르드의 거대서사와 절대주의를 거부하는 입장을 취한다. 단일한 선언이나 규범으로 환원될 수 없는 다원적 예술 실천을 지향한 것이다. 이는 아방가르드식 선언문 전통의 종언을 의미하는 것이기도 했다. 1960~70년대 이후 팝 아트와 대중문화의 부상은 순수 예술과 대중

문화의 경계를 무너뜨렸고, 이는 예술을 특권적 영역으로 간주하던 엘리트주의에 타격을 주었다. 일상적 삶의 지평에서 예술을 사유하게 된 맥락에서 선언문과 같은 전위적 제스처의 위상도 약화될 수밖에 없었다.

이처럼 20세기 중반 이후 서구 미술계의 지형이 변화하면서 선언문 열풍도 자연스럽게 수그러들었다. 그것은 한때 예술 혁명의 첨병이었던 선언문이 시대적 유효성을 상실해 가는 과정이기도 했다. 다만 오늘날에도 선언문 과잉 시대를 연상케 하는 현상이 간헐적이지만 다시 생겨나고 있다. 관념 미술Conceptual art은 미술 작품의 물질성보다 아이디어 자체를 우선시하여 개념을 설명하는 텍스트로 전시장을 메우는 기이한 장면을 연출한다. 또한 언어의 유희와 해체에 천착하는 일군의 포스트모더니즘 작가들의 경우, 도발적 퍼포먼스와 함께 그것을 정당화하는 말과 글을 쏟아내곤 한다. 난해한 술어로 무장한 채 작품의 부재를 호도하는 작가들도 적지 않다. 선언문시대의 이념적 파벌 형성이 새로운 형태로 재현되는 것도 사실이다. 사조와 유파를 달리하는 작가, 이론가, 비평가 간 견제와 알력 다툼은 작품보다 인간관계에 초점이 맞춰지는 크로니즘Cronyism으로 이어진다. 이처럼 말과 글의 과잉이 작품의 실재를 가리고 분파주의가 건전한 비평을 억누를 때, 우리는 아방가르드 시대의 그림자를 발견하게 된다. 그것은 예술을 표방하지만 정작 예술이 아닌 것에 경도되는 자기모순이기도 하다. 말과 글이 작품과 창작에 앞설 수는 없다.

9 | 조영남은 화가다

조영남이 지은 죄

—

조영남 무죄. 법정의 결론은 단순했다. 이 사건에서 추출할 수 있는 논점들 역시 새로울 것은 전혀 없었다. 미학적으로 이미 오래전에 합의된 담론이 우리나라에서, 그것도 익히 알려진 유명인을 통해 다시 펼쳐졌을 뿐이다. 그림이 작품 혹은 예술품으로서의 지위를 가지기 위해서 어떤 조건이 필요한 것인지 화가의 자격은 무엇이며 그 지위는 어떻게 부여되는 것인지는 이론과 관행으로 정리된 지 이미 오래다. 그럼에도 불구하고 이것이 '조영남 대작 사건'이라 명명되어 사회적 논란으로 이어지고 급기야 국가의 사법력이 개입된 것이다.

이 사건이 미학적 논쟁의 영역을 벗어나 형사사건으로 비화된 것

은 조영남의 작품 구매자들이 조 씨를 사기죄로 고소한 것에서 시작된다. 조 씨가 판매한 그림이 조 씨가 그린 것이 아니기 때문에 사기에 해당한다는 것이 고소인들의 주장이다. 결국 '그림을 그린다는 것'을 사법적으로 정의해야 하는 상황이 된 것이다. 검찰의 기소는 국가가 그림을 그리는 행위를 법률은 아닐지언정 적어도 판례로 정의하려 한 것과 다름없다. 최종적으로 대법원이 무죄를 선고한 것은 법이 사회적, 윤리적 문제를 해결하는 도구로서 중요하지만, 모든 인간 행위나 도덕적 판단을 완전히 규제하거나 정의할 수는 없다는 입장에 섰기 때문이다. 그러나 이 역시 법의 경계를 설정한다는 측면에서 또 다른 법적 판단이다.

그림 대신 화가를 산 사람들

—

나는 법으로 판단할 영역이 아니라는 또 다른 법적 판단 이전에 구매자들의 구매 결정에 대한 이야기를 하고 싶다. 이 사건에 드리워진 중첩된 시각을 잘 분리해 내면 미술 작품의 생산과 소비에 대한 시각을 정돈하는데 좋은 기회가 될 수 있다고 믿는다. 조영남 대작 논란에서 우선 분리해야 할 시각 중 하나는 아트테이너 이슈다. 전업 작가가 작품 활동으로 생계를 유지할 수 있을 정도로 충분한 가격 충분한 양의 작품을 판매할 수 있으려면 얼마나 오랜 세월과 관문을 지나야 할까? 불행하게도 작품 판매만으로 충분한 생계 활동

이 가능한 미술가는 얼마 되지 않는다. 미술과 상관없는 영역에서의 활동으로 유명세를 얻은 유명인이 유명 갤러리에서 전시회를 열고 고가에 작품을 판매하는 사례가 종종 있다. 하정우, 솔비, 심은하, 조지 W 부시, 구혜선 등 유명인들의 작품은 수천만 원대에 거래되고 있다. 물론 이들 유명인의 작품이 그만한 가치가 없다고 할 수는 없다. 아울러 미술 작품 활동이 미술 전문 교육을 받은 사람만의 것이 되어서는 안 된다고 믿는다. 장기간의 미술 교육과 많은 습작이 훌륭한 작품의 필요조건이라고도 생각하지 않는다. 그러나 그들의 작품 '가격'이 작품에 대한 '평가'와 일치하는지 돌이켜 볼 일이다. 그 작품을 다른 사람이 그렸다 해도 같은 '가격'과 '평가'가 매겨졌을까? 작품으로 유명한 작가와 유명한 사람의 작품을 혼동하는 것은 아닐까? 많은 미술가들은 명사들의 작품이 일종의 '특권'을 누리고 있지는 않은지 불편한 마음을 가지고 있다. 기계적 평등을 요구할 수는 없지만 작가와 작품이 충분히 분리되어 작품에 대한 공평한 평가 기회가 주어져야 한다는 주장을 시기심이라고 폄훼할 수 없다. 미술 평론가들이 조영남 대작 논란에서 대작 허용성 여부를 다투고 있지만 대중들에게 그리고 이미 그 작품을 구매한 사람들에게서 아트테이너로서의 '무임승차' 여부가 더 큰 비중임은 숨기기 어렵다. 따라서 소위 '아트테이너의 프리미엄'을 잊는다면 논쟁의 초점은 그의 작품이 '대작'을 허용하는 혹은 '대작'이 작품의 구성 요소이기도 한 현대 개념 미술에 속하는가로 모아지고 결론은 간단해진다.

조영남은 죄가 없다

—

물론 조영남 대작 논란에 참여한 미술 평론가, 작가 등 미술계 사람들의 의견은 하나로 수렴치는 않았다. 심지어 현대 개념 미술 자체를 부정하는 고답적 의견도 적지 않았다. 소위 개념 미술에 대한 반감을 배제한다면 다시 말해서 미술에 고전적 '장인정신'이 필수적이라는 주장만 배제할 수 있다면 논란은 쉽게 종결된다. 조영남이 사전에 조수를 통해 작품을 생산하고 있었다는 사실을 사전에 공지하지 않았음을 문제 삼기도 한다. 관행이라는 이름으로 혹은 작품의 한 요소로 대작이 허용되는 현대 개념 미술이므로 문제가 되지 않는다고 주장하려면 사전에 그것이 대작임을 알렸어야 한다는 주장이다. 그러나 그것이 대작을 허용하는 개념 미술인지 아닌지를 누가 구분하는가? 작품의 장르가 작가의 선언으로 완성되는가? 아니 어떤 장르에 속해야만 하는가? 식품 영양 성분표처럼 작가가 작품 제작 과정의 전후를 고지해야만 하는가? 소고기 등급처럼 도장을 찍어 줄 텐가? 조영남이 제작 과정을 고지하지 않았기에 개념 미술이 될 수 없다고 주장하는 것은 미술적 판단을 포기하는 것과 다름없다. 대작은 개념 미술의 현상이지 조건이 아니다. 조영남이 대작 작가에게 비밀유지각서를 받았다면 모를까. 조영남의 발언 역시 이 문제를 바라보는 데 배제해야 할 대상이다. 이 사건이 법적 판단은 적어도 미술가에게는 중요한 문제가 될 수 없다.

그러나 불행하게도 조영남은 예술가로서가 아니라 법률적으로 대

응했다. 조 씨는 사건이 불거지자 "대작 한 작품은 팔지 않았다.", "내 화풍을 따라서 그리게 했다."라고 말했다. 조영남의 이 발언은 예술적 논쟁에서의 입장이 아닌 법률적 방어이며 이미 짐이 되어버린 아트테이너로서의 프리미엄을 덜어내기 위한 예술가답지 않은 발언임에 틀림없다. 따라서 조영남의 법률적 방어용 발언을 이 논쟁의 근거로 삼는다면 결론은 허무하다. 조영남이 조력자에게 최종 작품을 규정하는 미술적 요소의 창작을 의존했는지가 판단의 근거가 되어야 한다.

조영남이 그 그림을 그 가격에 판매할 수 있었던 이유와 그가 피소된 이유가 똑같다는 것이 이 사건의 최대 비극이다. 그가 유명인이 아니었다면 그의 그림은 그렇게 판매되지도 않았을 것이며 그가 유명인이 아니었다면 그는 기소되지도 않았을 것이다. 편향은 편향으로 극복되지 않는다. 논쟁에 참여한 사람들이 조영남 작품을 얼마나 감상 내지 검토했는지 묻고 싶다. 피의자라고 해서 혹은 겁쟁이라고 해서 반드시 예술가가 아닌 것은 아니지 않은가? 이우환 화백이 위작 사건에서도 몇 가지 상황 해석의 단초를 얻을 수 있다. 이우환 화백은 경찰이 위조범을 검거하고 위작 제조 과정을 밝혔음에도 불구하고 대상 작품이 위작이 아니라고 하였다. 이를 둘러싼 미술계 인사들의 발언 중에는 경찰이 미술 시장이 붕괴를 고려하지 않고 있다는 비난도 있다. 경찰이 미술 작품 위작 여부를 판단해야 하는 것도 우습지만 경찰이 미술 시장을 고려해야 한다는 주장도 허탈하기만 하다. 그것이 위작으로 판단된다면 시장 붕괴는 막기 어려

운 상황이다. 이 시장 붕괴는 작가도, 갤러리도, 소장자도 모두 원하지 않는 결과다. 오로지 미술 문외한인 경찰만이 외로운 싸움을 벌이고 있는 형국이다. 이우환이 위작 일당의 손을 들어주며 구매자의 자산을 지켜주는 것처럼 조 씨가 조 씨 작품 구매자들의 리세일 가치를 지켜주지 못한 것이 죄라면 죄일 것이다. 유사한 논쟁을 막기 위해서 모든 작품의 크레디트에 상세한 정보를 기록하자는 주장도 있다. 어디쯤에선가 작가의 유전자 염기 서열로 스테가노그라프Steganograph를 넣어야 한다는 주장이 나올지도 모르겠다.

아울러 조영남 그림을 구매한 소장자들에게 묻는다. 조영남을 산 것인가 그림을 산 것인가? 조 씨가 그림을 계속 그리게 하지. 하던 대로 대리 작가를 고용해서 더 그리게 하자. 그리고 오랜 세월 뒤에 다시 평가하자. 조영남은 그림 팔지 않아도 먹고사는 데 지장 없으니 말이다.

10 | 기술 혁명과
열린 미술

예술적 감수성이 과학적 창의력에 기여하는 방식

—

기술과 예술은 서로 멀리 떨어진 개념의 좌표에 위치하고 있다. 기술은 특정 목표를 달성하기 위해 도구, 지식을 사용한다. 때문에 기술은 실용성, 효율성, 문제 해결 능력에 초점을 맞춘다. 반면 예술은 미적 가치를 창조하고 감성을 표현하는 것을 의미한다. 따라서 예술은 창의성, 아름다움, 감동을 추구하며 개인적인 해석과 다양한 표현 방식을 허용한다. 하지만 충분히 긴 맥락 속에서 기술과 예술을 관찰하면 그 둘은 생각보다 깊고 촘촘한 연결망을 가지고 있다. 기술의 발전은 예술가들에게 새로운 창작 도구와 표현 방식을 제공해 왔고, 예술적 상상력은 과학 혁명과 기술 혁신의 보이지 않는 원

동력이 되어왔다. 그 둘의 관계는 비상한 시기에 더 도드라지게 나타났다. 기술과 예술은 각기 자신이 맞닥뜨린 위기의 순간에 서로에게 구원의 손길을 내밀며 위기 탈출에 필요한 창의성, 혁신성, 효율성을 주고받았다.

과학 기술과 예술의 상호작용은 대칭적이지 않다. 예술과 과학은 인간 정신의 상호보완적 역량이지만, 과학이 예술에 미치는 영향과 예술이 과학에 미치는 영향은 대칭적이지 않은 별개의 현상으로 다뤄져야 한다. 전자가 예술의 물적 조건의 변화를 가져온다면, 후자는 과학자 개인의 심리적 촉매제로 작용한다. 예술이 과학 기술에 미치는 영향은 '개별' 과학자들의 창의적 영감 속에서 암묵적이고 간접적으로 작용한다. 과학적 한계나 기술적 난관은 기존 지식의 축적과 변용만으로는 극복되지 않는 경우가 많다. 기존의 지식 체계를 넘어서는 창의적 가설을 수립해야 비로소 돌파구가 열리기도 한다. 이는 단순한 논리적 추론만으로는 불가능하며 직관과 통찰, 상상력을 요구한다.

푸앵카레 추측은 위상수학에서 100여 년 동안 미해결 문제로 남아 있던 난제였다. 많은 수학자들이 다양한 방법으로 증명을 시도했지만 번번이 실패하고 말았다. 그러나 러시아의 천재 수학자 그리고리 페렐만은 리처드 해밀턴이 제시한 리치 플로Ricci Flow 방법을 토대로 전혀 새로운 아이디어를 도입한다. 기존의 시도들과 마찬가지로 페렐만의 접근도 3차원 공간에 초점을 맞추었다. 그는 3차원 다양체에 리치 플로를 적용하고, 이를 시간에 따라 변화시키는 방정식

세 번째 시선

을 세웠다. 이는 마치 불균일한 다양체 표면을 불로 지져 균일하게 만드는 과정과 유사한 것이었다. 페렐만은 이 방정식을 통해 모든 3차원 다양체가 결국 구면, 유클리드 공간, 쌍곡평면 중 하나로 수렴한다는 것을 보여줌으로써 푸앵카레 추측을 증명한다.

페렐만의 증명 과정에서 주목할 점은 그의 기하학적 통찰이다. 그는 기존의 3차원 접근법에 새로운 개념과 기술을 도입하여, 복잡한 위상 구조를 단순화하는 데 성공했다. 기존의 접근 방법을 뛰어넘어 문제를 새로운 관점에서 조감하고 형상화하는 페렐만의 능력은 뛰어난 수학적 직관과 창의력을 보여준다.

페렐만이 문제 해결을 위해 보여준 혁신적인 사고 능력은 논리적 추론을 넘어선 자유로운 상상력, 유연한 사고, 그리고 복잡성 속에서 단순성을 포착해 내는 통찰력이 가져온 결과다. 그의 접근 방식은 기존의 수학적 틀을 넘어서, 추상적인 개념을 구체화하고 새로운 연결고리를 발견하는 능력을 보여주었다. 이는 순수 수학의 영역에서 예술가의 창의성과 맞닿아 있는 지점을 보여주는 좋은 예시라 할 수 있다. 그의 증명 노트는 체계적 풀이 과정보다 난해한 메모와 도표들로 가득하다. 그의 연구 노트는 마치 예술가의 습작 노트를 연상시킨다. 페렐만에게 수학은 정리와 증명의 전개가 아니라, 아이디어와 이미지가 유기적으로 어우러지는 존재하지 않는 이미지 법정의 결론은 창조의 과정이었다.

과학적 발견과 혁신은 단순한 논리와 실험만으로 이루어지지 않으며 과학자의 직관, 상상력, 그리고 감성적 통찰력이 큰 기여를 한

다. 과학자의 감성적 상상력과 예술적 감수성이 발현되는 과학사적 전환의 장면들을 살펴보자.

첫째, 혁신적 이론의 창안이다. 많은 혁신적 과학 이론들은 단순한 데이터 분석을 넘어서, 새로운 패러다임을 제시하는 과학자의 상상력에 의해 탄생했다. 아인슈타인의 상대성 이론이 그 대표적인 예다. 이는 단순한 실험적 데이터의 해석이 아니라, 시공간의 본질에 대한 깊은 상상력과 직관에서 비롯된 것이다. 이러한 혁신은 과학적 사고의 틀을 확장시키는 중요한 역할을 했다.

둘째, 문제 해결의 창의적 접근이다. 과학자들은 종종 기존 이론으로 설명되지 않는 현상을 관찰할 때, 창의적이고 감성적인 접근을 통해 문제를 해결했다. 닐스 보어의 원자 모형은 기존 물리학으로는 설명할 수 없던 원자의 안정성을 설명하는 혁신적인 방법을 제공했다. 보어의 접근은 감성적 상상력이 없었다면 어려웠을 것이다.

셋째, 과학적 직관과 예측이다. 과학자들의 직관과 상상력은 종종 실험적 증거가 부족한 상태에서도 중요한 예측을 가능하게 했다. 드미트리 멘델레예프는 주기율표를 작성할 때, 당시 알려지지 않았던 원소들의 존재와 특성을 예측했다. 이는 그의 직관과 상상력이 결합된 결과로, 후에 그의 예측이 정확함이 증명되었다.

넷째, 새로운 연구 분야 개척이다. 과학자의 감성적 상상력은 종종 새로운 연구 분야를 개척하는 데 기여했다. 바버라 매클린톡의 트랜스포존 연구는 유전자가 이동할 수 있다는 독창적인 아이디어를 바탕으로 했으며, 이는 유전학의 새로운 분야를 열었다. 그녀의

연구는 당시로서는 획기적인 것으로, 후에 크게 인정받았다.

다섯째, 과학적 발견의 미학이다. 과학자들은 종종 아름다움과 심미성을 통해 과학적 발견을 이루기도 한다. 리처드 파인먼의 양자 전기역학 연구에서 사용된 파인먼 다이어그램은 복잡한 입자 상호작용을 단순화하고 시각적으로 표현함으로써 과학적 미학의 좋은 예가 된다. 이러한 미학적 접근은 과학적 발견을 더욱 직관적으로 이해할 수 있게 한다.

이와 같이, 과학적 창의력은 예술적 감수성과 깊이 연결되어 있다. 과학자는 예술가와 마찬가지로, 기존의 틀을 깨고 새로운 방식을 탐구하며, 이를 통해 혁신적 발견을 이룬다. 과학사의 여러 사례들은 과학자의 감성적 상상력과 예술적 감수성이 과학적 혁신에 중요한 역할을 했음을 보여준다. 이러한 기여는 과학적 발견의 아름다움과 심미성을 더욱 빛나게 한다. 토머스 쿤의 '과학 혁명의 구조'에서 지적한 정상과학의 한계 극복은 과학자의 파괴적이고 창의적 가설의 수립이 필수적인데, 이는 예술적 감수성이 필요한 부분이며, 예술이 과학에 기여하는 가장 핵심적인 부분이다.

미술의 변곡을 만들어 낸 기술
—

예술이 위기에 처한 과학 기술에 관여하는 방식이 개별적이며 우회적인 데 반해 기술의 미술에 대한 영향은 즉각적이며 보편적이다.

미술의 역사적 변곡을 만들어 낸 에너지는 상당 부분 과학과 기술의 결과물들이었다. 미술사의 방향을 판가름 지은 기술적 발명품들은 애초 그림을 목표로 고안된 것은 아니었다. 축적된 과학 기술과 미술 외부의 요구가 결합하여 만들어진 발명품들은 개방적이며 전위적인 미술가들의 도전적 실험과 더불어 미술의 행로를 크게 변화시켰다.

회화의 역사를 가장 크게 변화시킨 기술 중 하나는 캔버스다. 벽, 석판, 목판 같은 단단하고 평탄한 표면을 벗어나 거칠고 휘청거리는 캔버스로 붓을 이동시킨 것은 혁명적 발상의 전환이다. 애초에 항행을 위한 선박 자재로 만들어진 물건을 그림의 서포트로 사용한다는 것은 우연으로도 쉽사리 설명되는 일은 아니다. 캔버스가 가져온 가장 커다란 변화는 드디어 그림이 건축물의 일부에서 벗어나게 되었다는 점이다. 벽화나 목판에 그려지는 그림은 본질적으로 그림이 건축의 일부로 기능하게 됨을 뜻한다. 캔버스는 그림에게 건물과 가구에서 벗어나 혼자 이동할 자유를 부여했다. 모든 미술사 책에서 다뤄지는 캔버스 이전 시기의 회화는 매우 드물다. 벽과 목판에 그려진 그림은 벽과 목판의 물리적 보존 가능성을 넘을 수 없기 때문이다. 반면 캔버스의 가벼움, 유연성, 이동성은 캔버스 그림의 생존성을 크게 끌어올리는 장점으로 작용했다.

또 다른 회화 역사의 영웅적 물질은 바인더다. 바인더란 안료와 혼합되어 사용되는 수지 계통의 물질로 안료가 벽이나 캔버스에 발려지고 고정되는 역할을 한다. 대부분 분말 형태로 존재하는 안료가 바인더와 혼합되었을 때 비로소 물감이 된다. 바인더와 결합된

이후 안료는 페이스트 형태로 물성이 변화되며 화가가 붓 등을 이용해 '칠'할 수 있게 된다. 바인더의 역할은 여기에서 끝나지 않는다. 바인더는 안료를 머금은 채 서포터에 잘 밀착되어야 하며 적당한 시간 내에 건조되어야 한다. 안료의 발색을 장기간 변함없이 유지시켜야 하며 적당한 건조 시간, 접착력, 경도, 유연성, 점도, 내열성, 내수성, 내광성을 가져야 한다. 회화 기법은 바인더의 물성에 크게 의존한다. 때문에 바인더 물질의 탐색과 발전은 미술사 전 과정에서 매우 중요한 과정이다. 고대부터 현대에 이르기까지 미술가들은 안료를 효과적으로 접착하고 작품의 내구성을 높일 수 있는 바인더를 찾기 위해 꾸준히 노력해 왔다. 고대 이집트, 그리스, 로마 시대에는 주로 천연 바인더가 사용되었고 아라비아고무, 계란, 꿀, 우유 등이 안료와 혼합되어 프레스코화나 템페라화에 쓰였다. 이들은 자연에서 쉽게 구할 수 있는 재료였지만, 내구성이 떨어지고 부패하기 쉽다는 치명적 단점을 가지고 있었다. 중세 시대에는 계란 템페라가 주된 바인더로 사용한다. 안료를 잘 분산시키고 접착력을 높여주는 달걀의 레시틴과 단백질 성분을 활용한 것이다. 계란 템페라의 물성에 힘입어 정교한 묘사가 가능해지자 바인더에 대한 탐색이 본격적으로 이루어지기 시작했고 이후 계란에 식물성 검, 꿀, 우유 등을 섞어 접착력과 유연성을 높이는 실험들이 이뤄진다. 르네상스 시기에는 건성유를 활용한 유화 기법이 발달한다. 아마인유, 호두기름 등이 안료와 혼합되어 캔버스에 그려졌다. 유화는 템페라보다 강한 접착력과 발색력을 가졌고, 보다 섬세하고 사실적인 표현이 가능했

다. 다만 유화는 건조 시간이 오래 걸리는 단점을 가지고 있었기에 테레빈유 같은 용매를 혼합해 빠른 건조를 유도하는 등의 지속적 기술 개선이 이루어진다. 근대 이후 축적된 화학 기술과 공업적 요구로 인해 수지 기술과 생산이 급속히 발전하였고 이는 합성수지 바인더의 개발로 이어진다. 20세기 초 폴리비닐 아세테이트PVA, 아크릴 수지 등이 등장하면서 회화의 새 지평이 열린다. 합성 바인더는 접착력, 내구성, 내수성 등에서 천연 바인더와는 비교할 수 없는 물성을 지니고 있으며 이를 이용한 작품은 그동안 천연 바인더에서 발견할 수 없는 표현력으로 이어지게 된다. 회화에 있어 바인더 중요성 때문에 미술가들은 이처럼 시행착오를 거듭하며 이상적인 바인더를 탐색해 왔다. 각 시대의 화가들은 다양한 분야에서의 재료 획득과 가공 과정을 관찰하며 바인더로서의 가능성들을 모니터링해 왔다. 레오나르도 다빈치는 유화 기법을 연구하며 안료의 발색과 질감을 극대화하는 데 심혈을 기울였고, 르누아르는 새로운 합성안료를 실험하며 인상파 특유의 밝고 선명한 색채를 구현해 냈다. 그러나 미술가들의 바인더에 대한 기대와 열망은 안료의 교역, 화학 기술과의 발전 이후에야 비로소 의미를 가지게 됨은 의심의 여지가 없다.

시각적으로 포착된 이미지를 그림으로 재현하는 과정에서 화가 시각의 주관성을 배제하고 기술적인 메커니즘을 도입하는 수학적 테크닉을 도입한 최초의 사건은 카메라 옵스큐라Camera Obscura와 원근법이다. 카메라 옵스큐라와 원근법은 모두 빛의 직진성과 기하학적 원리에 기초한 시각 재현 기술이다. 카메라 옵스큐라는 빛이

세 번째 시선

작은 구멍을 통과할 때 직진하여 반대편 평면에 상이 맺히는 원리를 이용한 장치다핀홀 카메라. 어두운 상자의 한쪽 면에 작은 구멍을 뚫으면, 구멍을 통과한 빛이 반대쪽 벽에 상하좌우가 반전된 상을 맺게 된다. 이는 빛의 직진성에 따라 외부 사물에서 반사된 빛이 구멍을 지나 한 점에 모이면서 상이 맺히기 때문이다. 카메라 옵스큐라를 통해 맺힌 상은 대상을 왜곡 없이 사실적으로 재현한다. 원근법은 3차원 공간을 2차원 평면에 사실적으로 표현하는 기하학적 기법이다. 원근법의 핵심 원리는 소실점Vanishing point과 거리에 따른 크기 변화다. 화면 속 평행선들은 소실점에서 만나고, 대상은 관찰자로부터 멀어질수록 작게 보이도록 그려진다. 원근법의 수학적 기초는 유클리드 기하학에 있다. 유클리드는《원론》에서 평행선의 성질, 닮음비 등 원근법의 토대가 되는 기하학 이론들을 이미 정립한 바 있다. 카메라 옵스큐라는 대상을 있는 그대로 포착하여 사실적 묘사의 기준을 제시한다. 르네상스 화가들은 카메라 옵스큐라를 통해 대상의 비례와 명암, 질감 등을 관찰하고 학습했다. 원근법은 화면에 공간감과 깊이감을 부여하는 혁신적 기법이었다. 중세 회화가 평면적이고 상징적인 화면 구성을 보인 데 반해, 원근법은 3차원 현실 공간을 2차원 화면에 사실적으로 구현할 수 있게 해주었다. 카메라 옵스큐라와 원근법은 사실적 재현을 위한 도구라는 점에서는 맥을 같이 하지만, 전자가 기술적 장치인 데 반해 후자는 문화적 관습에 가깝다. 따라서 이 둘을 엄밀하게 분리할 수도 있겠지만 이미지 재현에 수학적 객관성을 편입시킨다는

점에서 동일하게 인식할 수 있으며 회화사에 혁명적 변화를 가져왔다는 점에 이론의 여지는 없다. 카메라 옵스큐라와 원근법은 객관적 재현을 광학적, 수학적으로 구현한 사실주의 미술의 토대가 되었다. 또한 자연의 법칙과 과학적 원리에 기반해 대상을 탐구하고 분석하는 과학적 관찰과 이성적 사고에 기초한 예술 창작의 가능성을 열어주었다. 또한 원근법은 인간중심적 세계관을 반영하는 상징적 형식이기도 하다. 화면의 소실점이 관찰자의 시점에 놓인다는 점에서, 원근법은 인간의 이성적 시선으로 세계를 바라보고 재현하려는 근대적 주체의식의 시작점이기도 하다.

이미지의 수학적 환원과 기계적 재현이 카메라로 대체되는 시기에 이르러 인간의 이미지를 다시 회복하기 위해 인상주의 화가들은 지각의 주관성을 새롭게 옹호하는 방향으로 나아간다. 이들은 아주 오래전 이미 존재하였으나 인지하지 못했던 '새로운' 길을 되찾게 되며 한 발 더 나아가 20세기 입체파들은 다중 시점으로 원근법을 극복한다. 이처럼 카메라 옵스큐라와 원근법은 예술의 또 다른 과학적 혁신이자, 새로운 미학적 담론의 시작이었다. 이미지의 객관적 진리를 향한 인간 이성 활동인 동시에 이후 전개된 수많은 '보는 방식'에 대한 실험의 시작이기도 했다.

그림을 누가 그릴 것인가를 결정하는 가장 깊은 곳에 위치한 요인은 그림 재료의 가격이다. 특히 선명한 색깔을 나타내는 안료라는 희귀 물질에 대한 접근성은 누가 화가가 되는지, 무엇을 그려야 하는지를 결정하는 핵심 요인이었다. 과거 권력이 화가의 지위를 부여

하고 그릴 수 있는 기회를 부여하며 무엇을 그릴지 결정하는 권한을 행사할 수 있었던 이유는 그림에 대한 대중의 접근성을 제외한다면 전적으로 재료의 희귀성을 감당할 수 있었기 때문이다. 따라서 회화의 역사을 가장 크게 변화한 기술은 합성안료의 개발이라 할 것이다. 멀게는 연금술 시대부터 축적된 인류의 화학 역사는 그 어떤 다른 과학 분야보다도 더 오랜 축적의 시간이 필요했다. 본격적인 합성안료의 개발이 시작된 것은 19세기 이후로 미술에 혁명을 몰고 왔다. 우선 회화의 표현 영역이 크게 확장되었다. 천연안료에 비해 강렬하고 선명한 색감을 지닌 합성안료는 인상주의, 후기인상주의, 야수파 등 근대 미술 사조의 탄생에 결정적 기여를 했다. 19세기 말 인상파 화가들이 밝고 경쾌한 색채로 자연을 그린 것은 이 시기 미술 재료의 혁신의 결과다. 합성안료의 가장 큰 공헌은 무엇보다 가격의 하락에 있다. 대량 생산에 따른 가격 안료 가격의 하락은 미술의 대중화를 이끌었다. 기존의 희소하고 고가였던 안료들이 누구나 구할 수 있는 상품이 되면서, 화가의 저변이 크게 확대되었다. 그림이 전문적 교육에서 벗어나 취미를 위한 일반 교육 영역으로 확산하는 물적 토대가 되어주었다. 그림은 더 이상 귀족이나 왕족의 전유물이 아닌, 시민 계급의 일상이자 여가로 자리 잡게 되었다. 합성안료는 회화의 민주화를 추동하는 동력이었다고 해도 과언이 아니다. 물론 이러한 변화가 순수 예술의 몰락을 초래했다는 비판도 있었다. 그러나 '순수 예술'이 기성의 예술 권력과 이데올로기의 배타성을 포장하는 용어로 사용되었다는 측면에서 이는 오히려 문화적 지체 현상과

다름없다. 그림이 후원과 제도에 종속되었던 시절 화가들은 그릴 자유 대신 판매의 책임은 없었다. 기술 변화 힘입은 그림 재료의 보편화는 화가를 후원과 제도에서 독립시키고 그릴 것에 대한 자유를 주었다. 그 자유의 대가로 화가는 시장에서 스스로 생존을 위해 분투해야만 했다. 또한 추상표현주의자들의 거침없는 행위 예술(싼 물감을 아낌없이 뿌려대기)은 오히려 회화의 본질에 대한 근원적 탐구의 토대라고 간주할 수도 있다. 결국 합성안료의 개발은 미술사의 방향 자체를 바꾸어 놓은 가장 결정적 과학 기술의 산물이었다. 단순한 물질의 혁신을 넘어, 창작과 향유의 주체가 확대되는 문화 민주주의의 신호탄이며 미술 역동성의 동력이다.

기계가 그리는 시대, 그림은 무엇인가?

―

그림과 기술의 관계가 새로운 국면을 맞이하고 있다. 성급한 기술지상주의자가 아니라 해도 인공지능의 성과는 기존의 틀로 기술과 그림을 설명하기 어려운 상황이 도래했음을 인정하지 않을 수 없다. 기계가 예술 창작의 주체가 되지 않을까 하는 인공지능 기술이 던진 질문은 기존의 이론적 틀, 특히 발터 베냐민의 이론으로 감당하는 데 한계가 있다. 베냐민의 이론은 기술 복제 예술의 등장이 예술의 존재 방식과 수용 양상에 가져온 변화에 주목한다. 그에 따르면 기술 복제는 예술 작품의 '아우라'를 파괴하고, 예술의 가치를 제

의적 영역에서 전시적 영역으로 이동시킨다. 또한 예술 수용에 있어서도 집중과 몰입에서 주의산만과 습관으로의 전환이 일어난다.

하지만 인공지능 예술은 기술 복제 예술과는 존재론적, 미학적 성격을 달리한다. 인공지능은 예술 창작에 있어 단순한 복제 수단이 아니라 생성의 주체로서 기능한다는 점에서 결정적인 차이가 있다. 방대한 데이터의 학습과 알고리즘에 기반하여 새로운 이미지를 창출해 내는 인공지능 예술에는 모방과 반복을 넘어선 창발적 속성이 개입된다. 따라서 인공지능의 이미지 생성에 기술 복제 예술의 논리를 그대로 적용하는 것은 적절치 않다. 인공지능이 초래할 미술의 위기를 사진의 등장이 회화에 가한 도전과 등치시킬 수도 없다. 사진은 대상을 사실적으로 재현함으로써 회화의 존재 이유를 약화시켰고, 회화로 하여금 추상이나 표현주의 등 새로운 양식을 모색하도록 촉발했다. 반면 인공지능은 창작 과정 자체를 대체함으로써 예술가의 역할과 정체성에 근본적인 물음을 제기한다. 회화와 사진이 동일 장르 내에서의 경쟁이었다면, 인공지능과 예술은 인간과 기계라는 이질적 존재 간의 경합인 셈이다. 인공지능의 역량에 대한 최종적 평가를 그 가능성만큼 열어둘 것을 전제로 한다면 인공지능 예술은 베냐민의 이론으로는 충분히 설명되거나 규정될 수 없는 고유한 예술론적 쟁점을 내포하고 있다. 창조와 창의성의 개념, 예술 생산의 주체, 예술의 본질과 가치 등에 관한 근원적 질문을 제기한다.

따라서 인공지능 시대의 예술 논의는 기존의 이론적 프레임에서 벗어나 보다 근본적이고 다각적인 사유를 요구한다. 핵심은 창의성

의 개념과 본질에 관한 것이다. 과연 창의성이란 인간 고유의 것인가? 기계에 의한 예술 창작을 '창조'의 범주에 포함시킬 수 있을 것인가? 이는 단순히 인공지능의 기술적 성취의 문제가 아니라 예술과 창조 개념 자체를 둘러싼 존재론적, 미학적 쟁점이다. 전통적으로 창의성은 인간 고유의 능력으로 여겨져 왔다. 독창적 사고, 상상력, 영감, 직관 등은 예술적 창조성의 핵심 요소로 간주되었고, 이는 기계가 모방하거나 도달할 수 없는 인간 정신의 고유한 영역으로 믿어졌다. 그러나 인공지능은 이러한 전통적 관념에 도전장을 내밀고 있다. 데이터 학습과 알고리즘을 통해 새롭고 독창적인 결과물을 생성해 내는 인공지능 기술은 창의성에 대한 고정관념을 흔들어 놓고 있는 것이다. 물론 인공지능의 창작 방식은 인간 예술가의 그것과는 분명한 차이가 있다. 인간의 창의 과정은 내적 영감, 무의식, 정서 등 주관적이고 비이성적인 요소가 복합적으로 작용하는 반면, 인공지능은 방대한 데이터의 패턴 분석과 확률적 조합을 통해 새로운 결과물을 도출한다. 여기에는 인간적 주관성보다는 계산적 합리성이 지배한다. 그러나 창의성을 반드시 인간 정신의 신비로운 영역으로 한정해야 할 필연적 이유가 있는 것은 아니다. 창의성 개념 자체를 보다 유연하고 포괄적으로 사유할 여지는 있는 것이다. 인간 예술가의 창작에는 삶의 경험, 정서, 사회·문화적 맥락 등이 총체적으로 반영되는 반면, 인공지능은 이러한 실존적 토대를 결여하고 있다는 것을 근거로 인공지능이 인간 창의성의 복합성과 심층성을 구현해 내기에는 아직 한계가 있다는 주장은 GAI General Artificial Intelligence,

일반 인공지능의 가능성에 대한 기술적 단초가 곳곳에서 발견되고 있는 만큼 인간 창의력의 방패로 언제까지나 작동할지 알 수 없다.

　인공지능의 최종적 성취와 상관없이 창의성에 대한 인공지능의 도전은 예술론적, 미학적 차원에서 귀중한 사유의 계기를 제공한다. 그것은 창조와 창의성을 규정하는 기준과 범주 자체를 성찰하도록 요구하기 때문이다. 인간의 창의성을 구성하는 요소는 무엇이며, 기계가 이를 어느 정도까지 구현할 수 있을 것인가? 창의성의 본질을 '새로움의 생성'으로 볼 때, 인공지능의 창작도 창의성의 일종으로 인정될 수 있을 것인가? 이러한 질문들은 창의성과 예술의 경계를 확장하고 재사유하는 단초가 될 수 있다. 따라서 인공지능 시대의 창의성 담론은 열려 있고 역동적일 필요가 있다. 기술 발전의 방향과 예술 실천의 양상에 따라 창의성의 개념과 스펙트럼은 지속적으로 변화할 것이기 때문이다. 중요한 것은 인간과 기계의 창조성을 이분법적으로 대립시키기보다 양자의 공통점과 차이점을 면밀히 분석하고, 그 상호작용의 지평을 탐색해야 한다. 또한 이 문제의 현실성은 창의성이 인간에게만 귀속되는 것이냐에 대한 논쟁만으로 포착되지 않는다. 다시 말해서 감상자, 그림 소비자의 입장을 고려해야 한다. 〈작가의 죽음〉 개념으로 작품의 의미가 작가에 의해 결정되는 것이 아니라 독자에 의해 구성된다는 바르트의 주장을 이 지점에서 주목할 필요가 있다. 작가는 이미 텍스트 생산과 함께 '죽은' 존재이며, 작품은 독자의 다양한 해석을 통해 비로소 의미를 획득한다는 것이다. 이러한 관점은 작품 해석에서 작가중심주의에서 벗어나

독자의 능동적 역할을 강조한다는 점에서 시사적이다. 인공지능 예술에 바르트의 논의를 적용해 보면, 창작자가 인간이 아니라는 이유로 작품의 예술성을 선험적으로 부정할 수는 없을 것이다. 중요한 것은 작품을 마주한 감상자가 그로부터 어떤 미적 경험과 의미를 이끌어 내는가 하는 점이다. 물론 이러한 관점이 인공지능 예술에 대한 모든 미학적 물음을 해소하는 것은 아니다. 기계에 의해 창작된 작품을 인간이 감상하고 의미화하는 과정에는 여전히 인간중심적 사고가 개입될 수밖에 없기 때문이다. 인간과 기계 사이의 미적 소통과 공감이 어떻게 가능할 것인지, 인공지능 창작물의 독자성과 예술성을 평가하는 기준은 무엇이 되어야 할 것인지 등의 쟁점은 좀 더 천착될 필요가 있다. 인공지능 시대의 예술이 창작 주체의 정체성을 초월하여 보다 개방적이고 포용적인 방식으로 사유되어야 한다는 입장이 모든 당사자들에게 공유되어야 한다. 인간 예술가와 인공지능 창작자 양자가 예술 생태계 내에서 어떻게 공존하고 상호작용 할 수 있을지를 누구도 예단할 수 없기 때문이다.

11 | 다시 읽는
《플랜더스의 개》

플랑드르의 신파극

—

《플랜더스의 개》는 19세기 벨기에 플랑드르 지방을 배경으로 소년 넬로와 그 주변인들과의 관계와 사건을 그린 비극적 이야기다. 영국 작가의 원작과 일본 애니메이션에는 등장인물 등 디테일에서 차이가 있기는 하지만 주요 내용에는 차이가 없다고 하니 원전을 읽지 못한 불안감은 내려두어도 좋을 듯하다. 이 작품은 가난한 화가 지망생의 비극적 운명을 통해 예술과 자본주의, 예술가의 이상과 자본의 논리가 빚어내는 비극적 갈등을 묘사하고 있다. 작품의 주인공 넬로가 루벤스와 같은 위대한 화가를 꿈꾸며 그림에 대한 열정을 불태우지만 결국 가난과 기아로 생을 마감하고 마는 결말은, 이 작품

이 예술에 대한 과도하고 절대적인 가치를 부여하고 있음을 독자들에게 전달하고 있다고 평가할 수 있다. 특히 넬로가 동경하는 거장화가 루벤스는 실상 그림 제작에 공업적 생산 공정을 도입하고 판매를 극대화한 성공적인 사업가였음에도, 작품 속에서는 예술 정신의 화신인 양 미화되는 모순을 보인다. 이는 고매한 예술이상주의에 경도된 나머지 자본주의 현실에서 예술의 운명을 직시하지 못하는 낭만주의적 시선의 한계를 드러내는 것이기도 하다. 요컨대 《플랜더스의 개》는 표면적으로는 소년과 개의 우정과 모험담을 그리고 있지만, 그 심층에는 근대 자본주의 사회에서 예술가의 처지와 예술의 운명이 빚어내는 비극을 그리는 작품이라 할 수 있다. 그렇다면 이 작품이 제기하는 예술과 자본주의의 길항, 거장을 향한 동경과 현실 부적응이 빚어내는 비극적 아이러니의 의미는 무엇일까? 근대 이후 탈근대에 이르기까지 예술의 존재론적 위상과 예술가 주체의 실존적 조건에 관한, 유럽판 신파의 전형을 깊이 살펴보자.

넬로의 헛된 꿈

—

작품 속에서 넬로가 열렬히 동경하는 화가 루벤스는 북유럽 르네상스 및 바로크 회화를 대표하는 거장으로, 17세기 플랑드르 미술의 황금기를 이끈 선구적 인물이다. 하지만 루벤스는 왕족과 귀족들의 후원을 등에 업고 대규모 화파를 운영하며 막대한 부를 축적한, 예

술가 겸 사업가로서의 면모 또한 지니고 있었다. 그는 귀족들의 초상화나 종교화 제작에 있어 다수의 제자들과 조수들을 동원해 분업 생산 시스템을 도입하고, 자신의 브랜드 가치를 활용해 그림 판매를 극대화하는 데 주력했다. 화파 내 인력을 효율적으로 관리하고 시장 수요에 맞는 그림을 대량 생산함으로써, 예술 생산의 규모화와 상품화를 통해 막대한 수익을 올린 것이다. 그의 작업실에서 그림은 마치 공장에서 찍어내는 상품처럼 취급되었고, 화가의 창의성과 개성은 도제 방식의 획일적 생산 과정 속에서 희석될 수밖에 없었다. 르네상스 시대 '창조적 예술가'상의 확립과 미술 시장의 태동이 동시에 이뤄지던 시기, 루벤스는 예술가와 장인, 창조자와 제조자의 경계를 넘나드는 양가적 존재였던 셈이다. 물론 그 자신의 비범한 재능과 심미안이 문하생들을 훈련시키고 단련하는 데 결정적 역할을 했던 것은 사실이나, 회화의 창작 과정에 분업화와 상품화의 논리를 도입함으로써 예술 고유의 자율성과 순수성—루벤스 자신이 표방하였고 그의 명성의 근거였으며 넬로가 기대한—을 훼손한 것 또한 부인할 수 없는 사실이다. 이는 예술적 창조성과 자본의 이해관계 사이에서 줄타기하는 근대적 예술가의 딜레마를 상징하는 것이기도 했다. 그런 점에서 비범한 예술가이자 노련한 사업가였던 루벤스의 이중적 면모는, 근대 초기 자본주의 맹아기에 예술이 처한 존재론적 위기와 모순을 예고하는 것이었다고 하겠다. 이처럼 자본과 권력의 역학 관계 속에서 예술적 순수성과 독자성을 지켜내야만 했던 루벤스의 시대, 그로부터 200여 년의 세월이 흐른 19세기 중반, 《플랜더스

의 개》의 주인공 넬로는 궁극적으로 다른 처지에 놓여 있었다.

다시 읽는 《플랜더스의 개》
—

화려하고 부유했던 르네상스 시대를 지나 자본주의의 모순이 첨예하게 대두되던 시기, 넬로는 신분제적 편견과 물적 토대의 부재라는 이중고에 시달리는 가난한 화가 지망생이었다. 귀족들의 후원과 보살핌 속에 창작 활동에 전념할 수 있었던 루벤스와 달리, 넬로에게 주어진 것은 생존의 위협뿐이었다. 가난한 하층민 출신으로서 그가 화가의 꿈을 키워나가기란 태생적으로 불가능에 가까웠다. 그림에 필요한 물감이나 도구를 구할 형편이 못 됐고, 전문적인 미술 교육을 받을 기회 또한 주어지지 않았다. 생계 현장에서 때 이른 노동을 해야 했던 그에게 그림은 어쩌다 짬을 내어 즐기는 사치에 불과했을 터. 넬로가 평생 한 번도 루벤스의 그림을 자세히 관람하지 못했다는 사실은 예술이 계급적 특권으로 존재했던 당시의 현실을 압축적으로 보여준다. 그럼에도 그는 화가가 되는 꿈을 놓지 않았고, 열악한 현실 속에서도 그림을 향한 불같은 열정만은 꺾이지 않았다.

넬로는 다분히 순진무구하고 맹목적인 방식으로 루벤스를 우상화하고 숭배했다. 자신의 처지와 능력은 돌아보지 않은 채, 천재 예술가의 신화에만 몰두한 것이다. 그러나 이는 곧 냉혹한 현실 앞에 부서질 운명이었다. 넬로가 애써 그려낸 나무꾼 초상화가 제도화된 기

세 번째 시선

득권 화파의 낡은 규범에 침윤된 미술계로부터 퇴짜를 맞고, 굶주림에 지쳐 성당에 잠들었다가 얼어 죽고 마는 결말은 그의 이상과 열정이 빚어낸 비극적 귀결이 아닐 수 없다. 예술에 대한 과도한 믿음과 열정은 그를 역설적으로 파멸로 이끌었고, 루벤스를 향한 맹목적 동경은 자본 권력으로부터 소외된 자신의 처지를 직시하지 못하게 만들었다. 이는 예술가의 이상이 팍팍한 생존의 논리와 부딪히며 처절하게 좌절되는 과정이자, 현실을 외면한 채 예술지상주의에 빠져 자멸하게 되는 비극의 필연적 과정이기도 했다. 요컨대 주인공 넬로가 겪는 시련과 몰락은 자본주의 질서 내에서 예술을 신성시하는 낭만주의적 믿음이 결국 예술의 자율성과 순수성의 기반을 허무는 아이러니를 노정하는 것이다.

루벤스와 넬로, 두 화가의 대비는 이러한 모순과 아이러니를 선명히 부각시키는 장치로 기능하며 자본주의 사회에서 예술이 처한 실존적 조건과 창작의 운명을 비교한다. 넬로의 비극적 최후는 한 청년 예술가의 개인사를 넘어, 근대 이후 예술 자체가 직면한 존재론적 위기를 보여준다. 자본과 권력의 논리에 종속되어 창조성과 자율성을 상실해 가는 예술계의 퇴락, 시장 원리에 예속되어 상품화와 획일화로 침윤되는 예술 생산의 과정, 공허한 이상주의에 빠져 현실 대응력을 상실한 나약한 예술가 주체의 실존적 딜레마 등 넬로의 파국은 이 모든 것을 예고하고 집약하는 하나의 알레고리로 독해될 수 있는 것이다. 특히 화려한 궁정 예술의 거장 루벤스를 동경하면서도 정작 민중의 고단한 삶을 담아내고자 한 넬로의 모순된 예술

관은, 순수 예술에의 맹목적 신앙이 오히려 예술을 소외시키고 파괴하는 역설적 귀결을 초래함을 암시한다. 아카데미즘과 살롱 취향에 빠져 대중과 유리된 관념적 예술, 기교와 감각의 현란한 과시에 몰두하여 시대정신과 동떨어진 자기도취적 예술에 대한 날카로운 비판의 메시지가 《플랜더스의 개》에는 깃들어 있다고 볼 수 있다. 물론 자본주의적 삶의 논리가 예술의 생존 기반 자체를 위협하는 상황에서, 예술적 순수성과 독자성의 고수란 애초에 불가능한 것일지 모른다. 예술지상주의에로의 도피가 결국 부질없는 관념의 자기 위안에 그칠 수밖에 없듯이, 현실의 벽에 막혀 좌절하고 마는 것이 예술가의 숙명일 터이다. 하지만 그럼에도 불구하고 자본과 권력에 종속되지 않는 또 다른 예술, 삶과 동떨어지지 않는 새로운 창작의 가능성을 모색하고 실험하는 일 또한 예술가에게 부과된 시대적 책무가 아닐 수 없다. 그것은 루벤스와 넬로로 대변되는 양극단의 예술관, 즉 화려한 성공과 처절한 실패의 이분법을 넘어서는 일이기도 할 것이다. 궁극적으로 《플랜더스의 개》가 우리에게 던지는 질문은, 그토록 열망하고 좇았지만 넬로에겐 끝내 주어지지 않았던 그 무언가, 예술의 본질적이고 근원적인 의미와 역할이 과연 무엇인가 하는 것이리라. 자본과 권력이 빚어낸 예술 혐오의 시대, 쓸모와 효용의 잣대로 재단되는 상품 미학의 시대에 예술이 견지해야 할 핵심적 가치. 《플랜더스의 개》는 그것을 묻고 있는 것이다. 결국 《플랜더스의 개》는 근대 자본주의 질서 속에서 진정한 예술의 존재 이유와 예술가 주체의 실존적 조건을 치열하게 성찰하게 만드는 작품이다. 그것은 장엄

한 성당의 루벤스 작품 앞에서 넬로가 느꼈을 숭고한 감동, 그러나 그의 재능과 열정으로는 결코 닿을 수 없는 먼 세계에의 동경. 그 이율배반적 감정의 간극 속에서 이 작품은 예술의 이상과 자본주의 현실 사이의 비극적 괴리를 응시하게 한다. 자본과 상품의 논리에 종속되어 창조성과 비판성을 상실해 가는 부르주아 예술계, 관념적 도취에 빠져 대중과 유리된 채 자폐적 순수성에 침윤되는 엘리트 예술가들의 군상. 《플랜더스의 개》는 이 모든 병폐와 모순을 넬로의 좌절과 몰락이라는 비극적 운명에 투사함으로써, 관념과 현실의 재통합이라는 예술계 보편의 과제를 제기하는 셈이다. 오늘날 자본주의의 물신화된 질서 속에서 이는 여전히 요원한 꿈에 가까워 보인다. 상업주의에 함몰되어 대중의 조잡한 취향에 영합하는 키치 예술, 기술 복제 시대의 이미지 범람 속에서 희석되고 평준화되어 가는 예술 고유의 아우라. 21세기 문화 산업 생태계 속에서 예술은 여전히, 아니 어쩌면 그 어느 때보다도 자본과 권력의 강고한 헤게모니에 종속되어 있는지 모른다. 그럼에도 여전히, 삶의 질곡 속에서 고군분투하며 시대와 인간에 대한 본질적 질문을 던지는 예술가들이 있다. 그들은 넬로와 같은 치열한 영혼으로, 루벤스와 같은 걸출한 재능으로, 시대정신에 천착하며 형식과 내용의 새 지평을 개척하기를 멈추지 않는다. 《플랜더스의 개》가 제기하는 화두, 즉 예술적 진실성과 사회적 현실 인식의 긴장과 모순을 창조적으로 직면하고 돌파하려는 몸부림. 그것이야말로 예술사를 관통하며 시대를 초월해 온, 그리고 앞으로도 멈추지 않을 예술가 정신의 원형이 아닐까. 그렇기에

오늘날 우리가 《플랜더스의 개》를 통해 기억하고 성찰해야 할 것도 바로 그것이다. 물신주의적 자본주의 권력에 포섭되거나 관념적 예술지상주의로 도피하지 않는 예술과 예술가의 길. 그럴 때에만 우리는 궁극적으로 이 작품이 제기하는 질문, 즉 '예술이란 무엇이며 어떤 의미와 가치를 추구해야 하는가, 예술가는 어떤 존재이며 무엇을 위해 창작 행위를 이어가야 하는가.'라는 근원적이고도 실천적인 화두에 답할 수 있을 것이다. 그것은 분명 루벤스와 같은 현실 순응도, 넬로와 같은 비극적 몰락도 아닌 제3의 길, 자본주의 체제의 권력 장치에 포섭되지 않으면서도 동시에 사회와 소통하고 시대정신을 담아내는 새로운 예술적 실천의 가능성을 모색하는 일일 터이다. 《플랜더스의 개》라는 고전이 우리에게 남기는 질문이자 우리 시대 예술계에 던지는 질문이 바로 그것이다.

세 번째 시선

12 | 그림의 경계

액자의 기능

—

액자는 구분이며 연결이다. 어디서 어디까지가 그림인지 그림 안과 밖을 구분하고 이미지와 현실의 공간을 연결한다. 시각적 경계선을 설정하여 공간을 구성하며 특정 영역의 시각적 권리를 선언한다. 액자는 그림을 둘러싸고 경계 짓는 역할을 하지만, 동시에 그림의 내용과 의미에 영향을 미치는 결정적인 요소이기도 하다. 액자의 존재는 그림이 현실 세계와 구분되는 독자적인 예술적 영역을 형성하게 하며, 이는 예술의 자율성과 독립성에 대한 근본적인 질문을 제기한다. 원시 암벽에 그려진 벽화에는 액자가 없다. 이는 그림이 주변 환경과 분리될 수 없는 일체를 이루고 있음을 의미한다. 주변 환

경과 그림이 분리되지 못하면 그림은 그것이 그려진 공간의 물리적, 문화적 맥락과 강하게 연관되며 이는 그림의 자율성을 훼손한다. 반면 캔버스에 그려진 그림은 액자를 통해 주변 환경으로부터 분리되고 독립적인 예술적 대상으로 인식된다.

액자는 그림을 물리적으로 보호할 뿐만 아니라, 그림이 지닌 예술적 가치와 의미를 강조하고 부각시키는 장치다. 그림이 일상의 현실과 구분되는 별개의 심미적 영역을 확보하는 것이다. 액자의 역할은 이러한 물리적 구획에 그치지 않는다. 액자는 그림의 해석과 수용에 있어서도 영향을 미친다. 액자의 형태와 재질, 장식성은 그림에 대한 관람자의 인식과 감상을 특정한 방향으로 이끌기도 한다. 화려한 액자는 그림에 권위와 위엄을 부여하는 반면, 단순하고 소박한 액자는 그림의 내적 의미와 예술가의 의도에 집중하게 만든다. 이처럼 액자는 단순한 장식적 요소를 넘어, 그림과 관람자 사이의 소통을 중재하는 매개체로 기능한다. 그것은 마치 번역가가 원작의 의미를 독자에게 전달하는 것과 유사한 역할을 수행한다. 하지만 번역이 원작의 의미를 왜곡하거나 변형시킬 위험을 내포하고 있듯이, 액자 역시 그림의 본질적 가치를 가릴 수 있는 양가적 속성을 지니고 있다.

결국 그림과 액자의 관계에 대한 물음은 예술의 자율성과 소통 가능성이라는 철학적 문제로 귀결된다. 그림이 액자를 통해 비로소 독립적인 예술적 대상으로 인식될 수 있다면, 그것은 동시에 주변 맥락으로부터의 단절을 의미하기도 한다. 반면 액자가 그림의 의미 전달을 매개한다면, 그것은 예술가와 관람자 사이의 소통 가능성을 열

어주는 동시에 그림의 자율성을 침해할 위험 또한 내포한다.

액자의 역사
—

액자의 기능과 역할은 미술사의 흐름 속에서 끊임없이 변화해 왔다. 초기 그림에서 액자는 주로 그림의 영역과 전시 공간을 분리하는 실용적 도구로 사용되었다. 가령 중세 유럽의 제단화들은 종교적 건축물의 일부로 제작되었기에, 그림 자체가 건물의 구조물과 밀접하게 연결되어 있었다. 이 시기의 액자는 그림을 건축적 공간으로부터 분리하는 동시에, 그림의 종교적 권위와 신성함을 강조하는 장치로 기능했다. 하지만 르네상스 시대에 이르러 액자의 역할은 보다 장식적이고 미학적인 차원으로 확장되었다. 알베르티Leon Battista Alberti로 대표되는 르네상스 예술가들은 그림을 하나의 창문으로 간주했는데, 이는 그림 속 원근법적 공간이 실제 공간과 연결되어 있음을 시사한다. 이 시기의 액자는 그림 속 공간과 전시 공간을 시각적으로 연결하는 역할을 수행하였으며, 화려한 장식과 정교한 조각을 통해 그림의 아름다움을 극대화하였다. 바로크 시대에 이르러 액자는 그 자체로 하나의 예술 작품으로 인식되기 시작했다. 베르니니Gian Lorenzo Bernini와 같은 거장들은 액자를 조각과 건축의 원리를 결합한 총체적 예술로 승화시켰다. 이 시기의 액자는 그림을 장식하는 보조적 수단에 그치지 않고, 그림과 융합되어 하나의 통합적

예술 경험을 제공하였다. 액자의 화려한 곡선과 역동적인 구성은 그림 속 인물과 사물의 움직임을 강조하였으며, 이는 관람자를 그림 속 세계로 몰입시키는 효과를 가져왔다.

19세기에 이르러 액자는 또 다른 변화를 맞이하게 된다. 인상주의 화가들은 사실적 재현보다는 빛과 색채의 효과에 주목하였기에, 그들에게 액자란 불필요한 장식으로 여겨졌다. 때로는 그림을 전시할 때 아예 액자를 사용하지 않기도 했는데, 이는 그림 자체의 즉각적이고 직접적인 표현을 강조하기 위함이었다. 이러한 경향은 20세기 모더니즘 미술에서 더욱 두드러지게 나타났다. 추상표현주의 화가들은 그림을 벽면에 직접 설치하거나, 캔버스 자체를 물리적으로 변형시키는 방식을 통해 그림의 물질성을 부각시켰다.

포스트모더니즘 시대에 이르러 액자는 다시금 주목받기 시작했다. 미술사의 수많은 양식들을 인용하고 패러디하는 포스트모더니즘 작가들에게 액자는 매력적인 도구로 여겨졌다. 그들은 과거의 액자 양식을 차용하거나 변형시킴으로써, 미술사의 권위에 도전하고 새로운 의미를 창출하고자 했다. 액자는 더 이상 그림에 종속된 장식물이 아니라, 작품의 일부로 적극적으로 활용되는 개념적 장치가 되었다. 이처럼 액자의 기능과 역할은 시대에 따라 끊임없이 변화해왔다. 초기의 실용적 도구에서 출발하여 장식적 예술품으로, 그리고 개념적 장치에 이르기까지 액자는 다양한 모습으로 그림과 관계를 맺어왔다. 이는 액자가 단순히 그림을 보호하고 장식하는 수동적 대상이 아니라, 시대정신과 예술관을 반영하는 능동적 주체임을 방증

한다. 액자의 변화 과정을 추적하는 일은 곧 미술사의 흐름을 좇고
예술 개념의 변화를 성찰하는 작업이라 할 수 있을 것이다.

액자의 미학

—

액자는 그림을 둘러싸는 물리적 테두리인 동시에, 그림의 미학적
가치를 구현하는 결정적 요소이다. 액자의 형태와 재질, 색채와 장
식성은 그림의 내용과 조화를 이루거나 대비를 이룸으로써, 작품이
지닌 고유한 예술성을 강조하고 심화시킨다. 말하자면 액자는 그림
을 미적으로 완성시키는 일종의 시각적 문법이자 수사법인 셈이다.
그러나 액자의 미학적 역할이 항상 작품에 긍정적인 영향을 미치는
것은 아니다. 때로는 액자가 그림을 변형시키거나 그 본래의 의미를
왜곡할 수도 있기 때문이다. 작품의 내용과 어울리지 않는 액자를
선택하거나, 지나치게 화려하고 장식적인 액자를 사용함으로써 오
히려 그림의 본질적 가치를 감쇄시킬 수 있다. 가령 섬세하고 은은
한 수채화에 무거운 금색 프레임을 두른다면, 그림 본연의 서정성과
여백의 미는 상당 부분 퇴색될 것이다. 반대로 지나치게 단순하거나
무미건조한 액자 역시 작품의 완성도를 저해할 수 있다.

프레임의 부재 또는 미니멀리즘적 액자는 그림을 주변 환경으로
부터 고립시키거나, 작품 해석의 열쇠를 제공하지 못함으로써 감상
의 심도를 얕게 만들 수 있기 때문이다. 모더니즘 시대 일부 화가들

이 액자를 과감히 배제했던 것은 회화의 순수성을 지키기 위한 도발적 제스처였지만, 한편으로 그러한 그림들은 전시 공간 속에서 맥락을 상실한 채 표류하는 인상을 주기도 한다. 더욱이 그림이 놓이는 환경이 화이트 큐브와 같은 중성적 공간이 아닐 경우, 액자의 역할은 한층 복잡해진다. 일상의 공간에 놓인 그림은 주변 환경의 색채와 질감, 그리고 빛의 방향 등 다양한 요소들에 의해 변주되기 마련이다. 이 경우 액자는 작품과 주변 환경 사이의 완충 지대를 형성함으로써, 그림이 본연의 맥락을 유지하는 데 기여할 수 있다. 하지만 동시에 그 자체로 환경과 그림 사이의 이질감을 만들어 낼 위험도 있는 것이다.

이처럼 액자를 둘러싼 미학적 문제는 단순히 장식성의 차원에 국한되지 않는다. 작품을 어떻게 해석하고 감상할 것인가의 문제, 나아가 예술이 우리에게 지니는 의미에 대한 근원적 질문과 맞닿아 있다. 액자의 선택은 작가와 관람자 사이의 소통 방식을 규정하고, 더 나아가 그림이 지니는 예술적 가치를 좌우하는 변수가 된다. 바로 그런 의미에서 우리는 '바람직한 액자'란 무엇일지, 작품의 창작 의도와 미적 특질을 온전히 구현하는 프레임의 조건은 무엇일지 자문하게 한다. 그렇다면 이상적인 액자란 어떤 모습일까? 무엇보다 그것은 작품의 내용 및 형식과 긴밀한 조응 관계를 이루어야 한다. 그림의 스타일과 정서, 시대적 맥락 등을 고려하여 적절한 재질과 색감, 문양 등을 선택함으로써 작품의 개성을 극대화할 수 있어야 한다. 동시에 전시 공간의 분위기와도 자연스럽게 어우러지면서, 관

람자의 시선을 그림으로 인도하는 나침반 구실을 해야 한다. 요컨대 바람직한 액자란 작품에 부속되는 장식이 아니라, 그림과 관람자, 그리고 전시 환경을 유기적으로 매개하는 적극적 주체인 셈이다. 물론 이러한 '이상적 액자'의 기준을 모든 경우에 일괄적으로 적용할 수는 없을 것이다. 그것은 개별 작품의 특성과 창작 의도에 따라, 그리고 전시 기획 의도와 관람 환경에 따라 다양하게 해석되고 변주될 수밖에 없기 때문이다.

중요한 것은 액자 선택에 있어서도 그림에 대한 깊이 있는 이해와 섬세한 미적 감수성이 전제되어야 한다는 사실이다. 액자에 대한 진지한 고민 없이는 작품의 가치를 충분히 발현시킬 수 없으며, 나아가 예술 행위 및 감상 행위가 지닌 의의마저 퇴색시키고 말 것이다. 이처럼 액자를 바라보는 관점의 전환은 곧 그림을 이해하고 향유하는 방식 전반에 대한 성찰로 이어진다. 프레임에 대한 관심은 단지 장식적 취미의 문제가 아니라 예술 해석과 평가의 근본 기준을 돌아보게 만드는 계기가 되는 것이다. 그것은 궁극적으로 우리 자신의 미적 감수성을 확장하고 예술을 바라보는 인식의 지평을 넓히는 작업으로 귀결된다. 액자와의 창조적 대화 속에서 비로소 그림과 관람자는 더욱 내밀하게 교감할 수 있으며, '참다운 예술 체험'에 한층 다가갈 수 있게 될 것이다.

상징의 액자

—

액자는 단순한 장식적 요소를 넘어, 그림과 현실 세계 사이의 복잡한 관계를 상징하는 은유적 장치이기도 하다. 액자는 그림을 둘러싸는 물리적 경계인 동시에, 일상의 현실과 예술의 이상 사이에 존재하는 심리적 거리를 시각화한다. 즉 액자는 그림이 지닌 예술적 자율성과 초월성을 보장하는 일종의 상징적 장벽인 셈이다. 르네 마그리트René Magritte의 초현실주의 회화는 이러한 액자의 상징성을 잘 보여준다. 그의 작품 〈빅토리La Victoire〉에서 우리는 창문 형태의 액자 안에 담긴 푸른 하늘을 목격한다. 그러나 이 하늘의 이미지는 창문 너머의 실제 하늘과는 무관해 보인다. 마그리트는 이러한 모순적 구성을 통해, 그림 속 현실과 실제 현실 사이의 괴리를 드러내고자 한 것이다. 액자로 둘러싸인 그림은 일상적 현실과는 분리된 자율적 세계를 구성하며, 그것은 기존의 논리와 인과율이 통용되지 않는 초현실적 공간이다. 프레임의 상징성은 영화 예술에서도 중요한 모티프로 활용된다. 영화에서 프레임이란 카메라의 렌즈를 통해 포착되는 이미지의 경계를 의미한다. 그것은 감독이 선택한 시각적 단편으로, 주변부를 생략하고 특정 대상에 초점을 맞추는 기제이다. 그런데 영화사에서 이러한 프레임의 경계를 넘나드는 시도들이 종종 등장하곤 한다. 장뤼크 고다르Jean-Luc Godard나 베르너 헤어초크Werner Herzog와 같은 거장들은 의도적으로 프레임의 경계를 허물거나, 프레임 바깥의 현실을 포착함으로써 영화적 환영을 깨뜨린다.

이는 마치 그림에서 액자를 해체하는 행위와도 유사한 맥락을 갖는다. 프레임을 해체하는 일은 곧 영화 예술의 본질에 대한 근원적 물음을 제기하는 동시에, 우리의 인식 체계를 규정하는 기성의 프레임에 저항하는 정치적 실천이기도 하다. 한편 액자의 상징성은 때로는 그림의 내용과 긴장 관계를 이루기도 한다. 프랜시스 베이컨Francis Bacon의 작품에서 우리는 종종 우아한 액자 안에 거칠고 폭력적인 이미지가 담겨 있는 것을 목격하게 된다. 상반된 성격의 결합은 일종의 불편한 긴장감을 자아내는데, 마치 문명화된 겉모습 너머에 도사리고 있는 인간 내면의 폭력성을 드러내는 듯하다. 베이컨은 이러한 장치를 통해 액자가 상징하는 기존의 가치 체계와 미의 기준에 의문을 제기한다. 그의 작품 속 액자는 더 이상 그림을 보호하고 규정하는 안전한 울타리가 아니라, 오히려 그림이 지닌 난해함과 위협을 배가시키는 역설적 장치로 기능한다.

이처럼 액자의 상징성은 예술 작품이 던지는 다양한 존재론적, 인식론적 질문과 밀접하게 연관되어 있다. 액자가 그림을 둘러싸는 물리적 행위는 곧 현실과 예술, 안과 밖, 일상과 비일상의 경계를 구획하는 상징적 실천이기도 하다. 그런 의미에서 액자는 삶 속에서 예술이 점하는 위치와 의의를 반추하게 하는 일종의 매개체라 할 수 있을 것이다. 액자를 바라보는 우리의 시선은 곧 세계를 바라보는 우리 자신의 인식의 프레임을 들여다보는 일이기도 하다. 액자와 그림, 그리고 우리 사이에 펼쳐지는 복잡한 역학 관계에 대한 천착은, 예술의 본질뿐만 아니라 인식과 실재의 문제를 사유하게 하는 출발

점이 될 수 있을 것이다.

현대 미술의 액자

—

20세기 이후 현대 미술의 전개 양상을 살펴보면, 액자를 둘러싼 관념과 태도에 있어 일대 전환이 이루어졌음을 알 수 있다. 모더니즘 이전까지 액자가 그림을 보호하고 격상시키는 보조물로 여겨졌다면, 현대 미술에 이르러 액자는 그 자체로 하나의 독립된 예술 영역으로 부상하게 된 것이다. 이는 현대 미술이 추구해 온 '순수 회화'의 이상, 즉 평면성과 자기 지시성에 대한 급진적 사유와도 밀접한 연관을 갖는다. 추상표현주의를 선도한 잭슨 폴록Jackson Pollock의 그림에는 액자가 존재하지 않는다. 그는 거대한 캔버스 천을 바닥에 펼쳐놓고 그 위를 활보하며 물감을 뿌리는 행위 자체를 예술 행위로 간주했다. 그에게 그림이란 프레임에 둘러싸인 재현의 대상이 아니라, 물감이라는 물질 자체가 만들어 내는 역동적 에너지의 흔적이었던 것이다. 이처럼 그림에서 액자를 배제하는 시도는, 회화가 지닌 물질성과 행위성을 전면에 내세우려는 현대 미술의 문제의식을 단적으로 보여준다. 프랑스의 새로운 사실주의를 대표하는 아르망Arman은 한 걸음 더 나아가, 액자 그 자체를 작품화하는 전략을 취한다. 그는 〈상황 액자Condition Frames〉라는 연작에서, 액자를 구성하는 다양한 재료들을 해체하고 변형시켜 액자의 개념 자체에 도

전한다. 유리, 나무, 금속 등으로 이루어진 액자의 부품들은 별도의 조합과 배열을 통해 전혀 새로운 조형적 질서를 만들어 낸다. 아르망에게 액자란 더 이상 그림을 위한 보조물이 아니라 그 자체로 물음의 대상이 되는 것이다. 그의 작업은 액자에 담긴 관습적 기능과 의미 체계를 해체함으로써, '프레임'으로 환원될 수 없는 예술의 가능성을 모색한다. 개념 미술가 존 발데사리John Baldessari 역시 액자를 작품의 주요 모티프로 활용한 바 있다. 그의 작품 〈퓨어 뷰티Pure Beauty〉는 캔버스에 "퓨어 뷰티"라는 문구만을 적나라하게 새겨 넣은 것인데, 정작 이 단순한 캔버스가 화려하게 장식된 액자 안에 놓여 있다. 이는 마치 액자를 둘러싼 기대와 관습에 대한 일종의 아이러니와도 같다. 화려한 액자로 인해 관람자는 자연스레 그 안에 담길 내용에 대한 기대를 품게 되지만, 막상 그림에는 아무것도 없다. 이로써 발데사리는 액자가 그림에 부여하는 가치와 권위를 풍자하는 동시에, 예술 작품의 의미란 그것을 둘러싼 맥락에 의해 규정되는 것임을 역설한다. 프레임이 내용을 규정하는 것이 아니라, 오히려 내용 없는 것을 액자가 예술로 격상시키는 아이러니한 상황인 것이다. 이처럼 현대 미술에서 액자를 둘러싼 담론과 실천은 매우 다양한 방식으로 전개되어 왔다. 그것은 때로는 액자의 부재를 통한 회화의 해방을, 때로는 액자 그 자체를 작품화하는 급진적 전략을 보여주었다. 그 모든 시도는 액자를 미술 관습에 대한 비판과 성찰의 계기로 삼고자 하는 현대 미술의 정신을 반영한다. 프레임에 얽매이지 않는 예술, 나아가 일상과 예술을 구분 짓는 경계 자체를 와

해시키려는 도전. 그것은 현대 미술이 끊임없이 던지는 존재론적 물음이자 실천적 과제라 할 수 있을 것이다.

액자의 미래

—

액자에 대한 탐구는 예술 해석에 있어 주변적으로 취급되어 온 요소들의 중요성을 환기시킨다. 액자에 대한 논의는 작품을 둘러싼 복합적 맥락과 관계망을 조명함으로써, 예술이란 결국 다양한 외적 조건의 산물임을 일깨운다. 그것은 미적 가치란 작품 그 자체에 내재하는 절대불변의 실체라기보다, 우리의 해석과 평가 행위에 의해 구성되는 역동적 과정임을 시사하는 것이다. 나아가 액자에 대한 고찰은 예술을 매개로 한 소통과 공감의 가능성을 모색하는 계기가 된다. 프레임을 통해 일상의 영역에서 예술의 세계로 진입하는 일, 그것은 기성의 사고와 감성의 틀에서 벗어나 타자와의 만남을 시도하는 행위와 다름없다. 액자는 예술적 교감을 위한 일종의 문턱이자 초대의 제스처인 셈이다. 그것은 관람자로 하여금 자신의 고정관념에서 탈피하여 새로운 미적 체험을 모험하도록 자극한다. 이러한 예술적 소통의 확장은 사회 구성원들 간의 상호 이해와 연대 의식을 고양하는 토대가 되어줄 것이다. 물론 우리는 액자가 지닌 한계와 역설에 대해서도 늘 경계해야 한다. 그것이 지나치게 권위적이거나 규범적일 때, 오히려 예술의 자유로운 해석과 수용을 제약할 수 있

기 때문이다. 중요한 것은 액자와 그림, 그리고 우리 사이의 끊임없는 대화와 성찰이다. 그 역동적 교섭 속에서 비로소 예술은 우리 삶에 살아 숨 쉬는 창조적 동반자로 거듭날 수 있을 것이다. 액자는 바로 그러한 소통의 창구이자, 일상과 예술을 잇는 매혹적인 경계인 셈이다. 결국 액자에 대한 미학적 탐구란 예술의 의미를 묻고 삶의 지평을 확장하려는 우리 모두의 열정적 기획이라 할 수 있다. 그것은 결코 손쉽게 완수될 수 없는 지적 모험이자 창조적 도전이다. 하지만 그 험난한 여정의 끝에서 우리는 보다 자유롭고 의식적인 예술 향유자로, 나아가 타자에 대한 공감적 이해에 한층 다가선 성숙한 인간으로 거듭날 수 있으리라. 액자를 둘러싼 끝없는 물음과 모색 속에서, 예술과 삶에 대한 우리의 통찰은 더욱 깊어지고 확장될 것이기 때문이다.

13 | 그림이 된 문자

조형 예술로서의 문자

—

생각과 감정을 전달하고 역사와 지식을 축적하는 기호 체계로서 문자는 곧 호모 사피엔스를 '상징적 동물'로 규정하는 결정적 증거다. 역설적이게도 이 추상적이고 관념적인 기호가 때론 감각적이고 물질적인 회화로 승화되는 경이로운 순간들이 있다. 의미 전달의 도구이자 약속으로 기능해야 할 문자가, 어느 순간 심미적 향유의 대상이 되어 우리 눈앞에 당당히 드러나는 것이다.

유럽 국가들이 현재 수준의 문맹률을 달성한 것은 그다지 오래된 일이 아니다. 문자 해독이라는 기초적 시민교육 제도 정착이 늦은 일부 남유럽 국가의 경우 20세기 중반이 지나서야 겨우 현재 수준에

다다랐고 상대적으로 빨리 공교육 시스템을 정비한 국가들도 괄목할 만한 문맹률 저하가 시작된 것은 19세기 후반이다. 이렇게 문자는 언어와 달리 오늘과 같은 보편적 지위를 확보하는 데 오랜 시간이 필요했다. 인류의 타임라인을 한껏 뒤로 당겨보면 문자 사용 능력은 더욱더 소수에게 집중된다. 문자를 잘 쓰는 능력은 지배계급의 상징이 되었기 때문에 합의된 문자의 상징 체계와 상관없이 문자는 그 자체로 권력을 상징했다. 고대 문명에서 문자는 신성한 것으로까지 여겨졌고 문자를 아름답게 쓰는 것은 신에 대한 경의를 표하는 행위였다. 다시 말해서 문자가 연결된 의미를 지칭하는 기초적 사용 가치를 넘어서 조형적 미를 가지게 된 것은 문자 구사 능력의 희소성 때문이다. 문자 자체에 대한 조형미 추구가 하나의 문화 코드로 수립된 것이 캘리그래피이며 코덱스Codex 형태로 취합된 것이 기독교 문화권은 물론 이슬람 문화권에서도 공통적으로 나타난 채식필사본Illuminated manuscript이라 할 수 있다.

문자의 예술적 발전은 문자 체계의 구조적 특징, 문화적 맥락, 필기도구의 특성, 인쇄 기술 등과 복잡하게 관련된다. 한자와 같은 표의문자Logography가 지향하는 문자의 조형미와 한글, 알파벳 등 표음문자Phonography에서 선호되는 조형미는 다르다. 회화에 대한 극단적 입장 차이로 인해 이슬람에서는 문자의 조형미가 기하학과 결합되는 방향으로 발전한다. 필기구의 차이도 각 문화권의 문자 조형미에 영향을 주었는데 동아시아의 붓의 유연성과 먹의 번짐 효과를 활용하여 선의 굵기, 속도, 리듬 등을 강조하는 서예 미학을 발전

시켰다. 한자와 한글 서예는 필획의 생동감과 역동성이 중시되었고, 여백과 여운을 강조하는 심미관으로 이어진다. 다른 한편 유럽에서는 깃펜Quill pen의 일정한 선폭과 잉크의 선명성을 바탕으로 글자의 형태와 비례를 중시하는 조형미를 추구했고 이는 알파벳 고딕체 등은 기하학적 비례와 균형을 크게 강조하였고, 세리프 등의 장식적 요소를 발전시켰다.

동아시아의 서예는 물론, 아라비아 문자를 바탕으로 한 이슬람 세계의 캘리그래피 전통에서 우리는 이 놀라운 변용의 예들을 발견하게 된다. 글자 하나하나를 정성스레 쓰고 다듬는 필사의 행위는 단순히 내용을 기록하는 것이 아니라, 서사의 주체인 예술가 자신의 인격을 수양하고 삶의 철학을 담아내는 고행의 과정이었다. 한 폭의 추상 회화를 방불케 하는 시서화의 극치는 기표와 기의의 관계를 끊임없이 해체하고 재구성하며 의미 창출의 새로운 지평을 열어젖힌 동양 예술혼의 승리였던 셈이다. 반면 구텐베르크의 활자 인쇄술로 대변되는 서양 문명에서 문자란 철저히 '정보'의 영역에 봉사해 왔다. 활자의 배열을 통해 지식을 효율적으로 복제하고 전파하는 도구로서, 기록 문자는 기능성과 합리성의 산물이었던 것이다.

투그라 : 권력의 상징에서 예술의 정수로

—

그중에서도 오스만 튀르크 제국 술탄들의 상징이었던 '투그

세 번째 시선

라Tughra'야말로 기록 수단으로서의 문자가 장엄한 회화로 승화되는 극적인 사례라 할 만하다. 술탄의 이름과 칭호, 그리고 "언제나 승리하는"이라는 문구로 이루어진 투그라는 칙령과 주화, 공식 문서에 압인됨으로써 제국의 권위를 상징하는 어보御寶이자 시각적 상징물로 기능했다. 투그라Tughra는 문자가 극단적으로 권력의 상징이 된 사례다. 투그라는 오스만 제국 술탄의 서명과 칭호를 예술적으로 표현한 독특한 캘리그래피 형식으로 술탄의 칙령, 문서, 동전 등에 사용되었으며 오스만 제국 권위와 정체성 상징으로 사용되었다. 오스만 제국에서는 아랍 문자를 토대로 페르시아 문자의 영향을 받아 독특한 서체 스타일을 발전시켰는데, 이를 디와니Diwani 또는 리크Rik'a 서체라 한다. 투그라는 아랍 문자의 형상과 오스만 고유의 서체를 기초로 하며 새 술탄이 즉위하면 니샨즈Nişancı 또는 투그라케시Tuğrakeş라고 불리는 전문 서예가들에 의해 새로운 투그라가 만들어진다. 놀라운 것은 정형화된 구성과 필법에도 불구하고 각 술탄 투그라만의 독특한 서체와 조형미가 살아 숨 쉰다는 사실이다. 마치 얼굴의 생김새가 각기 다르듯, 술탄의 이름이 바뀔 때마다 미묘하게 변주되는 곡선과 원, 그리고 점의 율동. 단순한 글자의 나열이 아닌, 서명의 주인인 군주의 카리스마와 제국의 위용을 형상화하는 하나의 초상화로 승화되는 셈이다. 거기에는 술탄을 보좌하는 전문 서기관 니샨즈Nişancı의 심미안과 필력이 큰 역할을 했으리라. 요컨대 투그라는 지배자의 권력을 강화하고 신민의 충성을 확보하는 제도적 장치인 동시에, 문자를 영롱한 심상으로 빚어내는 예술가의

상상력이 빚어낸 걸작인 셈이다. 그러나 투그라는 조선 왕들의 어보나 수결처럼 일상적인 '사인'으로 사용된 것은 아니다. 술탄은 펜체Pençe라 부르는 서명과 무후르Mühür라는 인장을 별도로 사용하였다. 이는 투그라가 손으로 쓰는 문자였음에도 불구하고 온전히 하나의 권력 상징으로 사용되었다는 의미다. 메흐메드 2세Mehmed II와 술탄 셀림 3세Selim III 등 몇몇 술탄이 직접 자신의 투그라를 손으로 썼다는 기록이 남아 있지만 원칙적으로 투그라는 술탄의 권위를 상징하는 것이었기 때문에, 술탄이 직접 그리는 것은 적절하지 않다고 여겨졌다. 모두가 동의할 수밖에 없는 명확한 투그라 기원이 밝혀진 바는 없다. 다만 오스만 제국의 역사 속에서 몇 가지 단서를 찾을 수 있다. 오스만 제국의 문화적 뿌리는 중앙아시아의 투르크와 몽골 문화에서 시작된다. 유목민들이 가축의 소유자를 명시하기 위해 사용하기 시작한 탐가Tamga가 투그라의 원형으로 여겨지기도 하는데 이는 탐라가 가축 주인을 표시하는 데서 나아가 클랜Clan을 표시하는 데도 사용되었기 때문이다. 투그라와 유사한 전통은 당연히 셀주크에서도 발견되며 페르시아, 무굴제국에서도 발견된다. 아직도 자주 사용되는 유럽 군주나 귀족의 모노그램Monogram 역시 문자 자체를 조형적 아름다움을 가진 상징으로 사용한다는 점에서 투그라와의 연결 고리를 상상할 수 있다.

기록과 회화의 경계를 넘어

—

인쇄 기술의 발전은 문자 기록물 생산비용을 급격하게 낮췄고 문자 기록 소비의 증가와 상호 상승작용을 일으켰다. 이러한 경향은 그동안 문자의 권력 기반인 희소성을 훼손시키기에 충분한 것이었다. 문자의 생산과 소비가 대중화되면서 문자의 '아우라'는 벗겨졌고 문자의 아름다움은 '아우라의 눈부심'만으로 자리를 지키기 어려워진다. 그러나 문자의 기계적 생산 방식이 문자의 미적 지위의 완전한 박탈로 이어진 것은 아니다. 기계적 문자 생산 환경에 맞는 새로운 문자 조형미가 등장한 것이다. 수작업 캘리그래피와 달리 기계가 만들어 내는 글자는 자신만의 고유한 조형미를 금속의 물성과 압착 기법의 특성에서 찾을 수밖에 없었다. 활자가 생산하는 문자는 전에 없던 균일성과 섬세함을 구현할 수 있었기에 활자의 미적 토대는 이에 기반하게 된다. 더욱더 중요한 활자의 미적 도구는 일관된 서체를 다양하게 구현할 수 있다는 점이다. 활자가 가능케 한 서체의 다양성은 캘리그래퍼 개인의 필체와는 전혀 다른 차원에서의 다양성을 의미한다. 캘리그래피는 서체와 인쇄가 분리되지 않는 데 반해 활자는 인쇄 공정과 활자 제작이 분리된다. 활자 제작이 인쇄와 분리되어 별도로 개발되고 제작된다는 것은 글자의 미적 도전에 전에 없던 공간이 만들어짐을 뜻한다. 활자와 인쇄의 분리는 타이포그래피Typography 개념으로 이어진다. 타이포그래피 개념은 활판 인쇄술의 발명과 같은 시기에 등장했다고 볼 수 있다. 문자에 조형적

아름다움을 고려한 서체를 체계적으로 분류하고 설계하려는 시도는 15세기 후반부터 본격화되었다. 15세기 후반 베네치아의 인쇄업자 니콜라 젠슨Nicolas Jenson과 알두스 마누티우스Aldus Manutius는 문자 디자인의 미학과 기능성에 주목하며 알파벳을 기반으로 가독성 높은 서체를 개발하였다. 16세기 프랑스의 활자 주조업자들인 클로드 가라몬드Claude Garamond와 로버트 그랑존Robert Granjon은 서체의 비례, 가독성, 미적 가치 등을 체계적으로 연구하여 다양한 스타일의 서체를 개발하고 분류하였다. 그러나 기계적으로 생산된 문자의 조형미가 기존의 캘리그래피에서 추구되었던 미적 기준을 완전히 탈락시킨 것은 아니다. 전통적 캘리그래피는 미세한 떨림, 붓의 압력 변화 등을 통해 유기적이고 자연스러운 형태를 만들어 내며 작가의 감정과 에너지를 실시간으로 반영하여 즉흥적이고 역동적인 표현을 가능하게 한다. 필압과 쓰기 속도에 따라 선의 두께와 질감이 다양하게 변화하며 이를 통해 작가의 고유한 필체와 스타일을 반영하여 개성과 독창성을 표현할 수 있다. 충분히 발전한 조판Typesetting 기술은 오히려 전통적 캘리그래피의 미적 요소를 구현하는 방향으로 진화하고 있다.

문자 예술의 현대적 변주

—

이처럼 문자의 회화적 변용이란, 기록 수단에 내재한 미적 잠재

력을 발굴하는 동시에 회화의 개념적 경계를 확장하는 도전이라 할 만하다. 의미의 전달이라는 본연의 기능을 넘어 조형 언어로 거듭나는 순간, 문자는 단순히 읽혀지고 해석되어야 할 기호가 아닌 감각적으로 지각되고 음미되어야 할 심미적 계기로 탄생하는 셈이다. 뜻을 전하는 도구에서 뜻 그 자체를 창조하는 예술로의 비약. 그것은 독해와 감상의 경계를 교란하며 '보는 것'과 '읽는 것' 사이의 간극을 메워가는 파격의 연대기이기도 하다. 오스만 제국의 투그라는 이 장엄한 대서사시의 정점에 서 있다. 그것은 지배자의 권위를 상징하는 어보인 동시에 권력을 미화하고 신비화하는 교묘한 프로파간다 장치였지만, 동시에 문자 예술의 정수를 보여주는 빼어난 조형미의 결정체이기도 했다. 술탄의 위엄과 카리스마가 응축된 서명을 섬세한 필치로 그려내는 일, 거기에는 제국의 영광을 시각화하는 정치적 전략 못지않게 문자를 생생한 이미지로 재창조하려는 예술적 열정 또한 깃들어 있었으리라. 그런 의미에서 투그라는 기록과 회화, 정치와 미학의 교차로에서 탄생한 독특한 예술 양식이었다 할 만하다. 달리 말해 그것은 문자를 둘러싼 동서양 문명의 지평이 극적으로 교차하는 마이너리티 문화의 산물이었던 셈이다. 이슬람 문명에서 문자 예술이 굳이 '서예Calligraphy'로 칭해지지 않았다는 사실 또한 흥미롭다. 아랍어로 서예는 '아름다운 필적'을 의미하는 'Husn-i Hat'인데, 여기서 Hat는 글자 그 자체를 지칭한다. 요컨대 아라비아 문화권에서 캘리그래피란 곧 '문자 자체'인 셈인데, 이는 기록 행위와 조형 행위를 이분법적으로 구분하는 서구의 시각과는 근본적으로

결이 다르다. 의미의 재현체로서의 기호가 아닌, 그 자체로 존재하는 시각적 실재로서 문자를 대하는 태도. 그것은 곧 외형적 아름다움과 내재적 의미를 불가분의 관계로 사유하는 동양적 미의식의 발로이기도 하다.

문자의 시각적 변용

—

그렇기에 우리는 문자의 예술적 변용을, 단순한 양식적 실험이나 장식적 유희로 치부해선 안 될 것이다. 그것은 인간 정신이 빚어낸 상징 체계의 본질을 탐문하고 소통의 한계를 넘어서려는 숭고한 도전에 불과하다. 기록에서 회화로, 말해진 것에서 보여진 것으로 옮겨가는 경이로운 발현. 문자를 예술의 역동적 재료로 승화시키는 상상력의 비상. 그것은 곧 보편적 진리에 대한 인간 나름의 풀이이자, 삶의 다양성을 기리는 미적 제스처일 터이다. 돌이켜 보건대 문자를 둘러싼 회화적 실험은 예술가들에게 언제나 무한한 영감의 원천이 되어왔다. 비잔틴 성화의 금빛 위에 새겨진 섬세한 글자들, 클림트와 칸딘스키의 추상적 구성 속에 스며든 문자의 파편들, 그리고 트웜블리와 바스키아에 이르러 전면화된 낙서와 흔적으로서의 기호들. 그것들은 모두 형상과 의미, 보이는 것과 보이지 않는 것 사이를 자유로이 오가는 예술적 상상력의 비상을 보여준다. 문자를 해체하고 확장하는 이 놀라운 여정 속에서 우리는 동서양을 가로지르는

세 번째 시선

시각 예술의 무한한 스펙트럼과 조우하게 된다. 투그라가 빚어낸 어보와 초상 사이의 미묘한 긴장처럼, 문자와 이미지의 교직은 우리에게 무한한 해석의 놀이터를 선사한다. 읽을 수 없는 문자, 의미를 상실한 글자의 형해. 그것은 역설적으로 우리 존재의 심연을 응시하는 거울이 되어 되돌아온다. 기호에 사로잡힌 언어의 폭력에서 벗어나, 해체와 창조를 넘나드는 자유로운 유희의 춤. 새로운 시대정신을 열어젖힐 낯선 서사의 출현. 문자를 통한 회화적 모험이 우리에게 남긴 무한한 가능성의 선물이다.

14 | 그림 앞에서
얼마나 머물러야 하는 거죠?

동행 규칙의 예외
—

우리는 타인과 함께 공동의 시간을 보내야 할 때 어떻게 행동하는 것이 바람직한 것인지 오랜 시간에 걸쳐 관습화된 규범을 가지고 있다. 타인과 마주 앉아 이야기할 때 전화 통화를 잠시 미루는 것, 타인과 같이 걸어갈 때 상대의 걷는 속도를 고려하는 것, ATM 대기 줄에 서 있을 때 앞 사람의 키패드 입력을 쳐다보지 않는 것, 노포 냉면집에서 옆 테이블에 식초병을 양보하는 것 등 사소하지만 다양한 규범이 있다. 이 규범들이 언제나 지켜지는 것은 아니지만 지켜지는 것이 바람직하다는 데 대부분 동의한다.

이 규범들은 제법 탄력적이다. 우리는 이 규범의 적용이 유예되거

나 변형되는 합의된 장소 목록을 가지고 있다. 조문객 접객 장소에서는 건배를 하지 않는 것, 북카페에서는 동반자와의 대화를 삼가하는 것, 장거리 비행기에서 신발을 벗는 것 등은 장소에 따라 규범이 변형되는 사례이며 규범의 변형 방식과 장소의 조합이 폭넓게 공유되고 있다.

미술관은 동행이 있을 때 지켜져야 할 일반적 규범이 유예되고 변형되는 또 다른 공간이다. 미술관 안에서는 심지어 연인 간이라 해도 동행자 간에 적용되는 규범에 큰 폭의 유예가 적용된다. 미술관에서는 어떤 동행자로부터도 허용받을 수 있는 시선의 자유가 있다. 미술관 안에서는 동행자의 표정, 말에 대한 민감성을 유지하지 않아도 좋다. 동행자의 시선을 고려할 필요도 없다. 이러한 시선의 독립이 반드시 미술관에서만 벌어지는 것이 아니라 생각할 수도 있다. 극장이나 공연장에서와 다를 것이 없다고 할 수 있겠지만 미술관과 극장 혹은 공연장에서의 동행자 간 상호작용에는 커다란 컨텍스트 차이가 있다. 영화관, 극장, 공연장 심지어 경기장이라는 공간은 그 콘텐츠 소비가 동기화된다는 점에서 미술관과 큰 차이가 있다. 미술관에 관람객을 실어 나르거나 그림을 이동시키는 벨트웨이가 있다면 모를까 스스로 발걸음을 옮겨가며 그림을 감상해야 하는 미술관에서 동행자 간 감상 대상과 감상 시간 차이는 영화나 뮤지컬에서는 절대 허용되지 않는 일이다. 차를 마시거나 회의를 할 때처럼 대화나 행동에서 나타나는 상대방의 의중이나 맥락을 좇아가야 하는, 때로는 엄청난 부담에서 공개적으로 합법적으로 자유로울 수 있는 공

간이 바로 미술관이다. 동행자가 저 그림 어디를 보고 있는지, 실제 보고 있기나 하는 건지 알 수도 없고 몰라도 상관없다. 관람을 마치고 미술관을 떠날 때까지 미술관에서 우리는 동행의 규범에서 벗어나 관계의 자유를 누릴 수 있다. 물론 동행한 관람자와 미술관 내에서 서로 떨어질 수 있는 거리에는 한계가 없지 않다. 혼자서 너무 앞서가거나 너무 뒤처지는 것은 미술관 밖에서 형성된 동행자와의 관계가 허용하는 최저선을 위협하는 일이 될 수도 있다. 다행스럽게도 대부분 사람들은 그 '최저선'에 충분한 여유를 허락한다. 미술관이라는 공간이 빚어내는, 동의는 하지 않더라도 전시물에 대한 예의 또는 나는 동의하지 못하더라도 동행자가 전시물과 가졌을지 모를 나와는 다른 관계에 대한 배려가 작동하기 때문이다.

미술관에서의 감상 속도에 대한 민감성은 미술관을 혼자 방문한다 해도 무작정 무뎌지는 것은 아니다. 작품과 작품 혹은 전시실과 전시실을 이동하면서 비슷한 동선을 가지고 있는 낯선 사람을 의식하게 되는 것은 특별한 주의를 기울이지 않아도 자연스럽게 생겨나는 일이다. 그렇게 '의식'된 낯선 사람과 한 작품 앞에서 같이 머무르게 되는 불편함을 피하기 위해서 하나의 기준점으로 등장한 그 낯선 사람을 지나칠 것인지 뒤처질 것인지 순간순간 결정해야 한다. 결국 그 낯선 사람은 일종의 타이머 역할을 하게 되어 나로 하여금 나의 감상 속도를 자각하게 만든다. 그렇다면 과연 적절한 감상 시간은 얼마나 될까? 한순간 한 사람에게만 허용되는 그림 감상의 '스윗 스팟Sweet Spot'의 점유가 얼마까지 허용될 수 있을까?

그림 앞에 얼마나 서 있을까?

—

일정한 공간 안에서 매출을 극대화하기 위해 유통업체들은 여러 가지 첨단 기술을 매장에 적용한다. 매장을 방문한 손님이 어떤 경로로 이동하는지 어떤 순서로 어떤 방향으로 시선을 이동하는지 모두 관찰하고 측정한다. 이를 통하여 상품이 진열되는 매대의 크기와 높이를 결정하며 진열된 품목과 수량을 책정한다. 손님 행동 관찰이 오프라인 매장에서만 벌어지는 것은 아니다. 온라인 쇼핑몰에서 온라인 카탈로그 체류시간, 스크롤 횟수 등을 측정하고 활용하는 것은 이미 보편화된 기술이다.

사람의 발길과 눈길은 미술관에게도 소중한 자원이다. 전시 기획의 효율성을 위해 관람객의 이동과 시선의 흐름을 측정하고 연구하기도 한다. 그림에 대한 미학적 연구를 위해 관람객의 반응을 인터뷰 같은 정성적 방법으로 확인하는 것뿐만 아니라 정밀 측정 장비를 이용하여 정량적 데이터를 확보하기도 한다. 2001년 메트로폴리탄 미술관의 방문객을 대상으로 진행된 제프리와 리사의 연구에 따르면 그림 하나를 감상하는 데 소요되는 최빈 시간은 10초였다. 표준편차는 28.63초로 몇몇 관람객이 상대적으로 오랜 시간 동안 감상하는 것으로 나타났다. 하지만 최빈 시간이 10초라는 사실은 관람객들이 미술관에서 비교적 짧은 시간 동안 많은 작품들을 '스캔'하는 경향이 있음을 시사한다. 또한 이 연구에 따르면 작품 설명 캡션을 읽는 것이 관람 시간에 영향을 미치며, 캡션을 읽은 관람객들은 평

균적으로 작품을 더 오랜 시간 동안 감상한다고 한다. 또한 성별과 나이에 따른 유의미한 차이는 발견되지 않았으나 3인 이상의 그룹에서는 작품을 더 오래 관람하는 경향이 관찰되었다. 2014년에 진행된 브리버와 나달 등의 연구에 따르면 감상 시간은 전시 공간의 환경에 따라 영향을 받는 것으로 확인되었다. 같은 그림이라 하더라도 미술관이 어떤 분위기Atmosphere를 제공하느냐에 따라 현격한 개별 작품당 감상 시간의 차이가 발생한 것이다. 이는 미술관이 제공하는 시각적 및 감각적 자극이 작품과 무관하게 관람객의 감상 경험에 영향을 준다는 것을 실증으로 보여주는 것이다.

2012년 독일 체펠린대학의 트론들 마틴 연구팀에 의해 진행된 연구는 좀 더 종합적이고 다양한 미술관 관람객의 행동을 파악할 수 있게 한다. 연구에 따르면 미술관 관람객이 동행자와 대화를 나누는 동안에는 작품과의 연결이 덜 형성되었으며 독립적으로 감상하는 방문객들은 작품에 더 집중하고, 더 깊은 감상을 하는 경향을 보여주었다. 방문객들이 동행자와 작품에 대해 대화를 나눌 때 작품에 덜 집중하고 감상 시간이 줄어드는 것으로 나타났다. 대화를 많이 나누는 그룹은 작품 앞에서 보내는 시간이 상대적으로 짧았다. 대화를 하지 않고 작품을 감상하는 방문객들은 작품에 대한 강한 생리학적 반응을 보였다. 또한 미술관의 전시 공간의 디자인이 관람객의 작품 감상 시간과 태도에 영향을 미쳤다는 점에서 다른 연구와 동일했다.

적정 감상 시간에 관하여

—

　미술관에서 보내는 시간이 가치 있는 것이 되기 위해서 개별 작품에 어떤 공력과 시간을 투여해야 하는 것일까? 나의 감성적 인식 능력과 작품은 얼마 동안 만나야 충분한 것일까? 무작정 미술관에서 시간을 보낼 수는 없는 만큼 제한된 시간 내에 더 많은 작품을 감상하기 위해서는 어떤 전략이 필요할까? 이는 개인의 취향이나 관심사에 달린 것 아니냐고 간단히 답할 성질의 질문이 아니다. 물리적 시간이 결정하는 미술관에서의 예술 경험이 분명히 존재하기 때문이다. 물론 '적정 감상 시간'이라는 개념 자체가 주관적이고 상대적일 수밖에 없다. 그럼에도 불구하고 이 문제에 주목하는 이유는 그것이 단순히 양적인 시간 배분의 문제를 넘어 예술 감상의 질적 측면과 직결되어 있기 때문이다. 예술 작품은 무한한 해석과 감상의 가능성을 내포하고 있다. '예술 작품을 존재의 진리가 드러나는 장'이라는 하이데거의 표현은 작품 안에 담긴 의미와 가치가 결코 단편적이거나 고정불변한 것이 아니라, 감상자의 주체적인 해석과 능동적인 참여를 통해 비로소 현현된다는 뜻이다. '적정 감상 시간'에 대한 미학적 물음은 여기에서 출발한다. 과연 작품이 지닌 무한한 의미의 지평을 온전히 경험하기 위해서는 어느 정도의 시간이 필요한 것일까? 예술 작품은 단순히 감각적 자극에 그치는 것이 아니라 감상자의 상상력과 정서를 자극하여 내적 경험을 창조하는 표현적 대상이다. 따라서 작품과 심층적 대화와 교감을 나누기 위해서는 충분한 시간을

가지고 자신만의 미적 체험을 능동적으로 구성해 나가는 과정이 필수적이라 할 것이다.

하지만 우리는 현실적 제약을 가지고 있다. 미술관이라는 공간 안에서 관람객 개개인이 무제한의 시간을 확보하는 것은 불가능에 가깝다. 또한 작품에 대한 이해와 공감의 깊이가 반드시 투자한 절대적 시간의 양에 비례한다고 볼 수도 없을 것이며 감상의 피로도 역시 무시할 수 없는 요소다. 따라서 핵심은 주어진 시간 안에서 얼마나 깊이 있게 작품의 본질에 다가서려 하는가의 문제일 터이다. 그렇다면 우리는 유한한 감상 시간 안에서 작품과의 의미 있는 조우를 위해 무엇을 해야 할까? 이는 단순히 관람객 개인의 예술적 수용력이나 감수성의 문제를 넘어, 미술관이라는 제도적 공간이 감상 행위에 어떤 영향을 미치는지를 살펴볼 것을 요청한다.

미술관은 일종의 '백색 입방체White cube'로서, 일상의 시공간으로부터 단절된 중립적이고 관조적인 분위기를 연출한다. 이러한 환경은 관람객으로 하여금 특정한 감상 방식, 즉 자신의 지적 배경과 심미안에 입각하여 능동적이고 분석적으로 작품에 접근하도록 유도하는 측면이 있다. 물론 이러한 '이상적' 감상 태도가 모든 관람객에게 보편적으로 적용될 수 있는 것은 아니다. 개개인의 예술적 경험치나 미적 감수성의 차이, 그리고 감상 목적의 다양성 등을 고려했을 때, 일률적인 기준을 설정하는 것 자체가 부적절해 보인다. 따라서 '적정 감상 시간'에 대한 논의는 특정한 절대량을 제시하는 것이 아니라, 감상자 스스로 자신의 감상 행위를 메타적으로 조망하고 성찰할 것

을 요청하는 방향으로 이루어져야 할 것이다.

결국 예술 작품과의 진정한 만남은 정해진 감상 시간의 장단을 떠나 감상하는 나를 관찰하는 인식의 중첩, 그 속에서 이루어지는 주체와 객체 간의 변증법적 소통에 달려 있다고 하겠다. 중요한 것은 외적인 시간의 흐름이 아니라 내적인 경험의 질과 깊이인 것이다. 미학자 듀이의 언명처럼, 참된 예술 경험이란 '생생하게 지각된 순간들의 총체적 통합'에서 비롯되는 것이다. 우리에게 필요한 것은 단순히 시계를 쳐다보는 것이 아니라, 예술이 선사하는 의미의 세계로 온몸을 던져 들어가는 용기와 진정성일 것이다.

그럼에도 불구하고 시간이라는 물리적 자원의 투여에 대한 구체적 물리량의 투여를 계획하거나 평가하는 것은 자신의 감상의 질과 역량을 확인하는 현실적 방법이다. 따라서 작품 감상에 시간을 할애하는 행위가 지니는 의미와 가치에 대해 좀 더 깊이 성찰해 볼 필요가 있다. 우선 모든 작품에 대해 최소한의 감상 시간을 보장하는 일은, 작가의 노력과 창작 과정에 대한 기본적인 존중을 표현하는 행위로 볼 수 있다. 미술 작품은 단순히 즉각적인 시각적 자극으로 환원될 수 없는, 작가의 사유와 행위가 응축된 결과물이기 때문이다. 따라서 작품 앞에서 일정 시간 머무르는 것은 그 이면에 놓인 창조적 에너지와 고뇌에 대한 경의를 표하는 일종의 '예禮'로서 간주될 수 있을 것이다. 나아가 이러한 태도는 작품에 대한 섣부른 판단과 피상적 이해를 경계하게 한다는 점에서 더욱 중요하다. 미국의 비평가 수전 손태그는 '예술 작품에 접근할 때는 감상보다 해석에 앞서야

한다'고 강조한 바 있다. 즉 작품 그 자체의 감각적 질료와 형식적 완성도에 주목하는 일 없이, 그것이 담고 있는 의미나 맥락을 추적하는 데에만 골몰해서는 안 된다는 것이다. 바로 이 지점에서 충분한 감상 시간의 필요성이 제기된다. 우리는 작품 앞에서 성급하게 해석의 그물을 던지기에 앞서, 일단 그것이 우리 감각에 어떤 자극과 변화를 일으키는지 온몸으로 느껴 보아야 한다. 이를 위해서는 자신의 감각을 작품에 온전히 열어놓는 일, 다시 말해 시간이라는 빈 공간을 허용하는 일이 필수적이다.

물론 이 '시간'이 단순히 물리적인 양으로만 환원되어서는 곤란하다. 보다 중요한 것은 그 시간 동안 이루어지는 주체의 능동적인 참여와 몰입의 질이다. 메를로 퐁티는 지각의 주체가 세계 내에 '살Flesh'로서 존재하면서 대상과 상호 교류한다고 보았다. 이를 감상 행위에 적용하자면, 우리의 존재 전체가 예술이라는 살아 있는 현상에 참여할 때에만 비로소 작품의 참된 의미가 열리게 된다는 뜻이 될 것이다. 이러한 몰입의 순간은 우리로 하여금 작품에 대한 고정관념과 습관적 인식의 한계를 넘어서게 해준다. 주체는 더 이상 작품 '바깥'의 관조자가 아니라 역동적인 지각의 사건 한가운데 있는 '참여자'로서 거듭나는 것이다. 따라서 감상의 시간이란 단순히 정보나 지식을 축적하는 과정이 아니라, 세계에 대한 우리의 관계 방식 그 자체를 변화시키고 심화하는 계기로 기능해야 한다. 이런 맥락에서 한 작품에 대한 정보 습득 이후의 '재감상' 또한 중요한 의미를 지닌다고 볼 수 있다.

작품에 대한 맥락적 이해는 분명 감상의 폭과 깊이를 더해줄 수 있다. 그러나 그것이 작품 자체에 대한 직접적 조우를 대체할 수는 없다. 오히려 배경지식을 보유한 상태에서의 재감상은, 이전과는 다른 감각의 층위와 의미의 언저리를 발견할 수 있는 계기가 되어준다. 우리는 동일한 작품 앞에 다시 선 그 자리에서, 낯설지만 동시에 친숙한 시선으로 세계를 바라보는 놀라움을 경험하게 되는 것이다. 이처럼 작품 감상에 있어 적절한 시간의 할애는 결국 보는 이의 주체성과 적극성을 요청하는 문제로 귀결된다. 그것은 단지 정해진 시간을 채우는 것이 아니라, 자신의 지각과 사유를 예술이라는 장 속에 능동적으로 투사하고 그것과 교감하는 창조적 행위인 셈이다. 그럴 때에만 시간은 우리에게 새로운 의미와 깨달음을 선사하는 예술적 경험의 원천이 될 수 있을 것이다. 또한 '적정 감상 시간'에 대한 모색이 획일적이고 기계적인 공식으로 귀결되어서는 안 된다는 점을 분명히 해두어야 한다. 앞서 언급했듯이 예술 작품과의 만남은 각 개인의 주체적 경험의 영역에 속하는 문제이기 때문이다. 따라서 우리에게 필요한 것은 어떤 보편적 기준이 아니라, 자신만의 감상 리듬과 방식을 찾아가려는 의지와 노력일 것이다. 이를 위해서는 무엇보다 자신의 미적 감수성과 예술적 취향에 대한 진지한 탐구가 선행되어야 한다. 우리 각자는 저마다 다른 심미안과 해석의 지평을 갖고 있기에, 동일한 작품 앞에서도 상이한 반응과 평가를 내놓기 마련이다.

따라서 '적정 감상 시간'에 대한 기준 또한 모든 이에게 동일하게

적용될 수 없다. 중요한 것은 자신에게 의미 있는 작품, 마음을 울리는 작품을 발견하고 그것과 깊이 있는 대화를 나누려는 주체적 자세이다. 이는 단순히 자신의 선호에 바탕을 둔 취사선택의 문제가 아니다. 보다 중요한 것은 자신의 지각과 감정을 예술이라는 타자의 영역에 적극적으로 개방하는 일, 다시 말해 미지의 세계로 나아가 그것을 내면화하려는 용기와 진정성의 문제라고 할 수 있다. 그럴 때에만 비로소 우리는 주어진 시공간의 제약을 넘어, 작품과의 창조적 조우와 교감을 통해 스스로를 성장시켜 나갈 수 있을 것이다. 물론 이 과정이 결코 쉽지만은 않을 터이다. 제도화된 미술관이라는 공간 속에서, 그리고 유한한 시간이라는 조건 아래에서 자유롭고 주체적인 감상을 모색한다는 것 자체가 일종의 역설처럼 보이기 때문이다. 그러나 역설이야말로 인간 실존이 안고 있는 본질적 조건이며, 그것을 창조적으로 돌파해 내는 것이야말로 예술을 향유하는 궁극적 의미가 아닐까.

이런 맥락에서 작품 감상은 단순히 주어진 시간을 소비하는 수동적 행위가 아니라, 자기 자신과의 치열한 대면과 성찰의 계기로 바라볼 필요가 있다. 우리는 예술을 매개로 세계를 바라보는 자신만의 눈을, 그리고 그 눈으로 자신의 내면을 직시할 용기를 가질 때에만 비로소 진정한 감상의 주체로 거듭날 수 있는 것이다. 이는 단지 개인의 미적 체험에만 국한되는 문제가 아니다. 주체적이고 능동적인 예술 향유야말로 문화의 민주화와 시민 사회의 성숙을 위한 토대이기 때문이다. 우리 각자가 다양한 배경과 가치관을 지닌 주체로서

세 번째 시선

예술과 진정성 있게 소통하고 교류할 때, 비로소 폐쇄적이고 일방적인 문화에서 벗어나 열린 감성의 공동체를 향해 나아갈 수 있을 터이다.

이처럼 '적정 감상 시간'에 대한 고민은 단순히 미술관에서의 행동 요령에 그치지 않는다. 그것은 궁극적으로 예술을 매개로 자신과 타자, 개인과 공동체를 잇는 의미 있는 관계 맺음의 가능성을 묻는 질문이기도 하다. 그리고 이 질문에 대한 답을 모색하는 일 자체가 바로 우리 삶을 보다 풍요롭고 주체적으로 가꾸어 가는 예술적 실천이 될 수 있지 않을까. 주어진 '적정 시간'을 수동적으로 받아들이는 것이 아니라, 바로 그 시간을 의미 있게 구성하고 창조해 나가는 데서 우리 예술 향유의 참된 의미와 가치를 발견할 수 있을 것이다. 결국 '적정 감상 시간'이 지향하는 궁극적 가치는 능동적이고 창조적인 예술적 경험의 실현에 있다고 할 수 있다. 그것은 단순히 정해진 시간을 제도적 규범에 맞추어 소비하는 것이 아니라, 주어진 시공간의 조건 속에서 예술과 주체적으로 만나고 교감하려는 적극적 실천을 의미한다. 바로 이 지점에서 '적정'의 기준은 외부로부터 주어지는 것이 아니라 각자가 자신의 내면으로부터 끌어내야 할 가치로서 다가온다. 물론 현실 속에서 이러한 이상을 구현하는 일이 결코 쉽지만은 않을 것이다. 우리는 여전히 제한된 자원과 시간이라는 물적 토대 위에서 예술을 향유할 수밖에 없기 때문이다. 그러나 역설적이게도 바로 그 한계 상황 자체가 우리로 하여금 매 순간의 예술적 경험을 보다 진지하고 절실하게 마주할 것을 요청하기도 한다.

'적정 감상 시간'에 대한 고민의 핵심은 결국 '한정된 시간 안에서 어떻게 예술과 진정성 있게 마주할 것인가?'라는 실존적 질문으로 귀결되는 셈이다. 이는 단지 개인의 차원에 그치는 것이 아니라, 예술 기관과 제도의 방향성을 모색하는 데 있어서도 중요한 시사점을 제공한다. 미술관을 비롯한 예술 공간이 관람객의 수나 전시 동선의 효율성에만 초점을 맞출 것이 아니라, 개개인의 주체적이고 능동적인 예술적 경험을 끌어내고 매개할 수 있는 장場으로 거듭나기 위해 노력해야 할 것이다. 그럴 때에만 '적정 감상 시간'에 대한 논의 또한 단순히 규범적이고 관리적인 차원을 넘어, 예술 공간의 근본적인 존재 의의와 가치에 대한 진지한 성찰의 계기로 이어질 수 있을 것이다. 나아가 이는 우리 사회 전반의 예술 담론과 정책의 방향성에 대해서도 중요한 문제를 제기한다. 과연 우리는 시민들이 자신의 삶 속에서 예술을 주체적이고 능동적으로 향유할 수 있는 토대를 마련하고 있는가? 그것은 단지 물리적 접근성의 향상이나 양적 지표의 확대를 넘어, 일상 속에서 예술을 통해 자신과 세계를 성찰하고 가꾸어 나갈 수 있는 문화 역량의 문제와도 긴밀하게 연결되어 있지 않은가? 결국 '적정 감상 시간'을 모색하는 일은 궁극적으로 우리에게 예술이 어떤 존재이며 어떤 의미와 가치를 지니는가에 대한 근본적인 질문을 던지고 있다. 그리고 이 질문에 대한 답을 찾아가는 과정 자체가 예술을 매개로 한 우리 개인과 공동체의 성장과 성숙을 향한 의미 있는 여정이 될 수 있을 것이다.

'적정'이라는 가치는 그러한 여정 속에서 우리 각자가 자신만의 내

적 시간을 충실하게 일구어 나감으로써 비로소 실현될 수 있을 터이다. 이제 우리에게 필요한 것은 예술 향유를 단지 정해진 시간을 소비하는 이벤트로 바라보는 관점에서 벗어나, 그것을 일상의 삶 속에서 주체적으로 실천하고 구성해 나가는 과정으로 인식하는 것이다. '적정 감상 시간'이란 바로 그러한 예술적 실천이 한 축을 이루는 토대이자, 동시에 그 실천을 통해 궁극적으로 구현되어야 할 지향으로서의 의미를 지닌다고 할 수 있다. 우리 각자가 예술 작품 앞에서, 그리고 더 나아가 일상의 순간순간 자기 자신과 진실되게 마주할 용기를 가질 때, 외부로부터 규정되고 강제되는 '적정 시간'의 굴레에서 벗어나 자유롭고 능동적인 예술적 주체로 거듭날 수 있을 것이다. 그것이야말로 '적정 감상 시간'에 대한 우리의 진지한 고민이 조명하고자 하는 예술 향유의 참된 의미이자 가치일 터이다.

15 | 오숙희 선생님과 〈아비뇽의 처녀들〉

빨간책

—

선생님은 출석부와 함께 문제의 그 '빨간책'을 한 손에 쥐고 교실로 들어오셨다. 검붉은 낯빛의 선생님은 굳은 표정으로 교탁에 선 채로 말없이 우리를 바라보셨다.

이차 성징이 무르익어 가는 중학교 2학년 소년들의 성적 에너지는 교복으로도 교실 정면에 걸린 십자가로도 막기 어려웠다. 성적 표현물이 지금과는 비교되지 않을 정도로 제한된 시절이었기에 선데이서울 핀업 걸 사진만으로도 모두 얼굴을 붉히던 시절이었다. 소피 마르소와 브룩 실즈의 '건전한' 화보로는 가슴 속 정념의 열기를 식히지 못한 몇몇 '용감한' 친구들은 나름의 언더그라운드 경로를 통

해 일본에서 제작된 성인 만화를 구해 돌려보았다. 그렇게까지 나설
만한 용기를 가지지 못한 아이들이라 해도 그 만화책의 존재쯤은 알
고 있었다. 우리는 그 금단의 책을 '섹스책' 혹은 '빨간책'이라고 불렀
다. 그중 몇몇은 '빨간책'을 보았노라 으스대는 수준을 넘어 교실에
서 장사를 하기도 했다. 어렵게 구한 '빨간책'을 회수권 몇 장, 동전
몇 개를 받고 대여하기 시작한 것이다. 그날 아침, 한 친구가 약속한
'빨간책 대출'을 받았다. 호기심을 못 참고 기술 과목 수업 중에 선생
님 눈을 피해 몰래 '빨간책'을 보다가 그만 발각되는 사고가 벌어졌
다. '빨간책'을 낚아챈 기술과 선생님은 그 친구를 교탁 앞으로 불러
내 매를 때렸다. 벌은 매로 끝나지 않았다. 수업을 마치고 교실을 떠
나며 그 '빨간책'을 담임에게 전달할 것이라고 말했다. 담임 선생님
을 통한 추가적인 처벌이 있을 것이라는 예고였다.

휴식 시간이 끝나고 교실로 등장한 담임 선생님의 모습에서 '빨간
책'이 전달된 것을 우리는 확인할 수 있었다. 당사자는 물론 다른 학
생들도 긴장하지 않을 수 없었다. 우리는 담임 선생님이 '빨간책' 당
사자를 지목해 뭔가 조치 취할 것으로 예상했다. 하지만 굳은 표정
으로 교탁 앞에 선 선생님은 우리들에게 미술 교과서를 꺼내라고 이
야기하셨다. 우리의 예상과는 다른 반응이었다. 선생님은 우리에게
미술 교과서의 몇 페이지를 펼치라고 이야기했다. 수업 시간에 나무
라지 않고 교무실로 따로 불러서 조치를 취할 것이라면 굳이 교실로
그 '빨간책'을 들고 오실 필요가 없었을 터, 그에 관한 언급 없이 미
술 교과서를 펼치라니. '빨간책' 사건의 당사자를 포함한 우리 모두

는 두려움 가운데 책가방에서 미술 교과서를 꺼냈다. 선생님은 미술 교과서의 페이지를 지정하셨다. 그 페이지에는 피카소의 그림 〈아비뇽의 처녀들〉 사진이 자리 잡고 있었다. 〈아비뇽의 처녀들〉은 파블로 피카소 개인뿐만 아니라 미술사적 전환을 상징하는 중요한 그림이다. 다섯 명의 여성이 파격적인 스타일로 묘사된 이 그림은 등장하는 여성들 모두 전면적으로 관객을 응시하고 있으며, 공격적이고 도발적인 그들의 몸은 단순한 폴리곤 면으로 구성되어 있다. 신체를 구성하는 폴리곤들은 거칠게 채색되어 있었지만 그것이 누드 그림이라는 것은 누구나 알 수 있었다. 아이들의 책 펼치는 부스럭 소리가 잦아들자 선생님은 〈아비뇽의 처녀들〉 그림이 보이도록 미술 교과서를 펼쳐 칠판 턱에 올려두었다. 그리고 그 옆에 문제의 '빨간책'을 나란히 펼쳐두었다. 모두들 어리둥절한 표정이었다. 또 한차례 푸닥거리를 예상하던 우리들은 선생님의 연속적인 예상 밖 행동에 고개를 갸웃거리지 않을 수 없었다. 잠시 무표정한 얼굴로 우리를 바라보던 선생님은 우리에게 이렇게 질문하셨다.

"여기 두 그림에 모두 여성의 나체를 그린 그림이다. 같은 것은 무엇이고 다른 것은 무엇인가?"

그러고는 한 사람 한 사람 지명하며 답을 해보라 하셨다. 지명당한 친구는 뭐라 말을 잇지 못하고 쭈뼛거렸다. 다음 학생도 그다음 학생도 마찬가지였다. 아무도 제대로 된 답을 하지 못했다. '정답'을 말하지 못하는 정도가 아니라 아예 말을 이어가지도 못했다. '빨간책'을 이미 본 아이들도 보지 않았던 아이들도 피카소를 아는 아이들

세 번째 시선

도 모르는 아이들도 모두 답을 하지 못했다. 젠더 감수성은 고사하고 제대로된 '생물학적' 성교육조차 없던 시절, 나를 포함한 우리 모두는 선생님의 질문에 답할 지식도 생각도 없었다. 여성의 나신이 표현된 모든 것들에 대해 우리가 가진 것이라고는 비틀린 호기심과 눌어붙은 수치심뿐이었다.

나머지 수업 시간 동안 선생님은 꽤 많은, 제대로 알아듣기 어려운 이야기를 해주셨다. '빨간책'의 당사자를 지목하거나 나무라는 일도 없었다. 다만, 그 수업이 끝난 뒤 우리들 중 많은 아이들은 여성의 나신 앞에서 욕망이나 수치가 아닌 조금은 다른 생각과 감정을 가지기 시작했다.

오영수의 딸, 오윤의 누나
—

그 시절, 선생님은 학교에서 외톨이었다. 다른 교사들과 잘 어울리지 못한다는 것을 그때 이미 다른 선생님을 통해 확인할 수 있었다. '여교사라고 왜 치마를 꼭 입어야 하냐'며 바지를 강요하는 교장 선생님에 대한 선생님의 푸념을 여러 차례 듣기도 했다. 오숙희 선생님의 가족사를 알게 된 것은 꽤 오랜 시간이 지난 뒤였다. 대학을 졸업한 뒤에야 선생님이 《갯마을》의 작가 오영수의 딸이며 민중 판화가 '오윤'의 누나라는 사실을 알게 되었다. 동생 오윤의 절친이자 선생님과도 교류가 많았던 시인 김지하의 〈오적〉 사건 때문에 선생

님까지 중앙정보부에 끌려가 고초를 겪었다는 사실은 그보다 더 뒤에 알게 되었다.

선생님을 마지막으로 만난 것은 고등학교 시절, 삼선교 버스정류장이었다. 버스에 오르는 선생님에게 인사를 한 것이 마지막이었다. 미루고 미루다 결국 내 나이 마흔을 넘기고 선생님을 찾아 나섰다. 하지만 찾을 수 없었다. 당연히 모교를 찾아갔고 교육청에도 수소문해 보았다. 하지만 누구도 선생님의 근황을 알지 못했고 어디에도 연락처가 남아 있지 않았다. 모교를 찾았을 때 당시 그 기술과 선생님은 교감으로 재직하고 계셨다! 이미 교직을 떠난 것만은 사실이었다. 혹시나 하는 마음으로 여러 차례 "사람을 찾습니다" 광고를 내기도 했다. 그나마 남은 선생님의 기록은 오윤에 대한 주변인들의 기억에 부스러기로 남아 있었다. 《나의 문화유산답사기》의 저자 유홍준 교수가 한겨레 신문에 기고한 오윤 추모글, 시인 김지하의 회고록 《흰 그늘의 길》, 정규웅의 책 《글 속 풍경, 글 속 사람들 : 정규웅의 문단 뒤안길》 등에서 오윤의 누나 오숙희 선생님의 파편을 겨우 찾을 수 있을 따름이다.

좀 더 진전된 선생님의 소식을 접하게 된 것은 지난 2018년이었다. 오영수 문학관이 위치한 울산의 지역신문에서 오윤 회고전 소식을 발견하고 혹시나 하는 마음으로 기사를 작성한 고태헌 기자에게 연락을 했다. 고태헌 기자는 오숙희 선생님의 여동생 연락처를 내게 알려주었다. 바로 전화를 했다. 여차저차 오숙희 선생님을 찾고 있다는 사정 이야기를 했다. 대답은 이러했다. 오래전 절에 들어갔다

고. 찾아가는 가족도 만나주지 않는다고. 마지막으로 대체 어느 사찰이냐고 물었지만 정확한 답을 듣지 못했다. 그리고 많은 시간이 흘렀고 더 이상의 소식은 없었다.

16 | '낯선' 아름다움에 관하여

익숙함과 낯섦의 변증법 : 예술적 성취의 동력
—

익숙함과 낯섦의 변증법은 인간의 미적 체험을 관통하는 핵심 기제이자 예술적 성취를 추동하는 근원적 동력이다. 우리는 일상의 반복 속에서 안정과 효율을 추구하지만, 동시에 단조로움을 깨트릴 강렬한 자극에 대한 욕구 또한 가지고 있다. 이 모순적 경향 사이에서 예술은 끊임없이 새로운 표현 형식을 모색해 왔다. 그 역동적 과정이 예술사적 혁신의 저류에 자리한다. 인간이 익숙한 것을 선호하는 경향은 생물학적 진화의 산물이다. 반복되는 패턴에 민감하게 반응하는 인지 체계는 생존에 유리했던 조상들의 형질을 반영한다. 하지만 이는 역설적으로 사고의 경직성을 초래하기도 한다. 익숙함의 틀

에 안주할수록 외부 자극에 둔감해지고 내적 성찰이 억제되는 것이다. 단적인 예로 르네상스 미술에서 바로크로의 이행을 들 수 있다. 화가들이 원근법과 인체 비례에 대한 규범을 익숙하게 따르던 시기를 지나, 카라바조 등 바로크 거장들은 그 틀을 깨는 강렬한 명암과 역동적 구도로 회화 표현의 혁명을 이뤄냈다. 사실 예술사 전반을 돌이켜 보면 익숙함을 거스르는 '낯섦의 심미학'이야말로 창조적 진화의 동인임을 알 수 있다. 모네와 르누아르로 대표되는 인상주의자들은 아카데미즘의 규범을 거부하고 빛과 색의 새로운 질서를 구현했다. 세잔과 고흐 역시 모방적 재현에서 벗어나 회화 언어 그 자체를 재발명했다. 20세기 초 피카소와 브라크가 선보인 입체파는 대상을 해체하고 재구성하는 혁신적 기법으로 미술사의 지평을 확장했다. 이들은 모두 당대의 규범으로 보자면 지나치게 '낯선' 화풍을 선보였지만, 결과적으로는 우리의 미적 감수성을 한 단계 진화시키는 계기를 마련했다.

물론 낯섦의 추구가 언제나 혁신으로 직결되는 것은 아니다. 그것이 지나치면 오히려 소통 불가능한 자폐적 표현에 그칠 위험이 있다. 1910년대 뒤샹이 변기에 사인하고 전시한 레디 메이드 작품은 예술 개념 자체를 확장하는 도발이었지만, 결과적으로는 제도권과 단절된 채 외롭게 사장되고 말았다. 낯섦이 진정한 창조로 이어지려면 동시대 담론과의 접점을 잃지 않으면서 새로운 의미를 제시할 수 있어야 한다. 추상표현주의를 대표하는 잭슨 폴록은 전례 없는 드리핑 기법으로 충격을 안겼지만, 그의 작품 세계는 2차 대전 이

후 자아의 심연을 응시하던 실존주의 정신과 맞닿아 있었기에 시대의 열렬한 지지를 받을 수 있었다. 한편 낯섦의 수용에는 관람자의 몫 또한 중요하다. 생경한 작품을 마주할 때의 당혹감을 예술적 경험의 출발점으로 삼고 기존의 관점에서 벗어나 새로운 해석을 시도하는 관객의 전향적 입장이 없으면 작가의 도전적 낯섦은 설 자리를 잃는다. 작곡가 존 케이지John Cage가 4분 33초간 아무 소리도 내지 않는 '침묵'을 연주했을 때 청중이 그 도발의 의미를 간파했기에, 그의 퍼포먼스는 음악 개념 자체를 흔드는 반향을 불러일으킬 수 있었다. 작가와 관객 사이의 협력적 소통이야말로 낯선 예술 언어를 의미화하여 문화 전반의 지평을 넓히게 된다. 결국 익숙함의 껍질을 깨고 낯선 길을 모색하는 모험이야말로 예술 생명력의 핵심이다. 그것은 개별 작가의 창조성을 고양할 뿐 아니라, 시대 전체의 미적 감수성을 진화시키는 거대한 흐름을 형성한다. 제임스 조이스는 《율리시스》를 통해 난해하고 복잡한 내적 독백 기법을 도입함으로써 근대 소설의 지평을 확장했다. 영화에서는 고다르와 트뤼포로 대표되는 누벨 바그Nouvelle Vague 감독들이 고전적 문법을 해체하는 낯선 영화 문법을 선보이며 영화사에 한 획을 그었다.

이처럼 예술 전반에 걸쳐 낯섦의 충격은 곧잘 시대를 대표하는 양식으로 자리 잡곤 했다. 그렇기에 익숙함과 낯섦의 변증법 속 모험은 예술가 개인의 숙명일 뿐 아니라, 우리 모두가 예술을 통해, 그리고 삶 자체를 통해 체현해야 할 실존적 가치이기도 하다. 우리는 안주와 탐색 사이에서 끊임없이 진동하며 세계와 조우하는 존재들이

다. 그 여정에서 예술은 낯선 감각의 체험을 통해 삶의 심층을 복원하고 재의미화하라 요청한다. 우리가 그 부름에 진실로 응답할 때, 비로소 예술 행위와 존재 양식의 창조적 혁신이 시작될 터이다. 그렇기에 지금 이 순간에도 우리 안의 낯섦을 향한 열정에 귀 기울여야 한다. 예술의 본령인 동시에 우리 실존을 관통하는 원초적 동력, 낯섦의 미학에 온몸을 맡기는 용기 말이다.

낯섦과 익숙함의 구성 요소

—

시각적 익숙함을 구성하는 요소들은 미적 경험의 토대가 되는 동시에 창조적 도약의 발판이 되기도 한다. 우리가 어떤 이미지를 익숙하다고 느끼는 데에는 구도, 피사체, 해석 가능성, 색채 등 다양한 조형적 측면이 복합적으로 작용한다. 이러한 요소들이 관습적으로 배치되고 조합될 때 시각적 안정감과 친숙함이 형성된다. 하지만 바로 그 익숙함의 문법을 교란하고 낯설게 만드는 시도 속에서 미학적 혁신이 태동하기도 한다. 구도의 리듬감은 시각 이미지의 익숙함을 좌우하는 핵심 요인이다. 황금비와 대칭, 균형 잡힌 비례는 오랜 시간 회화와 사진의 관습으로 자리 잡아왔다. 그러한 구도가 주는 안정적 질서감은 익숙함의 미학을 구현한다. 반면 틀에 박힌 구도에서 일탈하려는 실험적 시도들은 시각적 낯섦을 불러일으킨다. 로버트 프랭크의 《미국인들》 연작에서처럼 기울어진 지평선과 탈중심적 위

치의 인물 배치는 사진 언어의 문법을 전복시키며 새로운 미적 감수성을 제시했다. 피사체의 선택 또한 익숙함의 차원과 밀접하다. 주변에서 쉽게 접할 수 있는 소재는 친숙함을 자아내지만, 낯선 대상의 등장은 심미안의 지평을 확장하는 계기가 된다. 르네상스 회화에서 성서와 고전 신화의 장면은 당대인들에게 익숙한 주제였다면, 마네의 〈올랭피아〉나 밀레의 〈이삭 줍는 여인들〉은 당시로서는 파격적인 피사체의 도입이었다. 전자가 정형화된 도상의 반복으로 대중의 기대에 부응했다면, 후자는 낯선 현실의 발견으로 새로운 시각을 제시한 것이다. 피사체의 해석 가능성 역시 이미지의 익숙함을 결정짓는 요인이다. 단순하고 명료한 주제를 담은 이미지는 누구나 쉽게 이해할 수 있어 친근함을 준다. 하지만 작품의 함의를 단번에 파악하기 힘들고 다양한 해석이 경합하는 열린 이미지들은 낯섦의 영역에 놓인다. 르네 마그리트의 초현실주의 회화나 프랜시스 베이컨의 왜곡된 인물상이 관객에게 혼란과 당혹감을 주는 이유다. 그럼에도 그 해석의 열림성 속에서 고정관념에 균열을 내는 강력한 생경함의 힘이 발휘되는 것이다. 색채는 이미지의 분위기를 직관적으로 전달하며 익숙함의 정서를 조율하는 중요한 요소다. 온화하고 자연스러운 톤의 팔레트는 편안하고 친숙한 감성을 불러일으키지만, 강렬하고 도발적인 색채 대비는 낯설고 각성적인 효과를 자아낸다. 고흐가 프로방스 시기에 그린 노란 색조의 해바라기 연작은 생경한 색채의 진동을 통해 회화적 감수성의 영역 자체를 확장했다. 앤디 워홀과 리히텐슈타인으로 대표되는 팝 아트 작가들 또한 얼핏 친숙해 보

이는 대중 이미지를 자극적 컬러로 재구성함으로써, 이면의 낯선 현실을 드러내 보이고자 했다.

이렇듯 구도와 피사체, 해석 가능성과 색채 팔레트의 다양한 요소들은 이미지의 익숙함과 낯섦을 구성하는 기본 단위라 할 수 있다. 각 요소의 관습적 배치가 대중의 시각적 기대를 충족시켜 주는 한편, 그 조합의 낯설고 실험적인 변주는 우리의 감각을 깨우는 창조적 자극제가 된다. 그렇기에 시각 예술의 역사는 익숙함을 추구하는 움직임과 낯섦을 도발하는 흐름이 역동적으로 길항하며 발전해 온 변증법의 장이라 할 만하다. 그러나 주목할 점은 익숙함과 낯섦의 경계가 절대적이거나 고정불변한 것이 아니라는 사실이다. 어떤 시대에 파격으로 받아들여졌던 새로운 기법과 양식도 반복되고 정착되면서 익숙한 코드로 굳어지기 마련이다. 인상주의 화풍은 19세기 후반 아카데미즘의 눈에는 지나치게 낯설고 과격한 것이었지만, 오늘날의 대중에게는 친근한 정서로 다가온다. 그만큼 익숙함과 낯섦의 스펙트럼은 시대에 따라, 문화권에 따라 가변적일 수밖에 없는 것이다. 그렇기에 예술가에게는 자신이 처한 맥락 속에서 익숙함의 표피를 깨고 새롭고 낯선 표현을 모색하려는 도전 정신이 요청된다. 그것은 단순히 기존 형식을 해체하는 수준을 넘어, 우리의 지각 방식 자체를 재편하는 인식론적 모험을 의미한다. 동시에 대중에게는 생경한 작품의 파장 속으로 과감히 뛰어들어 기존 심미안의 지평을 확장하려는 열린 자세가 필요하다. 그 협력적 긴장 속에서 비로소 예술은 우리 감수성의 영토를 확장하는 심미적 도약을 지속할 수

있는 것이다.

결국 시각적 익숙함을 구성하는 요소들에 대한 통찰은 단순히 이미지 분석에 그치지 않는다. 그것은 곧 우리의 지각과 인식 과정 자체를 성찰하게 하는 계기이자, 익숙함의 껍질을 깨고 낯선 감각의 영역으로 나아갈 것을 촉구하는 메타적 화두인 셈이다. 예술이 던지는 낯섦의 질문 앞에서 우리 모두는 자신의 인지적 습관과 심미적 관성을 돌아보게 된다. 나아가 그 성찰을 바탕으로 기존의 틀을 뛰어넘는, 더 깊이 있는 시선과 사유의 가능성을 발견하게 되는 것이다. 시각적 경험이 예술 행위와 미적 창조의 원천인 한, 익숙함과 낯섦의 경계를 탐험하는 모험은 우리 존재를 관통하는 근원적 화두로 남는다.

일상 속 낯섦의 발견과 시각적 낯섦의 가치

—

일상 속 낯섦의 발견과 시각적 낯섦의 가치는 삶의 무대에서 예술적 감수성을 일깨우는 중요한 촉매제로 기능한다. 우리는 습관적 시선에 갇혀 주변 세계를 진부하게 바라보곤 한다. 하지만 익숙한 장면을 낯설게 관조하는 순간, 존재의 은폐된 의미와 아름다움이 드러나기 시작한다. 이 과정에서 예술적 상상력은 일상을 창조적으로 변형하고 재의미화하는 강력한 도구로 작동한다. 가령 초현실주의 화가 르네 마그리트의 작품들은 평범한 사물들을 기이한 조합 속에 배

치함으로써 현실에 대한 인식론적 전복을 시도한다. 그의 그림 속 익숙한 오브제들은 낯선 맥락에 놓임으로써 일상적 기능과 의미에서 해방된다. 하늘을 나는 남자의 모자, 파이프로 변한 남성의 얼굴 등 기발한 이미지들은 현실을 구성하는 기호의 자의성을 폭로하며, 세계를 바라보는 고정관념 자체를 교란한다. 그의 작품이 보여주듯 일상의 풍경에 난데없는 균열을 내는 것, 바로 거기에 시각적 낯섦의 혁명적 가치가 있다. 문학에서도 낯선 시선을 통해 익숙한 현실의 이면을 포착하려는 시도들이 이어져 왔다. 프랑스 누보로망 작가 알랭 로브그리예는 인간의 내면 심리를 배제한 채 오로지 외부 사물에 대한 철저한 묘사만으로 소설을 구성했다. 인물의 감정과 생각은 철저히 삭제된 채, 사물의 기하학적 형태와 질감만이 중립적이고 무표정한 어조로 서술된다. 이는 우리가 당연하게 여기는 서사 관습을, 나아가 현실 인식 방식 자체를 낯설게 만드는 파격이었다. 로브그리예의 시선은 인간중심주의에서 벗어나 사물 자체의 존재성을 극단적으로 부각시키는 한편, 그 기이한 분위기를 통해 일상의 피상 아래 도사린 불가해한 이면을 암시한다. 영화는 우리에게 가장 친숙한 일상의 풍경을 카메라의 프레임 안에 포착함으로써 낯설고 새로운 의미를 발견하게 한다. 일례로 미켈란젤로 안토니오니는 '정사'나 '밤'에서 도시 풍경을 기하학적 구도와 색면 분할의 미학으로 변형한다. 그의 화면 속 건물과 거리는 원래의 기능과 정체성을 상실한 채 추상적 이미지의 향연을 펼친다. 우리에게 익숙한 도시 공간은 비정한 기하학의 세계로 전환되며, 등장인물들은 그 삭막한 구조물에 둘

러싸인 채 실존적 소외를 경험한다. 이처럼 익숙한 현실에서 낯선 이면을 발견하는 안토니오니의 미장센은 전후 자본주의 사회의 병리를 냉철하게 반영하는 한편, 그 스펙터클 이면의 심연을 감각적으로 제시한다.

이렇듯 예술 속 시각적 낯섦의 창조는 곧 세계에 대한 기존 인식론의 한계를 폭로하는 동시에 더 깊이 있는 통찰로 우리를 유도하는 과정이기도 하다. 그런 의미에서 예술가의 역할은 익숙한 현실의 이면에 도사린 낯선 진실의 편린들을, 우리의 무디어진 감각을 깨우는 심상의 충격으로 제시하는 데 있다 할 것이다. 시각 예술이 낯섦의 형식을 통해 삶의 다층적 진실을 드러내 보일 때, 비로소 우리는 존재에 대한 통찰의 계기를 마련하게 된다. 물론 이러한 낯섦의 미학이 언제나 수월하게 수용되는 것은 아니다. 관습적 이해의 틀을 벗어난 낯선 작품은 종종 거부감이나 혼란을 야기하기도 한다. 언뜻 난해하고 기이해 보이는 작품 앞에서 우리는 자칫 두려움과 좌절을 맛보게 된다. 낯선 감각에 적응하는 과정은 마치 한 개인이 사회화되며 겪는 성장통과도 같은 것이다. 하지만 그 불편함의 깊이를 감내할 때에만 예술을 통한 지평의 확장이 비로소 가능해진다. 낯섦에 기꺼이 몸을 맡기고 그 충격의 여운을 음미하는 열린 자세야말로 예술 향유의 전제조건인 셈이다.

시각 예술이 일상의 익숙함을 깨뜨리고 낯선 감각의 지평을 열어젖힐 때, 그 혁명적 충격의 핵심에는 바로 '거리두기'의 미학이 자리한다. 카메라의 렌즈나 캔버스가 대상과 맺는 심미적 거리감, 익숙

한 풍경에 기이한 변형을 가하는 상상력의 거리감. 그 미적 거리두기를 통해 예술은 자동화된 삶의 조건 너머를 응시하는 성찰적 계기를 마련한다. 우리에게 내밀한 것을 낯설게, 낯선 것을 내밀하게 만드는 역설의 힘. 그것이야말로 일상을 변혁하는 예술적 실천의 원동력이 아닐까. 결국 시각적 낯섦의 고유한 가치란 현실에 대한 무감각에서 우리를 틔우는 데 있다 할 것이다. 익숙함의 베일에 가려진 삶의 진실을 예술적 각성의 순간으로 되살리는 것, 우리 존재를 둘러싼 세계를 보다 섬세하고 깊이 있게 직면하도록 촉구하는 것. 그것은 단순한 심미적 쾌락을 넘어 존재론적 성찰로 우리를 이끄는 예술 고유의 윤리적 기능이기도 하다. 우리가 일상의 표피 너머를 꿰뚫어 보는 낯선 감각을 기꺼이 받아들일 때, 비로소 예술은 삶의 질곡 속에서 신선한 의미와 가치를 발굴해 내는 창조적 행위로 거듭날 수 있을 터이다. 그렇기에 우리 모두는 익숙한 것을 낯설게, 낯선 것을 익숙하게 만드는 예술적 상상력의 힘을 일상 속에서 멈추지 말아야 한다. 그 아슬아슬한 경계를 넘나드는 감각의 유희 속에서 우리는 세계를 섬세하게 읽어내고 자신을 성찰하는 예술가적 존재로 다시 태어나는 것이니까.

예술 창작에서 낯섦 추구의 의미와 방법
—

예술 창작에서 낯섦 추구의 의미와 방법은 기존의 표현 형식을 해

체하고 새로운 미적 가치를 모색하는 예술가의 혁신 정신과 직결된다. 낯섦의 창조는 단순히 기이한 기법의 도입이나 파격적 내용의 선택에 그치지 않는다. 그것은 세계를 바라보는 근원적 시선부터 변화시키려는 인식론적 도전이자, 예술 행위의 의미 자체를 성찰하게 하는 미학적 모험이기도 하다. 이 과정에서 예술가는 익숙함의 질서에 저항하는 주체적 행위자로서 자신의 역할을 재정립하게 된다. 20세기 아방가르드 예술에서 두드러지게 나타나는 낯섦의 전략은 전통적인 예술 형식과 관습적 의미 체계에 대한 전면적 도전이었다. 마르셀 뒤샹은 변기에 사인을 하고 전시함으로써 예술의 개념 자체를 근본적으로 문제 삼았다. 그의 레디 메이드 작품들은 일상적 사물을 예술의 영역으로 끌어들임으로써 창조성과 심미성에 대한 기존 통념을 무너뜨렸다. 이는 단순히 낯선 소재의 도입이 아닌, 예술을 규정하는 제도적 권위와 미적 기준 자체에 대한 근본적 회의였다. 뒤샹의 도발은 예술가의 역할이 기교의 과시나 표현의 진실성을 넘어, 예술 자체를 문제 삼는 급진적 사유에 있음을 보여주었다. 또 다른 양상으로 러시아 구성주의자들은 회화의 평면성을 해체하고 물리적 공간으로 확장하는 낯선 실험을 감행했다. 타틀린은 추상적 형태의 조각을 건축과 결합한 〈기념비〉를 제작했고, 로드첸코와 포포바는 무대 디자인과 의상을 통해 일상에 개입하는 예술을 시도했다. 그들에게 예술이란 삶 속에서 구체적 기능을 수행하며 사회를 변화시키는 혁명적 실천이어야 했다. 작품은 더 이상 조형성의 자족적 세계에 머무는 게 아니라 현실의 물리적, 사회적 공간 속에서 새

세 번째 시선

로운 의미를 생성하는 역동적 계기로 재인식된 것이다. 이는 '순수 예술'의 자율성을 거부하고 예술과 삶의 경계를 해체함으로써 낯섦의 지평을 확장하려는 시도였다.

그러나 낯섦의 창조가 언제나 파격의 제스처로만 이루어지는 것은 아니다. 동시대 맥락에 밀착해 기존 언어의 한계를 섬세하게 밀어붙이는 실험 역시 유의미한 낯섦 추구의 전략이 될 수 있다. 개념 미술가 조지프 코수스는 언어와 사물의 관계에 대한 미묘한 변주를 통해 관습적 의미 체계를 교란했다. 그는 텍스트와 이미지, 실물 사이의 모순적 관계 속에서 기표와 기의의 자의성을 폭로하고 의미 생성의 불확정성을 드러냈다. 언뜻 익숙해 보이는 개념들이 서로 어긋나며 새로운 의미망을 형성하는 코수스의 작업은, 일상 언어의 자명성을 해체하며 낯섦의 감각을 자아내는 동시에 기호 체계에 대한 근본적 성찰을 촉구한다. 중요한 것은 낯섦의 창조가 예술가 개인의 표현이나 기교를 넘어 사회적, 윤리적 함의를 지닌 실천이 되어야 한다는 점이다. 낯선 감각과 사유의 형식은 우리가 당연시하는 현실의 질서와 가치에 의문을 제기하고, 세계에 대한 새로운 이해와 실천을 모색하는 계기가 되어야 한다. 그런 의미에서 진정한 낯섦의 창조란 자기목적적 새로움의 추구가 아닌, 삶의 근원적 조건을 성찰하고 현실에 윤리적으로 참여하는 방식이 되어야 할 것이다. 그것은 단순히 심미적 쾌를 선사하는 차원을 넘어, 우리의 존재 방식 자체를 변화시키는 비판적 계기로 기능해야 한다.

물론 낯섦의 창조가 예술가의 사회적 책임을 담보하는 것은 아니

다. 전위적 형식이 언제나 진보적 내용과 결합하는 것도 아니며, 그 자체가 현실 참여의 윤리를 보증하지도 않는다. 오히려 자칫 경도된 실험 정신은 현실과 유리된 탐미주의나 기교주의로 귀결되기 쉽다. 따라서 예술가에게는 형식적 낯섦의 추구를 넘어, 작품을 통해 제기되는 존재론적, 인식론적 질문의 의미를 진지하게 검토할 수 있는 성찰적 거리가 요청된다. 그럴 때에만 비로소 낯선 예술 언어는 단순한 기이함을 넘어 세계에 대한 근원적 물음으로 승화될 수 있을 터이다. 나아가 낯섦의 창조는 예술가 개인의 책임을 넘어 예술계 전반의 공동 실천이 되어야 한다. 새로운 사유와 표현의 가능성은 개별 작품을 통해 일회적으로 실현되는 게 아니라, 비평과 담론, 제도적 수용의 장 속에서 집단적으로 모색되고 심화되는 과정을 통해 예술사적 의의를 획득하게 된다. 낯선 작품을 둘러싼 논쟁과 해석의 갈등 속에서 기존 예술관의 한계가 성찰되고, 새로운 미학적 기준이 형성되는 것이다. 그런 의미에서 낯섦의 창조는 예술가 개인의 영웅적 행위라기보다는 예술 공동체 전체가 참여하는 복합적이고 역동적인 과정이라 할 수 있다.

결국 예술 창작에서 낯섦의 추구란 우리가 익숙하게 받아들이는 현실에 대한 근원적 회의에서 출발하여, 세계에 대한 새로운 인식과 가치관의 지평을 열어가는 긴 여정과 다름없다. 그것은 단순히 심미적 쾌나 기발한 아이디어의 차원을 넘어, 존재와 인식의 근본 조건을 탐문하는 성찰적 모험이 되어야 한다. 그 모험을 감행할 때 예술은 비로소 삶의 다채로운 실재를 포착하고 안주하는 현실에 생산적

변화를 촉구하는 비판적 계기로 작동할 수 있다. 익숙한 것을 낯설게, 낯선 것을 익숙하게 만드는 예술적 상상력의 수행. 우리 모두가 일상을 예술의 장으로 전환시키는 창조적 실험의 주체로 나설 때, 낯섦의 미학은 심미적 유희를 넘어 삶의 혁신으로 완성되는 것이다.

낯섦의 수용과 향유 : 창조적 삶을 위한 태도

—

낯섦의 수용과 향유는 예술을 통해 자아와 세계를 성찰하고 삶의 지평을 확장하는 창조적 태도를 의미한다. 우리는 익숙함의 안락함에 머무는 대신 기꺼이 낯섦의 영역으로 모험을 감행함으로써 존재의 깊이와 가능성을 발견하게 된다. 이는 단순히 새롭고 자극적인 감각을 추구하는 차원을 넘어, 현실에 대한 근원적 물음을 제기하고 세계와 능동적으로 관계 맺는 비판적 실천을 의미한다. 낯섦의 수용은 예술 향유자로서의 수동성에서 벗어나 창조적 주체로 거듭나는 혁신적 과정인 셈이다.

낯선 작품 앞에서 관객은 종종 두려움과 혼란에 사로잡힌다. 이는 기존의 지각 체계와 해석의 코드로는 파악하기 힘든 낯선 형식이 주는 인지적 불안정성 때문이다. 그러나 그 불편함의 껍질을 깨고 작품의 이면에 천착할 때 우리는 세계에 대한 새로운 통찰과 조우하게 된다. 낯선 예술 언어가 제기하는 근원적 질문들은 익숙한 현실에 의문을 던지고, 존재의 의미와 가치에 대한 성찰을 촉구한다. 수

용자에게 요청되는 것은 바로 그 낯섦의 불편함을 적극적으로 마주하고 견디는 용기이자, 예술 체험을 통해 자신과 세계를 근본적으로 재인식하려는 열린 자세다. 이는 단순히 작품의 내용을 수동적으로 받아들이는 것이 아니라 능동적인 해석과 성찰의 과정에 참여함을 의미한다.

움베르토 에코가 '열린 작품'의 개념을 통해 지적했듯, 예술 작품의 의미는 작가의 의도에 선험적으로 내재하는 것이 아니라 수용자와의 소통 과정 속에서 역동적으로 생성된다. 작품의 낯선 형식은 기존 관습을 탈피한 다양한 해석의 여지를 열어주며, 관객은 그 열린 지점들을 자신만의 상상력과 사유로 채워 넣음으로써 작품의 의미 구성에 참여하게 되는 것이다. 이는 예술 작품을 고정된 대상이 아닌 수용자와 함께 성장하는 역동적 과정으로 인식하게 한다. 나아가 낯섦의 수용은 자아의 내면을 탐구하고 타자성을 발견하는 윤리적 계기로 작동하기도 한다. 낯선 감각과 질문은 기존의 자기인식을 교란하고 내적 성찰을 촉발한다. 우리는 예술이 제공하는 낯선 타자의 시선을 통해 자신을 되돌아보며, 그동안 간과했던 내면의 이질적 지대들과 만나게 된다. 또한 작품 속 낯선 존재들에 대한 공감의 확장은 궁극적으로 타인의 고통과 기쁨에 연대할 수 있는 상호주관성의 지평을 열어준다. 이는 주체의 자기동일성에 균열을 내고 고정된 자아의 경계를 넘어설 것을 촉구하는 타자 윤리학의 출발점이 된다. 그런 의미에서 낯섦의 예술을 향유한다는 것은 자신과 세계를 새롭게 발견하고 구성해 가는 창조적 행위와 다름없다.

우리가 낯선 작품의 물음에 진지하게 응답하고 그 충격을 내면화할 때, 지금까지와는 다른 감각과 사유의 지평이 열리게 된다. 그것은 고정된 의미의 질서가 해체되고 새로운 실재의 가능성이 탄생하는 생성의 순간이다. 그런 의미에서 예술 향유는 익숙한 자아의 동일성을 넘어서는 끊임없는 자기 변형의 과정이며, 주어진 현실에 안주하지 않고 낯선 세계를 향해 열려 있는 능동적 실천인 셈이다. 물론 낯섦의 수용이 언제나 조화롭고 생산적인 결과로 이어지는 것은 아니다. 낯선 예술 체험은 종종 인지적 불일치와 심리적 불안을 야기하며, 기존의 신념 체계를 위협하기도 한다. 그 소용돌이 속에서 주체는 익숙했던 자기동일성이 해체되는 고통스러운 과정을 겪게 된다. 그러나 그 위기의 순간을 창조적 계기로 전환하는 것이야말로 진정한 예술 향유의 덕목일 것이다. 낯섦의 고통을 기꺼이 감내하고 그 속에서 자신을 재구성해 가는 용기, 그리하여 세계를 새롭게 발명해 가는 상상력의 모험. 그것은 바로 예술을 통해 우리 존재를 끊임없이 변형시키고 확장해 가는 창조적 주체로서의 삶인 것이다.

결국 낯섦의 수용과 향유는 예술을 매개로 한 실존의 혁신이자 우리 모두에게 주어진 창조적 책무로 이해되어야 한다. 우리는 익숙한 것의 반복 속에서 무감각해진 감각을 일깨우고, 세계를 구성하는 다양한 이질성과 생경함의 풍요로움에 스스로를 열어젖혀야 한다. 그것은 주어진 현실에 안주하지 않고 새로운 의미의 지평을 향해 질문하고 상상하는 비판적이고 창조적인 실천을 의미한다. 예술이 던지는 낯선 질문 앞에서 우리 모두가 자신만의 언어로 진실되게 응답할

때, 비로소 삶 그 자체가 심미적 창조 행위로 고양되는 것이다. 그렇기에 우리에게 필요한 것은 익숙함에 갇히지 않고 기꺼이 낯섦의 영역으로 모험을 감행하는 열린 태도다. 예술은 바로 그 모험을 위한 출발점이자 원동력이 되어줄 수 있다. 낯선 감각과 질문, 시선과 목소리에 용기 있게 응답함으로써 우리는 존재의 더 깊은 의미와 가치를 발견할 수 있다. 그 과정은 결코 평탄하지 않겠지만, 익숙함을 깨뜨리는 낯섦의 아름다운 진동 속에서 예술과 삶은 창조적으로 상생하게 될 것이다. 우리가 낯섦의 심연을 기꺼이 응시하고 그 모험에 뛰어들 때, 삶의 모든 순간이 심미적 각성과 혁신의 계기로 빛나게 되리라. 지금 이 순간 우리 안의 낯섦에 귀 기울이는 일. 그것이 바로 예술을 생활의 창조적 실천으로 전화시키는 우리 모두의 과제일 터이다.

세 번째 시선

17 | 음악을 보여주는 그림들

 창작 환경과 창작 결과물은 흥미로운 관계를 가지고 있다. 창작을 둘러싼 조건의 제약은 창작의 자유를 억압하는 요인으로 보이지만 오히려 창의력을 자극하고 예술적 혁신을 추동하는 기제가 되기도 한다. 무한한 선택지의 환경이 초래할 수 있는 에너지 분산을 조건의 제약이 차단함으로써, 예술가의 심리적 자원과 인지적 역량은 주어진 영역에 더욱 집중될 수 있게 된다. 이 집중된 에너지는 관습과 규범의 경계를 허무는 창조적 사고로 발현된다. 제한된 조건 내에서 문제 해결책을 모색해야 하는 압박감은 발산적 사고를 촉진하며, 이는 궁극적으로 예술적 표현의 새로운 가능성을 열어젖히는 계기가 된다. 제약이라는 구조적 틀이 부과하는 인지적 조작이 바로 창의성 발현의 메커니즘인 셈이다.

역사적 사례들은 이러한 이론적 관점을 뒷받침한다. 이슬람 예술에서 형상 표현의 금기는 원시적인 작도 도구만으로 기하학적 추상미를 극한으로 창출해 낸 원동력이 되었고, 야요이 쿠사마의 작품 세계에서 단일 모티프의 반복은 일종의 자기 참조적 패턴 언어를 통해 현대 미술사에 혁신을 가져왔다. 앤디 골즈워디의 자연 예술은 비자연적 요소들을 배제함으로써 오히려 자연과 인간의 관계성에 대한 본질적 담론을 이끌어 냈다. ASCII 아트 작가들의 도전은 128개의 알파뉴메릭 코드라는 최소한의 시각 요소로 표현의 극대화를 이루어 내는 정보 압축의 미학을 구현했다고 볼 수 있다.

이처럼 예술 창작에서의 제약은 상반된 두 속성, 즉 억압과 자극의 이중성을 지닌다. 외견상의 제약성은 내재한 창조성의 기폭제로서 작용하는 것이다. 이는 예술가들이 주어진 규칙과 한계를 창의적으로 전유하고 확장하는 인지 과정의 결과물이라 할 수 있다. 제약은 그들에게 무한한 자유의 혼돈 속에서는 감지하기 어려운 문제의식과 방향성을 부여하며, 이는 곧 창조적 문제 해결로 이어지는 촉매 역할을 한다. 결국 예술과 제약의 관계는 양자택일의 문제가 아니라 변증법적 긴장과 상호작용의 과정으로 이해될 필요가 있다. 제약은 창조성을 억누르는 심리적 장벽인 동시에, 그것을 극복하고자 하는 예술가 정신을 자극하는 역동적 계기로서 기능하는 것이다. 이 역설의 역학 관계를 간파할 때 비로소 우리는 한계를 뛰어넘는 위대한 예술적 도약의 순간을 맞이하게 될 것이다. 궁극적으로 제약의 틀을 창조의 날개로 승화시키는 것, 그것이 예술가에게 주어진 숙명

인 동시에 특권이라 할 수 있겠다.

　가로세로 12인치의 작은 공간을 새로운 미술 장르로 개척한 앨범 아트에서 이 사실을 다시 확인해 보자.

포장지에서 캔버스로

—

　레코딩 기술이 등장하기 전 음악 감상이란 연주와 동일한 시간 동일한 공간 안에서만 가능한 행위였다. 레코딩 산업은 음악의 연주 시점과 감상 시점을 분리해 내는 인류사적 기술 혁신에서 시작되었다. 1900년대 접어들며 SP Standard Play는 음악의 효과적 유통을 위한 음악 저장 및 재생 매체의 대표적 표준으로 등장하였다. 이후 음악의 길이와 음질이 개선된 LP Long Play가 플레이어 턴테이블의 대규모 공급과 더불어 20세기 중반에 등장하면서 본격적인 음악 대중화가 시작된다. LP의 보급은 단순히 SP로부터의 이동이 아닌 본격적인 음악 산업의 성장이라 할 수 있다. 앨범이라는 음악 제작 및 유통 단위 개념이 LP로부터 생겨났으며 LP라는 매체의 특성에서 생겨난 문화 코드는 현재까지 이어져 통용되고 있다.

　LP의 주성분은 폴리염화비닐 PVC로 내구성이 뛰어나며 소리 저장과 재생에 적합한 성질을 가지고 있다. PVC는 적당한 탄성을 가지고 있어 충격에 강하지만, 강한 압력이나 비틀림에는 취약하다. 고온에 민감하여 적정 온도에서 보관하지 않으면 휘어지거나 변형

되기도 한다. 또한 LP는 표면에 매우 얇은 홈이 파여 있어 이곳에 먼지나 이물질이 들어가거나 바늘이 긁히면 재생 시 잡음이 발생하며 심할 경우 트랙이 점프할 수도 있다. 이 때문에 LP는 보관과 유통 과정에서 적당한 온도, 습도가 유지되어야 하며 정전기, 먼지 및 긁힘을 방지하기 위한 케이스가 반드시 필요하다. 따라서 레코딩 회사들은 안전한 포장재를 채택하여 LP를 유통했다. 초기 포장재는 단순히 보호용이었기에 포장재에는 디스크 식별을 위한 단순한 내용만 기록되었다.

디스크 손상 방지를 위한 기능으로서의 LP 디스크 재킷은 컬럼비아 레코드사의 아트 디렉터인 알렉스 스타인바이스Alex Steinweiss에 의해 새로운 차원으로 도약하게 된다. 스타인바이스는 Rodgers & Hart의 《Smash Song Hits》 음반의 판매를 촉진하기 위해 시각적으로 매력적인 커버를 제작한다. 당시 다른 LP 재킷이 밋밋한 갈색 종이였던 데 반해 이 앨범 아트는 밝고 화려한 색상으로 주목을 끌었다. 비록 손으로 그린 것이기는 했지만 타이포그래피와 그래픽 요소가 모두 포함되어 있었다. 스타인바이스는 LP 재킷을 단순히 장식하는 것이 아니라 앨범에 수록된 음악의 분위기와 스타일을 시각적으로 표현하여 앨범 커버가 단순히 보호 장치가 아니라 음악의 일부분으로서 청중에게 다가가게 하려 했다. 앨범 커버가 하나의 예술 공간으로 변화하게 되는 역사적 계기가 되었다.

세 번째 시선

새로운 미술 장르

—

이렇게 앨범 아트는 음악가들이 자신의 음악적 성취를 시각적으로 표현하는 수단으로 사용되기 시작한다. 이후 모든 음악가들은 앨범 아트라는 시각 매체를 통해 청중들에게 자신의 음악을 어떻게 경험하게 할 것인지를 생각하게 만들었다. 단순히 음악가 자신의 사진을 앨범 아트로 사용하는 경우도 적지 않았지만 콜라주, 컴퓨터 그래픽 등 다양한 기법을 사용하여 앨범 아트워크 자체가 음악가의 아이콘으로 등장하는 사례도 생겨났다. 가로세로 각각 12인치 크기는 보통의 회화적 표현 공간으로는 크다 할 수 없으나 표현의 제약점으로 작용하지는 않았다. 외형 앨범이 플래티넘 나아가 다이아몬드 앨범이 될 경우RIAA 기준 이는 수백, 수천만의 사람들이 음악가의 '미술' 작품을 소장하게 되는 어느 미술가도 도달하지 못한 경지에 이르게 됨을 뜻한다. 앨범 아트를 학문적으로 다룬 니콜라스 드 빌은 그의 책《Album : Classic Sleeve Design》에서 앨범 아트를 순수 미술의 관점에서 분석하고 평가한다. 그는 앨범 아트가 음악과 시각 예술을 아우르는 종합적인 문화 현상이자, 20세기 후반 대중문화의 미학을 집약적으로 보여주는 매체로 격상시킨다. 따라서 앨범 아트를 제작한 디자이너와 아티스트들을 예술가로 조명하고 현대 미술사의 중요한 한 페이지로 자리매김하였다. 음반 포장지라는 기본 출발점 때문에 앨범 아트를 미술의 한 장르로 인정하고 가치를 부여하는 것에 반감을 가진 사람도 적지 않다. 《롤링 스톤》, 《빌보드》, 《그래미》,

《피치포크》,《NME》등 음악 전문잡지에서 선정하는 가치 있는 앨범 아트에 대한 평가가 완고한 미술계에서 외면받는 것은 바로 그런 이유 때문이다. 그러나 미술계에서도 앨범 아트를 적극적으로 수용하려는 자세 변화가 나타나고 있다. 뉴욕 MoMA, 벨기에의 보자르 미술관, 런던 빅토리아 알버트 미술관 등은 앨범 아트에 대한 소장과 전시를 늘려가고 있다.

앨범 아트도 검열하던 시절이 있었다
—

대중가수 음반의 한 트랙을 정부가 강제로 점거하던 시절이 있었다. 검열이 일상이던 시절 '건전가요' 이야기다. 군사정권이 음악가의 생각과 의도는 아랑곳하지 않고 창작의 공간을 정치적 프로파간다 수단으로 사용한 셈이다. 이는 화가가 그린 그림 한 귀퉁이에 반공 표어를 쓰는 행위와 다를 것 없는 행동이다.

앨범 아트도 검열의 예외가 되지는 못했다. 국내에서 제작되는 앨범은 검열 당국의 '입맛'을 고려하여 사전에 회피할 수 있었지만 라이선스 계약으로 출시되는 음반의 경우는 이야기가 좀 달랐다. 가사가 문제가 된 곡은 아예 삭제하고 출반하면 그만이었지만 앨범 아트는 간단한 문제가 아니었다. 앨범 아트를 아예 삭제해 버릴 수는 없었기에 검열 기준에 저촉되는 앨범 아트의 해당 부분을 아예 뭉개버린 것이다. 천사들이 흡연하는 모습을 담은 블랙 사바스의 앨범은

담배 부분을 블러링 처리했다. 반 할렌의 《1984》 앨범에 등장하는 아기 천사의 손은 마찬가지로 담배를 들고 있다는 이유로 뭉개져 버린 채 유통되었다.

흥미롭게도 또 다른 역설적 상황이 연출되고 있다. 권위주의 정권의 억압적 검열 제도가 의도치 않게 창출해 낸 기형적 문화유산이, 시대의 풍파를 견뎌내고 한 세대가 지나 독특한 정체성을 지닌 대중문화 아이콘으로 재탄생하는 아이러니한 현상이 나타나고 있는 것이다. 최근 LP 음반 시장의 르네상스 속에서 한국의 라이선스 음반들은 전 세계 수집가들 사이에서 한정판의 가치를 인정받으며 글로벌 니치 마켓을 형성하고 있는 것이다. 당시 음반 제작사들은 서구 팝 음악을 수입하는 과정에서 정부의 모질고 불합리한 규제의 벽에 부딪혀야 했다. 그 결과 블랙 사바스와 반 할렌의 사례처럼 국내 시장에서만 독특하게 커스터마이징된 앨범 재킷들이 탄생했는데, 이는 해외 마니아들에게 또 다른 발굴의 즐거움을 선사하고 있다. 원본에는 없는 한국적 변용이 더해진 앨범 커버는 '디퍼런트 커버'라는 이름으로 수집가들의 탐욕을 자극하고 있으며, 압도적인 프리미엄이 붙은 가격에 거래되고 있다. 아이러니하게도, 당대에는 음악적 표현의 자유를 옥죄던 국가 권력의 통제가 오히려 희소성과 독창성을 겸비한 문화 상품을 탄생시키는 기폭제가 되고 만 것이다. 과거 억압의 산물이 현재의 문화 자본으로 탈바꿈하는 이 기이한 역설은, 예술이 제도적 틀을 넘어 자신만의 생명력을 지니고 있음을 웅변하는 것은 아닐까. 규제와 통제라는 거친 둑에 막혀 역류하던 창조의

물줄기가, 세월의 쇄신을 거치며 더욱 조곡하고 개성적인 표정으로 재유통되는 모습은 문화의 위대한 생명력을 보여주는 상징적 사례라 할 만하다.

아이팟의 커버 플로 Cover Flow

—

애플의 아이팟iPod은 음악의 디지털 유통을 근본적으로 변화시킨 애플 르네상스의 신호탄이었다. 아이팟 이후로 음반의 디지털 유통, 곡 단위 판매, DRM 등 새로운 질서가 수립되었다. 2022년 이후로 아이팟 생산은 중단되어 이제는 사라진 제품이 되었지만 아이팟의 유산은 아직 여러 곳에 남아 있다. 물론 아이팟은 현재 음악 서비스의 주류로 등장한 스트리밍 서비스를 제공한 적도 없으며 애플도 음악 서비스의 중심을 스트리밍으로 이전했다. 기능적 측면에서도 아이팟은 완전히 사라졌지만 커버 플로라는 아이팟의 인터페이스 유산만은 여전히 계승되고 있다.

커버 플로는 전통적 LP 음반의 경험을 디지털 음악으로 옮겨놓은 것이다. 선반에 나란히 세워둔 LP 하나를 꺼내 두 손으로 펼쳐 들고 재킷에서 디스크를 꺼낸 뒤 라벨의 수록곡을 확인하며 턴테이블에 올려놓고 해당 트랙으로 톤암을 이동시키는 일련의 LP 사용 경험을 디지털 환경으로 근사한 것이 커버 플로다. 이 커버 플로는 아이폰 첫 제품부터 등장한다. 2007년 첫 아이폰 제품 발표장에서 스티

브 잡스는 아이폰으로 이식된 아이팟의 커버 플로를 자랑스럽게 시연하며 흥분한 목소리로 이렇게 말한다.

"I'm in Cover Flow!"

최근 아날로그의 향수 혹은 디지털에 대한 정서적 반동으로 LP와 카세트테이프의 생산량이 다시 증가하고 있다. 그러나 전체 음악 유통량에 비하면 매우 적은 양에 지나지 않다. 스트리밍으로 대표되는 음악 유통 환경에서 LP를 전제로 한 앨범 아트는 예전의 지위를 잃어가고 있다. CD만 하더라도 음악 구매가 물리적 매체 구매와 일치되었기 때문에 크기는 변했을지언정 앨범 아트의 물리적 생산 유통은 유지되었다. 하지만 스트리밍 시대의 음악 생산은 '앨범'이라는 단위에서 탈피한 지 오래며 디스크 패키지 자체도 이미 음반사의 화려한 머천다이징의 작은 단위로 축소되었다. 음악의 소유가 음악 저장 매체의 물리적 소유로 증명되던 시기는 완전히 사라졌다. 스트리밍 최강자 스포티파이마저 앨범 아트를 버리고 '캔버스Canvas'라는 숏폼 비디오로 대체하고 있다. 스트리밍과 싱글로 전환된 음악 시장에서 앨범 아트라는 음악가들의 공감각적 예술 창작은 이제 그 생을 마감한 듯하다.

이미 고완품이 되어버린 것에 대한 집착으로 새로운 것을 폄훼할 생각은 없다. 다만, 음악 한 아름과 더불어 그림 한 점을 얻을 수 있었던, 음악을 손으로 만지고 눈으로 볼 수 있었던 시절이 아쉬운 것은 어쩔 도리가 없다.

18 │ 작품의 연좌

예술의 도덕과 작품의 도덕

—

　예술가의 도덕성과 작품의 관계는 예술 철학과 미학의 근본적 화두 중 하나이다. 창작자의 삶과 인격이 그의 예술적 성취와 어떤 연관을 맺는지, 또 맺어야 하는지를 둘러싸고 오랜 논쟁이 지속되어 왔다. 천재와 광기, 예술과 윤리라는 두 축 사이에서 우리는 종종 불편한 질문과 마주하게 된다. 법과 윤리의 경계를 넘나드는 예술가의 행위를 어떻게 이해하고, 그의 작품을 어떤 잣대로 평가할 것인가. 작가의 도덕적 흠결이 그의 예술적 성취를 퇴색시킬 수 있는가, 아니면 예술의 숭고한 경지는 세속의 먼지로부터 초연할 수 있는가. 이 문제에 대한 답변은 결코 단순하지 않다. 예술가의 삶과 작품 사

이의 관계에 대한 다양한 이론적 입장이 존재하며, 개별 사례들마다 복잡한 맥락과 해석의 여지가 있기 때문이다. 따라서 이 글은 예술가의 도덕성과 작품의 관계 문제를 단선적으로 규정하기보다, 그것이 제기하는 다층적 쟁점을 철학적으로 사유하고 분석적으로 탐구하는 데 초점을 맞출 것이다. 구체적으로는 예술사에서 작가의 부도덕함이 드러난 대표적 사례들을 검토하고, 작품과 도덕성의 관계에 관한 주요 이론적 입장을 소개한 뒤, '작품 자체'의 예술성과 작가의 도덕성을 분리해야 할 당위성을 주장하는 논거를 제시할 것이다. 아울러 이에 대한 반론을 상정하고 재반박함으로써 작품 분리 명제의 타당성을 입증하고자 한다. 나아가 이러한 논의를 통해 예술의 자율성 문제와 작가의 윤리 의식 사이의 긴장 관계 속에서 우리 시대 예술이 지향해야 할 방향성을 모색해 보고자 한다.

예술가의 이면과 전면

—

예술사에는 뛰어난 작품성에도 불구하고 작가의 부도덕한 행실로 인해 논란에 휩싸인 사례가 적지 않다. 영화감독 우디 앨런은 여러 차례 성추문에 휘말렸는데, 특히 입양한 양녀 순이와의 성관계는 큰 물의를 빚었다. 앨런은 오랜 기간 순이의 양모였던 여자친구 미아 패로와 사실혼 관계에 있었지만, 순이가 성년이 되자 그녀와 연인 관계로 발전했고 결국 결혼에 이르렀다. 자신이 길러온 양녀와

의 성관계와 결혼이라는 반윤리적 행위에도 불구하고 앨런의 영화는 여전히 예술성을 인정받고 있다. 조각가 에릭 길은 자신의 딸들을 성적으로 학대한 사실이 밝혀져 물의를 빚었다. 길은 두 딸을 대상으로 수년에 걸쳐 근친상간을 저질렀고, 이는 길이 남긴 일기장을 통해 사후에 드러났다. 그의 잔혹한 아동 학대 범죄에도 불구하고 길의 조각 작품은 영국 전역의 주요 건물 벽면을 장식하고 있으며 높은 예술적 평가를 받는다. 사상가 칼 마르크스는 자신의 가정부였던 헬렌 데무트의 임신과 출산에 책임이 있음에도, 그녀의 산후 임금을 제대로 지급하지 않았던 것으로 전해진다. 노동자 권익 보호를 역설한 마르크스 자신이 가사 노동자의 권리는 외면했다는 점에서 그의 도덕성에 의문이 제기되었다. 초현실주의 화가 파블로 피카소는 여성 혐오적 태도와 폭력성으로 악명이 높았다. 그는 여러 여성들과 혼외 관계를 맺었고 이들 중 몇몇은 그의 학대로 인해 정신 질환을 앓거나 자살까지 이르렀다. 또한 피카소는 철저한 가부장적 태도로 아내와 애인들을 대상화하고 멸시했다. 그의 여성 혐오와 폭력성은 전기에서도 상세히 다뤄지고 있지만, 피카소는 20세기 최고의 거장으로 평가받는다. 영화감독 로만 폴란스키는 13세 소녀를 성추행하고 강간한 혐의로 체포되어 유죄 판결을 받았다. 폴란스키는 1977년 사진 촬영을 빙자해 소녀를 자신의 집으로 유인한 뒤 강제로 성관계를 가진 것으로 드러났다. 그는 법정에서 유죄를 인정했고 재판을 앞두고 미국에서 도주했다. 이후 40여 년이 지났지만 강간과 성추행 전력에도 불구하고 폴란스키는 유럽 영화계에서 여전

히 거장으로 추앙받으며 현재까지 왕성한 작품 활동을 이어가고 있다. 팝의 황제 마이클 잭슨 역시 아동 성추행 스캔들의 주인공이었다. 1993년 한 소년이 잭슨으로부터 성폭행을 당했다고 폭로하면서 사건이 시작되었고, 잭슨은 소송을 피하기 위해 피해자 측에 거액을 지불하고 법적 합의를 취했다. 2000년대 들어서도 유사한 피해 사례들이 연이어 제기되었지만, 잭슨은 결국 무죄 판결을 받았다. 하지만 그의 사생활과 인격에 대한 의혹은 사라지지 않았고, 사후에도 아동 성추문은 그를 둘러싼 가장 큰 논란거리 중 하나로 남아 있다.

 이들 사례는 시대와 장르를 가로지르며 예술가의 도덕적 흠결과 작품성 사이의 긴장 관계를 보여준다. 한편으로 우리는 예술가들의 충격적 범죄 행위와 인권침해에 분노하면서도, 다른 한편으로는 여전히 그들의 작품에 심미적 감동을 받곤 한다. 이러한 모순적 반응은 천재 예술가에 대한 맹목적 숭배와 신화화에서 비롯된 것일 수 있다. 르네상스 이후 서구에서는 신에 필적하는 창조자로서 예술가의 이미지가 형성되었고, 낭만주의 시대에는 윤리를 초월한 자유로운 영혼으로서 예술가를 신격화하는 경향이 있었다.

 20세기에 이르러서도 파격과 일탈은 예술가적 기질의 표현으로 미화되곤 했다. 그러나 포스트모던 시대에 접어들며 절대적 권위로서의 작가상은 해체의 대상이 되었다. 작가의 의도나 인격보다는 텍스트 자체의 자율성과 다양한 해석의 가능성이 부각되기 시작한 것이다. 이는 문학이론가 롤랑 바르트가 선언한 〈작가의 죽음〉 개념으로 대표되는데, 작품의 의미 생산에서 작가라는 권위적 실체의 위상

이 축소되고 독자의 능동적 역할이 강조되었다. 예술 생산과 수용에 대한 이러한 패러다임의 전환은 작가중심주의에서 탈피해 작품 그 자체와 소통하려는 시도로 이어졌다. 물론 예술가와 작품의 완전한 분리를 주장하는 관점에도 한계가 있다. 작품에는 필연적으로 창작자의 세계관과 미의식이 반영되기 마련이며, 감상자 역시 작가에 대한 정보에서 자유로울 수 없기 때문이다. 작가 연구가 작품 이해에 기여하는 바도 적지 않다. 그러나 중요한 것은 작가의 전기적 사실에 함몰되지 않고 작품이 창출하는 심미적 경험 그 자체에 천착하는 것이다. 다시 말해 도덕적 잣대로 예술을 재단하기보다, 예술 고유의 의미 작용과 소통 방식에 주목할 필요가 있다는 것이다. 그렇다면 우리는 어떤 시각에서 작품과 작가의 관계 문제에 접근해야 할까.

작품과 작가의 연결 방식

—

작품과 작가의 도덕성을 어떻게 연관 지을 것인지에 관한 이론적 입장은 크게 세 가지로 갈래를 가진다. 첫째, 작품의 자율성을 주장하는 이론으로는 '예술지상주의Art for art's sake'를 들 수 있다. 이는 19세기 보들레르와 테오필 고티에 등에 의해 체계화된 사조로, 예술은 그 자체로 목적이며 도덕이나 정치, 종교 등 외부적 기준으로 예술을 평가해서는 안 된다는 입장이다. 이들에 따르면 참된 예술은 현실의 굴레에서 벗어나 오직 미 그 자체만을 추구해야 하며, 예

세 번째 시선

술가는 자신의 내적 법칙에 충실할 때에만 진정한 자유를 획득할 수 있다. 20세기 들어 러시아 형식주의나 앵글로아메리칸 신비평 역시 작품 내적 질서와 미적 특질에 천착할 것을 강조함으로써, 예술의 자율성 명제를 계승한 바 있다.

둘째, 예술과 윤리의 연관성을 강조하는 입장으로는 플라톤주의적 전통을 들 수 있다. 플라톤은 예술가를 이상국가에서 축출해야 한다고 주장한 바 있는데, 이는 시인의 언어가 시민들을 감정적으로 동요시키고 비윤리적 행동을 부추길 수 있다는 판단에서였다. 그에게 예술은 진리와 선을 전달하는 수단이어야 했던 것이다. 톨스토이 역시 '예술이란 무엇인가'에서 참된 예술은 사람들 사이의 형제애를 고양함으로써 인류의 윤리적 진보에 기여해야 한다고 역설했다. 이처럼 도덕주의적 예술론에서 예술은 윤리의 주구로서 간주되었다.

세 번째는 양극단의 위 두 가지 입장을 절충한 것이다. 예술의 자율성과 윤리성 사이의 변증법적 관계를 모색한 대표적 이론가로는 아도르노를 꼽을 수 있다. 그는 자본주의 문화 산업이 예술을 상품화하고 대중을 수동적 소비자로 전락시킨다고 비판하면서, 예술 고유의 사회비판적 기능을 옹호했다. 아도르노에게 참된 예술이란 자기 완결적 형식을 통해 불합리한 현실에 저항함으로써 사회를 변화시키는 윤리적 실천이기도 했던 것이다. 이는 순수 예술 대 참여예술의 이분법을 넘어, 형식의 예술성과 내용의 윤리성 사이의 긴장 관계 자체를 예술의 생산적 계기로 파악한 셈이다.

작품과 작가의 윤리성에 관한 이러한 이론적 스펙트럼의 특정 지

점을 정답이라고 선택하는 것보다 어쩌면 더 중요한 것은 예술과 윤리의 관계를 사유하는 접근 방식 그 자체라 할 수 있다. '작품이냐 작가냐'의 이분법에 매몰되지 않고, 양자의 변증법적 관계 속에서 예술의 의의를 새롭게 구성해 보는 태도 말이다. 이는 결국 예술에 '지나치게 많은 것'을 기대하거나 '지나치게 적은 것'만을 허용하지 않으려는 지적 균형과 연관된다. 예술의 사회적 역할과 한계를 직시하되 예술 생산과 수용의 자율성을 옹호하고, 예술가의 윤리적 책무를 환기하되 그의 표현의 자유를 수호하려는 자세인 것이다. 이런 맥락에서 '작품의 자율성'이란 윤리로부터의 절대적 자유가 아니라, 예술 고유의 의미 작용을 가능케 하는 토대를 의미한다고 볼 수 있다. 그것은 곧 예술을 외부의 강제로부터 보호하고 작품에 내재된 다양한 해석 가능성을 열어두려는 태도다. 이런 자율성 개념은 오히려 예술이 인간 실존의 총체적 조건을 향해 열려 있음을 함축한다. 작품의 의미란 작가나 특정 관점에 의해 독점될 수 없으며, 열린 소통 과정 속에서 역동적으로 생성되는 것이기 때문이다. 그렇기에 우리에게 필요한 것은 도덕적 교조가 아니라 윤리적 상상력이다. 타자의 고통에 공감하고 주어진 질서를 비판적으로 성찰할 수 있는 심미적 감수성 말이다. 작품의 자율성이란 이처럼 예술이 삶의 다면성과 만나는 접점이기도 하다.

세 번째 시선

작가와 작품의 세밀한 분해

—

작가와 작품의 동일시는 예술가의 지위와 예술의 대상이 종교 권력이나 정치권력과 밀결합되던 시절에 형성된 관념의 관성이다. 따라서 이 관념은 천재적 예술가는 기존의 규범으로부터 초월적인 존재이며, 그들의 작품은 이러한 비범함의 표현이라는 믿음을 생성했다. 그러나 이는 결국 권력에 기대어 예술가에게 특권을 부여하는 발상과 다름없다. 오늘날 예술계 내 만연한 성폭력 문제는 이처럼 '예술적 영감'을 빙자해 관행화된 위계와 특권의 폐해를 여실히 보여준다. 예술가의 자의성을 용인하고 미화하는 담론은 이제 해체되어야 할 때다. 권위는 작품에 있는 것이지 예술가에게 있는 것이 아니다.

따라서 이는 자서전적 요소가 두드러진 작품이 아닌 한, 대부분의 예술 작품은 창작자의 의도나 경험을 있는 그대로 반영하지 않음을 인정해야 한다는 결론으로 이어진다. 작가는 다양한 상상력과 형상화 능력을 동원해 현실과는 다른 허구적 세계를 구축하기에, 작중 인물이나 사건을 작가 개인의 차원으로 환원하는 것은 곤란하다. 예컨대 《로리타》의 작가 나보코프를 아동 성애자로 매도하거나, 《백년 동안의 고독》의 등장인물 아르카디오의 근친상간을 가르시아 마르케스의 자전적 경험으로 해석하는 식의 접근은 작품에 내재된 문학적 상상력의 힘을 심각히 제한한다. 물론 창작자의 실존이 작품에 깊이 관여하는 경우도 있다. 화가 에곤 실레가 자신의 여성 혐오적 태도를 전면화한 듯한 그로테스크한 누드화가 대표적이다. 그러나 그 경우에

도 '화가의 여성관=작품의 의미'로 단순화할 수는 없는 일이다.

중요한 것은 작품 자체가 우리에게 미적으로 경험되는 과정 그 자체에 집중하는 일이다. 우리는 실레의 그림 앞에서 혐오와 공포, 매혹과 연민 등 복합적인 감정을 느끼며, 인간 내면에 감춰진 원초적 욕망과 마주하게 된다. 이처럼 우리가 작품을 감상할 때 윤리적 평가를 유보하는 것은, 그것이 예술 특유의 소통 방식을 존중하고 감수성의 진폭을 확장하는 데 필수적이기 때문이다. 작품의 자율성 옹호가 곧 예술가의 면책을 의미하는 것은 아니다. 범법 행위에 대해서는 누구나 법의 심판대에 설 수밖에 없으며, 이는 예술가도 마찬가지다. 그러나 형법의 잣대로 작품의 예술성을 재단하는 순간, 표현의 자유라는 근본적 가치가 훼손될 수 있음을 잊어서는 안 된다. 또한 작가의 인격을 작품에 곧바로 투사하려 들 때, 우리는 오히려 예술이 제기하는 근원적이고 심오한 질문들을 외면하게 된다. 작품이란 선과 악, 미와 추의 양면성을 끌어안으며 인간 실존을 총체적으로 조명하는 것이기에, 단선적 잣대로 재단하기에는 너무나 복합적인 실체인 것이다.

따라서 우리에게 필요한 것은 낭만주의적 신화에서 벗어나 작품 그 자체와 마주하고 소통하려는 성숙한 자세다. 모든 것을 작가의 전기로 환원하려는 편협함에서 벗어나, 작품에 내재된 다양한 해석과 질문의 가능성을 열어두어야 한다. 그것은 곧 기성의 도덕률이 아닌 예술 고유의 문법으로 세계를 바라보고 미적 경험에 능동적으로 참여하는 일이기도 하다. 우리가 작품을 통해 궁극적으로 만나

는 것은 또 다른 인간이자 세계이기에, 그 모든 가능성을 열어두는 심미안이 필요한 것이다. 작품의 자율성에 대한 요청은 결국 예술이 우리의 삶과 감성을 확장하는 고유한 방식을 인정하고, 다채로운 의미 생산의 장으로서 예술을 옹호하자는 제안이기도 하다.

반론과 재반론

—

앞서 예술가의 도덕성과 작품의 예술성은 분리되어 평가되어야 한다고 주장했다. 그러나 이러한 입장에 대해서는 몇 가지 반론이 제기될 수 있다.

첫째는 작가의 부도덕성이 작품을 통해 사회에 악영향을 미칠 수 있다는 우려이며, 둘째는 작가의 명성이 그의 비윤리적 행위에 대한 면죄부로 작용할 수 있다는 지적이다. 이 두 가지 반론은 모두 예술의 사회적 영향력과 작가의 공인으로서의 위상에 대한 윤리적 문제의식에 기반한다. 그렇다면 구체적으로 어떤 재반론이 가능할까.

우선 작품을 통한 부도덕성의 전파 가능성에 대한 지적은, 예술 생산과 수용의 복잡성과 능동성을 간과한 것일 수 있다. 작가의 의도나 가치관이 작품에 그대로 투영된다고 보기는 어렵다. 근현대 이론에서 줄곧 강조되어 온 것처럼, 작품의 의미란 독자의 해석 행위를 통해 비로소 구성되는 것이기 때문이다. 다시 말해 윤리적으로 문제가 있는 작가의 작품이라고 해서 독자가 이를 무비판적으로 수

용하는 것은 아니며, 오히려 능동적으로 비평하고 대안을 모색하는 계기로 삼을 수 있다는 것이다. 예술이 가진 고유한 윤리성이란 선악을 선언하는 도덕주의가 아니라, 삶의 복잡성을 제시함으로써 성찰을 촉구하는 데 있는 것이다.

다음으로 작가의 명성이 그의 비행을 정당화하는 방패막이 될 수 있다는 문제 제기 역시, 예술계 내부의 자정 노력과 외부의 법적 규제를 통해 극복할 수 있다고 본다. 작가의 범죄 행위에 대해서는 그 누구도 법 앞에 예외일 수 없다. 그러나 예술의 다양성과 자율성이라는 가치 또한 수호되어야 한다. 따라서 '작가의 범죄=작품의 부도덕성'이라는 등식은 경계해야 한다. 오히려 중요한 것은 범죄와 예술을 구분하면서도, 지금껏 예술계에서 은폐되고 묵인되어 온 각종 성폭력과 인권침해의 고리를 끊어내는 일이다. 이를 위해서는 권력형 성범죄에 대한 강력한 처벌, 내부 고발자 보호 시스템 구축, 인권 감수성 및 젠더 감수성 제고를 위한 교육 등이 필요할 것이다.

결국 예술가의 도덕성 문제를 작품에 연동시키려는 시도와, 범죄 예술가에 대한 처벌 면제 관행은 모두 경계해야 할 양극단이라 할 수 있다. 전자의 경우 예술 표현의 자유를 위협할 수 있고, 후자의 경우 인권과 공정성의 가치를 훼손할 수 있기 때문이다. 우리에게 필요한 것은 예술의 사회적 영향력과 자율성을 인정하면서도, 어떤 예술가라도 법 앞에서는 평등해야 한다는 원칙을 확립하는 일이다. 범죄에 대한 단호한 처벌과 표현의 자유 수호라는 두 가치를 균형 있게 실현하기 위한 우리 사회의 집단지성이 요청되는 대목이다.

세 번째 시선

이 과정에서 작품에 대한 윤리적 성찰과 토론이 활발히 이뤄져야 함은 물론이다. 그러나 그것은 선입견에 사로잡힌 재단이 아니라 텍스트에 기반한 열린 소통이 되어야 한다. 문제적 작가의 작품에서 우리는 무엇을 발견하고 무엇을 비판할 수 있을지, 인간과 사회에 대한 어떤 통찰을 얻을 수 있을지 진지하게 논의할 필요가 있다. 그 속에서 불편하고 어려운 질문들과 마주하며 우리 스스로의 가치관을 성찰할 수 있는 기회를 얻게 될 것이다. 예술의 윤리는 결국 우리 사회 전체가 풀어가야 할 과제인 셈이다. 그 출발점이자 귀결점은 언제나 구체적인 작품과의 진정성 있는 만남, 그리고 그로부터 촉발되는 인간에 대한 근원적 물음이 아닐까 싶다.

작품 분리의 미학적 정당성
—

나는 작품의 자율성 옹호야말로 예술 고유의 존재 방식과 언어에 대한 근원적 이해에서 출발한다고 본다. 다시 말해 '예술 그 자체'에 대한 존중이자 예술을 통한 인간 이해의 지평을 확장하려는 태도라는 것이다. 바흐친은 소설 장르의 본질을 '대화성'에서 찾은 바 있다. 그에 따르면 소설은 단일한 목소리가 지배하는 담론이 아니라, 다양한 목소리들이 경쟁하고 충돌하는 담론의 장이다. 작가의 의도나 가치관은 등장인물들의 개성 있는 목소리와 더불어 상호작용 할 뿐, 절대적 진리를 독점하지 않는다. 이는 예술 일반의 속성이기도

하다. 온전한 작품이란 단선적 주제 의식의 전달체가 아니라 상이한 시선과 세계관이 역동적으로 교차하는 담론의 장으로 존재한다. 그래서 우리는 천편일률적 교훈이 아닌 삶의 복잡성과 모순을 예술 작품에서 발견하곤 하는 것이다. 그런 의미에서 작품의 자율성이란 다양한 해석의 가능성을 보장하는 토대이기도 하다. 에코가 '열린 텍스트'라 명명했듯 뛰어난 작품은 고정된 의미의 재현이 아니라 새로운 의미 창출을 촉발하는 역동적 장으로 기능한다. 요컨대 예술적 소통이란 결코 일방적 주입이 아니라 열린 대화이자 상호작용인 셈이다. 우리가 작품의 윤리를 작가의 도덕성과 분리해서 사유해야 하는 근본적 이유가 바로 여기에 있다. 더욱이 예술은 기성의 담론으로 환원되지 않는 형상화의 힘을 지닌다. 과학이 세계를 분석하고 개념화한다면, 예술은 감각적 형식을 통해 삶의 총체성을 직관하게 한다. 주지주의를 경계한 니체는 예술가를 '태고적 욕망의 화신이자 근원적 고통의 구원자'로 찬미했는데, 이는 곧 이성의 언어로 포착되지 않는 인간 실존의 심연을 예술이 감각적으로 포착함을 시사한다. 가령 미술사에서 추의 미학으로 인간 본성에 대한 날것 그대로의 통찰을 제공해 왔다. 우리는 툴루즈 로트레크의 그로테스크한 인물화나 프랜시스 베이컨의 기괴한 초상화에서, 생경하고 섬뜩하지만 묘한 매혹을 느끼곤 한다. 거기서 만나게 되는 것은 관습적 상식으로는 감당하기 어려운, 인간의 원초적 욕망과 고통의 진실이다. 바로 이 지점에서 우리는 왜 예술이 도덕의 잣대로 환원될 수 없는지를 깨닫게 된다. 그것은 선과 악, 미와 추의 상호작용을 통해 인간의 실존을

총체적으로 조명하려 하기 때문이다. 인간에 관한 근원적이고 심오한 예술적 진실은 표층적 윤리 기준으로는 다 포착되기 어려운 것이다. 그렇기에 우리에게는 시비를 가르기에 앞서, 타자의 고통에 공감하고 양가적 진실을 끌어안는 윤리적 상상력이 필요하다. 그것은 곧 예술 특유의 소통 방식을 이해하고 존중하려는 예술적 감수성의 연장선상에 있는 것이다. 물론 이는 예술가의 윤리 의식을 폄하하자는 것이 아니다. 오히려 오늘날 요청되는 것은 자신의 표현 행위가 세상에 미치는 영향을 끊임없이 성찰하는 윤리적 태도다. 그러나 그것이 표현의 자유를 제한하거나 자기 검열로 이어져서는 곤란하다. 예술은 도발하고 문제 제기하며 불편한 질문을 던지는 것으로서 그 고유한 사회적 기능이 있기 때문이다. 우리에겐 불온한 상상력을 봉쇄하기보다 그것을 직시하고 소통하는 성숙한 자세가 필요하다. 이질적인 것과 대화하며 합의를 모색하는 것, 그것이 바로 예술이 우리에게 가르쳐 주는 근본 태도가 아닐까. 작품의 자율성 옹호는 결국 이러한 예술 정신에 대한 신뢰의 반영이다. 그것은 예술의 형상화 능력을 존중하고, 작품에 내재된 다채로운 의미의 가능성을 수용하려는 열린 태도를 전제로 한다. 우리가 작품과 작가의 거리두기를 통해 얻게 되는 것은, 예술 특유의 소통 방식에 입각해 세계를 바라보고 타자와 공감할 수 있는 미적 감수성이다. 그런 의미에서 작품의 자율성에 대한 옹호는 결코 도덕적 진공 상태를 조장하자는 것이 아니다. 오히려 그것은 우리로 하여금 타자에 대한 윤리적 상상력을 예술적으로 확장할 것을 촉구하는 제안이기도 하다.

19 | 무함마드 땅의
예수

루브르 박물관, 분점을 내다
—

지난 2017년, 유럽의 대표적 미술관인 루브르 박물관이 아랍에미리트 수도 아부다비에 '대리점'을 열었다. 걸프 지역의 전통적 무역 중심지이자 새로운 국제 경제 중심으로 부상한 아랍에미리트에 서구 문화의 대표라 할 수 있는 루브르 미술관이 생겨난 것이다. '루브르 아부다비'는 일종의 프랜차이즈 미술관이다. 이 미술관의 실질적인 소유주는 아랍에미리트 정부다. 다만 프랑스 루브르 박물관으로부터 명칭 사용 권리를 사들였고 일단 2035년까지 명칭을 사용할 수 있다고 한다. 적지 않은 양의 전시 작품은 이 미술관 고유 컬렉션이지만 프랑스와의 합의에 따라 프랑스 여러 미술관의 소장 작품들

이 대여 형식으로 전시되고 있다. 물론 아랍에미리트는 '루브르' 명칭 사용 대가와 미술 작품 대여료를 프랑스에 지불해야 하며 기타 거액의 후원금도 지불하는 것으로 알려져 있다. 명실상부한 프랜차이즈 미술관, 루브르 대리점이라 할 수 있다.

산유국이 포스트 오일 시대를 대비해 추진하는 국가발전 전략은 언제나 국제적 관심을 불러일으켰다. 아랍에미리트의 도시 인프라 투자와 경제 구조 변화 노력은 모범적인 사례로 평가받아 왔다. 중동지역에서의 안정적 경성 권력 기반을 공고히 하는 것과 별도로 역내 문명의 십자로로서의 정체성을 구축하려는 아랍에미리트로서는 서구와 아랍 및 이슬람 문화를 아우르는 문화 콘텐츠를 확충하는 것이 시급했다. 이에 '사막의 베니스'를 모토로 2000년대 초반부터 문화 및 관광산업 육성에 힘써왔다. 이 과정에서 세계적 미술관 유치는 아부다비의 오랜 숙원이었다. 루브르와 협상하기 전 아랍에미리트는 구겐하임 재단과 분관 설립을 타진했지만 무산되고 말았다. 그 후 루브르 박물관 쪽에 같은 제안을 했고 장기간 협상 끝에 타결에 이르렀다.

루브르의 해외 프랜차이즈 허용이 아부다비라는 특수한 경우에 국한되는 일회적인 것인지 아니면 지속적으로 추진될 전략인지에 대해서는 여러 의견이 존재한다. 루브르의 해외 분관 설립이 일관된 국제 확대 전략은 아니라는 주장은 루브르 박물관이 전통적으로 프랑스 문화와 정체성의 상징으로 여겨져 왔으며 오랜 기간 루브르 컬렉션의 해외 반출에 소극적이었다는 점을 근거로 제시한다. 그러나

프랑스가 자국의 정치 · 외교적 목적을 위해서라면 자국 시민사회의 반발과 국내법까지 무시하는 문화 정책을 펼친 사례가 다수 존재한다. 공교롭게도 프랑스의 이중적 문화 정책의 대표적인 수혜 국가가 바로 우리나라다. 고속철도 사업권의 수주를 위해 프랑스는 자국 내 반발과 불법 논란을 무릅쓰고 우리의 외규장각 도서를 '대여'라는 형식으로 반환한 바 있다.

반대로 프랑스가 루브르 등 국가 문화 브랜드를 적극적으로 수출하려 한다는 주장도 있다. 실제로 프랑스는 2018년 사우디아라비아와 루브르 박물관과의 파트너십을 기초로 알 울라Al-Ula 지역 유적 보존 및 박물관 건립을 위한 협약을 체결한 바 있다. 또한 프랑스는 중국과도 문화 협력을 모색 중인데, 상하이에 루브르 분관을 설립하는 방안도 논의된 바 있다. 프랑스로서는 루브르라는 국보급 브랜드를 해외로 확장하는 것이 문화 외교의 지평을 넓히고, 동시에 재정적 이득도 취할 수 있는 매력적인 전략일 될 수 있다. 루브르의 상징성과 브랜드 가치를 지나치게 상업화한다는 비판이 있지만 루브르 등 프랑스 문화 시설의 재정 취약성을 회복하기 위해 불가피하다는 목소리가 점점 커져가고 있다.

이슬람의 회화

—

이슬람 예술에서 예언자 무함마드의 묘사를 경계하는 관행은 회

화와 시각 예술의 발전에 중요한 영향을 끼쳤다. 이슬람 전통에서는 신의 형상화를 금지하는 아이코노클라즘Iconoclasm이 강하게 지켜지는데, 이는 예언자나 성인들의 이미지를 만들어 숭배하는 것이 우상 숭배로 이어질 수 있다는 우려 때문이다. 유럽 기독교 역사에서 성상 숭배 금지 문제는 지속적인 논쟁과 갈등의 대상이 되었다. 성상 숭배 금지에 대해 서로 다른 경로를 선택한 로마 가톨릭과 그리스 정교회가 각각 지배적인 위치를 차지한 지역 간 미술의 차이는 미술의 발전과 방향이 성상 숭배 금지와 얼마나 깊은 연관이 있었는지를 강력하게 증명한다. 이슬람의 이러한 신앙적 선택은 이슬람 예술이 인간이나 동물의 형상을 피하고 기하학적 무늬, 아라베스크 디자인, 캘리그래피와 같은 추상적 요소에 집중하게 만들었다. 다만 페르시아, 오스만 제국, 몽골 제국 등 일부 이슬람 문화권에서는 종교적 텍스트를 제외한 문학 작품이나 역사서 등에 삽입된 일러스트레이션에서 인간의 형상을 묘사하는 미니어처 예술이 발전하기도 했다. 또한 인물 묘사 대신 아랍 문자를 사용한 예술적 캘리그래피가 중요한 위치를 차지하며, 종교적, 문화적 메시지를 전달하는 수단으로 발전했다.

유럽의 예술이 인물 중심의 표현주의와 사실주의에 집중한 반면, 이슬람 예술은 더 추상적이고 상징적인 형태로 발전하며 독창적인 방법으로 예술적 아름다움과 종교적 가치를 표현했다. 이슬람 국가에서 '화가'의 역할 역시 유럽과는 다른 맥락에서 발전했다. 이슬람에서는 인간 형상 묘사를 피하는 경향으로 인해, 화가들은 주로 식물, 동물, 기하학적 패턴, 문자를 사용한 장식적 미술에 집중했으며,

이는 건축물, 책, 가구, 섬유 등에 활용되었다. 또한 화가들은 책의 삽화나 건축물 벽면 장식 등 특정 용도와 목적을 가진 기능적 예술 작업을 담당하는 경우가 많았다. 이는 유럽에서의 자유로운 예술 창작과는 다른 양상이다. 나아가 이슬람 국가의 화가들은 종종 공예인의 역할을 겸하며 예술과 공예의 경계가 덜 분명한 모습을 보였다. 회화의 질적 양적 차이, 화가의 사회적 지위와 역할의 현격한 차이는 유럽과 이슬람의 미술적 지향을 공존할 수 없는 지경으로 이끌었고 이는 이슬람의 정치적 지체 현상으로 더욱 심화된다. 유럽이 민중 혁명을 통한 시민권력 쟁취라는 정치 발전을 이루어내고 공공미술관이라는 제도를 발전시켜 온 데 반해 이슬람 국가에서는 공공미술관이라는 개념 자체가 수립되지 않았다. 오늘날 이슬람 세계에서도 회화에 대한 관점이 변화하고 있지만, 여전히 종교화에 대한 거부감이 남아 있는 등 전통과 현대성 사이의 문화적 긴장이 존재한다.

UAE의 개방성

—

2015년 프랑스 잡지사 샤를리 에브도에서 비극적 테러가 발생했다. 정치, 종교 등 다양한 주제에 대한 풍자와 비판으로 잘 알려진 샤를리 에브도가 이슬람 예언자 무함마드의 풍자화를 게재하자 이에 반발한 이슬람 테러리스트들이 잡지사에 난입해 편집장, 만화가 등 12명을 살해한 사건이 발생한 것이다. 이 비극적 사건은 현대에

도 이슬람이 가지고 있는 그림, 이미지에 대한 민감성이 얼마나 큰지 확인하는 계기가 되었다. 따라서 루브르 아부다비가 이슬람의 전통 작품을 비롯한 넓은 스펙트럼의 작품을 전시한다고는 하지만 강력한 기독교적 전통에 기반한 유럽의 회화가 다수 전시되는 것을 우려하는 목소리가 적지 않았다. 때문에 루브르 아부다비는 개관 초기부터 종교와 관련된 민감한 이슈를 피하려 노력해 왔다. 예를 들어 누드 조각상 등 이슬람 문화에서 금기시되는 작품들은 별도의 공간에 전시하거나, 설명 패널에 주의사항을 기재하는 등의 배려를 해왔다. 또한 종교적 주제를 다룬 작품이 있더라도, 그 표현 방식이 대체로 직설적이거나 도발적이지 않은 편이다. 이 같은 사전 조치로 샤를리 에브도 사건처럼 종교적 감수성을 자극할 만한 선정적 내용은 찾아보기 힘들다고 할 수 있다.

루브르 아부다비의 섬세한 전시 운영과 별도로 아랍에미리트의 상대적으로 높은 수준의 종교적 유연성에 힘입은 바도 크다. 이슬람 이외의 종교 활동이 금지되지 않으며, 공공장소에서 이슬람 이외 종교 상징물을 게시하는 것이 크게 문제가 되지 않는 것은 천만 인구 중 80%에 달하는 약 800만 명이 외국 노동자라는 현실을 반영한 결과다. 아울러 아랍에미리트는 이슬람 극단주의를 주요 안보 위협으로 인식하여 이를 강력히 규제하고 서구에 관용적인 이미지를 전달하기 위해 관용부Ministry of Tolerance를 운영하고 있으며 심지어 이슬람 교리와 이맘 선출에 관여하기도 한다.

살바토르 문디 : 이슬람의 예수

—

이슬람 문화에서 예수의 초상화는 신학적, 미학적으로 복잡한 논쟁을 불러일으키는 주제다. 이슬람에서 예수는 무함마드와 더불어 가장 중요한 예언자 중 하나로 인정받으며, 코란에서도 그의 생애와 가르침이 상당한 비중을 차지한다. 그러나 이슬람 유일신 사상타우히드은 예수를 신격화하는 것을 엄격히 금지하고 있기 때문에 기독교에서 발견되는 예수의 신성한 이미지는 이슬람 신학에서 수용하기 어렵다. 이러한 교리적 제약은 이슬람 예술에서 인물 묘사를 금기시하는 도상학적 전통과 맞물려, 예수의 시각적 표현을 둘러싼 논쟁을 야기해 왔다. 정통 이슬람 학자들은 예수의 초상화 자체가 편향적 해석을 낳고 우상 숭배로 이어질 수 있다고 주장한 반면, 일부에서는 종교 간 이해와 문화적 다양성 증진을 위해 유연한 자세기 필요하다고 주장하기도 한다. 흥미로운 점은 이슬람 문화 내부에서도 예수 초상화의 수용 여부가 맥락에 따라 상이하게 나타난다는 사실이다. 페르시아와 오스만 문화권에서 제작된 예수의 생애를 묘사한 세밀화들은 이슬람 종교 미술에서는 보기 드문 사례에 속한다. 이는 페르시아와 오스만이 오랜 제국 경영 과정에서 다종교, 다민족 세력에 대한 유연성과 포용성의 유용성을 체득한 것에서 유래한 것으로 보는 것이 타당하다. 따라서 제국 내 기독교 공동체를 정치적으로 포섭하려는 정치적 선택의 결과로 해석된다. 현대에 들어 이슬람 사회에서도 예수 초상화를 둘러싼 담론은 한층 복잡다단해지는 양상

을 보인다. 이슬람 내부의 다원주의적 경향은 문화적 다양성을 촉진하는 한편, 타 종교에 대한 관용과 포용의 자세를 요구하고 있기 때문이다. 그럼에도 여전히 보수적 시각에서는 예수 이미지의 본격적 도입이 이슬람의 정체성을 약화시킬 수 있다고 주장한다.

이러한 가운데 레오나르도 다빈치의 '살바토르 문디'가 루브르 아부다비에 전시된다는 소식이 전해진 바 있다. '살바토르 문디Salvator Mundi'는 라틴어로 '세상의 구원자'를 의미한다. 이는 기독교 예술에서 그리스도를 지칭하는 호칭 중 하나로, 특히 르네상스 시대에 유행한 예수 그리스도의 초상화 양식을 일컫는 말이기도 하다. 종교적 상징이라는 측면에서 가장 첨점에 있는 예수의 그림이 전시되는 것이 아랍에미리트의 종교적 허용 안에 포함될까?

공개적으로 알려진 레오나르도의 작품 중 가장 최근에 발견된 것으로 알려진 '살바토르 문디'는 현재도 지속되는 논쟁적인 그림이다. 과연 다빈치 작품인지도 미술계에서 합의되지 않은 상태다. 2005년 미국 뉴올리언스의 한 경매에서 발견된 이후, 이 그림은 여러 차례 복원 작업을 거쳤으며, 이 과정에서 몇몇 전문가들은 이 그림이 레오나르도의 손으로 완성된 작품이라고 주장했다. 그러나 다른 전문가들은 이 그림의 일부 부분이 레오나르도의 제자들에 의해 그려졌거나, 더 나아가 그가 직접 그린 것이 아닐 수도 있다는 의견을 제시하고 있다. 2011년 런던 내셔널 갤러리에서 열린 전시에서는 이 그림이 레오나르도의 진품으로 소개되었으며, 2017년에는 이 그림이 크리스티 경매에서 4억 5천만 달러에 팔리면서 미술품 경매가 신기

록을 세웠다. 더 큰 화제가 된 것은 최종 낙찰자가 사우디아라비아의 빈 살만이라는 사실이다.

높은 가격과 다빈치라는 작가와 빈 살만이라는 구매자의 명성 그리고 진위에 대한 논란까지 이 그림의 전시 가치는 매우 크다. '살바토르 문디'가 루브르 두바이에 전시될 예정이었지만, 최종적으로 전시는 취소되었다. 이것이 진위 여부 때문인지 루브르 두바이의 작품에 대한 종교적 민감성 때문인지는 확인되지 않고 있다. 이후 공식적으로 어디에서 전시되는지에 대해서도 알려진 바 없으며 현재 그 그림의 행방에 대한 그 어떤 정보도 공개되지 않고 있다. 모나리자와 나란히 그려졌을지도 모를 이 그림이 무함마드의 땅에 있다 해도 어색해할 필요는 없다. 예수가 어느 곳이라고 마다했을까.

20 | 원본성에 관하여

원본성과 미학적 의의
—

그림의 원본성에 관한 미술 이론은 물리학의 통일장 이론과 같다. 물리 법칙을 해설하는 4대 힘—중력, 전자기력, 강핵력, 약핵력—을 통합하는 통일장 이론은 우주의 모든 현상을 하나의 이론으로 이해하고 설명할 수 있는 물리학의 '절대 반지' 같은 이론이다통일장 이론의 강력한 힘과 별도로 아직 그 누구도 통일장 이론을 완성하지 못했다는 점에서 더욱 비슷하다. 만약 그림의 원본성에 관한 이론이 하나로 통일된다면 이 이론은 그림이 무엇인지, 화가의 역할은 무엇인지, 본다는 것은 무엇인지를 하나로 엮어내는 강력한 이론이 될 것이다. 그만큼 그림의 원본성에 관한 입장은 여러 가지로 분화하여 서로 경쟁하고 있다.

그림의 원본성Originality이란 한 작품이 지닌 유일무이한 가치와 권위를 의미한다. 원본은 화가의 직접적인 창작 행위를 통해 탄생한 단 하나의 예술적 결정체로 여겨져 왔다. 원본에는 작가의 창의적 영감과 기량, 독창적 표현이 오롯이 깃들어 있으며, 그 자체로 예술적 진정성authenticity을 담보하는 일종의 성물聖物로 간주되어 온 것이다. 전통적 관점에서 원본 그림의 본질적 속성은 다음과 같이 규정될 수 있다.

첫째, 작품의 물리적 유일성이다. 원본은 작가의 손을 거쳐 탄생한 단 하나의 구체적 실체로서, 다른 그 어떤 것으로도 대체될 수 없는 물질적 고유성을 지닌 존재다.

둘째, 작품 제작의 역사적 맥락이다. 원본에는 그것이 창조된 시공간적 좌표, 작가의 전기적 사실, 사회·문화적 배경 등이 고스란히 침전되어 있다.

셋째, 작가의 예술적 언어가 구현된 시각적 독창성이다. 원본은 화가 특유의 조형 문법과 미감이 응축된 독보적 표현의 산물이며, 그 자체로 예술적 메시지를 전달하는 시각 기호의 총체라 할 수 있다.

넷째, 작품에서 발산되는 일종의 영적 기운인 '아우라Aura'다. 원본에는 작가의 생명력과 존재감이 깃들어 그로부터 경이로운 분위기와 현존감이 발산된다는 것이다.

이처럼 전통적 관점에서 원본성의 가치는 작품의 물질성, 역사성, 독창성, 영적 에너지 등 다층적 요소의 복합체로 간주되어 왔다. 원본은 단순한 회화적 대상을 넘어, 예술가 개인의 창조적 행위와 존

재가 투영된 일종의 유기적 생명체로 인식된 것이다. 바로 이러한 온톨로지적 특권 위에서 원본 작품에 대한 숭배와 신비화가 이뤄져 온 셈이다. 그렇다면 전통적 원본성이 미학적으로 중요한 이유는 무엇일까? 원본 작품에 부여된 특별한 위상은 어떤 예술적 함의를 지니는 것일까? 무엇보다 원본성의 개념은 예술 창작의 본질을 규정하는 핵심 기제로 작용해 왔다. 원본 제작은 작가의 창의적 구상을 가시적 실체로 구현하는 예술 행위 그 자체를 의미한다. 이는 인간 상상력의 자유로운 발현인 동시에 개성적 자아를 예술적으로 형상화하는 작업이기도 하다. 달리 말해 원본은 주체의 내면세계가 독특한 조형 언어로 승화된 결과물인 셈이다. 따라서 원본성의 추구는 곧 예술의 주관성과 자율성을 옹호하는 일종의 미학적 당위로 여겨져 왔다. 또한 원본은 그 자체로 역사적 사료로서의 가치를 지닌다. 원본에는 시대정신과 사회상, 문화적 관습과 취향 등이 예술적으로 침전되어 있기에, 그것은 한 시대를 조망하는 매개체가 되어준다. 작가의 개인사적 맥락 또한 원본에 고스란히 새겨져 있어, 원본의 분석은 곧 작가 연구의 중요한 실마리가 된다. 이처럼 원본 자체가 지닌 일종의 역사성은 미술사 연구에 있어 결정적 단초를 제공한다. 원본의 수집과 보존이 미술관의 주요 역할로 부상한 데에는 이 같은 맥락이 자리한다. 나아가 원본은 작품의 경제적 가치를 좌우하는 결정적 변수로 작용한다. 원본에 내재한 희소성과 유일성은 그 자체로 막대한 부가가치를 낳는다. 작가의 창의적 노동이 응축된 원본은 그 자체로 거액의 예술 자본인 셈이다. 화상과 경매를 통해 거래되는

원본 시장은 현대 자본주의 체제하에서 엄청난 경제적 파급력을 지닌 영역으로 성장해 왔다. 이는 원본성의 신화가 초래한 현실적 효과라 할 수 있다.

전통적 원본 개념은 예술 창작과 해석, 유통의 제 국면을 관통하는 지배적 패러다임으로 기능해 왔음을 알 수 있다. 주체의 표현과 역사적 기록, 상품으로서의 예술 작품에 이르기까지 원본성은 일종의 예술적 준거였던 것이다. 그러나 이러한 전통적 원본 담론은 기술 복제 시대의 도래와 함께 심대한 도전에 직면하게 된다. 사진과 영화 등 복제 예술의 발달은 원본성의 위상을 뿌리째 흔드는 혁명적 계기로 작용했기 때문이다.

전통적 원본성의 위기

—

사진과 영화 등 기계적 복제 기술의 발달은 전통적 원본 개념에 결정적 타격을 가했다. 사진과 영화는 원본의 일회적 현존을 와해시킴으로써 예술의 아우라를 소멸시키고, 대신 복제된 이미지의 대량 소비를 가능케 한 발터 베냐민의 지적은 예술의 위기를 명확하게 노출시켰다는 측면에서 예술의 구원이기도 하다. 실제로 사진술의 발명은 회화적 재현의 영역에 혁명적 변화를 초래했다. 사진은 눈앞의 대상을 즉각적이고 기계적으로 모사할 수 있게 해줌으로써 회화의 재현적 기능 자체를 위협했던 것이다. 사진에 의해 포착된 이미지는

그 자체로 하나의 복제물이면서, 동시에 무한 복제의 가능성을 내장하고 있었다. 이에 회화는 더 이상 대상의 모방이 아닌 주관적 인상의 표출이라는 새로운 미학적 과제를 부여받게 된다. 인상주의와 후기인상주의, 입체파와 추상 미술에 이르는 거의 모든 현대 회화의 혁신적 여정은 바로 이 사진술의 충격 속에서 시작된 것이라 해도 과언이 아니다. 영화 역시 원본성의 권위를 뿌리째 뒤흔드는 복제 기술의 결정체였다. 영화는 현실의 시공간적 단편들을 카메라로 포착하고 그것을 편집과 합성을 통해 재구성함으로써 전혀 새로운 리얼리티를 창조해 냈다. 영화 속 이미지들은 촬영 당시의 일회적 사건을 기록한 것이면서, 동시에 복제와 상영을 통해 영원히 반복 가능한 것이 되었다. 영화는 원본과 사본의 경계를 모호하게 만들면서, 대량 복제된 이미지가 현실을 규정하고 인식을 틀 짓는 새로운 지각 체제를 낳은 것이다. 복제 기술은 예술의 창작 방식뿐 아니라 수용과 유통의 양상도 근본적으로 바꿔놓았다. 사진과 영화, 인쇄술의 발달로 예술 작품은 더 이상 박물관이나 화랑에 안치된 희귀한 유물이 아니라, 일상 속에서 손쉽게 접할 수 있는 대중적 상품이 되어갔다. 대량 복제된 이미지는 독점적 소유의 대상이 아닌 집단적 향유의 매개물로 기능하게 된 것이다. 신문과 잡지를 통해 유포되는 복제 이미지들은 대중의 미적 감수성을 육성하고 시각문화의 지평을 확장시켰다.

이 모든 변화는 기존의 원본 중심주의에 근본적 의문을 제기하는 것이었다. 얼마든지 복제 가능한 이미지의 홍수 속에서 원본의 물신

적 권위는 설 자리를 잃어갔다. 작품의 가치가 더 이상 물리적 유일성에 기대지 않게 된 것이다. 아울러 예술의 주요 향유 방식이 원본의 직접적 접촉이 아닌, 복제품의 대량 소비로 전환됨에 따라 작품의 일회적 아우라는 그 신비로운 힘을 상실하게 되었다. 예술은 성스러운 제의에서 일상적 오락으로, 제단에서 거리로 내려온 것이다. 물론 이러한 복제 기술의 충격이 원본 예술 자체를 무용하게 만든 것은 아니다. 오히려 기계 복제 시대의 도래는 역설적으로 원본의 가치를 재확인하고 고양시키는 계기가 되기도 했다. 누구나 손쉽게 접할 수 있는 복제품의 범람 속에서 희소성을 지닌 원본의 가치는 더욱 특별한 것으로 부각되는 역설이 벌어진 것이다. 사진이나 포스터로 무한 복제된 명화일수록 박물관에 걸린 실물 원본은 경외와 동경의 대상이 될 수밖에 없는 아이러니가 여기서 발생한다. 그러나 기술 복제의 시대가 야기한 충격은 결코 간과할 수 없는 것이었다. 그것은 단순히 예술 창작의 기술적 조건을 바꾼 것이 아니라, 예술의 존재 방식 자체를 뒤흔든 혁명적 사건이었던 것이다. 원본이냐 복제품이냐의 구분은 이제 예술의 본질을 관통하는 미학적 쟁점으로 격상되었다. 복제 이미지의 난무 속에 원본 고유의 영토는 사실상 위태로워졌고, 창조성과 진정성의 개념 또한 의심스러운 것이 되고 말았다. 바로 이 지점에서 원본성에 관한 전통적 교설은 근본적 한계에 봉착하게 된다. 베냐민의 통찰처럼 기술 복제 시대는 예술의 숭고한 아우라를 해체하고 그것을 현실 정치의 각축장으로 끌어내렸다. 그의 진단은 20세기 예술사의 동력이 되어준 혁신적 비전

세 번째 시선

이었다 해도 과언이 아니다. 그러나 원본과 복제를 둘러싼 문제의식은 21세기 오늘날에도 여전히 유효하다. 디지털 기술의 발달로 복제의 질서가 총체화된 네트워크 사회에서 원본성의 진로를 모색하는 일은 예술계 안팎의 중차대한 화두로 남아 있기 때문이다.

특히 인공지능은 예술의 원본성 개념에 또 다른 도전을 가하고 있다. 인공지능은 방대한 데이터를 학습하고 분석함으로써 인간 예술가의 창작 행위를 모방하거나 심지어 능가할 수 있는 수준에 도달했기 때문이다. 이러한 맥락에서 원본성의 본질을 새롭게 규명하는 작업이 절실히 요구된다. 무엇보다 예술 작품의 원본성은 그것이 특정 인간 작가의 고유한 창조 행위에 기반하고 있음을 의미한다는 점을 재확인할 필요가 있다. 아무리 정교한 인공지능 작품이라 할지라도 그것은 기계적 알고리즘에 의한 모방일 뿐, 한 인간의 실존과 고유한 상상력이 깃든 표현은 될 수 없다. 바로 이 점에서 인간 예술의 원본성은 다시금 주목받아 마땅하다. 더 나아가 인공지능과의 창조적 협업 속에서 인간 고유의 예술성을 발현하는 길을 모색할 필요도 있다. 인공지능을 창작의 보조 도구로 활용하면서 인간 특유의 심미안과 직관을 발휘한다면, 이는 원본성의 지평을 한층 확장시키는 계기가 될 수 있을 것이다. 요컨대 인공지능 시대의 예술은 기계와의 경쟁이 아닌, 인간성의 창조적 고양이라는 적극적 방향에서 원본성의 의의를 재정립해야 할 것으로 보인다. 기술 복제와 인공지능이라는 문명사적 전환 앞에서 예술의 원본성이 위기에 처한 것은 사실이다. 그러나 역설적으로 그러한 위기야말로 원본 예술이 지닌 고유한

힘과 가치를 재발견할 수 있는 기회이기도 하다. 중요한 것은 기술 앞에 예술의 자율성을 포기하지 않는 일, 그리고 창조의 주체로서의 인간을 끝까지 지켜내는 일이다. 바로 그 지점에 원본성을 둘러싼 치열한 모색이 시작될 수 있을 것이다.

원본성의 재구축

—

복제 기술의 발달은 전통적 원본 개념의 권위를 뿌리째 흔드는 혁명이었다. 원본성을 구성하는 요소들이 유지해 온 오래된 균형이 더 이상 유지될 수 없게 된 것이다. 원본성의 개념을 둘러싼 미학과 철학의 재구성이 필요해졌다. 이 혁명은 원본의 물리적 동일성 자체에 대한 의문으로 낳았다. 전통적으로 원본의 가치는 그것의 물질적 유일무이함에서 비롯된다고 여겨졌다. 그러나 정작 어떤 작품도 시간의 풍화를 피해갈 수는 없는 법이다. 캔버스의 열화, 안료의 변색, 곰팡이의 침습 등 온갖 물리화학적 요인들은 원본의 동일성을 끊임없이 위협한다. 따라서 어떤 작품도 제작 당시의 상태 그대로 영원히 보존될 수는 없다는 것, 이것이 바로 원본성에 가해지는 자연과학적 도전이다.

실제 미술사에는 원작의 물리적 변형을 둘러싼 흥미로운 일화들이 많다. 가령 레오나르도 다빈치의 걸작 〈최후의 만찬〉은 제작 직후부터 벽에서 떨어져 나가기 시작했고, 이후 수차례의 보수 작업에

도 불구하고 원형을 상실해 갔다고 한다. 심지어 19세기에는 패널 자체에 문이 뚫리는 바람에 그리스도의 발이 완전히 훼손되기도 했다. 고흐의 〈아를의 포룸 광장의 카페 테라스〉에서는 노란색이 짙은 갈색으로 변색되었는데, 이는 빛에 민감한 크롬옐로 안료의 문제였던 것으로 밝혀졌다. 이처럼 엄밀한 의미의 물리적 동일성이란 얻기 힘든 이상에 가깝다. 시간 앞에 영원한 원본이란 존재하지 않는다. 베냐민이 정의한 '아우라'는 일견 전통적 작품들과 기술 복제 시대의 완벽한 결별을 방지하기 위한 하나의 타협책이라는 비판도 가능하다. 원본이 발산하는 일종의 후광 같은 것으로 여겨지는 아우라는 작품을 신비화하고 물신화한다. 작품의 시각적 특질 자체보다는 그것에 투영된 막연한 권위나 주술적 분위기가 우선시되는 전도 현상이 빚어지게 된다.

아우라 개념은 '작가가 그리지 않은 것'과 '관람자에게 보이지 않는 것' 사이의 치유될 수 없는 갈등을 유발한다. 미술비평가 존 베르거는 그의 고전 《Ways of Seeing》에서 진품 예술 작품의 '아우라'란 사실상 그것의 시장 가치와 동일한 것이라 혹평했다. 아우라는 작품에 내재한 본질적 속성이 아니라, 권력과 자본에 의해 만들어지고 유포되는 이데올로기와 다름없다는 것이다. 베르거에 따르면 예술의 아우라는 계급지배의 신비한 장막일 뿐, 작품의 민주화를 가로막는 허위의식의 산물이다. 바로 이 점에서 대량복제 시대의 미술은 아우라를 벗어던지고 현실 참여의 길로 나아가야 한다고 베르거는 역설한다. 나아가 아우라는 작품의 역사적 맥락을 감춤으로써 예술

을 탈정치화한다는 비판도 제기된다. 미술사가 카짐 칸은 서구 미술관에 소장된 비서구 문화재의 전시 방식을 지적한 바 있다. 칸에 따르면 식민 시대에 약탈된 미술품들은 원래의 역사적 정황에서 철저히 분리된 채 미학적 자율성을 부여받는다. 작품에 깃든 비극적 역사는 지워지고, 아우라를 통해 그것은 초역사적인 예술 작품으로 신비화된다는 것이다. 칸의 논의는 탈식민주의 관점에서 아우라 개념의 허구성을 적나라하게 폭로하고 있다.

이처럼 전통적 원본 개념을 둘러싼 다양한 비판들은 한결같이 그것의 신비주의적 성격을 문제 삼는다. 작품의 물리적 실체성이나 영적 아우라에 특권을 부여하는 관점 자체가 일종의 물신숭배이자 허위의식이라는 것이다. 요컨대 원본에 대한 맹목적 믿음은 근대 이후 미술에 도사린 전근대적 주술성의 잔재라 할 만하다. 그렇다면 이제 옹호될 수 있는 원본성에는 무엇이 남는가? 이 질문은 기실 예술이란 무엇이냐는 본질적 물음과 다시 직결된다. 적어도 분명한 것은, 그것이 작품의 물신화나 탈역사화와는 반대 지점에 있어야 한다는 사실이다. 중요한 것은 '원본'이라는 이데올로기적 장막을 걷어내고, 작품 자체가 지닌 감성적 힘과 비판적 역량을 직시하는 일이다. 진정한 원본성이란 권력이나 자본에 포섭되지 않는 예술 고유의 주체성을 의미할 터이니 말이다. 상이한 학문적 계보와 문제의식에도 불구하고 원본성에 대한 도전들은 일정한 공통분모를 지니고 있다. 그것은 바로 예술의 원본 개념이 지닌 위계적이고 권력적인 속성에 대한 문제 제기라 할 수 있다. 이들은 한결같이 원본성의 이데올로기

가 지배와 착취의 메커니즘과 맞물려 있다는 점을 날카롭게 지적하고 있는 것이다. 보다 구체적으로 말해, 원본의 권위를 옹호하는 담론은 대개 예술의 자율성을 내세우면서도 사실은 특정한 미학적 위계질서를 강요하는 경향이 있다. 원본에 부여된 독점적 가치는 다른 방식의 예술 실천을 주변화하거나 폄하하는 잣대로 작용하기 십상이기 때문이다. 가령 원본성의 이데올로기하에서 회화는 사진에 비해, 서양 미술은 비서구 미술에 비해 우월한 것으로 간주되곤 한다. 이처럼 원본 담론은 미술계 내부의 위계적 구도를 공고히 하는 기제로 기능해 온 것이 사실이다. 이는 결국 원본을 둘러싼 담론이 단순히 미학의 영역에 그치지 않으며, 권력과 자본의 논리와 밀접히 연관되어 있음을 말해준다. 원본에 특권적 지위를 부여하는 제도와 관행들은 예술 시장의 상품 가치를 담보하기 위해 동원되는 이데올로기적 장치라는 것이다. 르네 마그리트의 극단적 표현—진품이 위조품보다 더 귀중하다는 관념 자체가 의심스러운—을 부정하기 어려운 지경이다. 진품이건 가품이건 간에 중요한 것은 작품의 시장 가치를 결정짓는 힘의 배치일 따름이라는 지적이다.

원본성의 위계는 비단 예술계 내부로 한정되지 않는다. 그것은 보다 거시적인 사회구조의 불평등과 모순을 반영하고 있기도 하다. 에드워드 사이드는 '오리엔탈리즘Orientalism'에서 서구의 동양에 대한 표상이 제국주의적 침략을 정당화하는 담론으로 기능했음을 입증한 바 있다. 사이드에 따르면 서구 예술 속 동양의 이미지는 철저히 타자화되고 신비화된 대상에 불과했다. 원본—복제의 이분법은 곧 문

명-야만, 우월-열등의 이데올로기적 구획과 맞물린 것이었다. 이러한 주장들을 종합해 보면, 전통적 원본성에 가해진 다양한 비판들은 결국 예술을 둘러싼 권력과 위계의 문제를 직시하고 있음을 알 수 있다. 원본 개념 자체가 지니고 있는 배타성과 위계성에 주목할 때, 우리는 비로소 그것이 지배 이데올로기의 미적 표현이라는 사실을 깨닫게 된다. 들뢰즈의 표현대로 예술이란 기성의 '위계에 구멍을 뚫는' 혁명적 실천이어야 한다.

따라서 원본성에 도전하는 이들의 작업은 그 자체로 의미심장한 정치적 행위인 셈이다. 물론 이러한 비판이 원본 예술의 모든 가치를 부정하는 것은 아니다. 창조성과 독창성, 진정성에 대한 예술적 열망 그 자체를 폄하할 수는 없는 노릇이기 때문이다. 요점은 그러한 가치들이 특정 작품의 내재적 본질로 간주되어서는 안 된다는 것, 그것의 위계적 전유를 경계해야 한다는 데 있다. 중요한 것은 모든 예술적 실천이 다양성과 차이의 지평 위에서 제 고유의 의의를 평등하게 인정받을 수 있도록 하는 일이다. 이처럼 전통적 원본성의 해체는 기실 예술을 위계와 권력의 심미적 도구로 종속시키는 담론으로부터 해방시키기 위한 비판적 작업이었다. 원본이라는 신화에서 벗어날 때 비로소 우리는 모든 예술적 행위의 고유성과 특수성을 온전히 긍정할 수 있게 될 것이다. 이는 예술을 삶의 총체성 속에서 파악하고, '다른 방식으로 볼 권리', '보는 방식의 자유'를 쟁취하는 투쟁이기도 하다. 원본성에 대한 투쟁은 예술이 자기 자신을 넘어서는 일, 세계를 변혁으로 이끄는 가장 원리주의적인 일이다.

눈의 자유

—

그림의 원본성은 눈의 자유, 시각의 독립에서 시작된다. 눈앞의 작품이 감상자에게 동일한 시각적 경험을 선사한다면 그것의 존재론적 위상과 무관하게 동등한 미적 가치를 인정해야 한다. 이는 그림과 작가의 독립선언이기도 하다. 인간은 작품의 물리적 실체보다는 그것이 촉발하는 심상과 감흥을 통해 예술을 경험하는 존재다. 원본성의 진정한 본질은 작품의 지각적 동일성에 대한 인정으로 회복된다. 연주회의 라이브 연주와 음반 재생을 동일하게 여기는 것이나, 연극에서 실황 공연과 영상 녹화물을 등가적으로 간주하는 태도 등에서도 동일한 논리가 작동한다. 그것이 주는 청각적, 시청각적 자극이 동일하다면 원본과 복제의 경계는 사라지고 차이가 있다면 그것은 서로 다른 존재로서 독립적인 원본성을 가진다. 복제 기술은 '원본을 복제의 상황으로 끌어들임으로써' 존재의 두 양태를 같은 지평 위에 세우는 효과를 발휘한다. 단순히 원본을 복제로 환원하자는 주장이 아니다. 강조점은 어디까지나 작품을 매개로 한 인간의 지각 경험 그 자체에 있다. 중요한 것은 작품이 환기하는 감각과 감성, 정서와 사유의 총체로서의 미적 경험의 질적 동일성이지, 대상 그 자체의 물리적 속성이 아니라는 것이다. 작품에 깃든 창조적 정신과 미학적 가치는 그러한 지각의 순간을 통해 구현되고 전유되는 것이므로, 원본성의 메타포 또한 바로 그 지점을 향해 열려 있어야 한다는 뜻이다. 감상자 개개인의 지각 경험을, 특히 그 평등한 권리를 옹

호하는 일은 예술의 민주화를 위한 핵심적 실천이기도 하다. 누구나 자신의 눈으로 예술을 향유하고 그 의미를 창조적으로 구성할 자격이 있다는 사실을 원본성의 담론 속에서 구현하는 일, 그것이 바로 시각적 동일성 기준이 지닌 미학적 함의다. 작품의 의미는 예술가의 천재적 영감이 아니라 수용자의 주체적 능동성에 의해 구성되는 것이다. 작품 고유의 가치를 복원하는 일은 곧 인간 지각 경험의 주권을 확립하는 과제와 직결되는 셈이다.

　새로운 원본성의 기획은 작품과 주체 사이의 역동적 상호작용에서 출발해야 한다. 그것은 작품을 넘어선 지각 주체의 미적 자율성을 복원하는 한편, 그러한 주체적 계기들의 다양성과 특수성을 인정하는 복수적 원본성의 모델을 요구한다. 작품의 가치는 수많은 미적 경험들의 교차와 충돌, 갈등과 소통 속에서 구현되는 것이므로, 그 역동적 과정 그 자체를 원본성의 장으로 사유하는 일이 중요하다. 그것은 하나의 작품이 생산하는 지각과 해석의 다원적 지평을 모두 포괄하는 원본성, 유일무이한 절대자로서의 작품이 아니라 차이 자체를 창조하는 계기로서의 작품을 상상하게 한다. 그런 의미에서 '인간 지각의 원본성'이란 주체의 다양체적 역량이 빚어내는 복합적 총체로서의 예술을 지시하는 은유이기도 하다. 예술 생산과 수용의 모든 국면에서 다중의 목소리와 욕망을 긍정하는 일, 모든 심미적 실천의 고유한 힘을 인정하는 일. 그러한 민주적 상상력의 발현이야말로 원본성 담론이 예술에 남긴 최고의 유산이다. 복제 시대의 예술을 사유하는 오늘, 더 이상 작품 자체가 아니라 그것을 경유한 인

간 존재와 관계의 총체를 직시해야 할 때다. 그곳에서 비로소, 모든 예술적 실천을 관통하는 근원적 창조성으로서의 원본성을 발견하게 되기 때문이다. 그렇게 원본성은 주어진 것에서 끊임없이 쟁취해야 할 지평으로, 일회적 사건에서 지속적 과정으로 거듭날 수 있을 것이다. 그것은 곧 예술을, 예술 고유의 생성적 역량을 사유하는 흥미진진한 모험을 약속하는 항해도이기도 하다.

21 | 탈레반의 색깔

성스러운 색, 울트라마린

—

자연계에서 선명한 색깔, 완벽한 기하학적 모양을 지닌 물질을 구하는 것은 매우 어렵다. 화산, 심해 등 극한의 장소나 현미경을 동원해야 볼 수 있는 미시 세계로 진입하지 않고서 완벽하거나 선명한 물성을 지닌 물질을 얻는 것은 매우 어려운 일이다. 열역학법칙적으로 이는 매우 당연한 결과다. 물체의 색채는 빛을 반사하거나 흡수하는 특성에 따라 결정되는데 엔트로피 법칙에 따라 물체 표면의 미세한 구조는 시간에 따라 변화하게 되고, 빛 반사 및 흡수 특성도 변화하게 된다. 이러한 변화는 물체의 색채 변화로 이어져 점점 더 흐릿해지거나 변색되는 결과를 초래한다. 특정한 색채를 그것도 선명

세 번째 시선

하고 균일하게 유지하는 물질을 다량으로 얻는다는 것은 그 색이 무엇이든 어려운 일이다. 근대 이후가 되어서야 물리적 법칙을 거스를 수 있는 방법과 에너지를 얻을 수 있었기에 선명한 색을 지닌 안료를 얻는 데 인류는 그토록 오랜 시간을 기다려야 했던 것이다.

울트라마린은 회화 역사에서 중요한 위치를 차지하는 안료다. 특히 중세와 르네상스 시대 유럽의 종교화와 초상화에서 울트라마린은 광범위하게 사용되었는데, 이는 이 안료가 지닌 독특한 색감과 상징성 때문이었다. 울트라마린의 깊고 푸른 색조로 성스러움, 신비로움, 권위 등을 표현하기 위해 성모 마리아와 예수 로브를 묘사하는 데 자주 쓰였다. 당시 울트라마린 안료 및 그림 거래 내역과 적용된 작품의 면면을 살펴보면 울트라마린의 지위가 선명하게 드러난다. 울트라마린이 유럽 회화에서 널리 사용되기 이전에는 아주라이트Azurite가 주된 푸른색 안료로 사용되었다. 아주라이트는 남동광을 갈아서 만든 안료로, 울트라마린보다는 색감이 다소 흐릿하고 녹색 기운을 띠는 편이었다. 또한, 아주라이트는 울트라마린에 비해 내광성과 내구성이 떨어져 시간이 지나면 변색되는 경향이 있었다. 반면 울트라마린은 선명하고 깊이 있는 푸른색을 구현할 수 있을 뿐 아니라 빛에 대한 저항력도 우수했기에 아주라이트를 대체하는 고급 안료로 자리 잡게 되었다. 다만 울트라마린의 희소성과 높은 가격 때문에 초기에는 주로 중요한 인물이나 대상에 한정적으로 사용되었으며, 상대적으로 덜 중요한 부분에는 여전히 아주라이트가 쓰이기도 했다. 이처럼 울트라마린은 기존의 푸른색 안료가 가진 한계를

극복하고 유럽 회화 예술의 표현력을 한 단계 끌어올린 혁신적 재료였다고 평가할 수 있다.

울트라마린은 유럽 이외의 지역에서도 널리 사용되었다. 이집트, 페르시아, 인도, 중앙아시아 등 다양한 문명권에서도 울트라마린은 회화 예술의 주요 재료로 활용되었다. 이집트 벽화에서 발견되는 푸른색 안료의 상당 부분이 울트라마린이었으며, 페르시아 미니어처 회화에서도 울트라마린의 사용 흔적을 찾아볼 수 있다. 인도 불교 미술에서 울트라마린은 붓다의 머리카락을 표현하는 데 종종 쓰였고, 중앙아시아의 석굴 벽화에서도 울트라마린으로 채색된 하늘과 물을 묘사한 사례가 있다. 이처럼 울트라마린은 지리적, 문화적 경계를 넘어 다양한 문명 속에서 예술적 가치를 인정받았던 것으로 보인다.

울트라마린의 제조 과정과 재료적 특성도 주목할 만하다. 울트라마린은 청금석 라피스라줄리을 미세하게 분쇄하여 얻어지는 안료로 청금석 자체가 희소성 높은 광물이기 때문에 울트라마린 역시 귀한 안료로 취급되었다. 청금석의 푸른색은 함유된 황화물 등의 성분에서 기인하는 것으로 알려져 있으며, 고대부터 장신구나 장식용 재료로 널리 사용되었다. 울트라마린 안료는 청금석이 지닌 고유의 색감을 최대한 살리는 동시에 회화 예술에 적합한 물성을 갖추고 있다. 안료로서의 울트라마린은 약 455nm 파장대의 푸른 빛을 반사시키는데, 이는 시각적으로 매우 선명하고 인상적인 색조를 띤다. 또한, 울트라마린은 안정성과 내구성이 우수하여 빛이나 공기 중의 화학물질에 의한 변색이 적고 열에도 강한 편이다. 이 같은 재료적 장점들

로 인해 울트라마린은 회화 예술에서 꾸준히 사랑받는 안료가 될 수 있었던 것으로 분석된다. 기술적 측면에서 울트라마린은, 회화 예술의 표현력을 확장시키는 데 기여했다. 울트라마린은 불투명에서 반투명까지 다양한 농도로 사용될 수 있기에 화가들은 이 안료를 활용하여 미묘한 색감의 변화와 깊이감을 연출할 수 있었다. 가령 반투명하게 채색된 울트라마린은 화면에 공간감을 부여하고 먼 거리의 대상을 묘사하는 데 효과적이었던 반면, 불투명하게 사용된 경우에는 대상의 질감을 강조하거나 강렬한 인상을 남기는 데 유리했다. 아울러 울트라마린은 글레이징 Glazing 기법과도 잘 어울려서, 여러 층으로 색을 쌓아 올려 깊이 있고 투명한 효과를 만들어 내는 데에도 활용되었다. 이처럼 울트라마린은 유화, 템페라화 등 다양한 회화 기법 속에서 화가들의 창의적 표현을 뒷받침하는 중요한 도구였음을 알 수 있다.

아름다운 색인가 귀한 색인가?

—

희소함은 가격을 결정하는 중요한 요인이지만, 그것이 곧바로 가치를 결정하는 것은 아니다. 가격과 가치는 궁극적으로 인간의 욕망에 의해 좌우된다. 울트라마린이 유럽 회화에서 광범위하게 사용된 배경에는 단순히 그 색채의 아름다움 때문만이 아닌, 복합적인 사회·문화적 요인이 작용했다. 울트라마린의 원료인 라피스라줄리는

매우 희귀한 광물이었기에 그 자체로 귀중한 가치를 지녔고, 이는 울트라마린에 대한 욕망으로 이어졌다. 이처럼 희소성에 기반한 욕망은 울트라마린을 권위와 부, 그리고 신성함의 상징으로 만드는 데 결정적인 역할을 했다. 실제로 종교화에서 성모 마리아의 상징색으로 울트라마린이 반복적으로 등장한 것은 우연의 산물이 아니었다. 당대의 화가들에게 울트라마린의 가치는 단순히 회화적 표현의 수단으로서뿐만 아니라, 그림의 물질적, 상징적 위상을 높이는 장치로서 중요하게 인식되었던 것이다. 울트라마린이 회화에서 특권적인 지위를 누린 결정적 이유는 바로 그것의 높은 가격 때문이었다고 할 수 있다. 만약 울트라마린이 저렴하고 쉽게 구할 수 있는 안료였다면, 그것의 용도와 상징적 가치는 지금과는 사뭇 달랐을 것이다. 울트라마린의 사례는 그림 자체의 사회적 가치와 의미가 그림의 물성적 귀중함과 직결되었음을 보여준다. 다시 말해 재료의 희소성과 고가성 자체가 작품의 권위를 담보하는 중요한 요소로 작용했던 것이다. 이런 맥락에서 볼 때, 유럽 회화사에서 울트라마린의 인기는 순수한 색채적 매력을 넘어 사회경제적, 문화적 함의와 깊이 결부되어 있다고 할 수 있다. 울트라마린은 단순히 시각적 효과를 위한 안료가 아니라, 그 자체로 그림의 물성적 가치를 증명하는 일종의 통화와도 같은 역할을 했다. 다시 말해 울트라마린의 사용은 화가의 예술적 역량은 물론, 작품의 주문자나 소장자의 부와 권위까지도 상징하는 복합적 기표였던 셈이다. 이는 마치 그림에 금박을 사용하여 작품의 권위를 과시했던 것과 유사한 맥락으로 이해할 수 있다. 울

트라마린의 사용 역시 그림의 대상과 소유자, 그리고 전시되는 공간의 권위를 높이기 위한 전략적 선택이었던 것이다.

'붉은' 울트라마린
—

광물 자원은 경제적 가치와 함께 정치적, 사회적 영향력을 지닌다. 특히 희소성이 높고 고가로 거래되는 광물일수록 그 영향력은 더욱 크게 나타난다. 이런 맥락에서 국제사회는 무장 갈등과 인권침해의 자금원이 되는 천연 광물을 '분쟁광물Conflict Minerals'로 규정하고 있다. 분쟁 지역에서 생산되는 귀중한 광물은 그 수익금이 폭력을 강화하고 주민들의 삶을 위협하는 데 사용되기 때문이다. 콩고 민주 공화국의 콜탄과 주석, 시에라리온과 라이베리아의 다이아몬드 등은 분쟁광물의 대표적 사례로 꼽힌다. 분쟁광물 문제는 단순한 경제적 이슈를 넘어 인권, 환경, 국제 안보에 대한 직접적 위협으로 인식되고 있다. 이에 따라 인근 국가는 물론 국제기구와 민간단체 차원에서도 분쟁광물의 생산과 유통에 대한 감시와 규제가 이루어지고 있다. 그러나 이러한 국제사회의 노력에도 불구하고 분쟁광물 문제는 쉽게 해결되지 않고 있는 실정이다. 오히려 제재로 인한 공급 감소가 가격 상승으로 이어지면서 분쟁 당사자들의 이익은 더욱 극대화되는 역설적 상황도 나타나고 있다.

라피스라줄리 역시 최근 분쟁광물로서의 성격이 부각되고 있다.

이 광물의 주요 생산지인 아프가니스탄에서는 탈레반 등 무장단체가 불법 채굴을 통해 연간 최대 2천만 달러의 수익을 올리고 있다는 공식 보고서가 나왔다. 특히 미군 철수 이후 아프가니스탄의 통치권을 장악한 탈레반이 라피스라줄리 채굴을 독점함에 따라 이 같은 우려는 더욱 커지고 있다. 중국과 칠레에서도 일부 생산이 이루어지고 있지만, 이는 소량에 불과할 뿐 아니라 품질 면에서도 아프가니스탄산에 미치지 못하는 것으로 알려져 있다. 국제적 기준에서 볼 때 라피스라줄리는 이제 명백한 분쟁광물로 분류된다. 그러나 이것이 곧바로 라피스라줄리의 유통 중단으로 이어지기는 어려워 보인다. 오히려 제재에 따른 공급 감소가 가격 상승을 부추길 가능성이 높다. 여기에 아프가니스탄과 주변국의 느슨한 유통 관리로 인해 실질적인 통제도 쉽지 않은 상황이다. 실제로 수요처 증가와 품질 우위로 인해 라피스라줄리의 국제가격과 유통량은 오히려 상승 추세를 보이고 있다. 라피스라줄리 사례는 광물 자원을 둘러싼 복잡한 국제정세를 보여주는 동시에, 분쟁광물 문제 해결의 어려움을 여실히 드러낸다. 단순히 규제와 제재만으로는 분쟁광물 문제에 효과적으로 대응하기 어렵다는 점을 시사하는 것이다. 이는 보다 근본적 차원에서 분쟁 지역의 정치적 안정과 경제적 자립을 도모하는 한편, 국제사회의 협력을 통해 광물의 합법적이고 투명한 거래 체계를 구축해야 함을 의미한다. 아울러 소비자들의 인식 제고를 통해 분쟁광물에 대한 수요 자체를 감소시키려는 노력도 필요해 보인다. 분쟁광물 문제는 결국 생산지와 소비지를 아우르는 전 지구적 차원의 협력과 연

세 번째 시선

대를 통해서만 해결될 수 있을 것이다.

합성 울트라마린 예술 창작에 있어 재료의 선택은 단순히 기술적 차원을 넘어 작가의 철학과 가치관을 반영하는 중요한 문제이다. 특히 회화에서 안료의 선택은 작품의 색감과 질감, 나아가 작품이 전달하고자 하는 메시지와 직결된다. 이런 맥락에서 일부 작가들은 합성안료보다 천연안료를 선호하는 경향을 보인다. 그들은 천연안료가 가진 고유한 물성과 자연성이 전통 회화의 맥락을 잇는 데 더욱 적합하다고 주장한다. 천연안료 옹호론자들은 천연안료가 가진 색감과 질감이 합성안료와는 분명히 구분된다고 말한다. 천연안료는 자연에서 채취한 광물이나 식물, 동물 등을 가공해 만들어지기 때문에 각각의 안료가 가진 고유한 특성이 살아 있다는 것이다. 이는 곧 천연안료로 그린 그림이 자연의 일부를 담고 있음을 의미한다. 따라서 전통 회화의 정신과 느낌을 되살리기 위해서는 천연안료를 사용해야 한다는 주장으로 이어진다. 반면 합성안료를 지지하는 작가들은 재료의 일관성과 안정성을 강조한다. 합성안료는 과학적으로 통제된 공정을 통해 만들어지기 때문에 품질과 색상의 균일성이 보장된다는 것이다. 이는 작가들이 자신의 예술적 비전을 일관되게 구현하는 데 도움이 된다. 나아가 일부에서는 합성안료야말로 현대 사회의 산물이며, 시대정신을 반영하는 데 더욱 적합하다고 주장하기도 한다. 흥미로운 점은 안료의 물성 자체가 작가의 선택에 영향을 미친다는 사실이다. 천연안료를 고수하는 작가들은 안료가 가진 물리적, 화학적 특성 그 자체에 가치를 부여하는 경향이 있다. 이는 마치

공정무역이나 탄소절감을 중시하는 소비자들이 상품 선택에서 특정한 기준을 적용하는 것과 유사하다. 반대로 합성안료를 선호하는 작가들 역시 재료 자체의 특성을 근거로 자신들의 선택을 정당화한다. 요컨대 안료를 둘러싼 논쟁은 단순히 기술적 차원을 넘어 예술가의 가치관과 세계관이 투영되는 장이라 할 수 있다. 울트라마린 안료의 역사는 이러한 논쟁의 복잡성을 잘 보여준다.

19세기에 들어 프랑스의 화학자 장 밥티스트 기메와 독일의 크리스티안 긴스버그에 의해 울트라마린의 인공 합성이 성공하면서 화단에는 일대 변혁이 일어났다. 천연 울트라마린은 매우 희소하고 비싼 안료였지만, 합성 울트라마린은 대량 생산이 가능해짐에 따라 가격이 크게 낮아졌기 때문이다. 이는 곧 울트라마린의 대중화로 이어졌고, 보다 많은 작가들이 이 안료를 사용할 수 있게 되었다. 그러나 합성 울트라마린의 등장 이후에도 천연 울트라마린에 대한 선호가 사라진 것은 아니다. 여전히 많은 작가들이 천연 울트라마린이 가진 고유의 물성과 색감을 추구하고 있는 것이다. 이는 안료에 대한 작가들의 욕망이 단순히 색의 재현을 넘어 재료 자체에 대한 애착과 집착을 반영하고 있음을 시사한다. 천연 울트라마린에 대한 욕구는 마치 특정 장소에서 생산된 포도주나 커피를 고집하는 소비자들의 심리와도 유사해 보인다. 나아가 이는 예술 창작에 있어 재료의 상징성과 정신성이 갖는 의미를 되새기게 한다. 작가들이 천연 울트라마린을 고수하는 이유는 단순히 그것이 전통적이고 희소하기 때문만은 아닐 것이다. 그보다는 수천 년에 걸쳐 형성된 광물로부터 빛과 색을 이끌어 낸

세 번째 시선

다는 행위 자체가 일종의 영적 실천이자 자연과의 교감으로 여겨지기 때문일 수 있다. 이런 맥락에서 천연안료에 대한 고집은 자본주의적 효율성과 획일성에 저항하는 일종의 예술적 몸부림으로 해석될 여지도 있다. 물론 이 같은 해석이 합성안료의 가치를 폄하하는 것은 아니다. 예술 창작에서 재료의 선택은 어디까지나 개별 작가의 고유한 영역이며, 그 자체로 존중받아야 할 것이다. 다만 안료를 둘러싼 논쟁이 단순히 기술적 우열의 문제를 넘어 예술의 본질과 시대정신에 대한 성찰로 이어질 수 있다는 점을 주목할 필요가 있다. 이는 예술이 자신만의 언어로 세계를 해석하고 비판하는 지적 작업임을 다시금 상기시킨다. 그런 의미에서 안료에 대한 담론은 예술 일반에 대한 우리의 이해를 심화하고 확장하는 계기가 될 수 있을 것이다.

22 | 만수대 예술가를 위한 변명

어용 화가 다비드

—

거칠게 표현하면 프랑스 혁명기의 화가 자크 루이 다비드Jacques-Louis David는 최고의 어용 또는 관제 화가다. 그는 프랑스의 정치적 격변기에 변신을 거듭하며 권력을 옹호하는 데 앞장섰다. 로베스피에르의 테러정치, 테르미도르 반혁명, 나폴레옹 집권기에서 왕정복고까지 때로는 공화정을 부르짖었고 때로는 전제정을 옹호했다. 화가로서가 아니라 정치인으로 직접 정치 과정에 참여했다는 것에 대한 비판이 아니다. 일관성이라는 최소한의 정치윤리를 찾기 어렵기 때문이다. 그의 작품 역시 정치적 입장을 따라 움직였다. 혁명 초기 다비드는 〈호라티우스 형제의 맹세〉1784와 같은 작품에서 공화주의 정

신을 고취시켰지만, 나폴레옹 집권기에는 황제를 미화하는 어용 화가로 변모했다. 〈알프스를 넘는 나폴레옹〉1801이나 〈황제 나폴레옹 1세의 대관식〉1807 등의 작품은 나폴레옹의 권위와 위엄을 신격화하는 선전도구나 다름없었다. 이는 정치인 다비드뿐만 아니라 예술가 다비드 모두 정치윤리를 저버리고 오로지 정치적 생존만을 택한 기회주의자였음을 증명한다. 따라서 그를 신고전주의라는 미술 경향으로 뭉뚱그려 포괄하는 것은 지나친 관대함이다.

관제 예술가 잭슨 폴록

—

추상표현주의는 20세기 중반 미국 미술계를 주도한 혁신적 운동으로 평가받아 왔다. 잭슨 폴록, 빌럼 더코닝 등의 거장들은 기존의 미학적 관습을 과감히 깨뜨리고 개인의 주관적 표현을 극대화한 선구자들로 칭송받았다. 그들의 거침없는 제스처와 역동적인 색채, 그리고 무의식의 흔적을 드러내는 자동기술법 등은 전후 미국 미술의 정체성을 규정하는 핵심 요소로 자리매김했다. 그러나 많은 사람들이 애써 눈 감고 있지만 추상표현주의가 순수한 미학적 혁신의 성과가 아님은 이미 입증된 사실이다. 미소 냉전 시대, 소비에트 리얼리즘이라는 소련의 미술 경향에 맞서기 위해 미국 중앙정보국CIA은 비밀리에 추상표현주의를 지원하고 해외에 전파하는 문화 공작을 펼쳤다. 오늘날 미국의 예술적 자긍심의 상징이 된 작가들이 인지했는

지는 알 수 없으나 결과적으로 그들은 체제 경쟁의 선봉에 서게 된 셈이다. 폴록의 액션 페인팅 〈넘버 1〉1948이나 더코닝의 〈우먼 시리즈〉는 제도권의 지원 속에 자유주의 진영의 문화적 트로피로 신격화되었다.

사회주의 리얼리즘 : 소련과 중국의 경우

—

사회주의 국가의 미술에 대한 제도적 통제는 무척 투명하다. 법률과 제도로서 매우 구체적인 부분까지 미술을 규정한다. 1932년 소련 공산당 중앙위원회는 '문학 및 예술 단체의 재편성에 관한 결의'를 통해 모든 예술 단체를 해산하고 중앙집권적 통제하에 재편성한다. 이어 제1차 소비에트 작가대회에서 사회주의 리얼리즘이 공식 예술 기법으로 채택되어 법률적 지위를 가지게 된다. 시기적으로 조금 뒤졌지만 중국도 이와 크게 다르지 않다. 1949년 중화인민공화국 건국 이후 중국 공산당은 일련의 '문예 정책'을 통해 예술 창작을 강력하게 통제하기 시작한다. 1970년대 중반까지 지속된 문화대혁명은 사회주의 리얼리즘조차도 느슨하다고 여긴 소위 '홍위병 예술'이 모든 예술 창작을 전면적으로 규정했다. 고르바초프의 글라스노스트 정책과 연방 해체로 소련-러시아의 예술 정책은 상당한 변화를 맞이했다. 사회주의 리얼리즘의 공식적 지위가 사라지고 예술가에 대한 자율성은 크게 신장되었다. 과거와 같은 직접적이고 전면적

인 통제는 사라졌지만 애국주의적, 보수주의적 정치환경이 강화됨에 따라 임의적 통제와 제재가 되풀이되고 있다. 중국도 이와 크게 다르지 않다. 문혁과 등소평시대를 거치며 1980년대에 '상흔 미술', '농민 화가' 등 새로운 예술 운동이 등장하며 사회주의 리얼리즘 일변도에서 탈피하기 시작했다. 현행 〈헌법〉에 사회주의에 부합하는 문학 예술이 명시되어는 있지만 중국 정부는 '쌍백' 정책을 시행하고 있다. 백화제방百花齊放과 백가쟁명百家爭鳴을 내세우며 예술적 다양성을 허용한다. 그러나 공산당과 정부에 대한 비판이라는 경계를 넘는 것은 여전히 강력하게 통제하고 있다.

사회주의 리얼리즘 : 북한의 경우

—

북한은 사회주의 리얼리즘을 넘어서 주체사상이라는 북한 고유의 이념에 예술이 복무해야 함을 법률과 제도로 강제하고 있다. 북한 〈헌법〉 제53조는 '국가는 민족적 형식에 사회주의적 내용을 담은 주체적이며 혁명적인 문학 예술을 발전시킨다'고 명시하고 있으며 '사회주의 교육에 관한 테제', '주체사상에 기초한 문예이론' 등 김일성의 주장에 근거하여 북한 특유의 예술 창작 방침을 수립했다. '민족적 형식에 사회주의적 내용'은 북한 주체 미술의 창작 원칙으로, 김일성에 의해 1966년 '사회주의 교육에 관한 테제'에서 처음 제기되었다. 이는 예술 창작에 있어 형식과 내용의 결합 방식을 규정한 일

종의 교조이자 금과옥조로 기능한다. 여기서 '민족적 형식'이란 조선화라 불리는 북한의 전통 회화 양식을 의미한다. 전통적인 채색화 기법과 재료, 그리고 동양화적인 구도와 필법 등을 특징으로 하는 이 양식은, 북한 미술의 정체성을 규정하는 토대로 간주된다. 따라서 주체 미술 작가들은 이러한 조선화의 형식적 요소들을 적극 활용하여, 작품의 민족적 특성을 강조할 것을 요구받는다. 반면 '사회주의적 내용'은 작품의 주제와 메시지가 사회주의 이념과 혁명 정신에 부합해야 함을 뜻한다. 여기에는 북한 체제의 우월성과 수령에 대한 충성, 그리고 집단주의와 혁명적 낙관주의 등의 내용이 포함된다. 따라서 주체 미술 작가들은 조선화의 형식을 빌려 노동자와 농민, 혁명 투사들의 모습을 미화하고, 사회주의 건설의 성과를 선전하는 이미지를 창조할 것을 요구받는다. 이처럼 '민족적 형식에 사회주의적 내용'은 북한 미술에 일종의 창작 공식을 부과하는 교조이다. 조선화라는 특정 미술 양식을 통해 사회주의 혁명의 이념과 가치를 전달하라는 주문인 셈이다. 이는 전통과 현대, 민족과 사상의 결합을 도모하는 김일성 노선의 문예관을 반영한 것으로, 주체사상의 구현을 예술의 궁극적 목표로 상정한다. 그러나 이러한 기계적 도식은 예술 창작의 본질적 속성과 긴장을 빚을 수밖에 없다. 형식과 내용의 변증법적 융합을 통해 미적 진리를 현현하는 것이 예술의 본령이라면, 양자를 인위적으로 분리하고 각각에 특정한 의미를 강제하는 이 원칙은 예술의 자율성을 억압하는 기제로 작용하기 때문이다. 주어진 형식에 규정된 내용을 담아내야 한다는 강박은, 작가의 주체적

238

세 번째 시선

현실 인식과 미학적 기획을 가로막는 장애물이 될 수 있다. 결국 '민족적 형식에 사회주의적 내용'의 교조는, 예술을 특정 이념의 전달 수단으로 축소하는 북한 체제의 문예관을 상징하는 준거점이다. 전통을 계승한다는 명분과 사회주의 혁명을 구현한다는 대의 속에서, 개별 작가의 창조적 상상력은 위축되고 주체 미술은 정치선전의 도구로 전락하는 위험에 처한다. 이는 자율성의 상실이 초래하는 예술적 타락의 단면을 보여주는 것이라 하겠다.

만수대 예술가들은 수출 역군?

—

북한 미술이 전 세계적인 관심을 끌고 있는 이유는 북한의 예술 교육 및 집단 창작 기지인 만수대 창작사를 예술 수출 공장으로 활용하고 있으며 그 규모가 무시할 만한 수준이 아니라는 점이다. 중국과의 무역 경로를 통해 해외 고객들에게 팔려나가는 회화 작품이 꾸준히 늘어나고 있으며 세계 각국의 기념 조각 및 건축물 제작을 북한이 수주한 것 역시 널리 알려진 사실이다. 만수대 창작사의 예술 노동자, 예술 '일꾼'들을 동원한 예술 작품 수출은 북한 스스로의 미학적 원칙과 기준으로 허용되는 것인지 평가해 봐야 하지 않을까? 주체 미술 자체에 대한 평가와 별개로 주체 미술이 주장하는 바가 만수대 창작사의 미술 노동 수출을 용납할 수 있는지 판단해 볼 필요가 있다. 북한의 '민족적 형식에 사회주의적 내용'이라는 주체 미

술의 창작 원칙은 조선화라는 형식적 전범과 사회주의 이념이라는 내용적 강제의 결합체다. 이는 예술에 일종의 규범적 지향성을 부여하여 작가 개인의 자유로운 발상과 그에 따른 다채로운 조형 언어의 탐색을 가로막는 제약으로 작용한다. 최근 국립미술창작기관인 만수대 창작사의 행보는 이런 주체 미술이 내포한 모순을 드러내는 사례로 주목할 만하다. 만수대 창작사는 해외 주문자들의 요구에 따라 그들이 원하는 형식과 내용의 그림을 제작하는 일종의 미술품 주문 생산 공장으로 변모하고 있다. 여기서 생산되는 작품들은 북한의 민족적 정서나 사회주의 이념과는 무관한, 주문자의 취향에 부합하는 상품에 가깝다. 이는 애초에 주체 미술이 표방했던 원칙과는 배치되는 행태다. 특히 자본주의 문화 산업을 상징하는 디즈니의 하청을 수행한다는 사실은 모순의 극단을 보여준다. 주문자가 요구하는 자본주의적 문화 코드를 이미지로 번역하는 이 작업은 주체 미술의 존립 근거 자체를 허무는 행위와 다름없기 때문이다. 물론 경제적 궁핍이 이런 자기모순적 행태를 낳은 토양이 되었음을 감안할 필요는 있다. 그럼에도 이는 주체 미술이라는 이념 자체가 내포한 모순, 즉 외부로부터 강제된 원칙의 허구성을 스스로 증명하는 사태로 해석할 수 있다.

세 번째 시선

미술과 권력의 관계

—

권력과 예술의 관계를 논의할 때, 우리는 권력의 개념을 보다 확장하여 이해할 필요가 있다. 권력이란 단순히 정치적 강제력만을 의미하는 것이 아니라, 사회의 다양한 영역에서 작동하는 지배와 영향력의 메커니즘을 포괄한다. 상업 자본의 논리, 주류 예술계의 헤게모니, 대중의 취향을 좌우하는 미디어의 영향력 등 다양한 형태의 권력이 예술 생태계에 복합적으로 작용한다. 이런 관점에서 볼 때, 예술과 권력의 관계는 결코 단선적이거나 가시적이지 않다. 예술가들은 종종 자신도 모르는 사이에 지배적인 권력 구조에 순응하고 내면화하는 모습을 보인다. 상업 자본의 요구에 부응하여 대중의 취향에 영합하는 작품을 생산하거나, 주류 예술계의 기준에 자신을 맞추어 독창성을 상실하는 경우가 이에 해당한다. 문제는 이러한 권력 구조가 은밀하게 작동하여, 마치 자연스러운 것처럼 받아들여진다는 데 있다. 실제로 많은 예술가들이 자신의 작품이 특정한 권력 관계 속에서 생산되고 유통되고 있음을 자각하지 못한 채 활동한다. 자본의 논리나 주류 예술계의 기준이 마치 보편적인 미적 가치인 양 받아들여지는 것이다. 그 결과 예술은 지배 권력의 이데올로기를 무의식적으로 재생산하고, 기존의 질서를 공고히 하는 도구로 전락할 위험에 처한다. 이러한 맥락에서 프랑크푸르트학파의 아도르노와 호르크하이머가 제기한 '문화 산업' 비판은 시사하는 바가 크다. 그들은 자본주의 사회에서 예술이 상품화되고 대중문화로 전락

하는 과정을 날카롭게 분석했다. 대중문화는 지배 이데올로기를 은밀히 주입하고 현실에 대한 비판 의식을 무디게 만드는 도구로 기능한다는 것이다. 실제로 할리우드 영화산업이나 베스트셀러 문학의 반복적인 클리셰들은 자본의 논리에 부합하는 세계관을 재생산하는 경향이 있다. 물론 이것이 모든 대중문화가 예술성을 결여하고 권력에 종속되었음을 의미하는 것은 아니다. 오히려 중요한 것은 대중문화 속에서도 비판 의식을 잃지 않고 저항의 목소리를 내는 예술가들의 존재다. 영화감독 고다르나 페데리코 펠리니 등은 상업영화의 관습을 끊임없이 도전하고 대안적 미학을 모색했다. 팝 아트의 선구자 앤디 워홀은 대중문화의 이미지를 차용하면서도 현대 사회의 물신주의와 소외를 날카롭게 꼬집었다. 이처럼 예술과 권력의 관계에 대한 미학적 논의는 그것이 가시적이든 암묵적이든 예술 활동 전반에 스며들어 있는 권력의 메커니즘을 규명하는 데서 출발해야 한다. 동시에 그러한 구조에 저항하고 대안을 모색하는 예술가들의 시도 또한 주목할 필요가 있다. 그들은 지배적 권력과 끊임없는 긴장 관계 속에서 예술의 자율성과 비판성을 지켜내고자 분투하기 때문이다. 결국 권력에 종속되지 않는 예술, 진정한 의미의 아방가르드란 무엇인가. 그것은 단순히 형식적 실험이나 전위적 제스처를 넘어, 시대의 모순과 부조리에 천착하는 비판 정신에 있다 할 것이다. 새로운 미적 형식의 모색 속에서도 인간 해방과 사회 변혁의 지평을 열어가는 예술, 바로 그것이 권력의 굴레를 뛰어넘는 참된 예술의 길이 아닐까. 미학적 논의는 이처럼 예술을 둘러싼 권력의 심층적 작동 방

세 번째 시선

식을 파헤치고, 그것이 미적 생산물에 어떤 영향을 미치는지를 치밀하게 분석하는 데서 출발해야 한다. 그러한 작업의 과정 속에서 우리는 비로소 예술의 위치를 새롭게 규정하고 그 사회적 의미를 발견할 수 있을 것이다. 진정한 예술이란 결코 권력으로부터 자유로울 수 없지만, 그렇다고 권력에 종속되어서도 안 된다. 오히려 그것은 불가피한 권력의 질곡 속에서도 인간 해방의 목소리를 향한 고투를 멈추지 않는 데 있다. 예술과 권력의 관계에 대한 성찰은 바로 그 지점에서 예술 활동의 존재 이유와 만나게 될 것이다.

23 | 감상의 빈곤
비평의 과잉

감상은 간데없고 비평만 나부껴

—

미술관 속 침묵은 작품과 관객 사이의 무언의 대화를 품는다. 이 침묵은 감각의 첨예화를 허락하고, 시각 이미지의 본질적 무언성과 조응한다. 그러나 이 고요한 교감의 순간은 흔히 도슨트의 목소리로 인해 파괴된다. 도슨트의 목소리는 다른 관람객이 만들어 내는 백색 소음과 다르다. 일군의 주목을 배경으로 도드라지는 도슨트의 언어는 침묵의 공간을 채우며 작품과 관객 사이에 끼어든다. 이는 보는 행위와 아는 행위 사이의 근본적 긴장을 드러낸다. 그림 속 등장인물에 얽힌 역사적 사건, 작가의 인생사에 대한 도슨트의 흥미진진한 '스토리 텔링'은 작품을 그림책의 삽화로 만들어 버린다.

세 번째 시선

시각 예술의 본질은 비언어성에 있다. 색채, 형태, 질감은 언어로 완전히 환원될 수 없는 고유의 존재 방식을 지닌다. 그림 속 붉은색은 '붉은색'이라는 단어와 동일하지 않다. 그것은 망막을 통해 직접 뇌를 자극하는 시각적 실재다. 이러한 직접성이야말로 회화 예술의 핵심이다. 그러나 현대의 미술 감상 문화는 이 직접성을 우회하려는 경향을 보이고 있다. 도슨트의 설명, 벽에 걸린 작품해설, 미술 평론가의 글은 모두 시각적 경험을 언어적 지식으로 번역하려는 시도다. 마찬가지로, 미술 작품에 대한 모든 언어적 설명은 작품 자체와는 구별되는 2차적 산물이다. 이러한 현상은 단순히 정보 과잉의 문제가 아니다. 그것은 보다 근본적으로 현대인의 감각 경험 방식의 변화를 반영한다.

우리는 점점 더 직접적 경험보다는 매개된 경험에 의존하게 된다. 실제 풍경보다는 사진을, 직접 대화보다는 문자 메시지를 선호하는 경향이 강해진다. 미술 감상에서도 이러한 경향이 나타난다. 작품과의 직접적 대면보다는 그에 대한 설명과 해석을 통해 작품을 '이해'하려는 태도가 지배적이다. '감각의 빈곤'은 현대 미술 감상 문화의 가장 심각한 문제점 중 하나다. 이는 단순히 감각적 경험의 양적 감소를 의미하는 것이 아니라, 미술 감상에서 감각이 차지하는 본질적 위치의 상실을 뜻한다. 미술은 본래 시각을 통해 직접적으로 경험되는 예술 형식이다. 그러나 현대의 미술 감상 방식은 이러한 직접성을 점점 더 상실해 가고 있다. 지적 이해가 감각적 경험을 압도하고 있다. 감상자들은 작품을 '보기' 전에 먼저 그것에 대해 '알고자' 한

다. 그래야알아야 한다고 강요받았고 이미 내재화되어 있다. 작품 옆에 붙어 있는 설명문, 도슨트의 해설, 미술 평론가의 글 등이 관객의 시선을 먼저 사로잡는다. 이로 인해 작품과의 직접적인 대면, 그로부터 발생하는 즉각적이고 직관적인 반응의 기회가 줄어든다. 현대 사회의 빠른 속도와 정보의 과잉은 깊이 있는 감각적 경험을 오히려 방해한다. 미술관에서 사람들은 한 작품 앞에 오래 머무르기보다는 가능한 한 많은 작품을 빠르게 훑어보려 한다. 전시장의 벽을 터치 디스플레이의 '스와이핑'과 '플리킹'으로 소비한다. 경험을 깊이 있는 관찰과 명상적 감상의 기회는 줄어들고, 대신 '본 것'을 인증하는 행위가 더 중요해진다. 감각의 빈곤은 결국 미술 감상의 본질을 왜곡한다. 미술 작품은 지적 소비나 이해의 대상이 아니라 경험의 대상이다. 그것은 관객의 전인적 참여, 즉 감각과 지성, 감정의 총체적 관여를 요구한다. 그러나 현재의 미술 감상 문화는 이 중 지성의 역할만을 과도하게 강조함으로써, 미술이 제공할 수 있는 풍부한 경험의 가능성을 축소시키고 있다.

평론의 권력화와 상업화
—

현대 미술 비평의 언어는 점점 더 난해해지고 있다. 포스트모더니즘, 해체주의 등의 복잡한 이론들이 미술 비평의 언어를 지배하면서, 비평 자체가 하나의 독립된 장르로 발전했다. 이는 미술 작품에

대한 이해를 돕기보다는 오히려 작품과 관객 사이의 거리를 더욱 벌리는 결과를 낳고 있다. 평론가의 언어가 작품보다 더 주목받는 상황이 종종 발생한다. 평론의 언어는 점점 더 자기 참조적이 되어간다. 평론가들은 서로의 글을 인용하고 비판하면서 하나의 담론 체계를 형성한다. 이 과정에서 작품은 단지 이론을 적용하기 위한 대상으로 전락하는 경우가 많다. 작품의 고유한 존재 방식, 그것이 불러일으키는 직접적인 감각적 반응은 무시되고, 대신 작품이 어떤 이론적 맥락에 얼마나 잘 들어맞는지가 중요해진다. 더욱 문제적인 것은 평론가의 목소리가 때로 작가의 목소리를 압도한다는 점이다. 작가의 의도나 작품의 내재적 논리보다는 평론가의 해석이 작품의 '의미'를 결정하는 경우가 많아졌다. 이는 예술의 창작 과정과 수용 과정 사이의 균형을 무너뜨린다. 작품은 더 이상 그 자체로 존재하는 것이 아니라, 평론가의 해석을 통해서만 존재 가치를 인정받게 된다. 이러한 현상은 미술계의 권력 구조와도 밀접하게 연관되어 있다. 영향력 있는 평론가의 말 한마디가 작가의 운명을 좌우할 수 있다. 이로 인해 많은 작가들이 평론가들의 취향과 이론적 경향에 맞추어 작품을 제작하는 경향이 생겨났다. 이는 예술의 자율성을 심각하게 위협하는 요소다. 또한 현대 미술 평론은 점점 더 전문화되어 일반 대중과의 소통을 어렵게 만들고 있다. 평론의 언어는 특수한 지식을 가진 사람들만이 해독할 수 있는 암호와 같아졌다. 이는 미술을 엘리트주의적 영역으로 고립시키는 결과를 낳는다. 대중은 작품 자체보다는 그에 대한 '권위 있는' 해석에 의존하게 되고, 이는 결국 개

인의 주체적인 미술 경험을 빼앗는다. 평론의 이러한 권력화는 미술 시장과도 밀접하게 연관되어 있다. 평론가의 글은 작품의 가치를 결정하는 중요한 요소가 되었다. 이로 인해 평론과 시장 사이의 유착 관계가 형성되기도 한다. 일부 평론가들은 특정 갤러리나 작가와 긴밀한 관계를 맺고, 그들의 이익을 대변하는 역할을 하기도 한다. 이는 평론의 객관성과 공정성을 해치는 요인이 된다. 미술 시장의 규모가 커지면서, 평론은 단순한 비평을 넘어 투자 지침의 역할을 하게 되었다. 일부 평론가들은 자신의 영향력을 이용해 특정 작품의 가치를 띄우거나 떨어뜨리는 등 시장 조작에 가담하기도 한다. 이는 예술의 본질적 가치를 경제적 가치만으로 환원시키는 위험한 행태다. 더불어 평론의 상업화는 평론 자체의 질적 저하를 초래한다. 시장의 요구에 부응하기 위해 평론은 점점 더 선정적이고 단순화되는 경향을 보인다. 깊이 있는 분석과 비평적 성찰 대신, 작품의 시장 가치나 투자 가치에 대한 판단이 평론의 주요 내용을 이루게 된다. 이는 평론의 본질적 기능인 예술에 대한 비판적 담론 형성을 방해한다. 평론의 권력화와 상업화는 또한 미술계의 폐쇄성을 강화한다. 평론가, 갤러리, 컬렉터 등 소수의 엘리트들이 형성하는 폐쇄적 네트워크가 미술계를 지배하게 된다. 이는 새로운 작가나 다양한 예술적 시도들이 진입할 수 있는 여지를 줄이며, 미술을 대중으로부터 더욱 멀어지게 만든다. 이러한 현상들은 결국 미술의 본질적 가치를 훼손한다. 예술은 인간의 창조적 표현이며, 세계에 대한 새로운 인식과 경험의 가능성을 열어주는 매체다. 그러나 평론의 권력화와 상

업화는 이러한 본질적 가치를 경제적, 사회적 권력의 논리로 환원시킨다. 이는 미술의 자율성과 비판적 기능을 약화시키며, 예술이 지닌 변혁적 잠재력을 제한한다.

도슨트는 동화 구연가인가?
—

미술관 교육과 도슨트 시스템은 대중과 예술을 연결하는 중요한 매개체로 옹호되고 있다. 그러나 이 시스템은 역설적으로 관객의 직접적인 미술 경험을 방해하는 요인이 되기도 한다. 이는 단순히 정보 전달의 과잉이라는 표면적 문제를 넘어, 미술 감상의 본질에 대한 근본적인 질문을 제기한다. 도슨트의 설명은 종종 작품보다 더 큰 존재감을 드러낸다. 그들의 목소리는 미술관의 정적을 깨고, 관객의 시선을 작품에서 떼어놓는다. 이는 마치 음악 연주회 중에 해설자가 등장하여 길게 설명을 늘어놓는 것과 다르지 않다. 그 과정에서 작품과 관객 사이의 직접적인 대화 가능성은 차단된다. 더욱 문제적인 것은 도슨트의 설명이 종종 '정답'으로 받아들여진다는 점이다. 관객들은 자신의 직관이나 감각보다는 '전문가'의 해석에 의존하게 된다. 이는 미술 감상에서 개인의 주체성을 박탈하는 결과를 낳는다. 예술 작품은 본질적으로 다양한 해석의 가능성을 내포하고 있으며, 그 해석은 감상자의 개인적 경험과 맥락에 따라 달라질 수 있다. 그러나 도슨트 시스템은 이러한 다양성을 단일한 '공식적' 해

석으로 환원시키는 경향이 있다.

　미술관 교육 프로그램 역시 비슷한 문제를 안고 있다. 대부분의 프로그램들이 작품의 역사적, 문화적 맥락이나 작가의 생애 등 지식에 치중한다. 이는 물론 작품 이해에 도움이 될 수 있다. 그러나 동시에 그것은 작품을 역사의 산물이나 작가 개인의 표현으로만 한정짓는 오류를 범할 수 있다. 미술 작품은 그 자체로 현재성을 지니며, 감상자와의 직접적인 대화를 통해 끊임없이 새로운 의미를 생성한다. 과도한 맥락화는 이러한 현재성과 개방성을 제한한다. 또한 현재의 미술 교육은 '보는 법'을 가르치는 데 소홀하다. 색채, 형태, 구도, 질감 등 작품의 형식적 요소들을 직접 관찰하고 분석하는 훈련은 상대적으로 경시된다. 대신 작품이 '무엇을 의미하는지'에 대한 설명이 주를 이룬다. 이는 미술의 본질적 특성인 시각성을 간과하는 것이다. 미술은 언어로 완전히 환원될 수 없는 고유한 표현 방식을 가지고 있으며, 이를 직접 '보는' 능력의 함양이 미술 교육의 핵심이 되어야 한다. 피트니스 센터를 찾는 이유는 트레이너의 시범을 보기 위해가 아니라 자신의 근육을 키우기 위해서다.

　도슨트 시스템과 미술관 교육의 또 다른 문제점은 그것이 종종 일방향적 소통에 그친다는 점이다. 관객은 수동적인 정보의 수용자로 전락하고, 그들의 반응이나 해석은 무시된다. 이는 미술 감상을 단순한 지식 습득의 과정으로 축소시키는 결과를 낳는다. 진정한 미술 교육은 관객의 능동적 참여, 그들의 질문과 해석, 심지어 반박까지도 포함하는 쌍방향적 과정이어야 한다. 더불어 현재의 미술관 교육 시

스템은 종종 엘리트주의적 성향을 드러낸다. 그것은 특정한 문화적 배경과 지식을 전제로 하며, 이를 갖추지 못한 관객들을 소외시킨다. 이는 미술을 특권층의 전유물로 만드는 결과를 낳는다. 진정한 의미의 대중적 미술 교육은 다양한 배경을 가진 관객들이 각자의 방식으로 작품과 소통할 수 있는 가능성을 열어주어야 한다. 결론적으로, 현재의 미술관 교육과 도슨트 시스템은 그 의도와는 달리 오히려 관객과 작품 사이의 직접적인 소통을 방해하고, 미술 감상의 본질을 왜곡하는 결과를 낳고 있다. 이는 미술의 대중화라는 목표와 모순되는 결과를 초래하며, 미술의 본질적 가치를 훼손할 위험이 있다.

감상과 평론의 방향

—

감각적 경험의 복원이 필요하다. 미술은 본질적으로 시각 매체이며, 그 경험의 핵심에는 직접적이고 즉각적인 감각적 반응이 자리한다. 미술 감상은 이러한 감각적 경험을 억압하거나 우회하지 않고, 오히려 그것을 출발점으로 삼아야 한다. 이는 '보는 법'을 가르치는 교육의 강화, 감각적 경험을 언어화하는 새로운 비평 언어의 개발 등을 포함한다. 동시에 다양한 해석의 가능성을 열어두는 평론이 요구된다. 평론가의 역할은 작품의 의미를 고정시키는 것이 아니라, 오히려 그 의미의 다층성과 개방성을 드러내는 것이어야 한다. 이는 평론이 더 이상 권위적인 '해석'의 제공자가 아닌, 관객과 작품 사이

의 대화를 촉진하는 매개자로 기능해야 함을 의미한다. 평론은 작품에 대한 하나의 가능한 읽기를 제시하되, 동시에 다른 읽기의 가능성을 인정하고 장려해야 한다. 그림으로 이르는 가능한 모든 길을, 극단적으로 미분화된 모든 길을 동등하게 펼쳐 보여야 한다.

평론의 언어 역시 달라져야 한다. 현재의 평론 언어는 종종 난해하고 배타적이어서 일반 대중과의 소통을 어렵게 만든다. 새로운 평론은 학술적 엄밀성을 유지하면서도 '업계 사투리'를 버리고 보다 접근 가능한 언어를 사용해야 한다. 단순히 용어를 쉽게 풀어쓰는 것을 넘어, 미술 경험의 감각적, 정서적 측면을 포착할 수 있는 새로운 어휘와 문체의 개발을 의미한다. 새로운 미술 감상과 평론의 방향은 예술의 민주화를 지향해야 한다. 이는 미술을 일부 집단의 배타적 전유물이 아닌, 모든 이에게 열린 경험의 장으로 만드는 것을 의미한다. 예술의 질적 저하나 대중 영합주의를 의미하는 것이 아니다. 오히려 더 많은 사람들이 깊이 있는 예술 경험에 참여할 수 있게 함으로써, 예술의 사회적 역할과 가치를 확장하는 것을 목표로 해야 한다. 그림을, 예술을 지적 소비의 대상으로 계급 집단의 비표로 삼는 일체의 반예술 행위에 대해 반대한다.

24 | 예술가,
유병언

유병언을 향한 찬사

—

한 사진가가 있었다. 그의 사진 작품을 두고 《뉴욕타임스》 스타일 매거진의 나탈리 린 Natalie Rinn 은 이렇게 말한다.

> "… 지금까지 공개되지 않았던 이미지들은 초현실적인 하루를 표현하는 방식으로 구성되었습니다. 컬렉션은 이른 아침 물사슴의 고요한 장면으로 시작되며, 관찰자들이 시간의 흐름을 경험하도록 초대하는 일종의 경비병 역할을 합니다. 갤러리를 따라 이동하면서 태양과 구름이 움직이고 동물들은 '그'의 정적 풍경 속 계절을 따라 돌아다니다.

'그'가 스스로 설정한 제한, 즉 열린 창문의 물리적 윤곽은 그가 포착하는 현실을 더욱 생생하게 만듭니다. 고정된 시점에서 자연의 미묘한 움직임은 시간이 지나면서 서로 상호작용 하여 더 의미 있는 전체를 형성합니다. 전시장 주변의 인공적으로 다듬어진 정돈함은 소재의 순수함을 더욱 부각시킵니다. 이러한 대비는 이전에 제프리 쿤스와 다카시 무라카미의 작품을 궁전에 가져왔던 전시 기획자들이 성취하기 위해 노력한 것입니다….”

프랑스 베르사유 국가 부동산 및 박물관 대표인 캐서린 페가드Catherine Pegard는 그의 작품을 이렇게 평가한다.

“… 저는 '그'의 작품을 발견했고 그 작품들의 웅장한 우아함 그러면서도 그 사진적 표현의 겸손함, 궁극적으로 이 작가의 접근 방식에는 겸손함이 있고 자연을 바라보는 방법에 소박함이 있습니다. '그'는 자연이 인도하도록 맡깁니다. 자연에 매혹되어 자연에게 정복당합니다. 각 순간들이 모여 영원을 이루는 것입니다. 한 사람이 세상, 자연, 생명을 이렇게 극히 시적으로 바라보고 있다는 점이 너무 이례적이라고 생각합니다. '그'의 작품 뒤에는 '그'의 철학이 있고 존재함에 대한 '그'의 개인적인 견해가 담겨져 있습니다. 저는 이런 부분들이 참으로 놀랍고 제 마음을 사로잡

세 번째 시선

습니다….”

그의 사진 전시회를 두고 프라하 국립미술관 관장을 역임한 밀란 크니자크Milan Knizak는 다음과 같이 이야기한다.

“… 프라하 국립미술관 관장으로 ‘그’의 첫 대형 전시회를 제가 주관했습니다. 제게는 ‘그’의 사진이 잔뜩 있습니다. 처음에는 내셔널 지오그래픽이나 가족사진 책에서 볼 법한 사진 같았습니다. 그런데 조금 이상했습니다. 단순한 자연의 모습이었는데 한 번 보고 두 번 보고 하면서 우리 마음속에 항상 무언가 묘한 기분을 남겨주었습니다. 그러면서 이 사진들의 위력을 발견하기 시작한 것입니다. 너무나도 단순하고 겸손하고 평범하다고 할 수 있겠지요. 그런데 어떤 마법 같은 힘이 있습니다. 그 당시에는 중대한 사건이었습니다. 거의 아무도 그 전시회를 여는 데 찬성하지 않았기 때문입니다. ‘그’는 알려지지 않은 작가였고 자연에 대한 사진이었기 때문입니다. 그러나 전시회는 굉장히 성공적이었습니다. 이 전시회를 진행시킨 이유는 꼭 해야 한다는 묘한 느낌이 들었기 때문입니다. 최고의 작품들은 언제나 단순합니다. 아니 단순해 보입니다. 단순함은 예술작품에 있어서 가장 중요한 요소라고 할 수 있습니다….”

미국과 유럽의, 간단치 않은 인물들에게 이 정도 표현을 얻을 수 있다면 '그'의 예술적 성취에 대한 검증은 충분히 이루어졌다 볼 수 있다. 그렇다면 '그'는 과연 누구인가? 그는 바로 세월호 선사 청해진 해운의 소유주 '유병언'이었다.

예술가의 자격

—

미술은 작가, 평론가와 미술 기관, 감상자 간의 상호작용이 빚어내는 사회적 구성물이다. 이 주체들은 서로 간 긴장과 견제, 협력을 통해 미술이라는 공동의 지적 영역을 형성하고 확장해 나간다. 유병언 사진 평가의 사례를 사건 당사자의 도덕적 문제로 여길 수 없는 것은 동일한 종류의 사건이 무수하게 발생했고 지금 반복되고 있으며 누구도 다시 벌어지지 않을 것이라 확신하지 못하기 때문이다. 따라서 이 사건의 해석과 대안의 마련은 미술 구성 주체의 모든 각도에서 이루어져야 한다. 미술의 상품화와 제도화를 경계 아도르노는 문화 산업의 팽창 속에서 예술의 자율성과 비판성이 상실될 것을 우려했다. 그는 예술은 사회 현실을 반영하고 비판하는 동시에, 그로부터 일정 거리를 유지할 때에만 그 본연의 역할을 다할 수 있다고 주장한다. 미술 주체 간의 긴장과 견제의 부재는 곧 미술의 비판적 거리 상실로 귀결된다. 유병언 사례에서 보듯, 작가와 평론가, 미술관이 권력과 자본에 포섭되어 그 자율성을 잃어버리는 순간, 미술

은 현실에 대한 날카로운 통찰을 잃고 단순한 상품으로 전락하고 만다. 작가는 창작의 자유와 독립성을 지키기 위해, 평론가와 기관은 이론과 담론의 비판성을 회복하기 위해, 감상자는 수동적 소비자가 아닌 능동적 해석자로서 목소리를 높여야 한다.

첫째 작가와 평론가, 미술 기관 간의 관계는 미술계에서 가장 치열한 그리하여 어떤 전쟁도 어떤 타협도 가능한 관계다. 작가의 욕망과 자유 그리고 평론과 전시의 자기 영역을 두고 펼쳐지는 매우 동적인 관계다. 작가의 개별성과 평론과 전시의 집단성 사이에 긴장이 사라지고 안정되는 것은 이 둘 사이의 건강성의 훼손되었다는 강력한 증거다. 모든 종류의 Status quo가 배제되는 불안정함에 주목해야 한다. 이를 위해서는 무엇보다 평론과 전시의 독립성과 투명성이 보장되어야 한다. 평론가와 기관의 선정 및 평가 과정은 전투적이며 자율적으로 이뤄져야 하며, 기준과 결과는 공개되어 공론화될 수 있어야 한다. 하버마스의 공론장 개념은 이러한 견제 구도를 사유하는 데 중요한 이론적 자원이 될 수 있다. 공론장이란 다양한 주체들이 자유롭게 의견을 개진하고 토론하는 비판적 담론의 영역이다. 미술계라는 공론장 안에서 작가와 평론가, 기관은 상호 간의 비판과 토론을 통해 서로를 성찰하고 견제해 나가야 한다. 차이를 인정하고 갈등을 조정해 가는 소통의 과정 그 자체가 곧 미술 발전의 동력이 되는 것이다.

둘째, 평론가 및 전시 기관과 감상자 간의 미학적 견제가 필요하다. 우선 감상자는 결코 수동적인 존재가 아니라 능동적으로 의미를

생산하고 해석하는 주체가 되어야 한다. 평론과 전시는 작가와 감상자라는 양면 시장을 주최자로 시장의 지속 가능성을 고려해야 한다. 이는 민주주의 사회에서 예술이 담당해야 할 공공성의 차원과도 맞닿아 있다. 예술은 소수 엘리트의 전유물이 아니라 다수 대중의 경험 속에서 생동하는 것이라는 듀이의 주장처럼 전시 기관과 평론가는 대중의 미적 감수성에 대한 민감함을 항상 유지해야 한다. 미학적 전문성과 대중성 사이의 긴장을 어떻게 조율할 것인가는 매우 중요하며 어려운 과제다. 전문성과 작가의 주장이 대중과의 단절로 이어지지 않고 대중을 미학적 주체로 인정하고 교감 창의성과 적극성이 필요하다.

마지막으로 작품을 매개로 한 작가와 감상자들의 미학적 견제가 필요하다. 미술 작품 감상은 개개인의 취향 혹은 선택의 문제가 아니다. 사적 경험과 주관적 인식은 축적의 과정을 거쳐 한 공동체의 집단적 역사로 변환된다. 미술 생산자 즉 작가는 어떤 미술 생산물이 미적 소비의 개별성을 넘어 역사적이며 집단적인 경험으로 전환되는 늘 탐구하는 사람이다. 따라서 감상자의 개별적이며 주관적 미적 소비에 대해 민감하게 반응해야 한다. 이렇게 미술 감상은 작가와 관객 사이의 머나먼 상호 소통이다. 바르트의 〈작가의 죽음〉은 감상자의 능동성에 대한 중요성을 선언한 것으로 해석할 수 있다. 이처럼 작가와 감상자 간의 쌍방향적 교류 속에서 예술은 비로소 살아 숨 쉬는 역동적 실체로 거듭난다. 작품은 창작자의 일방적 전달이 아니라, 작가와 감상자 사이의 대화와 교감의 매개로 기능하게

세 번째 시선

된다. 이 같은 소통의 미학 속에서 예술은 우리의 삶과 세계에 대한 깊이 있는 통찰을 생산하는 반성적 실천으로 다가올 수 있다.

작가, 평론가미술관, 갤러리, 감상자 간의 역동적 상호작용이야말로 미술의 비판적 역량을 담보하는 근간임을 알 수 있다. 이들 간의 건강한 견제와 소통의 고리가 작동할 때, 미술계는 사회적 모순을 성찰하고 대안을 모색하는 창발적 담론의 장으로 기능할 수 있다. '유병언 사건'이 던진 위기는 곧 이 같은 소통의 부재에서 초래된 것이기도 하다. 그러므로 지금 요구되는 것은 미술계 내부의 비판적 교류를 복원하고 활성화하는 일이다. 이는 단순히 개별 주체들의 노력을 넘어, 제도와 인식의 전면적 혁신을 요구한다. 건강한 미술 생태계를 구축하기 위한 법적, 정책적 기반을 다지는 한편, 미술에 대한 사회 전반의 인식 전환을 도모해야 한다. 이를 통해 우리는 자본과 권력의 논리에서 자유로운 미술, 삶의 근원적 질문을 던지는 성찰적 미술을 향해 한 걸음 더 나아갈 수 있을 것이다. 작가, 평론가, 감상자가 예술을 매개로 자유롭게 교류하고 연대하는 미학적 공론장. 그것은 우리 시대 미술계가 지향해야 할 이정표이자, 성숙한 민주 사회로 가는 희망의 또 다른 이름일 것이다.

25 │ 위험한 색깔

색과 엔트로피

—

자연계에 존재하는 물질들은 대부분 순수한 상태로 존재하지 않는다. 광물, 생물체, 대기 등 우리 주변의 물질은 다양한 성분들이 복잡하게 혼재된 형태로 나타난다. 이는 물질 체계에 내재된 엔트로피의 법칙과 깊은 관련이 있다. 엔트로피는 물질의 무질서도, 혼잡도를 나타내는 개념으로, 자연 상태에서 물질은 엔트로피를 최대화하는 방향, 즉 혼합과 무질서의 증가 방향으로 존재하려는 경향이 있다. 순수한 성분은 낮은 엔트로피 상태에 해당하므로, 그 자체로 안정적이거나 지속 가능한 형태는 아니다. 예를 들어 자연에서 카드뮴, 크롬 등의 중금속은 일반적으로 황화물, 산화물, 규산염 등의 형

태로 다른 원소들과 결합해 복잡한 화합물을 이루고 있다. 이는 단일 성분으로 존재할 때보다 더 안정된 상태, 즉 높은 엔트로피 상태를 만들기 때문이다. 마찬가지로 식물체의 안료 물질 역시 세포 내 다양한 유기화합물과 혼재되어 있는 것이 보통이다. 문제는 이러한 혼합물 상태에서는 선명하고 원하는 색조의 안료를 얻기 힘들다는 데 있다. 안료로 사용하기 위해서는 목적하는 색의 발현에 필요한 화학종을 다른 성분들로부터 분리, 추출해 내는 작업이 필수적이다. 그러나 이는 곧 엔트로피를 감소시키는, 즉 자연의 흐름을 거스르는 행위를 의미한다.

물질을 무질서와 혼합의 상태에서 순수하고 질서 있는 상태로 만드는 일이기에 많은 에너지 투입을 필요로 한다. 여기서 에너지는 단순히 연료나 전기의 형태로만 투입되는 것이 아니다. 화학적 에너지원인 강산, 강염기, 유기용매 등 강력한 시약들이 안료 추출에 필수적으로 사용된다. 아울러 고온, 고압의 반응 조건 역시 순도 높은 안료 합성을 위해 동원되는 에너지원이다. 바꿔 말하면 우리가 선명한 색을 얻기 위해 사용하는 에너지의 상당 부분은 유해 화학물질의 형태로 투입되고 있는 셈이다. 이들은 종종 인체와 환경에 치명적인 독성을 지니고 있어 안료 생산자와 사용자 모두에게 위험 요인으로 작용한다. 물론 엔트로피의 법칙을 거스르는 일은 비단 안료 생산에만 국한되지 않는다. 플라스틱, 의약품, 반도체 등 순도 높은 소재를 얻기 위해서는 언제나 에너지 투입과 유해물질 사용이 수반된다. 현대 문명은 물질의 순수성을 극대화하는 과정을 통해 발전해 왔다고

해도 과언이 아니다. 그러나 이는 동시에 엔트로피 증가, 즉 환경으로의 오염 물질 배출과 생태계 교란을 의미하기도 한다. 안료를 비롯한 순수 물질 생산이 환경 위기의 한 축을 담당해 온 것도 이 때문이다.

결국 순수한 색을 갈망하는 인간의 욕망과 자연의 질서 사이에는 근본적인 긴장과 모순이 존재한다. 우리가 선명하고 아름다운 색채를 추구할수록 지구에 가해지는 에너지 부담과 오염의 위험도 커질 수밖에 없다. 안료 생산에 수반되는 독성의 문제는 바로 이러한 모순의 산물이라 할 수 있다. 그렇다고 색채 없는 삶을 상상하기는 어려울 것이다. 선명한 색채는 그 선명함 만큼이나 강력한 인간의 욕구이기 때문이다.

안전한 색
—

초기 합성안료는 많은 독성 화학물질을 포함하고 있었다. 색채에 대한 욕망과 싼값의 안료를 위한 과정에서 발생한 예기치 못한 위험이었다. 초기 합성안료의 독성에 노출된 화가들에게 심각한 건강 문제가 발생하기도 하였다. 납을 부식시켜 만든 리드 화이트, 발암성 크롬으로 만든 크롬옐로, 수은으로 만든 버밀리언, 비소를 포함한 아스닉레드 등 많은 합성안료 안에는 독성 화학물질이 고농도로 포함되었다. 이러한 물질들은 화려한 색채와 내구성을 제공했지만, 동

세 번째 시선

시에 화가들의 건강을 위협하는 양날의 검이 되었다.

독성 화합물질의 존재와 위험성이 알려지면서 예술가와 화학자들은 새로운 합성안료 제조 공정을 지속적으로 개발하고 있다. 카드뮴 대신 퀴놀린을 사용하는 등 대체 물질의 사용이 이루어지고 있으며, 이는 색의 아름다움을 유지하면서도 안전성을 높이는 노력의 일환이다. 무엇보다 안료 안전 기준과 출시 전 안전검사 제도가 마련되어 접근성을 높였다. 이에 따라 현재 판매되는 물감에는 다양한 필수 표기사항이 기록되어 있다. 미국의 ACMI Art and Creative Materials Institute에서 발행하는 AP Approved Product 인증 등의 기준에 따라 성분, 안전 정보, 사용 지침 등이 명확히 표기되어야 한다. 특정 사용 지침을 따라야 하는 경우는 CL Cautionary Label 인증 마크가 부착되기도 한다.

색의 비용
—

과학적 가능의 영역을 탕진한 결과물인 선명하고 아름다운 안료를 위한 탐험은 지금도 지속되고 있다. 원색의 조합으로 모든 색을 만들 수 있다는 것은 사실 환상에 불과하다. 색을 혼합할 때, 특히 감산 혼합의 경우 색의 비율은 선형적으로 작동하지 않는다. 예를 들어, 페인트를 섞을 때 원하는 색을 정확하게 재현하기가 어렵다는 것이다. 색상, 채도, 명도를 정확히 제어하는 것은 현실적으로 가능

하지 않다. 각 안료는 고유의 화학적 성질을 가지고 있기 때문에 모든 안료가 동일한 방식으로 혼합되는 것이 아니며, 특정 색조를 얻기 위해 필요한 안료가 물리적, 화학적으로 호환되지 않을 수 있다. 때문에 일부 안료는 혼합했을 경우 예상치 못한 색 변화를 일으킬 수도 있다. 또한 안료마다 색상 강도와 투명도가 다르기 때문에 특정 파란색 안료는 다른 색과 섞을 때 이상적 비례식에서 벗어나 매우 강하게 나타나기 때문에 목표로 하는 섬세한 색조를 얻는데 어려움을 겪을 수 있다. 또한 모든 안료는 동일한 안정성을 가지고 있지 않기 때문에 조합 방식에 따라 서로 다른 속도로 변색이 발생하기도 한다.

따라서 지금도 인간은 새로운 색을 만들어 내기 위해 새로운 안료 제조 방법 고안하고 있다. 구조색Structural Color 기법은 전통적인 색소나 염료가 특정 파장의 빛을 흡수하고 나머지를 반사하여 색을 나타내는 방식과는 달리, 물질의 미세 구조가 빛과 상호작용 하여 색 나타내는 특성을 이용한 방법이다. 예를 들어, 나비의 날개나 공작새의 깃털은 나노 구조로 인해 특정 파장의 빛을 반사하여 색 나타낸다. 플라스몬 공명Plasmon Resonance 기법은 은 나노 입자가 특정 파장의 빛과 공명하여 강렬한 색을 나타내는 현상이다. 금이나 은의 나노 입자가 그 크기에 따라 빨강, 파랑, 녹색 등 다양한 색을 나타내는 특성을 활용하여 전통적인 안료로는 구현할 수 없는 독특하고 생생한 색상을 만들어 낼 수 있다. 또한, 나노 입자의 배열 방식에 따라 색이 달라질 수 있는데, 입자의 크기, 간격, 배열 패턴에 따

세 번째 시선

라 다양한 색이 나타난다. 작가의 표현 기법과 인간의 시각 효과의 새로운 영역 개척에 활용될 수 있을 것이다. 다만 이러한 새로운 색 제조 방법이 또 어떤 위험을 만들어 낼지 지금으로서는 모두 파악할 수 없다.

모든 욕망은 대가를 요구한다. 절대적 권위와 순수성을 부여하는 예술적 욕망조차도 비용이 따라붙게 마련이다. 색에 대한 욕망 역시 다르지 않을 것이다.

26 | 천경자와 이우환 :
진짜는 없다

위작의 개념

—

미술에 관한 대중적 시선을 끌어당기는 선정적 이슈 중 하나가 바로 '위작' 이야기다. 위작 이야기 안에는 인간의 탐욕과 범죄, 고도의 기술과 엄청난 돈, 미스터리와 음모 등 대중적 흥미를 유발할 다양한 극적 요소들로 가득 차 있다.

위작은 개념적으로 다양하게 세분화할 수 있다. 가장 기본적인 형태는 모작模作, Copy이다. 모작은 원작을 그대로 베껴 만든 작품을 말한다. 원작자의 기법과 양식을 그대로 모방하여 제작되며, 원작과 동일한 구도, 색채, 터치 등을 재현하는 것이 특징이다. 모작은 복제품, 복사품이라고도 불린다. 패스티시Pastiche는 여러 작가의 양식을

모방하고 조합하여 만든 작품이다. 다양한 작품의 특징적인 요소들을 차용하고 혼합하는 것이 패스티시의 주된 특징이다. 경우에 따라서는 오마주Hommage의 성격을 띠기도 한다. 변형 모작Altered Copy은 원작의 구도나 구성 요소의 일부를 변형하여 제작한 작품이다. 원작과 유사하지만, 세부적으로 변형되거나 각색된 것이 특징이다. 패러디Parody 작품 역시 변형 모작의 범주에 포함될 수 있다. 가짜 서명 작품Fake Signature은 유명 작가의 서명이나 낙관을 위조한 작품을 말한다. 진품으로 가장하기 위해 원작자의 서명을 모방하는 것이 주된 특징이다. 진품에 가짜 서명을 한 경우도 이에 해당한다. 마지막으로 사기 목적의 위작Forgery이 있다. 이는 고의로 원작자를 속이고 진품인 양 제작한 작품을 말한다. 경제적 이득을 취할 목적으로 제작되고 유통되는 것이 특징이며, 범죄 행위에 해당하는 명백한 위작이다.

천경자와 이우환 : 뭐가 문제인가?

—

우리나라 미술 역사상 가장 장기간에 걸친 드라마틱한 위작 '논란'은 천경자와 이우환 사건이다. 이를 '논란'이라 표현한 것은 위작 여부가 명확하지 판가름나지 않았기 때문이다. 천경자 작품 위작 논란은 1991년 그의 작품 〈미인도〉가 서울의 한 미술관에서 전시된 이후 시작되었다. 천경자 측은 이 작품이 자신의 작품이 아니라고 주장했

으나, 다수의 감정 전문가는 진품이라고 판단했다. 천경자 사건과 이우환 사건은 마치 테라코타와 같다. 2012년경부터 이우환의 작품들 중 다수가 위작이라는 의혹이 제기되었다. 경찰은 범행 입증을 위해 전문가들을 동원해 위작임을 확인하고 범인도 검거했다. 하지만 이우환은 위작 주장은 사실과 다르며 해당 작품은 모두 진품이라고 주장했다. 천경자와 이우환의 위작 논란 사이에는 몇 가지 중요한 모순이 존재한다. 천경자 사건에서는 작가 본인의 의견이 무시된 채 전문가의 감정 결과에 의해 작품의 진위가 결정되었다. 원본성에 대한 확인을 작가가 아닌 전문가에 의존한 것이다. 반면 이우환 사건에서는 범인이 위작임을 시인했음에도 불구하고 작가는 진품임을 주장했다. 이 두 사건에서 위작 여부에 대한 판단 방식이 일치하지 않는 문제점이 드러났다. 천경자 사건에서는 작가의 의견이 전문가의 판단에 의해 기각되었다. 하지만 이우환 사건에서는 진위 여부가 전적으로 작가의 판단에 달려 있었다. 이러한 차이는 미술계 내부의 권력 구조와 작가의 지위와 관련되어 있으며 결국 미술 시장의 신뢰성과 투명성을 해치는 요소로 작용할 수 있다. 사실 이 사건의 상세한 내막이나 위작 여부는 이 글의 관심사가 아니다. 전문가들 사이에서도 진위 판단에 관한 의견이 통일되지 않는 작품의 진위 여부가 과연 감상자에게 무슨 의미가 있을까? 감상자가 위작 감별 능력을 가져야 하는 것인가? 위작인 줄 모르고 감상했던 그림이 위작으로 판명된다면 그 감상은 무엇이었나?

세 번째 시선

위작 논란의 역설 : 원본성에 대한 역설

—

한 작품을 둘러싸고 작가와 전문가가 팽팽히 맞서는 모습은 언뜻 보기에 기이한 광경이 아닐 수 없다. 자신의 작품이라고 주장하는 작가와 그것이 위작이라 단언하는 전문가. 이 둘 사이에서 작품의 진본성은 실타래처럼 엉켜만 간다. 이 논란의 이면에는 작품의 본질과 예술성에 대한 근원적 질문이 도사리고 있다. '천경자 위작 사건'과 '이우환 위작 사건'은 우리나라 미술사에서 진본성 논란의 대표적 사례로 꼽힌다. 천경자 화백은 전문가들이 진품이라 감정한 작품들을 두고 '내 그림이 아니다'며 부인했다. 반면 이우환 화백의 경우, 전문가들은 위작이라 하지만 정작 작가 본인은 진품이라 주장상황이 벌어졌다. 상반된 이 두 가지 사건은 진품과 위작을 명확히 구분하는 것이 결코 간단한 문제가 아님을 짐작게 한다. 때로 위작 시비는 오히려 해당 작품에 대한 관심을 크게 높인다. 진위 여부를 둘러싼 치열한 논쟁 속에서 작품은 더욱 주목받고 그 예술적 가치와 의미가 집중적으로 탐구된다. 반담Verneinung의 메커니즘처럼, 부정을 통해 오히려 본질에 다가가는 셈이다. 천경자의 작품이 위작 시비에 휩싸이면서 그의 예술 세계와 작품들이 재조명받기 시작했고, 이우환의 작품 진위 공방은 그의 예술 철학과 미학에 대한 활발한 담론을 낳았다.

천경자와 이우환의 사건이 가지는 문제는 각 사건에서 진위 공방을 벌이고 있는 한 당사자가 작가라는 점이다. 작가가 아닌 다른 두

당사자가 진위를 두고 논란을 벌이는 것과 작가가 참여한 가운데 진위 논쟁을 벌이는 것은 대상 작품의 진위와 상관없이 전혀 다른 차원의 문제다. 작가가 자신의 작품을 100% 정확도로 판별할 수 있을 것이라는 전제는 위험하다. 더더욱 위험한 전제는 작가가 자기 작품인지 여부에 대해 사실을 말하리라는 것도 쉽게 전제할 수 없기 때문이다. 작가는 여러 가지 이유로 자신이 제작한 작품인지 아닌지 제대로 파악할 수 없을 가능성이 있으며 또한 그 결과를 거짓으로 이야기할 충분한 동인을 가질 수 있다. 따라서 이 사건에 대한 미학적 논의는 다른 차원을 추구해야 한다. 이는 곧 진품과 위작의 이분법적 구분 자체에 대한 근본적 회의로 이어진다.

이 사건은 진본성의 개념 자체를 해체하고 재구성하는 계기가 된다. 작가의 친필 여부, 기법과 양식의 일치 등 기존의 진본성 기준은 더 이상 절대적이지 않다. 오히려 작품이 지닌 예술적 완성도, 미학적 가치, 시대적 의미 등이 진본성 판단의 주요 기준으로 부상한다. 가령 모네의 그림을 모작한 엘미르 드 호리Elmyr de Hory의 그림은 모네의 진품만큼이나 높은 평가를 받는다. 마야 데렌의 실험영화 〈메셰스 오브 더 애프터눈〉은 의도적으로 프레임을 손상시키고 찢어내는 반反영화적 시도를 통해 영화의 물질성과 본질을 탐구한다. 현대 미술은 완성된 작품보다 작품을 만드는 과정과 개념 자체를 중시하는 '탈물질화' 경향을 보이기도 한다. 요컨대 위작 논란은 역설적이게도 진본성의 개념을 해체하고 예술의 본질에 대한 혁신적 사유를 촉발한다. 표피적 진위 논쟁을 넘어 예술 고유의 생명력과 미학

세 번째 시선

적 진리를 향해 나아가는 것, 그것이 우리 시대 예술이 품어야 할 진정한 진본성의 자세가 아닐까. 천경자와 이우환 사건이 던지는 화두는 결국 '예술이란 무엇인가?'라는 근원적 물음으로 귀결된다. 어쩌면 그 물음에 답하는 과정 자체가 바로 예술이 될 것이다.

죽은 작가의 딜레마

—

'작가가 죽으면 작품은 누구의 것인가?' 이는 현대 예술계에 답해야 할 어려운 질문 중 하나다. 작가 사후에 벌어지는 위작 논란은 이 질문에 대한 다양한 사유의 실마리를 제공한다. 천경자와 이우환 사건에서 보듯, 작가의 부재 속에서 작품의 진본성을 둘러싼 논쟁은 한층 복잡한 양상을 띤다. 작가의 권위와 작품의 자율성이 팽팽히 맞서는 지점, 바로 그곳에 '죽은 작가'의 딜레마가 도사리고 있다. 바르트는 〈작가의 죽음〉에서 작가의 권위로부터 독립한 글쓰기를 주창했다. 텍스트의 의미는 작가의 의도가 아닌 독자의 해석을 통해 구성되며, 작가는 텍스트의 창조자가 아닌 매개자에 불과하다는 것이다. 비슷한 맥락에서 미셸 푸코는 〈저자란 무엇인가?〉에서 '저자 기능'의 개념을 제시한다. 저자는 담론을 생산하고 유통하는 역할을 수행할 뿐, 담론 자체를 온전히 통제할 수는 없다는 것이다. 바르트와 푸코의 통찰은 예술 작품에도 적용될 수 있다. 작가의 의도와 권위를 초월하여, 작품은 그 자체로 독자적인 생명력을 지닌다. 그렇

다면 작가가 부재한 상황에서 작품의 진본성은 어떻게 판가름 될 수 있을까?

천경자 화백은 자신의 그림이 위작이라 주장했지만, 정작 그가 사망한 이후에는 진본 논란이 끊이지 않고 있다. 반면 이우환 화백은 자신의 그림을 진품이라 우기지만, 만약 그가 세상을 떠난 후에는 또 어떤 논란이 일어날지 알 수 없는 노릇이다. 죽은 작가가 남긴 작품은 누구의 것이며, 누가 그 진위를 판별할 수 있을 것인가? 이는 단순히 진본성의 기준을 둘러싼 문제만이 아니다. 보다 근본적으로 작가와 작품 사이의 관계, 그리고 작품의 자율성에 대한 심층적 논의를 요청한다. 작가가 작품의 절대적 권위자이자 해석의 최종 심급으로 군림할 수 있을까? 반대로 작품이 작가의 의도와 무관하게 전적으로 독립적일 수 있을까? 작가와 작품 간의 변증법적 긴장 관계 속에서 위작 논란의 실마리를 풀어나가야 할 것이다.

들뢰즈와 가타리의 '리좀Rhizome' 개념은 작품의 자율성과 생성을 사유하는 데 중요한 단초를 제공한다. 리좀은 뿌리줄기처럼 중심 없이 무한히 뻗어 나가는 탈중심적 사유를 지칭한다. 그들은 예술 작품 역시 고정된 구조나 위계를 거부하고 스스로 생성 변화하는 리좀적 특성을 지닌다고 본다. 천경자의 〈과원〉이나 이우환의 〈점으로부터〉와 같은 작품은 작가의 손을 떠나 다양한 해석과 변용의 가능성을 품은 채 새로운 예술적 생명을 이어간다. 마치 들뢰즈의 '되기Becoming'처럼, 고정된 정체성을 탈피하여 새로운 지평을 향해 나아가는 것이다. 물론 작가 없는 작품의 자율성이 진본성의 문제를

세 번째 시선

일거에 해소하는 것은 아니다. 오히려 작품의 독자적 생명력을 인정하는 것은 진본성의 기준을 더욱 유동적이고 다층적으로 만든다. 작가의 친필 여부나 양식적 일관성 같은 전통적 기준을 넘어, 작품 자체의 예술성과 미학적 완성도, 동시대적 영향력과 수용 양상 등이 복합적으로 고려되어야 한다. 나아가 작품이 위작으로 판명된다 해도 그것이 곧바로 예술적 가치의 부정으로 직결되지는 않는다. 진품과 위작의 경계가 모호해지고 창작의 개념이 해체되는 포스트모던 시대에, 우리는 '오리지널리티' 자체를 새롭게 사유해야 한다. 단순히 모방과 표절을 경계하는 윤리적 태도를 넘어, 차용과 패러디, 패스티시 등 다양한 예술적 실험과 도전을 열어갈 수 있어야 한다. 결국 '죽은 작가'의 딜레마는 작품을 둘러싼 다양한 목소리와 해석의 가능성을 열어젖히는 계기가 된다. 논란의 중심에 있는 천경자와 이우환의 작품들은 진위 여부를 떠나 그 자체로 풍성한 미학적 사유의 장을 펼쳐 보인다. 작가의 부재 속에서도 또는 그렇기에 더욱, 작품은 우리에게 말을 건넨다. 우리는 그 목소리에 귀 기울여야 한다. 작품과의 끝없는 대화 속에서 비로소 예술의 참된 생명이 피어나는 까닭이다.

감정의 주관성과 기술의 객관성
—

'진짜다', '아니다 가짜다'라는 감정가들의 논쟁 속에서 우리는 혼

란을 느낀다. 우리는 전문가의 감정을 얼마나 신뢰할 수 있을까? 천경자와 이우환 사건은 전문가 감정의 한계와 모순을 여실히 드러낸다. 동일한 작품에 대해 진품과 가품의 정반대 평가가 내려지는 상황은 감정의 주관성 문제를 첨예하게 제기한다. 전문가 감정은 언제나 완벽할 수 없다. 감정가들의 학력, 경력, 가치관에 따라 판단이 엇갈리기 마련이다. 눈으로 보고 직관에 의존하는 전통적 감식안 역시 주관성을 피할 수 없다. 인간의 감각은 본질적으로 한계를 지니며 착시와 오판의 가능성을 언제나 내포한다. 더욱이 현대 미술의 다원화된 경향 속에서 특정 작가나 양식에 대한 전문성은 더욱 분화되고 파편화되고 있다. 르네상스 시대의 거장들처럼 미술사 전 영역을 꿰뚫는 전문가를 기대하기란 점점 더 어려워지고 있다.

문제는 이러한 감정의 주관성이 자주 정치적 경제적 이해관계와 얽힌다는 점이다. 유명 작가의 작품일수록 진품 판정에 따른 이권이 엄청나기 때문에 감정가들은 의도적 또는 무의식적으로 진위를 왜곡할 수 있다. 소장가의 압력, 미술 시장의 분위기, 개인적 명성 등 다양한 요인이 감정에 영향을 미친다. 심지어 감정가 사이의 파벌 싸움이나 밀실 거래가 개입되기도 한다. 천경자 위작 사건에서 모 화백의 주장대로 '서울이 국립현대 미술관 중심으로 돌아가니 진위 감별이 공정하지 못하다'는 의혹이 난무하는 것은 저간의 사정을 대변한다. 그렇다면 감정의 주관성을 극복할 객관적 대안은 없을까? 디지털 이미지 분석, 안료 성분 검사, 방사성 탄소 연대 측정 등 다양한 분석 기법이 미술 감정에 활용되고 있다. 이러한 방법으로 진

위를 판정한 사례가 많이 누적되어 있기도 하다. 과학 기술은 감정의 편향성을 보완하고 객관적 근거를 보강하는 데 큰 도움이 된다.

그러나 그것이 감정의 주관성 문제를 완벽히 해소하는 것은 아니다. 기술의 판단 역시 절대적일 수 없으며, 해석의 문제는 여전히 남는다. 기술이 작품의 물질적 조건을 분석할 수는 있어도, 예술적 진정성이나 미학적 가치를 판가름할 수는 없기 때문이다. 또한 위작의 기술적 정교함이 날로 높아지는 상황에서, 기술과 위조 기술 사이의 '무한 경쟁'은 불가피해 보인다. 결국 기술 분석은 전문가 감정을 대체하기보다는 상호보완 하는 관계에 있다고 보아야 할 것이다. 그렇다면 우리는 감정 결과를 어떻게 대할 것인가?

천경자와 이우환 사례가 보여주듯 감정 결과에 대한 맹신은 금물이다. 핵심은 감정을 절대시하기보다 다양한 관점에서 균형 있게 바라보는 자세다. 전문가 감정은 분명 작품 판단의 중요한 기준이 되지만, 동시에 그 한계 또한 인정되어야 한다. 극단적으로 표현하면 감정 전문가 사이들에서 논쟁이 될 만한 작품이라면 그 작품에 대한 진위 여부는 소유자와 소장자의 에게는 의미가 있는 일일지 몰라도 감상하는 사람에게는 전혀 의미 없는 일이다. 따라서 단순히 옳고 그름을 가르기보다 다층적 해석의 가능성을 열어두는 것이 감상자가 취해야 할 가장 현명한 자세일 것이다. 즉, 진본성의 의미를 보다 유연하게 사유할 필요가 있다. 현대 예술에서 작품의 가치와 진품 여부는 점점 멀어지고 있다. 창의성과 영향력, 사회적 수용 양상 등 다양한 맥락이 고려되어야 한다. 순수하고 고정된 정체

성 대신 다양한 요소가 혼효되고 변주되는 역동성에 주목해야 한다. 그 어느 때보다 '차이'와 '생성'의 미학이 요청되는 시대, 우리는 감정의 프레임에 안주할 것이 아니라 그 너머를 상상해야 한다. 미술 감정을 진본성 담론의 종착점이 아닌 출발점으로 삼는 열린 사유가 절실하다.

예술 시장의 권력 구조

—

천경자와 이우환 사건에서 보듯, 위작 논란은 단순히 예술적 진위 문제에 그치지 않는다. 그것은 예술계를 둘러싼 복잡한 권력 관계와 자본의 논리를 낱낱이 드러낸다. 거대한 예술 시장의 톱니바퀴 속에서 작품은 상품이 되고, 진품과 위작의 경계는 모호해진다. 천경자의 작품이 20여 년간 위작 시비에 시달려야 했던 것도, 거액이 오간 이우환 작품 거래가 난맥상을 빚은 것도 모두 자본의 논리와 무관하지 않다. 미술 시장은 엄청난 규모로 팽창해 왔다. 작품은 투자 상품이 되었고, 경매와 아트페어의 수와 규모는 지속적으로 성장하고 있으며 언론은 앞다퉈 '돈 되는' 작가와 작품을 소개하고 있으며 미술 스타트업도 지속적으로 태어나고 있다. 이러한 다방면에 걸친 미술 시장의 성장 이면에는 치열한 이해관계의 다툼이 펼쳐지고 있다. 작품 가격이 치솟으면서 위작은 더욱 기승을 부린다. 사실상 제도권 안팎의 모든 행위자들이 위작 시장에 연루되어 있다 해도 과언이 아

니다. 작가, 감정가, 화상, 경매사, 소장가, 투자자 등 누구도 자유롭지 않다.

이런 상황에서 진본성 담론은 오히려 자본의 이해관계에 봉사하는 도구로 전락한다. 거액의 그림일수록 진품 여부에 목숨을 건다. 진품 낙찰 시 수십억대 차익을 남길 수 있는 한편, 위작 판정 시 돈줄이 끊기기 때문이다. 진위를 둘러싼 희비가 극명하게 엇갈리면서 진품과 위작의 이분법은 더욱 공고해진다. 시장은 작품을 둘로 갈라 위계를 만들고, 그 기준에 따라 작품의 가치를 차등화한다. 결국 작품의 예술성보다 진품 레이블의 유무가 우선시되는 전도된 상황이 연출된다. 이는 미술계의 근간을 뒤흔드는 심각한 부작용을 낳는다. 이런 맥락에서 위작 논란에 내재한 이데올로기적 함의를 꼼꼼히 따져 봐야 한다.

진품·위작의 이분법에는 순수성과 더러움, 정상과 일탈이라는 억압적 구도가 깔려 있다. 이는 작가성과 창의성에 관한 근대적 신화에 기반한 것으로, 그 신빙성이 크게 도전받았다. 해체주의 시각에서 원본-모사, 진품-위작의 경계는 언제나 모호할 수밖에 없다. 중요한 것은 차이 그 자체이지 둘 사이의 우열이 아니다. 이런 관점에서 진본성의 담론은 해체되고 재구성되어야 한다. 나아가 진품과 위작의 구분 자체가 무의미해지는 포스트모던 예술의 지평을 상상해 볼 수 있다. 이미 앤디 워홀은 복제 이미지의 반복 생산이 예술이 될 수 있음을 보여주었다. 제프 쿤스는 키치적 오브제를 본떠 만든 작품들로 오리지널리티의 신화에 도전장을 내밀었고 데이미언 허스

트의 〈곰에게 먹혀가는 사람〉은 제작 과정 자체를 제작 공장에 맡김으로써 작가의 손과 창의성 개념을 해체했다.

이처럼 동시대 미술은 기존의 진본성 개념을 전복하고 예술의 자율성을 극대화하는 방향으로 나아가고 있다. 물론 이런 탈진본성의 흐름이 위작의 무분별한 용인으로 이어져서는 곤란하다. 위작 논란의 핵심은 단순히 모방의 가능 여부가 아니라 '행위의 의도'에 있기 때문이다. 상업적 목적의 사취 행위나 범죄 행위로서의 위작은 예술적 정당성을 인정받기 어렵다. 그러나 동시에 우리는 모더니즘적 진본성 개념에 매몰되어서도 안 된다. 새로운 진본성의 기준을 모색하되, 그것이 또 다른 억압의 도구가 되지 않도록 경계해야 한다. 중요한 것은 다양한 예술 실천이 가능한 장을 열어놓되, 그 도덕적 · 법적 경계를 끊임없이 성찰하는 것이다.

탈진본성의 시대

—

그림을 감상하려는 사람에게 천경자와 이우환 사건의 진실은 중요하지 않다. 진품과 위작, 원본과 복제의 경계가 무너지는 탈진본성 시대의 감상자들은 작가의 손끝에서 나온 유일무이한 창조물로서의 예술 작품 개념은 이제 퇴조하고 다원적이고 개방적인 예술 생태계를 향하고 있다. 디지털 시대의 도래와 함께 복제 기술은 더욱 진화하고 대중화되었다. 인터넷과 소셜미디어의 확산은 이미지의

무한 복제와 확산을 일상화했다. 이제 누구나 스마트폰으로 모나리자를 찍고 공유하며, 온라인에서 예술 작품을 감상하고 구매한다. 이런 변화는 예술의 생산과 유통 방식에 혁명적 변화를 가져왔다. 작가는 더 이상 외로운 천재가 아니다. 협업과 참여, 공유를 기반으로 작품 활동이 이루어진다. 관객은 더 이상 수동적 감상자가 아니다. 작품의 의미 생산에 능동적으로 참여하는 주체로 거듭난다. 작품은 고정불변한 결과물이 아니라 생성과 변화의 과정 그 자체가 된다. 네트워크와 상호작용성을 기반으로 언제든 업데이트되고 진화할 수 있는 것이다. 니콜라 부리오의 《관계의 미학》처럼, 작품은 작가-작품-관객을 잇는 역동적 관계 속에서 의미를 획득한다. 이런 맥락에서 진본성 개념 역시 극적으로 재구성된다. 진품과 위작의 이분법을 넘어, 다양한 버전과 변주가 공존하는 예술 지형이 열리는 것이다.

이같이, 위작 논란의 이면에는 모더니즘적 진본성 신화에 대한 도전이 자리한다. 모방과 패러디, 패스티시 등 다채로운 예술적 실험은 창조성의 개념을 확장한다. 샘플링과 리믹스가 음악의 새로운 창작 방식으로 자리 잡은 것처럼, 미술계에서도 기존 작품의 차용과 변용, 확장이 활발하다. 제프 쿤스가 키치적 대중문화 이미지를 작품화한 것이나, 리처드 프린스가 타인의 사진에 자신만의 주석을 덧붙인 것 등이 좋은 사례다. 물론 이런 흐름이 저작권 침해나 표절, 위작의 만연을 정당화하는 것은 아니다. 다만 예술의 창조성이 백지상태의 독창성에서 나오는 것이 아님을 인정할 필요가 있다. 어떤

의미에서 모든 창작은 기존의 것을 바탕으로 이루어지는 '반복' 행위이기 때문이다. 이는 푸코의 '담론'이나 크리스테바의 '상호텍스트성' 개념과도 맞닿아 있다. 중요한 것은 기존의 것을 어떻게 해석하고 변용하느냐, 그 과정에서 새로운 의미와 가치를 어떻게 만들어 내느냐다. '모든 텍스트는 인용의 모자이크'라는 바르트의 언급처럼, 예술은 선행 예술을 환기하고 교차하며 발전해 온 것이 사실이다. 탈진본성 시대의 예술은 정해진 틀로 포착할 수 없다. 천경자와 이우환 사건이 지나간 자리에서 작가와 관람자는 열린 예술 생태계 속에서 진본성의 신화에서 벗어나 변화와 다양성의 미학을 지향하며 자유로운 창조와 향유의 주체로 다시 만나야 한다.

세 번째 시선

27 | 픽셀 아트

스팀펑크의 미적 원동력

—

스팀펑크가 가지는 미적 지위는 역사적 낭만주의와 반현대주의에 기초하고 있다. 19세기 산업혁명 시기의 낭만적이고 이상화된 이미지에 대한 노스탤지어와 디지털화되고 자동화된 현대 사회에 대한 반발이 결합된 결과다. 스팀펑크의 미적 지속성은 또한 DIY 문화와 연결되어 있는데 스팀펑크 상징물들이 기억으로만 존재하지 않고 개인이 직접 제작하고 변형하는 지속적 창조 활동으로 뒷받침되고 있다. 이렇게 이미 용도가 폐기된 과거의 기술적 산물이 넘치는 대체기술과 향수와 결합되어 새로운 창작 활동의 재료로 작동하는 레트로-퓨쳐리즘의 또 다른 사례가 바로 픽셀 아트다.

CRT의 역사

—

우리에게는 '진공관 브라운관'으로 알려진 CRTCathode Ray Tube 모니터는 전자총이 인광체로 코팅된 스크린을 스캔하며 조사할 때 발생하는 빛으로 영상을 표시하는 장치다. 이 장치는 19세기에 독일에서 최초로 그 원형이 만들어지기 시작했다. 1950년대에 TV의 보급으로 CRT 대량 생산되기 시작하며 텔레비전과 동의어로 사용되기도 했다. 1960년대에는 컬러 CRT가 개발되어 컬러TV 시대를 열고 그 전성기를 맞이하게 되었다. CRT는 이후 PC의 보급과 함께 텔레비전에서 프로그래밍의 결과를 표시하는 컴퓨터 디스플레이로 그 영역을 넓히며 오늘날 누구도 부정할 수 없는 디스플레이 산업의 시초로 사람들에게 각인된다. CRT의 스크린은 빨강, 초록, 파랑의 인광체 점들로 구성되며 이들의 조합으로 다양한 색상을 구현한다. 이 점들은 직사각형이나 사각형이 아닌 원형 혹은 불규칙한 형태를 보이는 경우가 많다. CRT 모니터의 개별 픽셀의 크기는 0.2~0.4mm로 그 크기나 형태를 육안으로 확인할 수도 있다.

픽셀이 육안으로 확인할 정도의 크기를 가졌다는 것은 영상 전체의 품질이 높지 않음을 의미하며 글자를 표현할 경우 필연적으로 에일리어싱 효과Aliasing effect가 나타난다. 이후 오늘날까지 모니터의 기술 발전의 핵심은 소자의 소형화와 소프트웨어 기법을 활용한 안티에일리어싱Anti-aliasing에 집중되는데 픽셀 아트가 에일리어싱 현상을 오히려 도드라지게 활용하는 것은 다분히 기술 복고적 심리가

세 번째 시선

저변에 깔려 있음을 의미한다.

픽셀 아트의 등장

—

픽셀 아트는 CRT의 한계로 그래픽 표현 능력이 낮았던 초기 컴퓨터와 게임기 시절에 출현했다. 당시의 하드웨어는 매우 제한된 해상도와 색상만을 지원했는데, 예를 들어 초기 가정용 게임기인 NES는 256x240 픽셀의 해상도에 54가지 색상만을 표현할 수 있었다. 이런 조건 속에서 예술가들은 화면상의 모든 픽셀을 전략적으로 배치하고 색상을 선택해야만 했다. 제한된 팔레트로 명료하고 개성 있는 이미지를 창조하기 위해서는 색상 대비와 명암, 패턴 등을 효과적으로 사용하는 독창적인 기법이 요구되었다. 이처럼 픽셀 아트는 디지털 그래픽의 초창기 기술 환경이 만들어 낸 산물이지만, 동시에 이러한 제약을 예술적 영감의 원천으로 삼은 창의적 도전이었다고 할 수 있다.

흥미롭게도 컴퓨터와 디스플레이 기술이 눈부시게 발전한 오늘날에도 픽셀 아트는 여전히 많은 창작자와 대중의 사랑을 받고 있다. 3D 그래픽과 Full HD 해상도가 당연해진 환경 속에서도 게임, 웹디자인, 일러스트레이션 등 다양한 분야에서 저해상도 픽셀 이미지가 적극적으로 활용되고 있는 것이다. 특히 인디 게임 신에서는 8비트나 16비트 시대의 그래픽 스타일을 현대적으로 재해석한 작품들이 큰

인기를 얻고 있다. 대표적으로 '스타듀 밸리', 'Celeste', 'Undertale' 등은 복고적인 픽셀 아트 스타일로 차별화된 게임 경험을 선사하며 주목을 받았다. 뿐만 아니라 픽셀 아트는 현대 미술 갤러리와 전시회에서도 자주 등장하는 주제가 되었다. 영국의 아티스트 루크 피어슨Luke Pearson은 'Oblivion', 'Halo' 등 유명 게임 속 풍경을 픽셀 아트로 재현한 설치 작품들을 발표해 호평을 얻기도 했다.

이렇듯 첨단 기술이 지배하는 시대에도 픽셀 아트가 여전한 창조적 영감을 불러일으키고 있다는 사실은 이 양식이 단순한 복고적 경향을 넘어, 예술 표현의 보편적 언어로서 기능하고 있음을 방증한다. 이처럼 픽셀 아트는 최초에 예술이 아니었지만 많은 사람들 사이에 공통된 경험으로 축적되면서 예술로서의 가치를 지니게 되었다. 얼핏 단순하고 투박해 보이는 픽셀의 나열이 수많은 이들에게 추억과 향수, 미적 감흥을 불러일으키는 것은 그것이 시대정신을 반영하는 문화적 코드로 자리 잡았기 때문이다. 8비트 게임 속 도트 그래픽은 X세대와 밀레니얼 세대가 공유하는 시각적 원형이자, 예술적 표현의 구성 요소로 승화된 것이다.

특히 픽셀 아트가 지닌 예술성은 특정 거장의 천재성에서 비롯된 것이 아니라, 무수한 아티스트와 대중의 창조적 실천이 빚어낸 결과물이라는 점에서 더욱 주목할 만하다. 기술적 제약이라는 동일한 조건 속에서 다양한 창작자들이 자신의 상상력을 발휘함으로써, 픽셀 아트는 예술의 보편성과 개별성이 조화를 이루는 의미 있는 장을 열어젖혔다. 그리고 이러한 집단 창작의 유산은 NFT 아트 등 새로운

디지털 예술 실천으로도 이어지고 있다. 이런 맥락에서 픽셀 아트는 대중과 작가, 기술과 예술이 서로 영향을 주고받으며 미학적 지평을 확장하는 협업의 과정이자, 그 결과물이라 할 수 있을 것이다. 천재적 작가의 손이 아닌 대중적 경험이 빚어낸 예술, 픽셀 아트가 지닌 독특한 예술사적 의의가 바로 여기에 있다.

픽셀 아트의 미학적 해석
—

픽셀 아트의 시각적 특징은 무엇보다도 그것의 '픽셀'로 구성되었다는 점이다. 디지털 그래픽의 가장 작은 단위인 픽셀이 낮은 해상도 속에서 드러나는 모습, 다시 말해 거칠고 각진 느낌의 도트 이미지가 픽셀 아트의 핵심 요소라 할 수 있다. 이는 디지털 예술의 원초적 재료가 가진 물성을 전면에 드러내는 것으로, 포인틸리즘 회화에서 잘게 쪼개진 색 점들이 화면을 구성하는 것과 유사한 미학적 효과를 낳는다. 이렇게 노출된 픽셀들은 저마다의 색상과 명도 값을 지니며, 전체 이미지 속에서 시각적 패턴과 리듬을 형성한다. 제한된 색상 팔레트 안에서 픽셀들이 규칙적 또는 불규칙적으로 배열되며 만들어 내는 독특한 질감과 울림은 픽셀 아트 특유의 조형미를 구현한다. 여기에는 기하학적이고 추상적인 이미지부터 구상적이고 서사적인 장면에 이르기까지 다양한 표현의 스펙트럼이 존재한다. 나아가 픽셀 아트는 생략과 암시의 미학이 가지고 있다. 낮은 해상

도로 인해 세부적인 묘사가 어려운 대신, 대상의 핵심적인 특징들을 간결한 픽셀 블록으로 함축하는 기술이 필수적으로 개입된다. 이는 대상을 단순화시키되 그 본질은 포착해 내는 통찰과 해석이 요구되는 과정이다. 여백의 미학이 동양화의 특징이라면, 픽셀의 절제미는 픽셀 아트의 주요 미감으로 기능한다.

이처럼 픽셀 아트는 디지털 기술의 한계 속에서도 새로운 예술 언어를 개척해 낸 장르로서 주목할 만한 성취를 보여준다. 거친 해상도는 오히려 현대인의 눈에는 신선하고 독특한 질감으로 다가오며, 향수를 자극하는 매체적 특성으로 작용한다. 또한 픽셀화된 이미지는 관람자의 상상력을 자극하고 능동적 해석을 이끌어 내는 소통의 도구가 되기도 한다. 마치 인상주의 회화가 명료한 재현보다는 인상의 포착을 통해 새로운 예술 세계를 열어젖힌 것처럼, 픽셀 아트 역시 디지털 테크놀로지의 물성을 직접적으로 드러내고 활용함으로써 기존에 없던 표현 양식을 확립했다는 평가를 내릴 수 있다. 그러나 이러한 미학적 성취는 단순히 복고적 경향이나 기술적 제약의 산물로만 폄하될 수 없다. 오늘날에도 픽셀 아트가 예술가들에 의해 지속적으로 탐구되고 발전되고 있다는 사실은 그것이 단순한 스타일을 넘어 현대 시각문화의 한 양식으로 자리매김했음을 방증한다. 첨단 그래픽 기술이 난무하는 시대에 픽셀 아트가 오히려 창작자의 예술적 해석과 관람자의 능동적 상상력이 교차하는 영역을 제공한다는 점에서, 그 의의를 가진다.

격자 표현법의 원형

—

픽셀 아트는 이미지를 격자에 투영하는 기본 문법을 가지고 있다. 픽셀 아트와 유사한 격자 기반의 이미지 생성 기법은 미술사에서 여러 사례를 찾아볼 수 있는데 모자이크 예술과 십자수 자수가 그 대표적인 사례다. 고대 로마와 비잔틴 문화에서 발달한 모자이크는 작은 타일이나 유리, 돌 조각들을 격자 형태로 배열하여 그림을 구성하는 기법이다. 로마의 폼페이 유적이나 라벤나의 산 비탈레 성당 등에서 확인되는 고대의 모자이크 작품들은 색채의 맞붙임을 통해 섬세하고 웅장한 이미지를 창조해 낸다. 비록 디지털 픽셀과 물리적 재질은 다르지만, 격자 안에서 색의 조합으로 그림을 구현한다는 점에서 모자이크 예술과 픽셀 아트는 상통한다. 중세 유럽에서 발달한 십자수 자수는 격자무늬 천에 색실로 수를 놓아 그림을 만드는 전통 공예로 한 땀 한 땀이 마치 픽셀처럼 기능하면서 전체 이미지를 구성한다. 가까이서 보면 각진 격자의 흔적이 마치 에일리어싱 효과처럼 드러나지만, 멀리서 보면 인물이나 풍경 등이 또렷하게 재현된다.

실제로 십자수와 픽셀 아트의 유사성 때문에, 요즘 픽셀 아트를 실제 자수로 옮겨놓는 시도도 나타나고 있다. 20세기 추상 회화에서도 픽셀 아트와 유사한 격자 구조의 그림이 시도되고 있다. 몬드리안의 신조형주의 회화나 엘즈워스 켈리의 색면 추상화는 직선과 사각형의 반복으로 이루어진 기하학적 패턴을 적극 활용한다. 비록 이들이 디지털 문화에서 직접적 영향을 받은 것은 아니지만, 형식적 유사

성 면에서 픽셀 아트와 동일한 범주로 여겨지기도 한다. 이처럼 픽셀 아트는 표면적으로는 현대 디지털 기술의 산물처럼 보이지만, 그 미학적 뿌리는 훨씬 깊은 곳에서 찾을 수 있기에 고대부터 근현대까지 이어져 온 격자 기반 이미지 창작의 흐름 속에서 새로운 변주를 보여준 장르라고 평가할 수 있다. 어쩌면 픽셀 아트는 인간이 오랫동안 추구해 온 조형적 욕망, 즉 최소 단위의 구성 요소들로 통일성 있는 그림을 만들어 내고자 하는 열망의 디지털 버전인 것이다.

수전 케어와 그 이후
—

픽셀을 격자로 추상화하되 픽셀의 물리적 효과를 고스란히 활용하여 하나의 전형을 창조한 한 대표적인 예술가는 애플의 그래픽 디자이너 수전 케어다. 수전 케어의 매킨토시 아이콘 디자인은 픽셀 아트의 기능적이면서도 예술적인 가치를 잘 보여주는 대표적인 사례이다. 1980년대 초, 케어는 제한된 32x32 픽셀의 그리드에서 인간의 시각 체계를 고려한 직관적이고 친근한 아이콘을 창조해 냈다. 그는 당시의 기술적 한계를 창의적으로 극복하며, 디지털 그래픽 디자인의 새로운 표준을 제시했다. 문서 아이콘의 귀퉁이를 접은 듯한 모양, 시계 아이콘에서의 시계추 표현 등은 최소한의 픽셀로 대상의 본질을 포착해 내는 케어만의 예리한 통찰력을 드러낸다. 이처럼 수전 케어의 작품은 제한된 저해상도의 공간에서 인간의 시각적 특징

을 활용한 기능적 완성도는 물론, 새로운 미의 전형을 만들어 냈다는 점에서 픽셀 아트의 선구적 업적으로 평가할 수 있다. 지난 2015년 뉴욕 MoMA는 그가 매킨토시를 최초로 디자인할 때 사용한 스케치북을 사들였다. 그의 창작이 굳건한 예술적 지위를 가지게 되었음이 확인된 순간이다.

오늘날 흔하고 보편적이며 때로는 저급하게 여겨지는 기술적 요소들도, 언젠가 독특한 미학적 가치를 인정받아 예술의 영역으로 편입될 수 있다는 것이다. 픽셀 아트가 보여준 진화의 과정은, 우리가 현재의 기술적 산물들을 바라볼 때 더욱 열린 시각을 가져야 함을 시사한다. 오늘날의 이모티콘, GIF, 혹은 AI 생성 이미지들이 미래에 어떤 예술적 지위를 획득할지 누구도 단언할 수 없다. 따라서 우리는 현재의 대중적, 기술적 표현 양식들을 단순히 소비재로 치부하기보다는, 잠재적인 예술 형식으로서의 가능성을 인정하고 탐구하는 자세가 필요하다. 이러한 열린 태도야말로 픽셀 아트가 우리에게 남긴 가장 값진 유산일 것이다.

세 번째 시선

초판 1쇄 발행 2024. 8. 1.

지은이 황원철
펴낸이 김병호
펴낸곳 주식회사 바른북스

편집진행 박하연
디자인 김민지

등록 2019년 4월 3일 제2019-000040호
주소 서울시 성동구 연무장5길 9-16, 301호 (성수동2가, 블루스톤타워)
대표전화 070-7857-9719 | **경영지원** 02-3409-9719 | **팩스** 070-7610-9820

•바른북스는 여러분의 다양한 아이디어와 원고 투고를 설레는 마음으로 기다리고 있습니다.

이메일 barunbooks21@naver.com | **원고투고** barunbooks21@naver.com
홈페이지 www.barunbooks.com | **공식 블로그** blog.naver.com/barunbooks7
공식 포스트 post.naver.com/barunbooks7 | **페이스북** facebook.com/barunbooks7

ⓒ 황원철, 2024
ISBN 979-11-7263-073-7